名筆

王羲之名筆

上海辭書出版社藝術中心 編

上海辭書出版社

王羲之

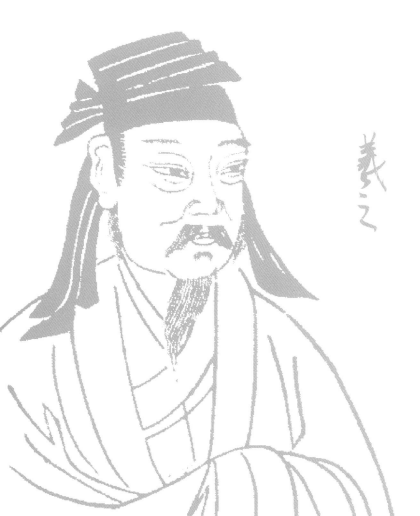

（303—361）東晉書法家。字逸少。琅邪臨沂（今屬山東）人。出身貴族，官至右軍將軍、會稽內史等，人稱『王右軍』。南渡後居會稽山陰（今浙江紹興），晚年隱居剡縣金庭（今屬紹興嵊州）。其書法兼善隸、草、楷、行各體，早年從衛夫人學，後變初習，草書師張芝，楷書得鍾繇，博採衆長，精研體勢，推陳出新。一變漢魏書風，形成妍美流便的新體，把漢字書寫引領至注重技法、講究情趣的境界，自成一家，影響深遠。爲歷代學書者宗尚，有『書聖』之譽。與子獻之並稱『二王』，與鍾繇並稱『鍾王』。永和九年（353），與謝安、孫綽等四十一人宴集於會稽山陰之蘭亭，曲水流觴，賦詩唱和。其爲詩賦匯集作序，抒發內心感懷，書就中國書法史上著名的《蘭亭序》，亦稱《蘭亭集序》《臨河序》《禊帖》等，被譽爲『天下第一行書』。通篇遒媚飄逸，字字妙絕。王書真蹟無存，有唐人臨摹之《蘭亭序》《奉橘帖》《喪亂帖》《姨母帖》《孔侍中帖》等可見其貌。書蹟刻本甚多，散見宋以來所刻叢帖如《淳化閣帖》《大觀帖》《寶晉齋法帖》中。行書於唐釋懷仁集字《聖教序》居多，草書有《十七帖》等。

歷代集評

南朝·袁昂

王右軍書如謝家子弟，縱復不端正者，爽爽有一種風氣。《古今書評》

南朝·蕭衍

王右軍書，字勢雄逸，如龍跳天門，虎臥鳳閣，故歷代寶之，永以爲訓。《書評》

南朝·虞龢

義之書，在始未有奇，殊不勝庾翼、郗愔。迨其末年，乃造其極。嘗以章草答庾亮，亮以示翼，翼嘆服。因與義之書云：吾昔有伯英章草書十紙，過江亡失，常痛妙蹟永絕，忽見足下答家兄書，煥若神明，頓還舊觀。《論書表》

南朝·釋智永

《樂毅論》者，正書第一。梁世模出，天下珍之。《題右軍樂毅論後》

唐·褚遂良

筆勢精妙，備盡楷則。《拓本樂毅論跋》

唐·李世民

詳察古今，研精篆素盡善盡美，其惟王逸少乎！觀其點曳之工，裁成之妙，煙霏露結，狀若斷而還連，鳳翥龍蟠，勢如斜而直。玩之不覺爲倦，覽之莫識其端，心慕手追，此人而已。《書王義之傳後》

唐·孫過庭

元帝專工於隸書，伯英尤精於草體，彼之二美，而逸少兼之。

右軍之書，代多稱習，良可據爲宗匠，取立指歸。豈惟會古通今，亦乃情深調合。致使摹揭日廣，研習歲滋。先後著名，多從散落，歷代孤紹，非其效與？

右軍之書，末年多妙，當緣思慮通審，志氣和平，不激不厲，而風規自遠。《書譜》

唐·竇臮

然則窮極奧旨，逸少之始。虎變而百獸跧，風加而衆草靡，肯縈游刃，神明。合理。雖興酣蘭亭，墨仰池水。武朱盡善，韶乃盡美。猶以爲登泰山之崇高，知群阜之迤邐。逮乎作程昭彰，褒貶無方，穠不短，纖不長，信古今之獨立，豈末學而能揚。《述書賦》

唐·韋續

王義之書如壯士拔劍，雍水絕流。頭上安點，如高峰墜石；作一橫畫，如千里陣雲；捺一偃波，若風雷振駭；作一豎畫，如萬歲枯藤；立一倚竿，若虎臥鳳閣；自上

揭竿，如龍躍天門。《唐人書評》

唐·張懷瓘

尤善書，草、隸、八分、飛白、章、行備精，諸體自成一家法。千變萬化，得之神功，自非造化發靈，豈能登峰造極。至研精體勢，則無所不工，亦猶鐘鼓云乎雅頌，豈能登峰造極。得所觀夫開襟應務，若養由之術，百發百中，飛名蓋世，獨映將來。其後風靡雲從，世所不易，可謂冥通合聖者也。隸、行、草、章草、飛白俱入神，八分入妙。《書斷》

宋·董逌

逸少自謂吾書比鍾繇當抗衡，比張芝草猶當雁行。後世論者或異其說，至唐然後無異詞，信謂其書定出鍾、張右，而來者不至有議。《廣川書跋》

元·鄭杓

王羲之有高人之才，一發新韵，晋宋能人莫敢儔僟。《衍極》

明·陶宗儀

善篆、隸、行、草、飛白。隸草爲今昔之冠，然其得名乃專以草聖。論者稱其筆勢，以爲飄若浮雲，矯若驚龍。義之每自稱我書比鍾繇當抗衡，比張芝猶當雁行也。然初以不迨庾翼、郗愔，及其暮年造妙。《書史會要》

明·王紱

余謂右軍之書，無從仰贊，真古今來一人而已。至魏鍾繇善楷書，晋王羲之父子繼述之，遂俎豆於百世矣。《論書》

明·解縉

逸少世有書學，先於其父枕中窺見秘奧，與徵西相師友，晚入中州，師《宣示碑》，隸兼崔、蔡，草並杜、張，真集草、鍾，章齊皇、索。潤色古今，典午之興，登峰造極，書家之盛。《春雨雜述》

明·王世貞

備極八法之妙，真墨池之龍象，蘭亭之羽翼也。《弇州四部稿》

清·周星蓮

惟右軍書，醇粹之中，清雄之氣，俯視一切，所以爲千古字學之聖。《臨池管見》

清·張之屏

或問，世俗於王右軍之字，言之幾有不可思議之妙，然則其究竟如何？吾以爲『天朗氣清』『惠風和暢』二語概之矣。《書法真詮》

目録

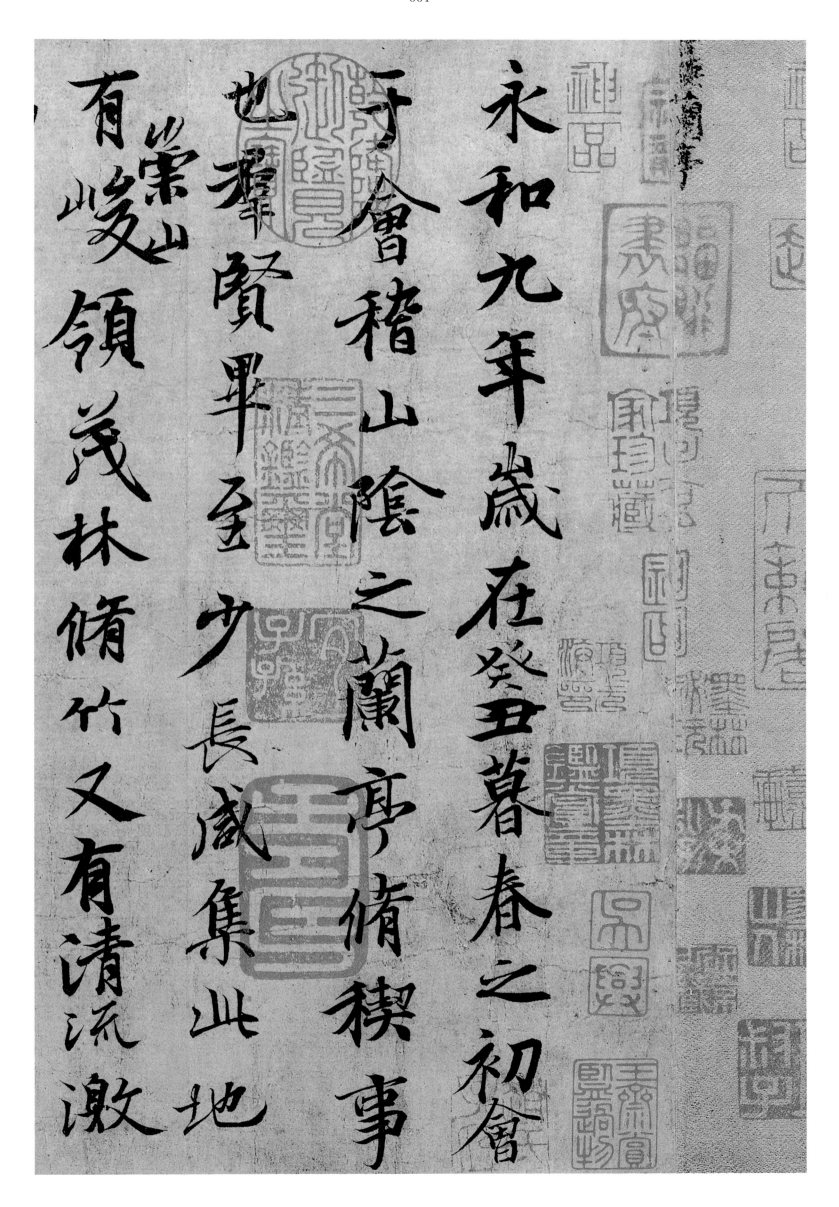

永和九年歲在癸丑暮春之初會
于會稽山陰之蘭亭脩禊事
也群賢畢至少長咸集此地
有峻領茂林脩竹又有清流激

満暎帶左右引以為流觴曲水

列坐其次雖無絲竹管弦之

盛一觴一詠亦足以暢敘幽情

是日也天朗氣清惠風和暢仰

觀宇宙之大俯察品類之盛

所以遊目騁懷足以極視聽之

娛信可樂也夫人之相與俯仰
一世或取諸懷抱悟言一室之內
或因寄所託放浪形骸之外雖
趣舍萬殊靜躁不同當其欣
於所遇暫得於己快然自足不
知老之將至及其所之既惓情

隨事遷感慨係之矣向之所

欣俛仰之間以為陳迹猶不

能不以之興懷況脩短隨化終

期於盡古人云死生亦大矣豈

不痛哉每攬昔人興感之由

若合一契未嘗不臨文嗟悼不

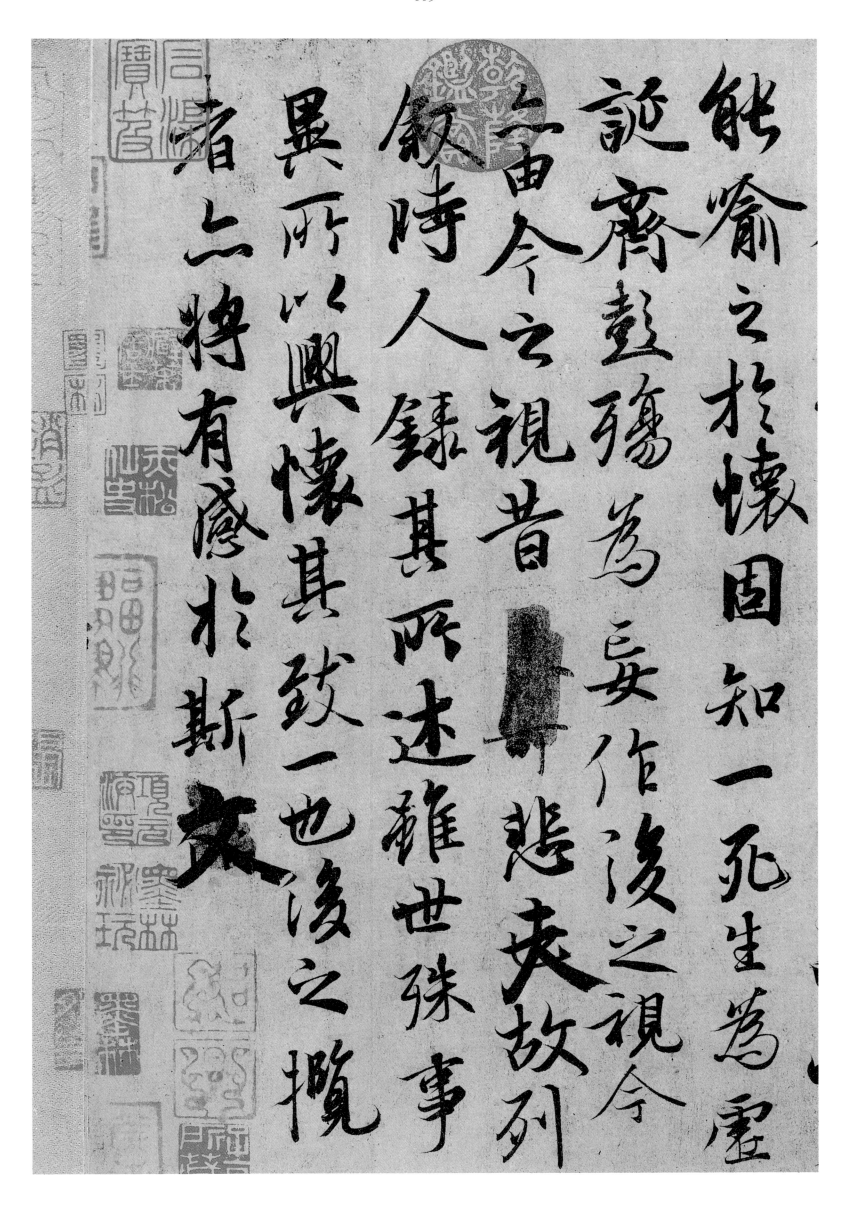

能喻之於懷固知一死生為虛
誕齊彭殤為妄作後之視今
亦由今之視昔
悲夫故列
敘時人錄其所述雖世殊事
異所以興懷其致一也後之攬
者亦將有感於斯文

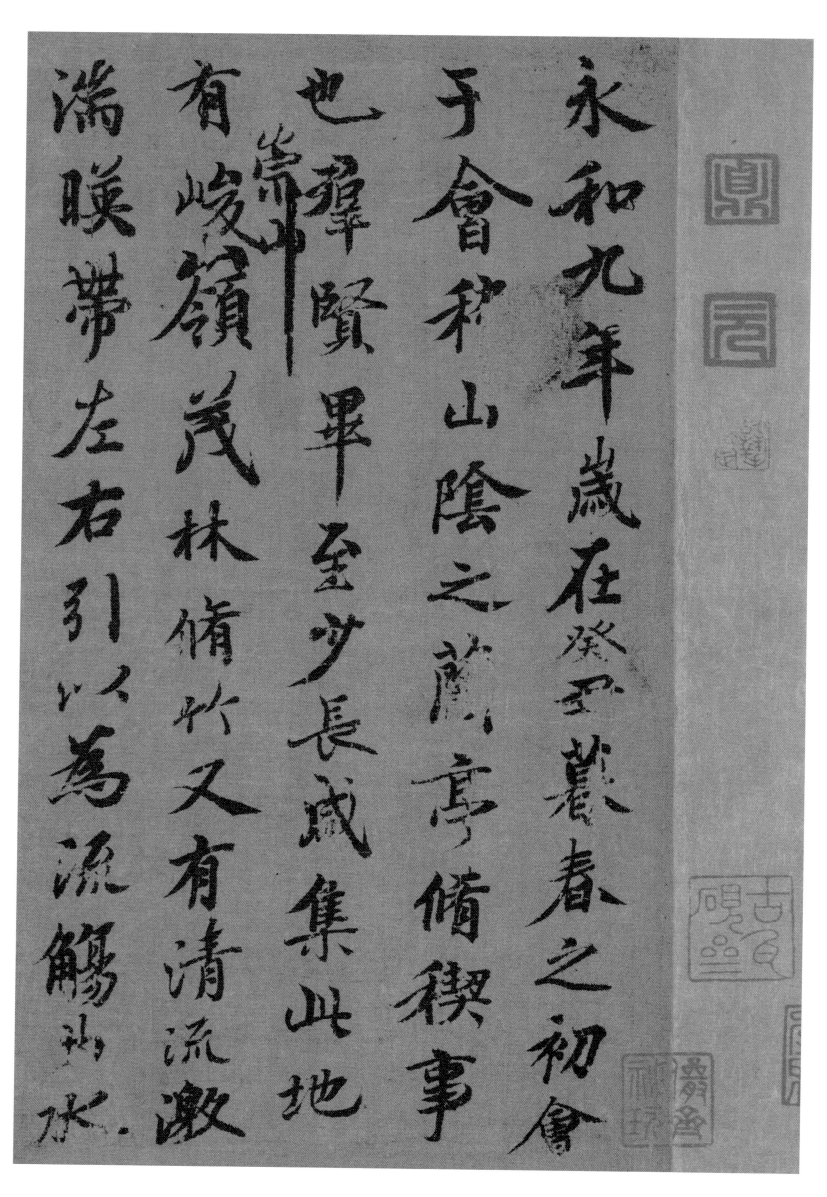

永和九年歲在癸丑暮春之初會
于會稽山陰之蘭亭脩禊事
也羣賢畢至少長咸集此地
有崇山峻嶺茂林脩竹又有清流激
湍映帶左右引以為流觴曲水

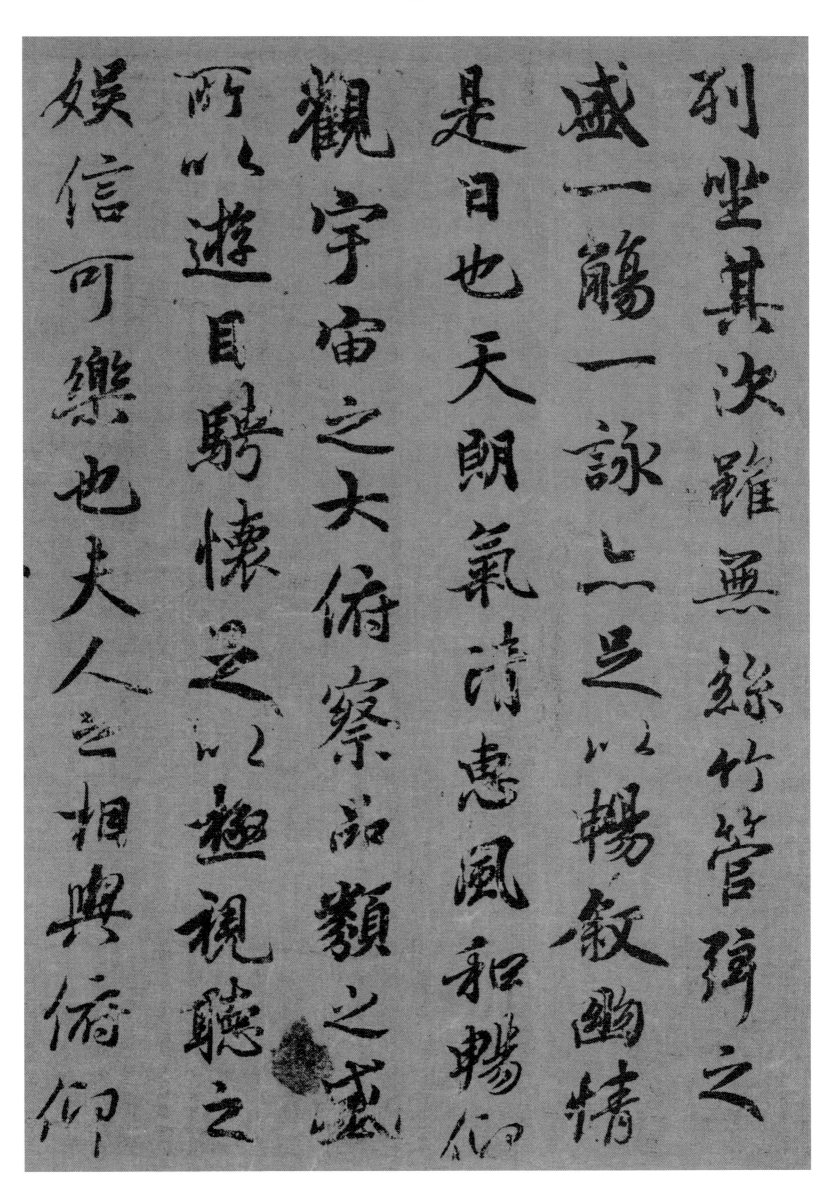

列坐其次雖無絲竹管弦之
盛一觴一詠亦足以暢敘幽情
是日也天朗氣清惠風和暢仰
觀宇宙之大俯察品類之盛
所以遊目騁懷足以極視聽之
娛信可樂也夫人之相與俯仰

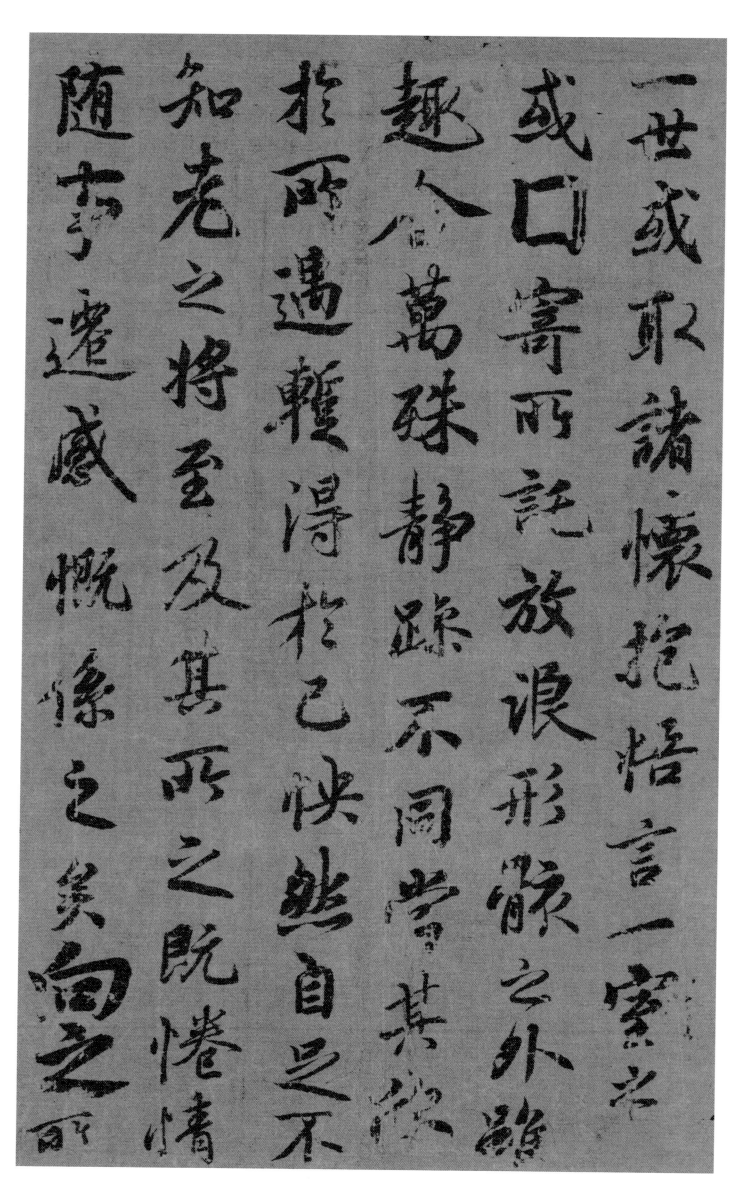

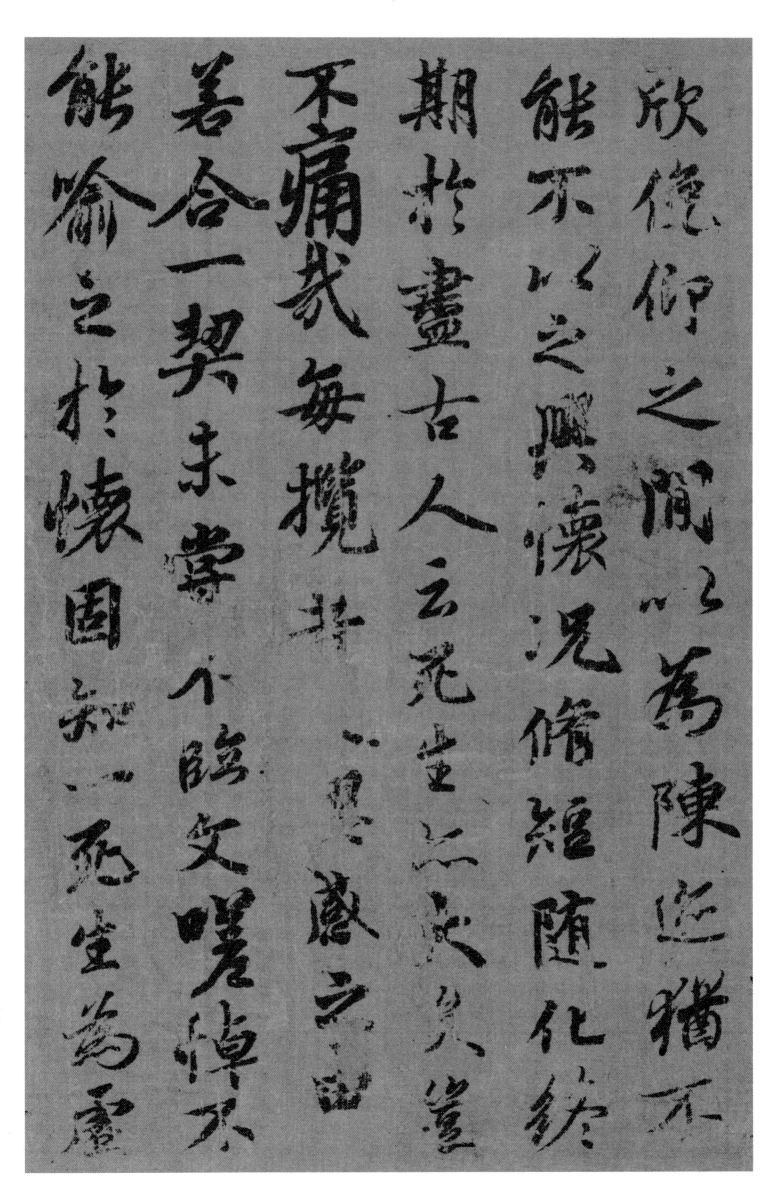

欣俛仰之閒以爲陳迹猶不
能不以之興懷況脩短隨化終
期於盡古人云死生亦大矣豈
不痛哉每攬昔人興感之由若
合一契未嘗不臨文嗟悼不
能喻之於懷固知一死生爲虛

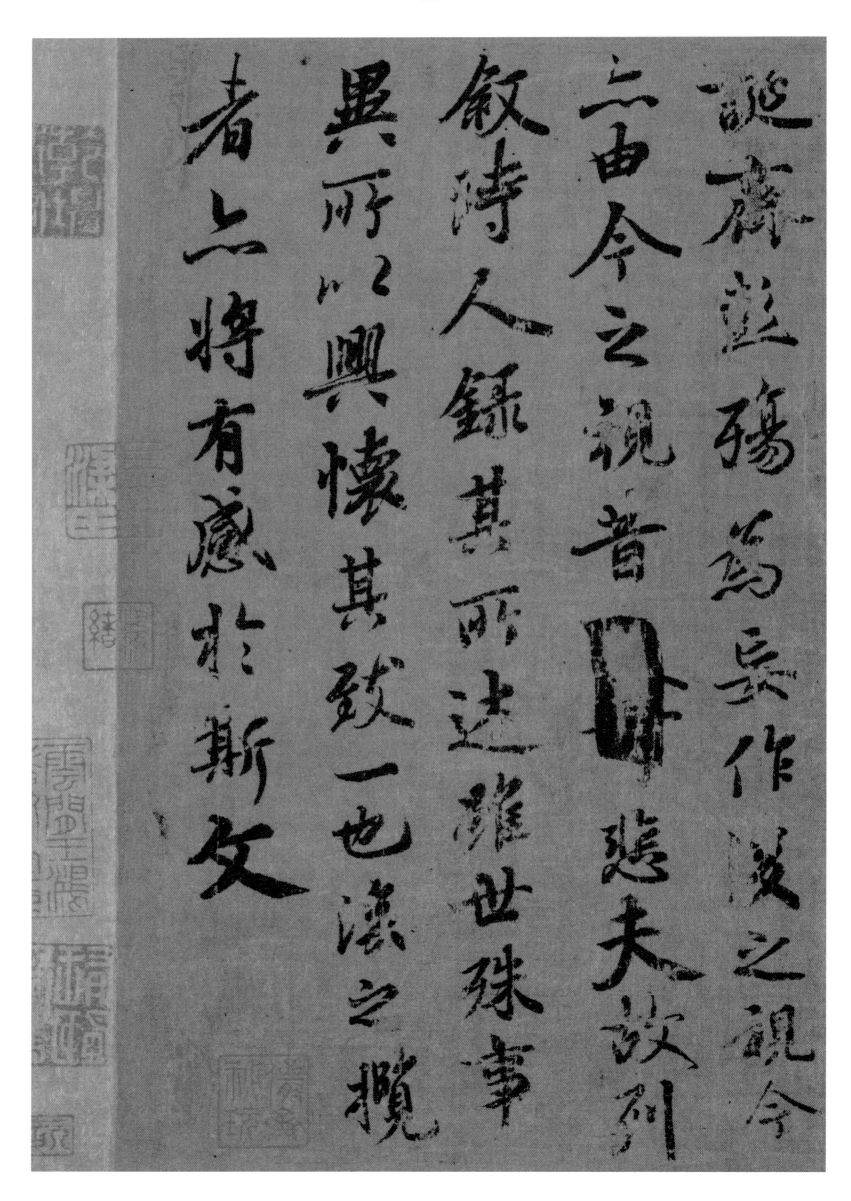

誕齊彭殤為妄作後之觀今
亦由今之視昔悲夫故列
敘時人錄其所述雖世殊事
異所以興懷其致一也後之攬
者亦將有感於斯文

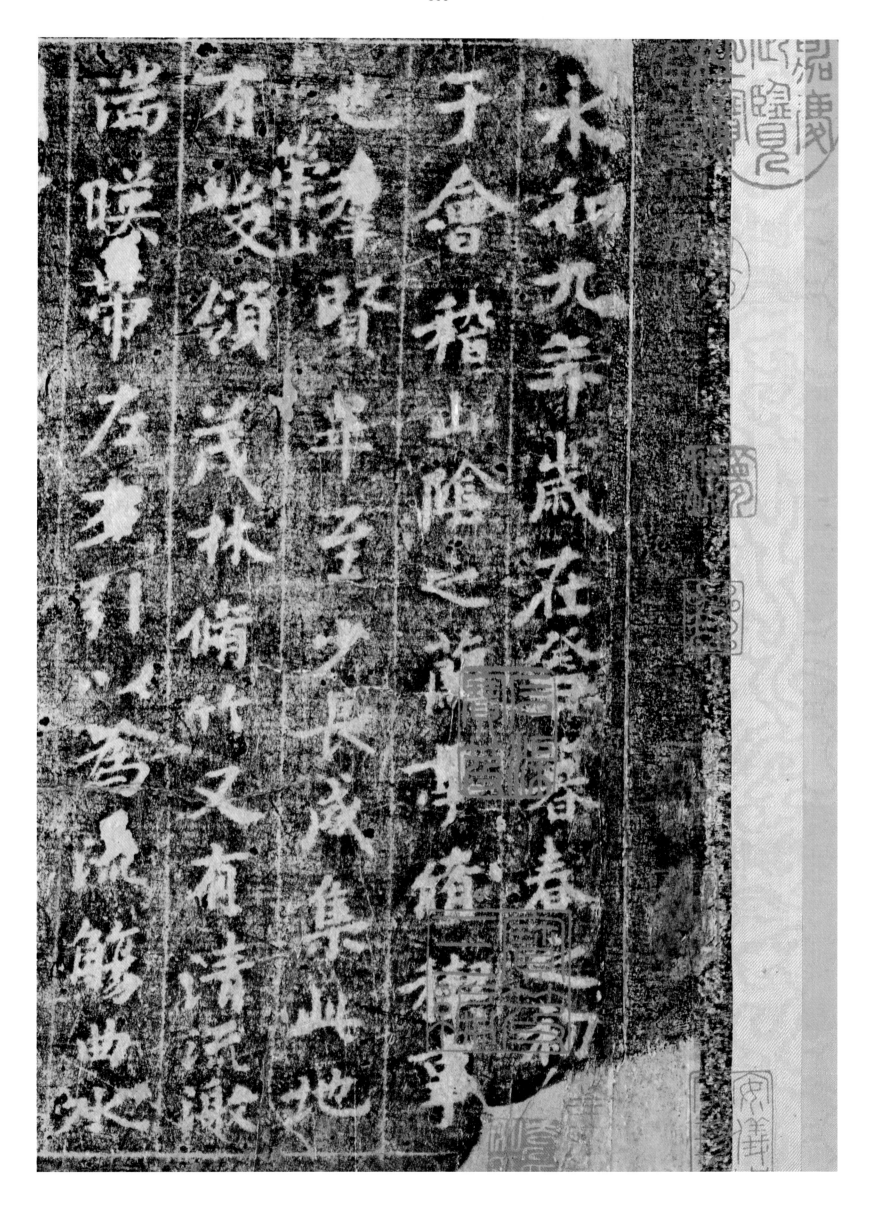

永和九年歲在癸丑暮春之初會于會稽山陰之蘭亭脩稧事也羣賢畢至少長咸集此地有崇山峻領茂林脩竹又有清流激湍暎帶左右引以為流觴曲水

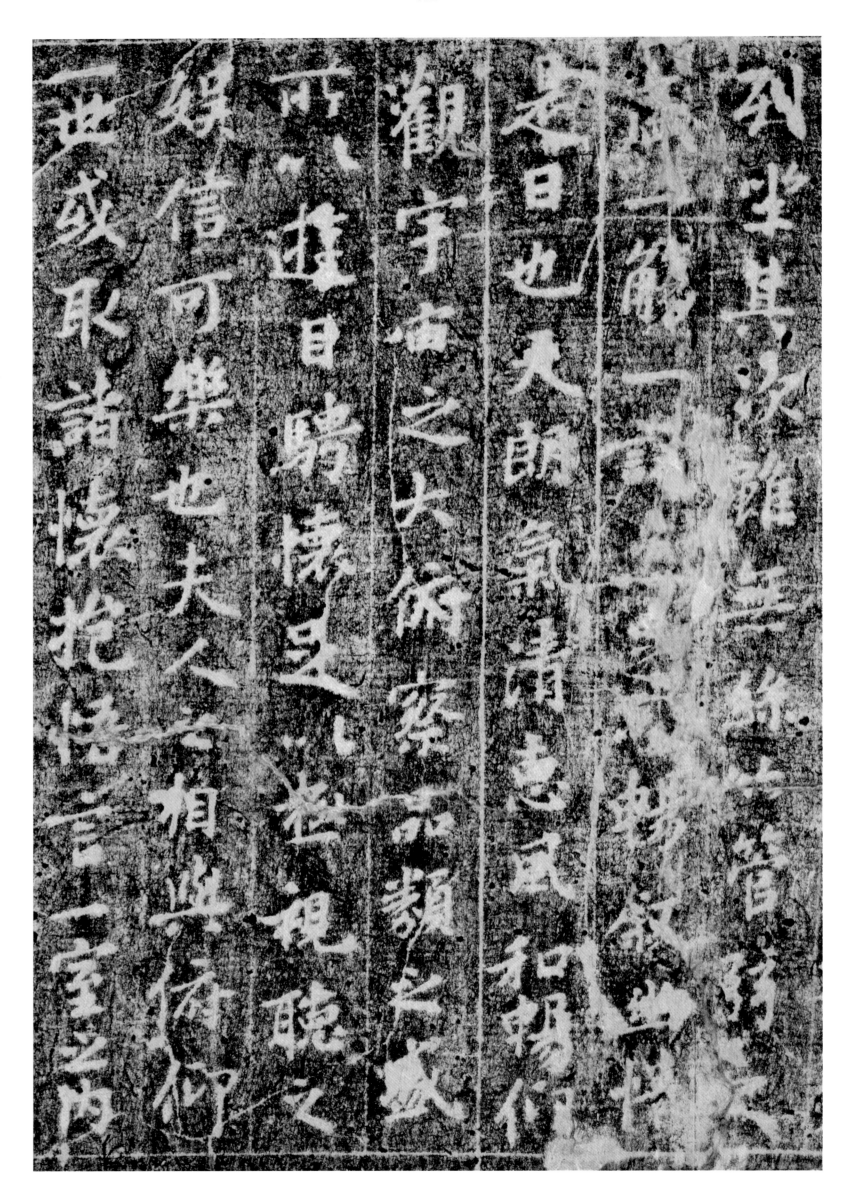

因坐其次雖無絲竹管弦之盛一觴一詠亦足以暢敘幽情是日也天朗氣清惠風和暢仰觀宇宙之大俯察品類之盛所以遊目騁懷足以極視聽之娛信可樂也夫人之相與俯仰一世或取諸懷抱悟言一室之內

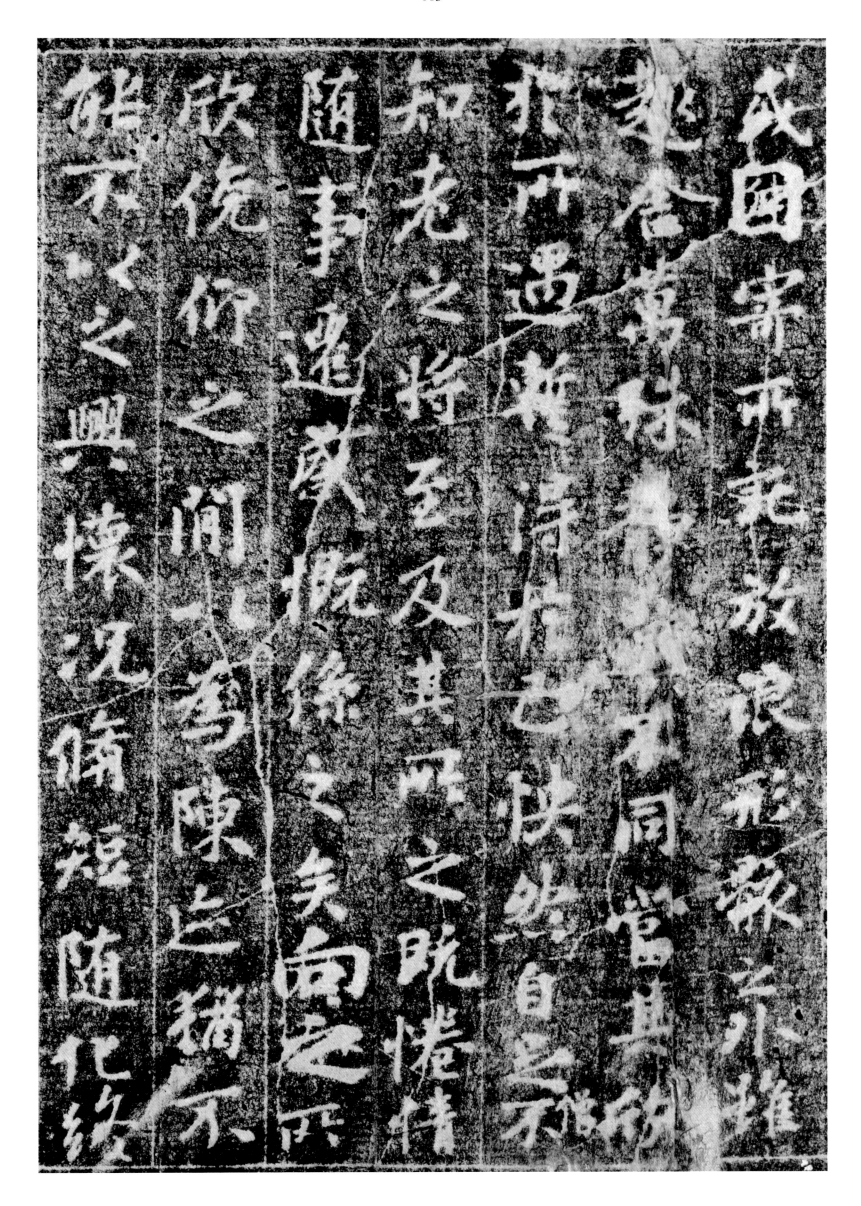

或因寄所託放浪形骸之外雖取舍萬殊靜躁不同當其欣於所遇暫得於己快然自足不知老之將至及其所之既倦情隨事遷感慨係之矣向之所欣俛仰之間以為陳迹猶不能不以之興懷況修短隨化終

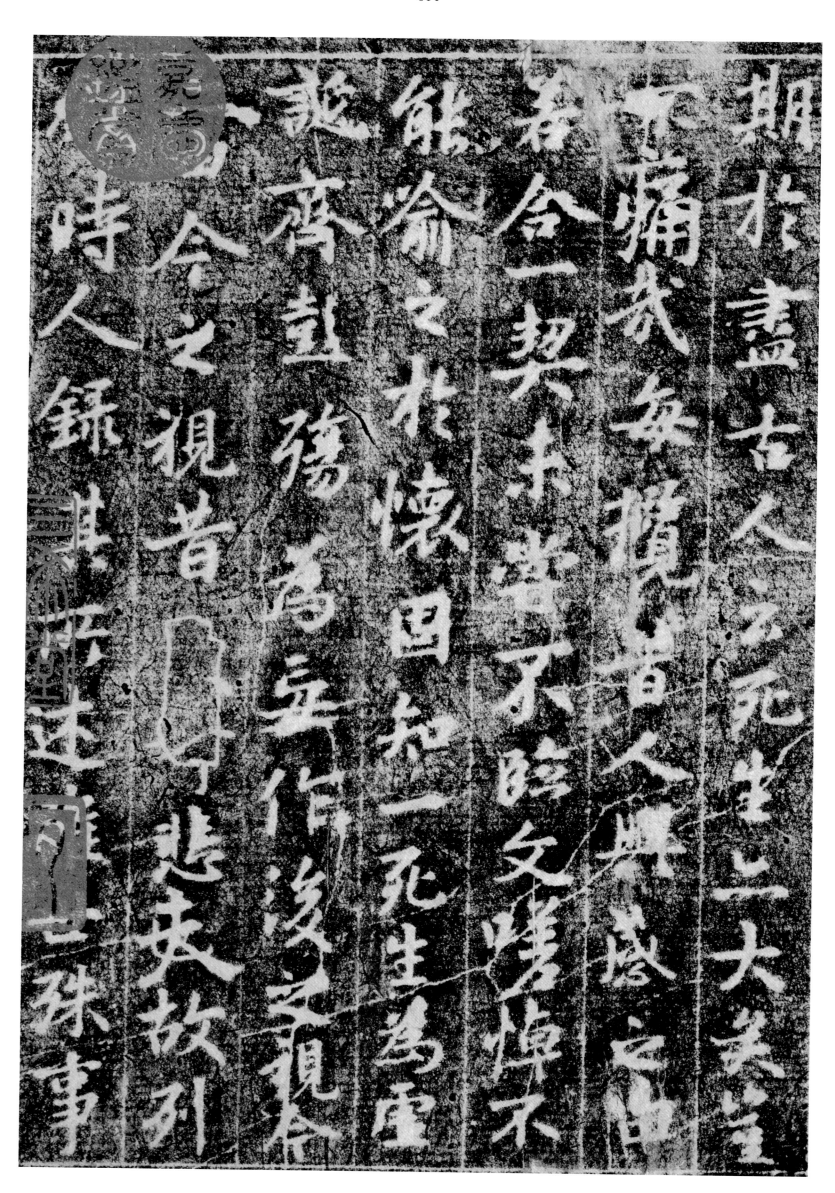

期於盡古人云死生亦大矣

豈不痛哉每攬昔人興感之

若合一契未嘗不臨文嗟悼不

能喻之於懷固知一死生

虛誕齊彭殤為妄作後之視

今亦猶今之視昔悲夫故列

敘時人錄其所述雖世殊事

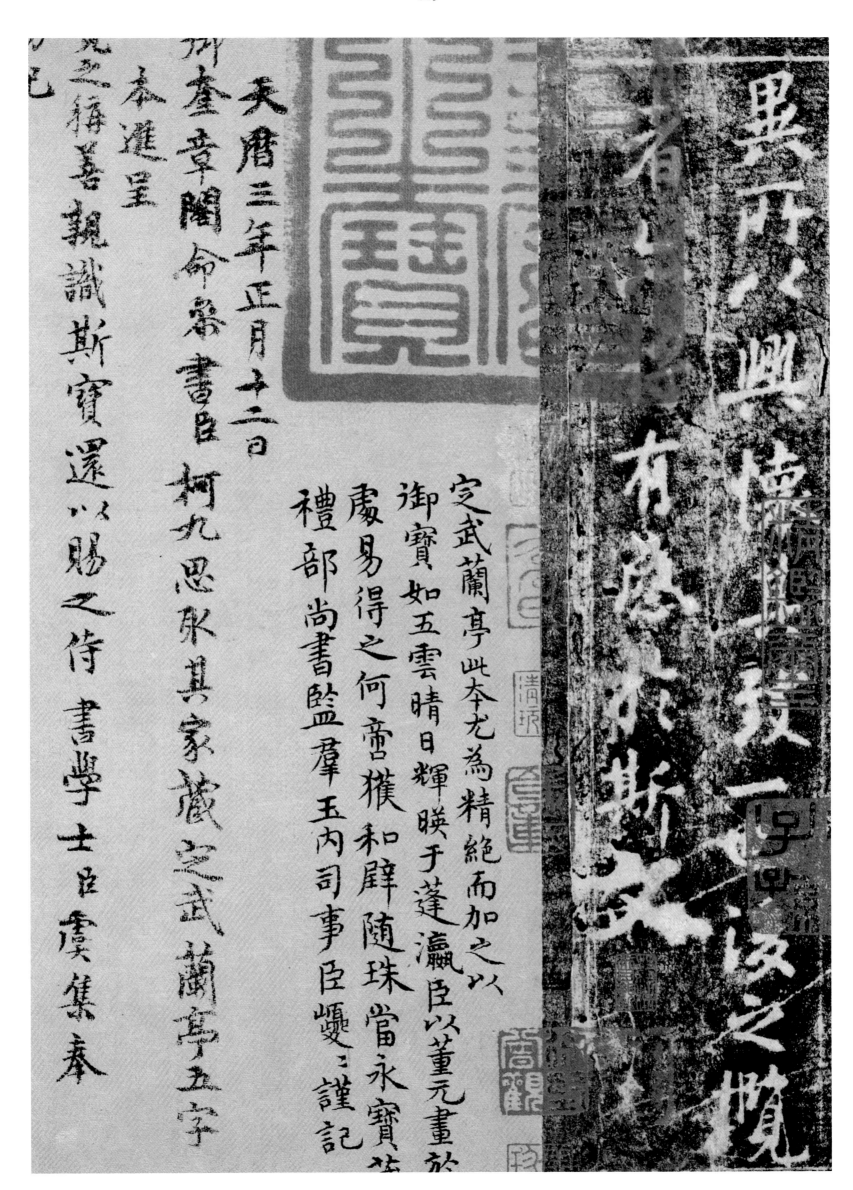

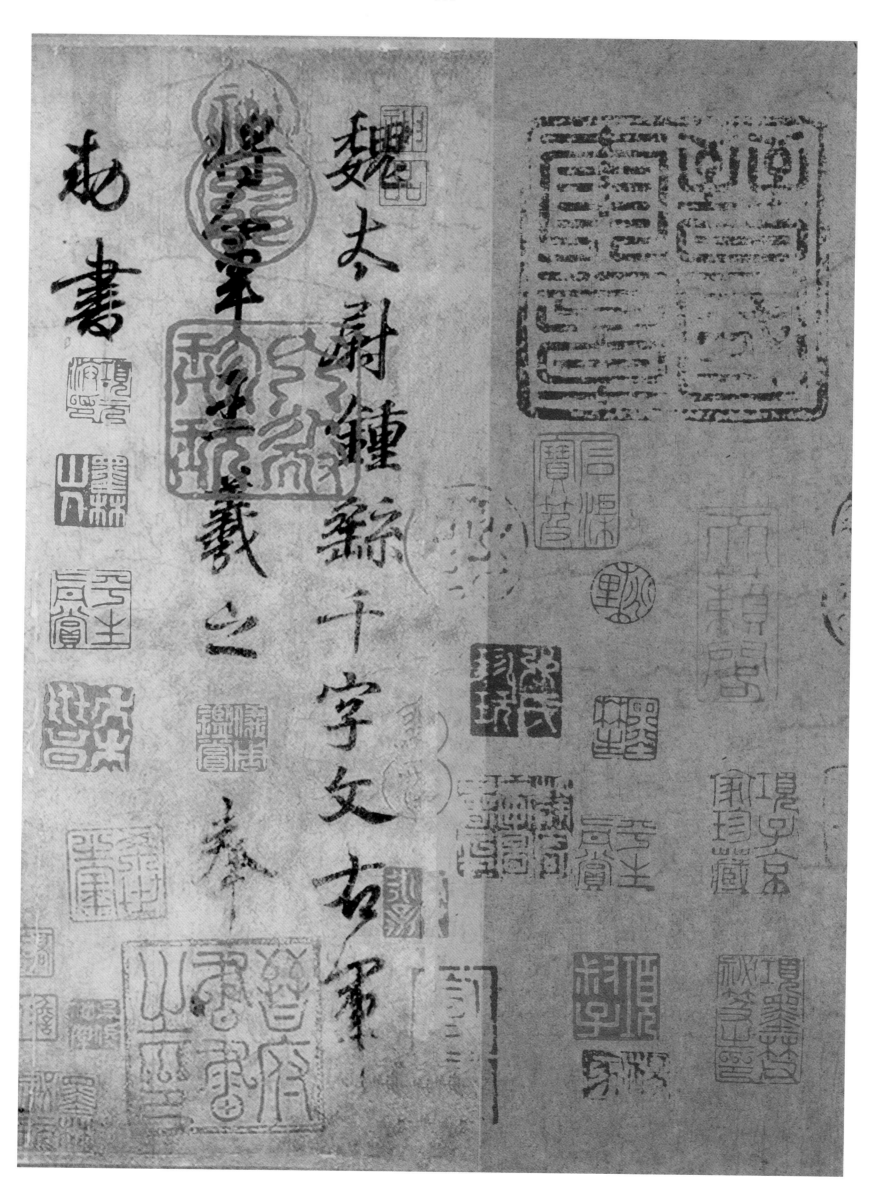

魏太尉鍾繇書千字文古篆

學軍羲之

右書

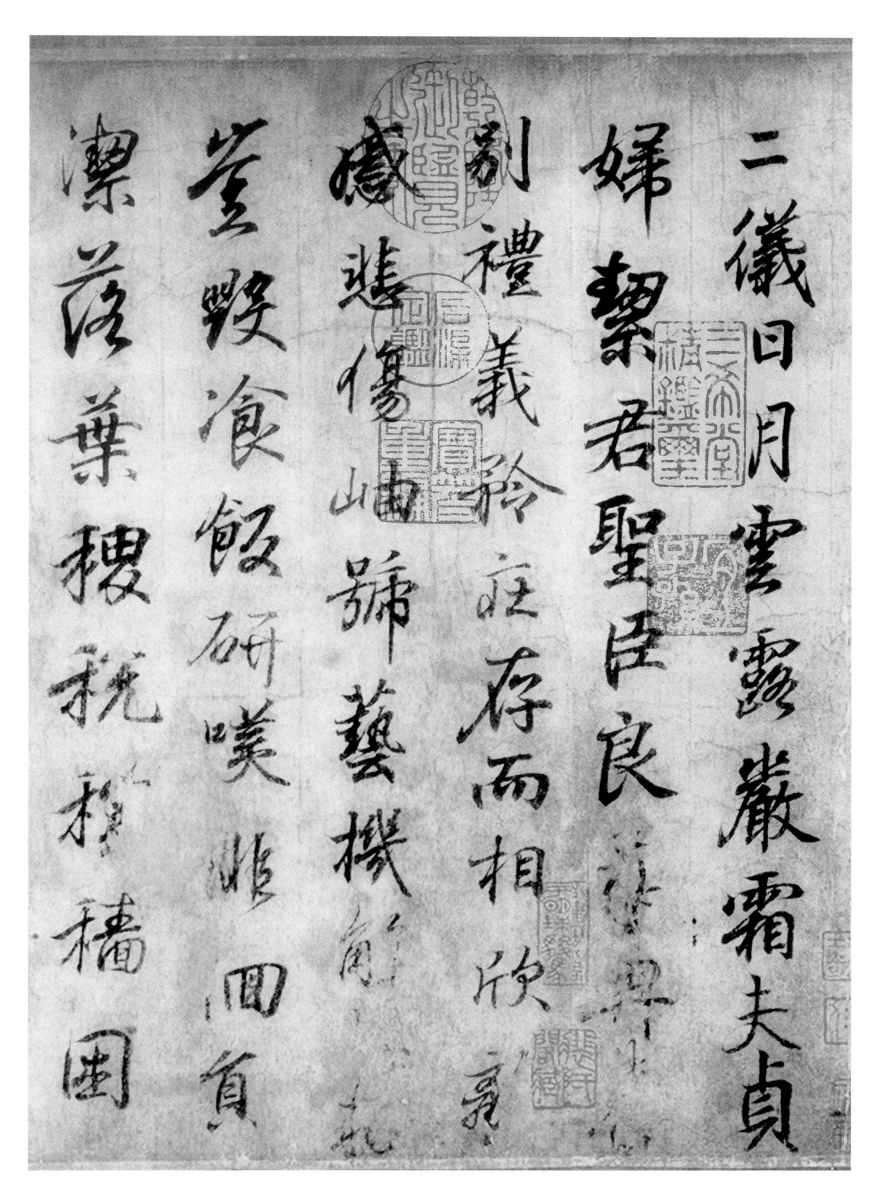

二儀日月雲露巖霜夫貞
婦絜君聖臣良
剔禮義冷莊存而相欣
傳悲傷山嘯藝機
筌畋滄飯研嘆四貞
漂落葉摟梲穑園

唐虞禪讓寔賞

德飛龍在田圖書見

巳逐多世杜稾席儷

理誰遍委韻渠荷討

慷施惰蘭新孔六斗堂

墳典亦盛李林梧桐

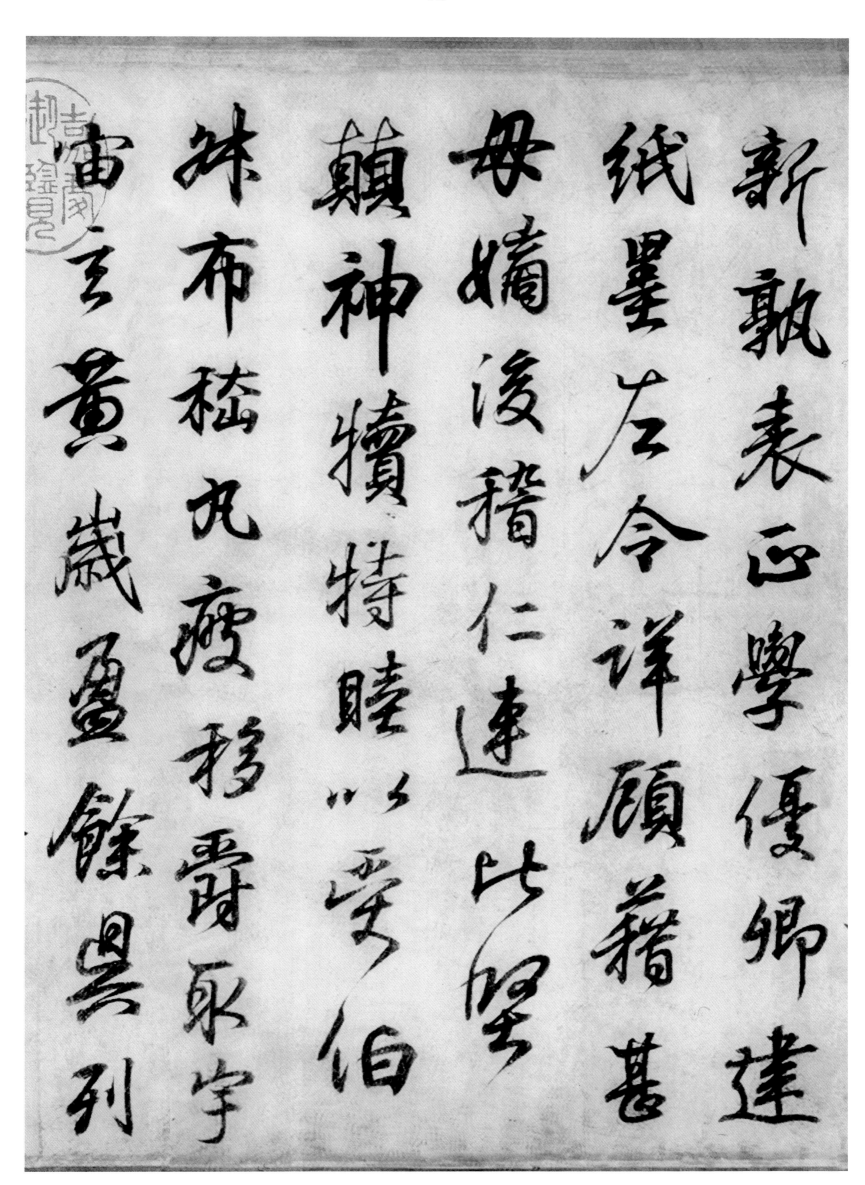

宿調陽崑崗劍號

蒙瞻眺昆聆貽工指

抗故府貢薇云百雜治

刻晝綠丹青漢宮搆

轍盡忠景行名傳東

直詩讚白駒羣賢轉植

魏假密踐途惟廉情

拱平章男女形端昔

聲虛積容止溫清言

辭宜政慎增情性恬

糠帷房悅豫接酒矯杯侍

巾績御再拜悚懼恐惶

暉朗魄曜懼驟的磨陳根

斡淩囊具象顙熱獲捕

莽抽旱異享牆續條

守真驚寫傍啟隱華千輦

鉅勿又牧用業歡弦枇杷

駭躍超驤且額執夕周畝

巖使維賴彼囚巢桓振將

家更主稀韓煩寓目畫眠

老少散虛昌後和同獻疏

公藏市寐綸巧佳俗利雨疏

亭香寔吉矽糅漆浴驅轂內

佽敢達髮皆毛蘭莟於徒隙

骸垢冠高莊院天嚼殘易

秋地冬馳巖桓惠衣裳水鳥

本弊頻勒碑審石磚夜

封戶辟藍筆矩歩

孤陋嘉獻持物心動軍

帳對櫨樓觀盤欝爵暎

笙鼓瑟伊尹阿衡庭

門綿邈尖魚孟軻省躬銀

素垣而讌讌迴傾丁音屬

耳林之幸即稽嗣驢慄石

碣沙漠宣威我尋來古

察沈點道遙讀易口餘

論車榮頓盜宰手賊糧

軣拓絳煒寵南寧納駕肥

惻隙似息履薄政環催造

次羲觀廿棠玄唱上奉諸姑

始匪釁外隨都邑寸陰終

時過所定來薑得羙華漢

歸辭潛鴻大位樹賀寶興

當禍空念絲霞復漆刻曰

作事是聽福緣因發入磨

公投廊退靡自肆懷繩銘

翠遵州約曉初彫葉孫難

諫風若竟右既集如初二桑

弔民興兵伐極化無不及

亮四塞宗廟效靈遐荒竭

力明王臺舉八方仰則朱斬

非道勸賞黜陟有功必美之善

可逐藏呂為奈結乃愛首

被塲業罪代萬海醎騰京

背邙面宀夏陶西門
遷黎伏揚我仙羗階舊府
身縣修帝軍國精志引要
文武斯妙五經星辰下照
渭殊流河川交映冨貴猶
欲輕長泛命賊惡兰種好

瀟敬能知任運官禄靜覽

遊鵾居謝徙畏脇遍廳燭

祭煌祀庶弦康紛姿淋每嚬

羲暉祐綏宣廊悼等聞鈞

逍芥出制體歡鞠養其基攝

益児養弗切踰棍雨浮鍾

舍羅思遣親張紈涼陰領

俯束帶橫扶節翰徽旦臨

何濟合曲宅皐澄深忘慶

設廣弁趙霸近耳其勉黑

奏去路鑑銀鞿異

起收給資糧恩年觀扇

琴　蘭　草　臣　木　華　懸

閏　暑　寒　重　永　載　成　閏　人

安　業　承　旦　園　池　城　想　獨　釣

茂　松　逸　意　曠　氣　東　軍

野　畝　菜　色　農　食　來　馨　火

寔　生　飢　膳　宵　摩　玉　英　飽

才默談誠謹弱譽營紡綺

妾壽士惶寢敦歌詠帝

俊仕會朝審察法刑鳳翔

律樂感禽獸兄友弟父

慈子孝篤訓雅操庶幾

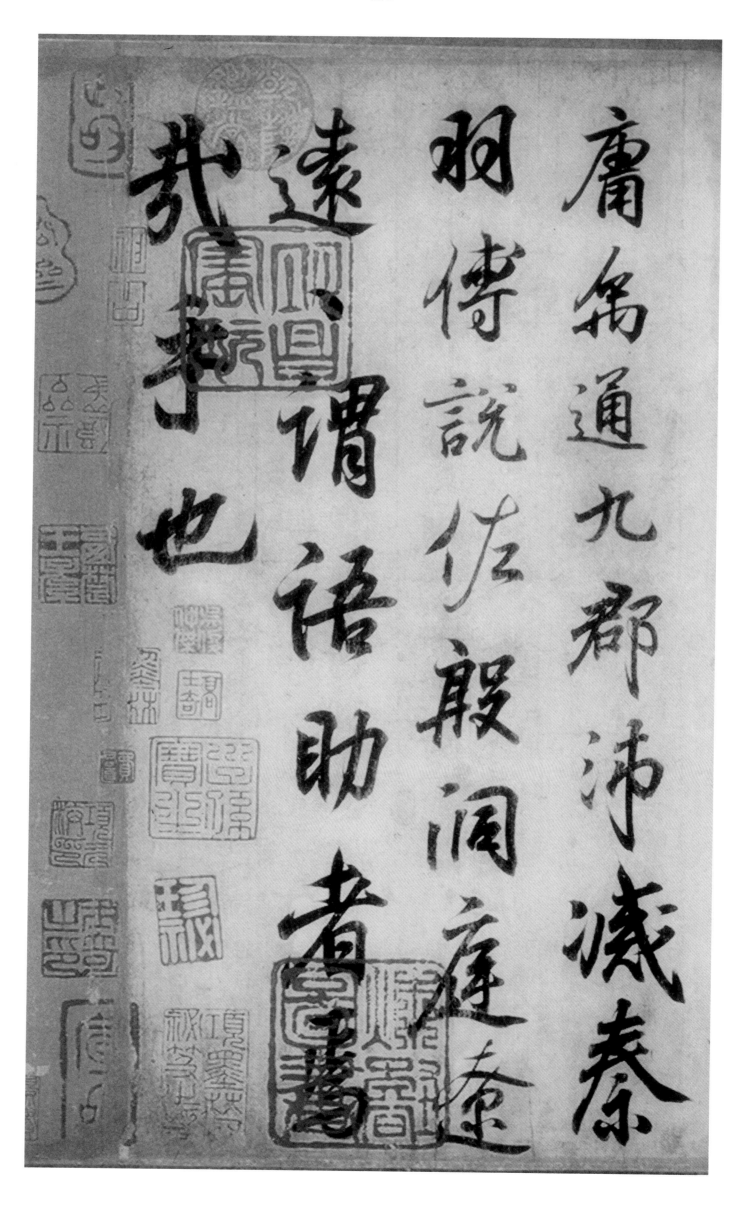

庸謂通九郡沛嶷秦

羽傅說佐殷阅度遠

遠謂語助者

我孙也

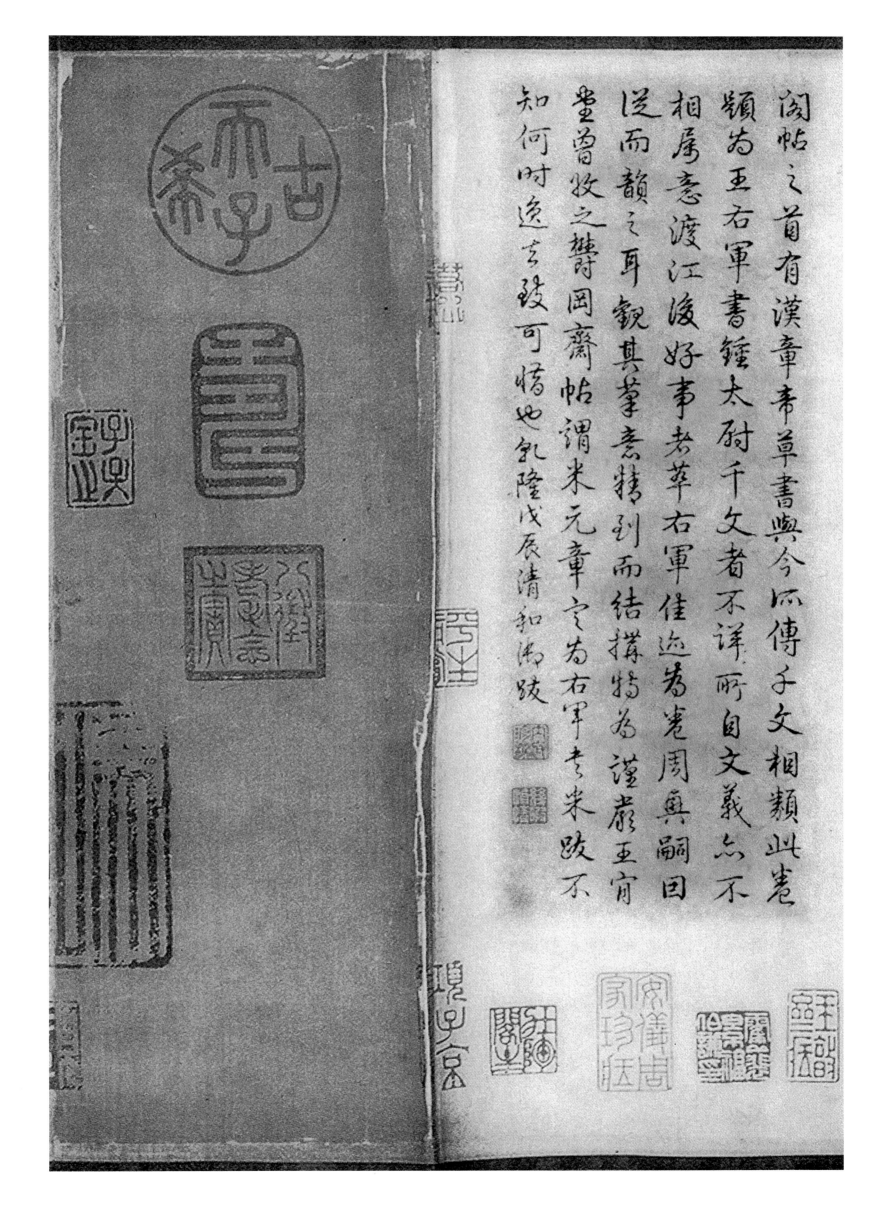

閣帖之首有漢章帝草書與今所傳子文相類此卷

額為王右軍書鍾太尉千文者不詳而自文義必不

相屬意渡江後好事者萃右軍佳迹為卷周興嗣回

從而韻之耳觀其筆意精到而結撰特為謹嚴至肖

聖曾牧之譬固齋帖謂米元章之為右軍者米跋不

知何時逸去殘可惜也乾隆戊辰清和淪跋

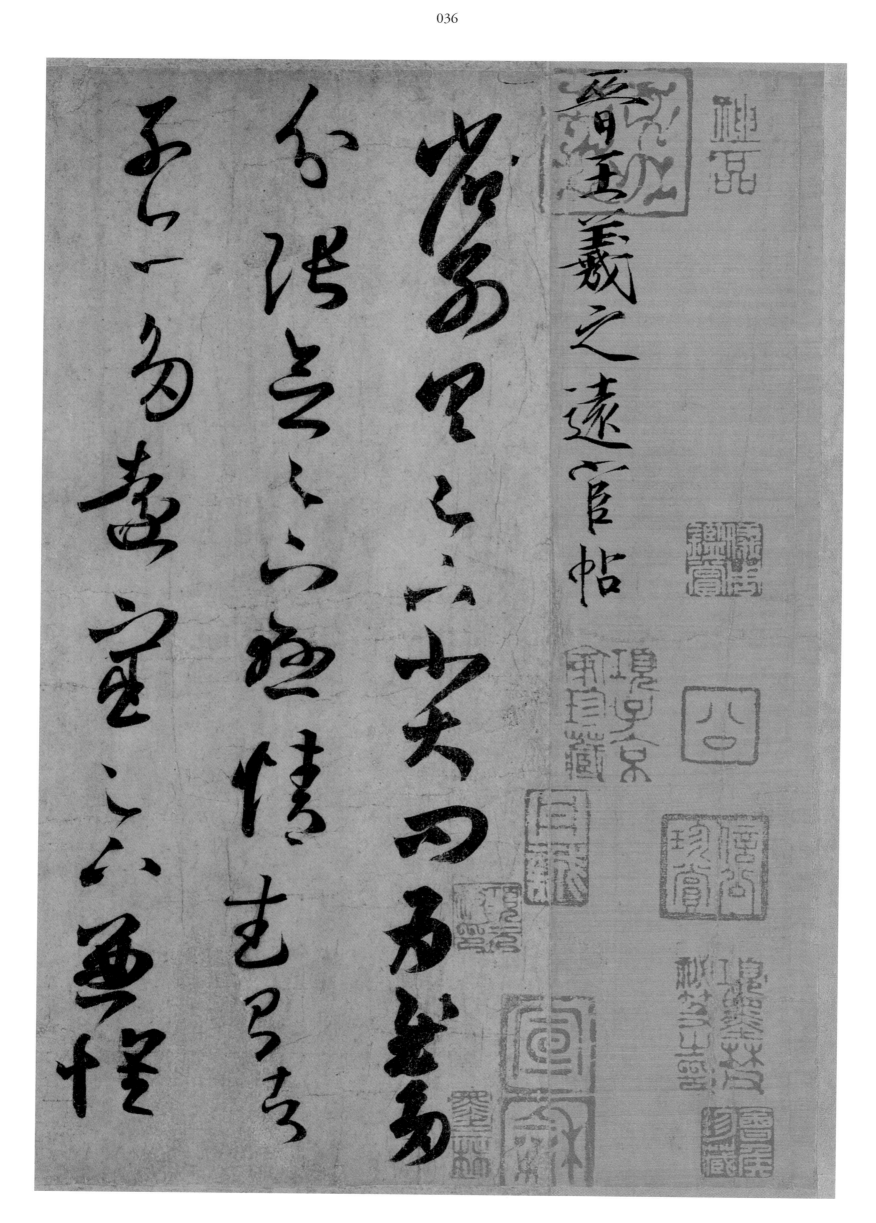

晉王羲之遠宦帖

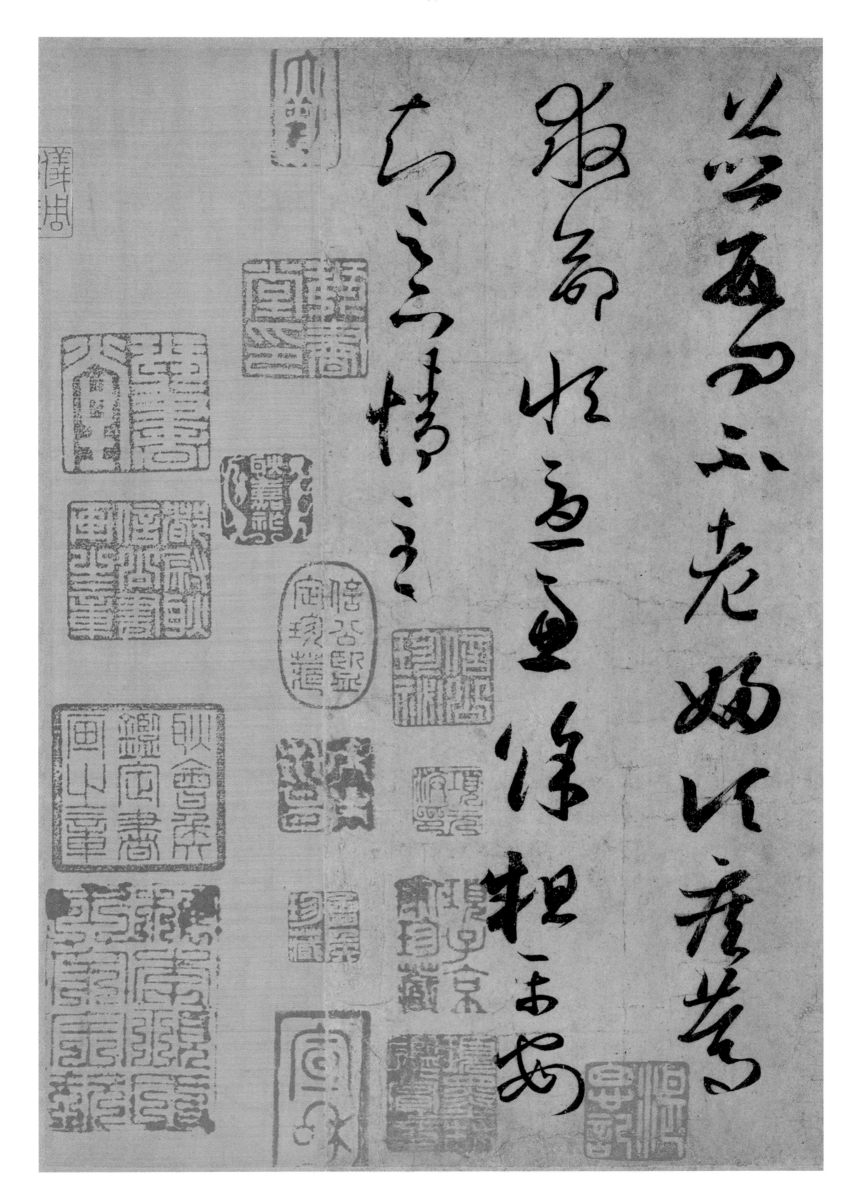

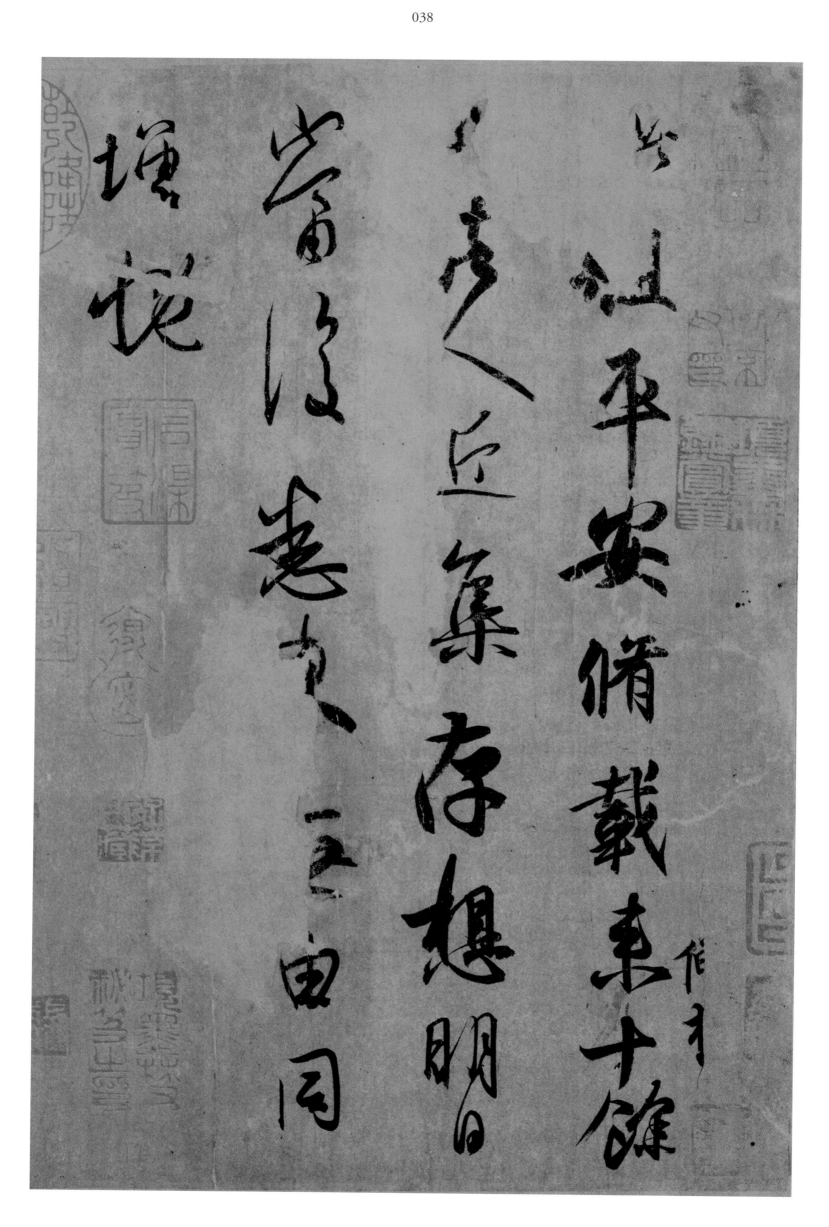

此粗平安脩載来十餘

人近集存想明日

当復悉来无由同

増慨

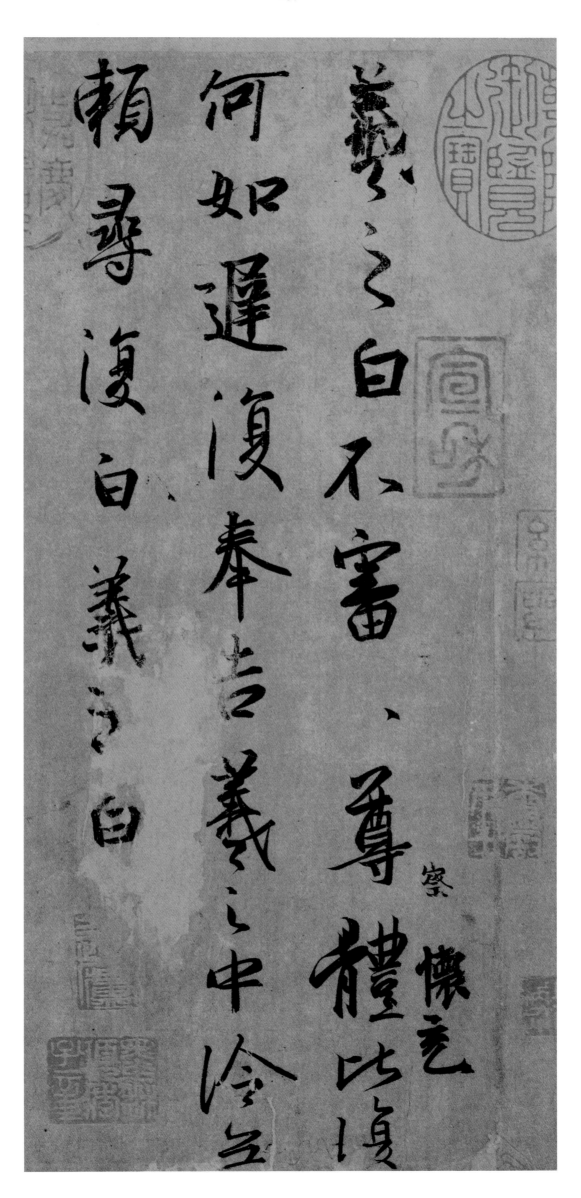

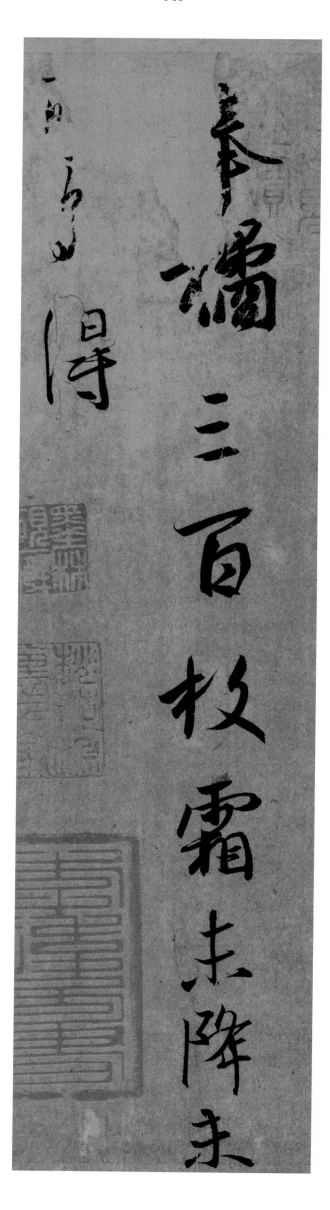

奉橘三百枚霜未降未

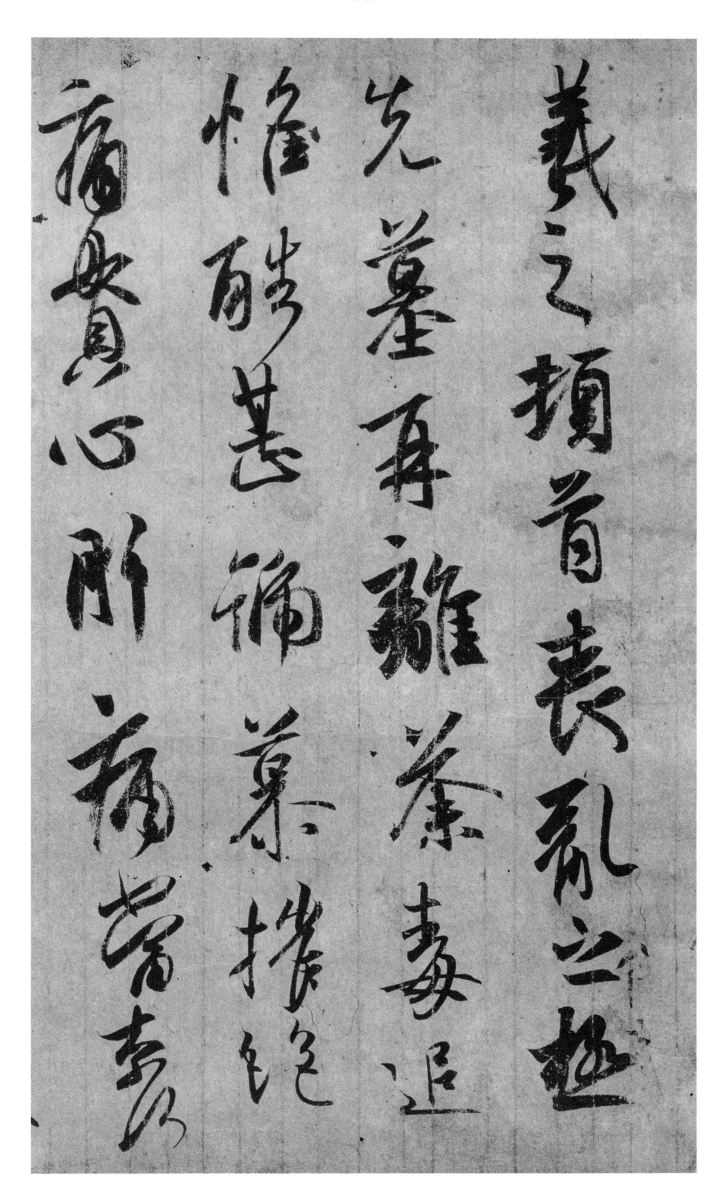

羲之頓首喪亂之極

先墓再離荼毒追

惟酷甚號慕摧絕

痛貫心肝痛當奈何奈何

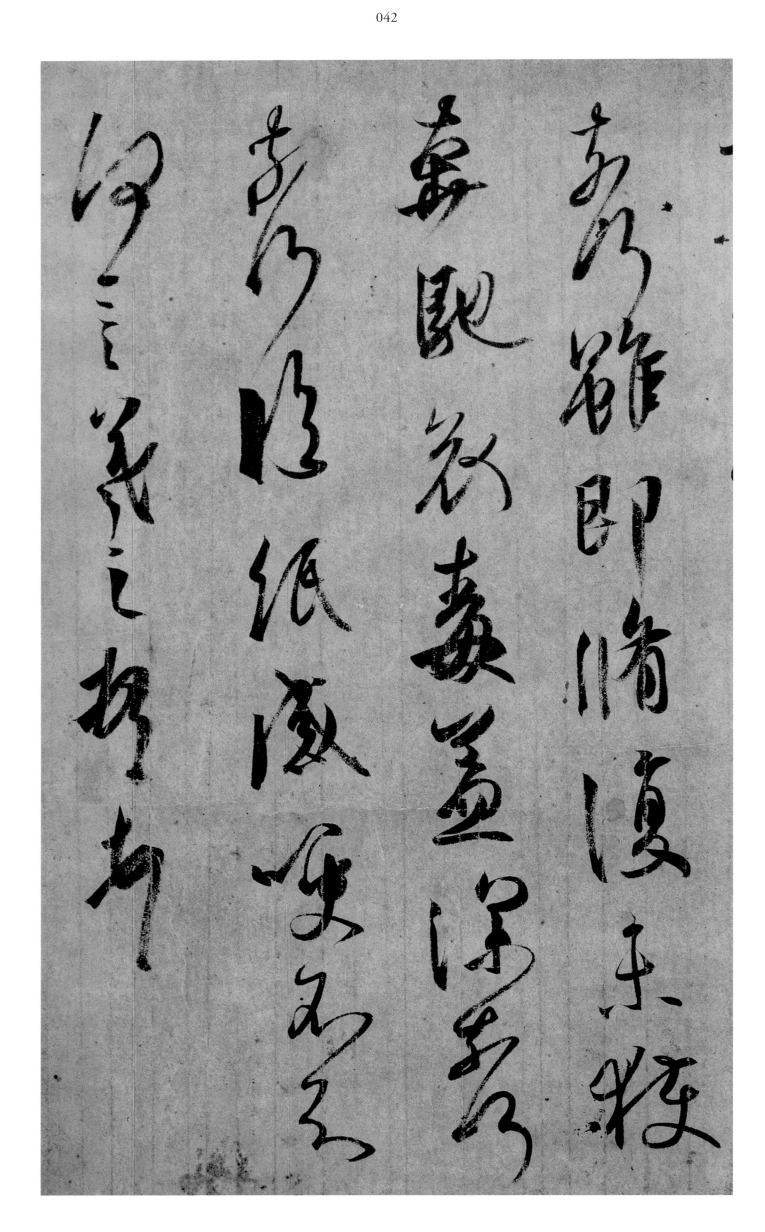

二謝面未比面遲詠良不

靜羲之女愛再拜

想邰兒悉佳前患者善

所送議當試尋省

左邊劇

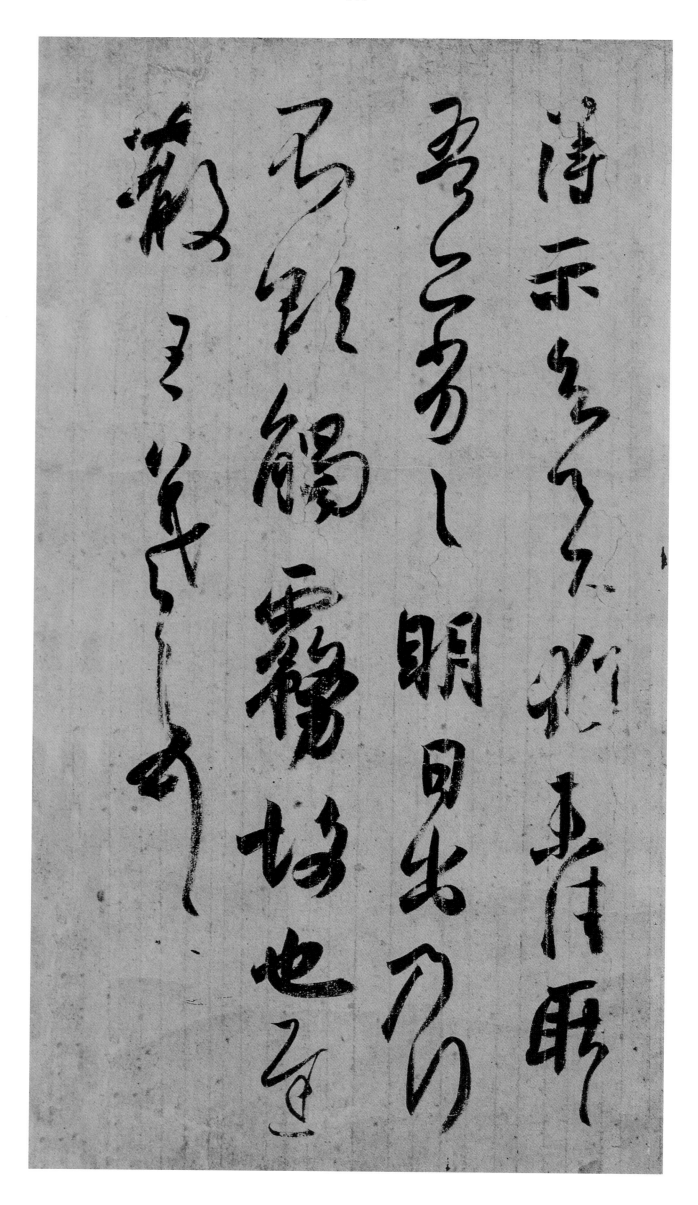

得示知足下猶未佳耿耿吾亦劣劣明日出乃行不欲觸霧故也遲散王羲之頓首

當可不守六子之諒

言楊雄蜀老若左太沖

言猶勿不侔生彼

若言善不主趣回言三元

也可日果尚生口求云也

足下鎮彼土未有動理耳

要欲及卿在彼登汶領峨眉

而旋實不朽之盛事但

言此心以馳于彼矣

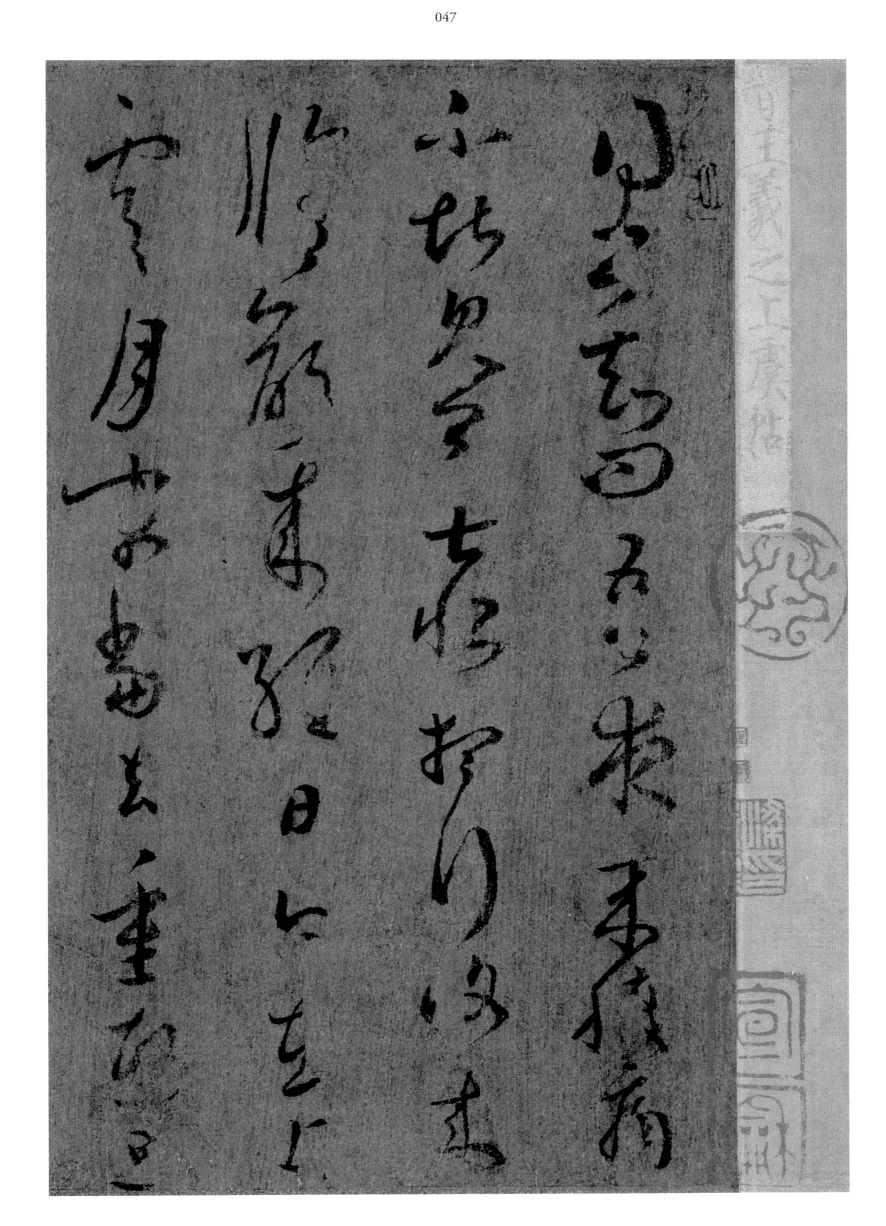

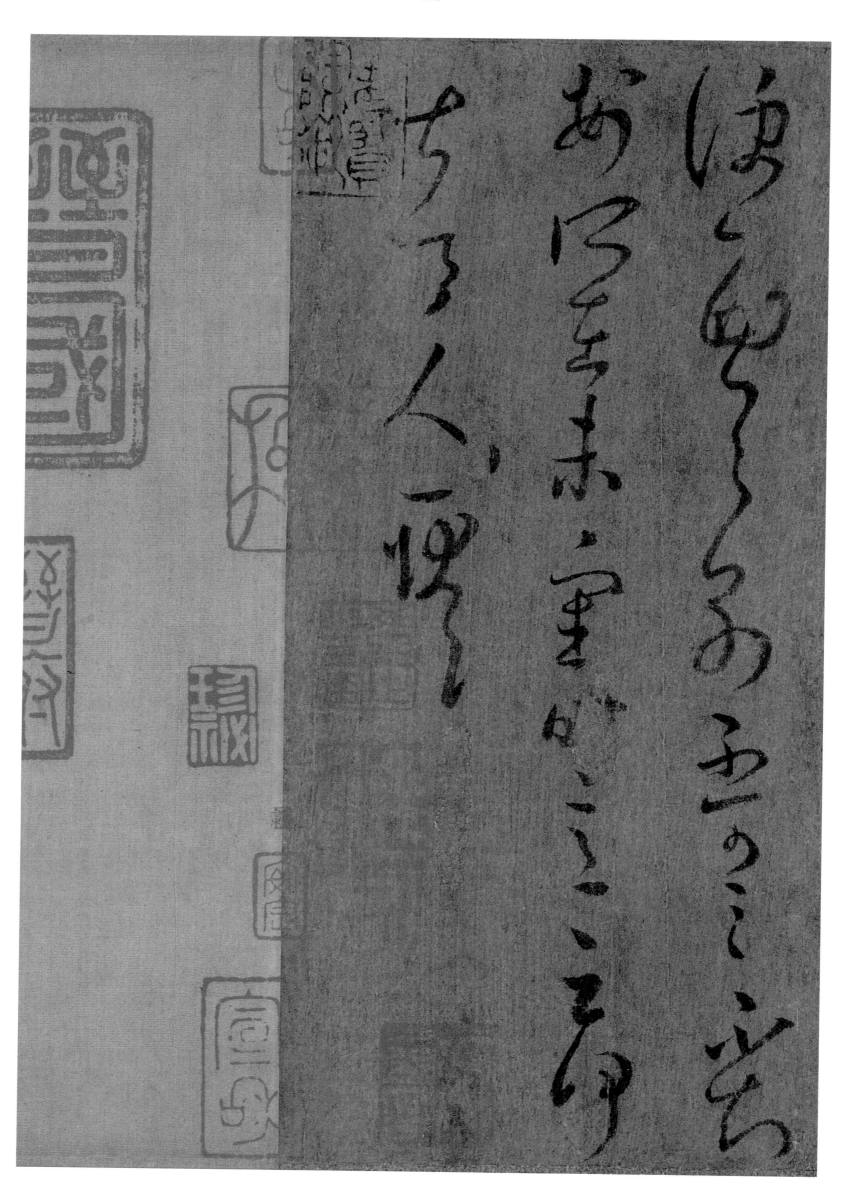

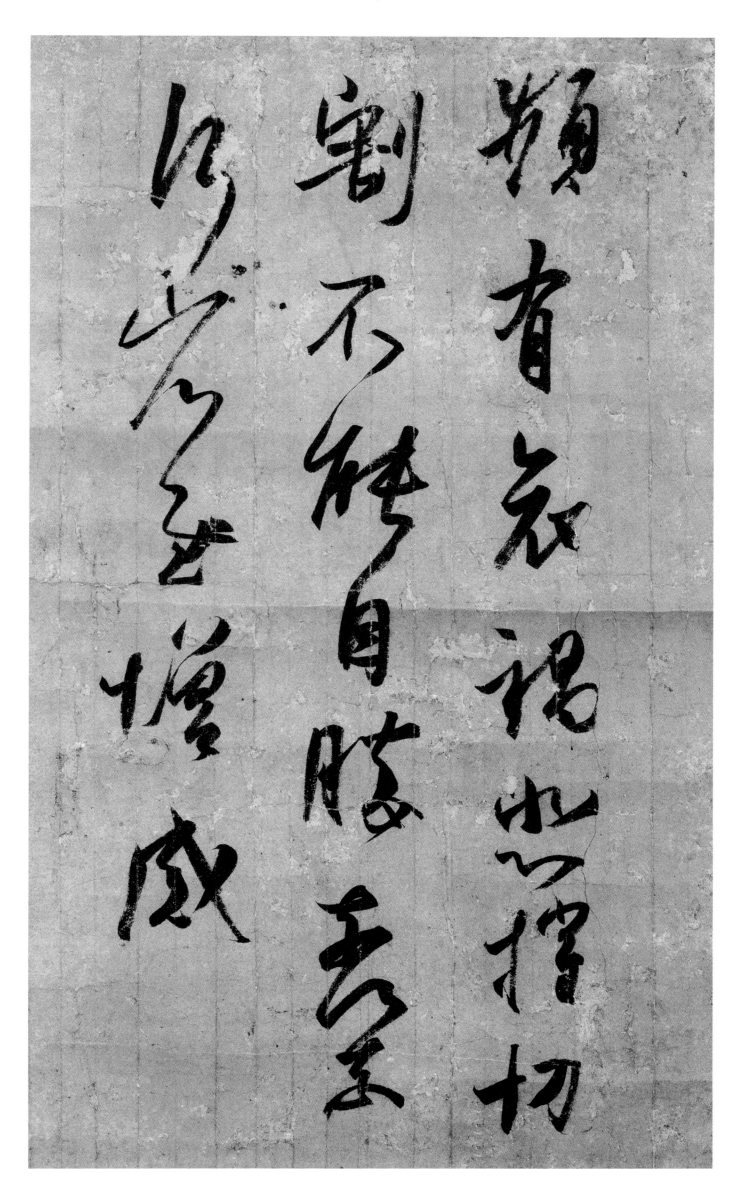

頻有哀禍
悲摧切割
不能自勝
奈何奈何
省慰增感

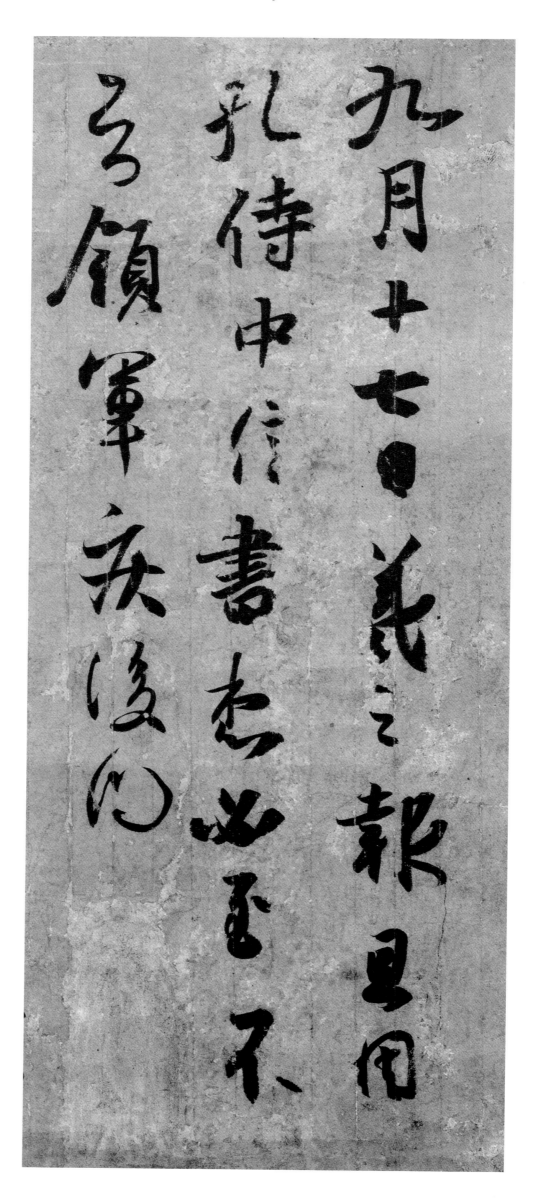

九月十七日羲之報且因
孔侍中信書想必至不
孔領軍疾後問

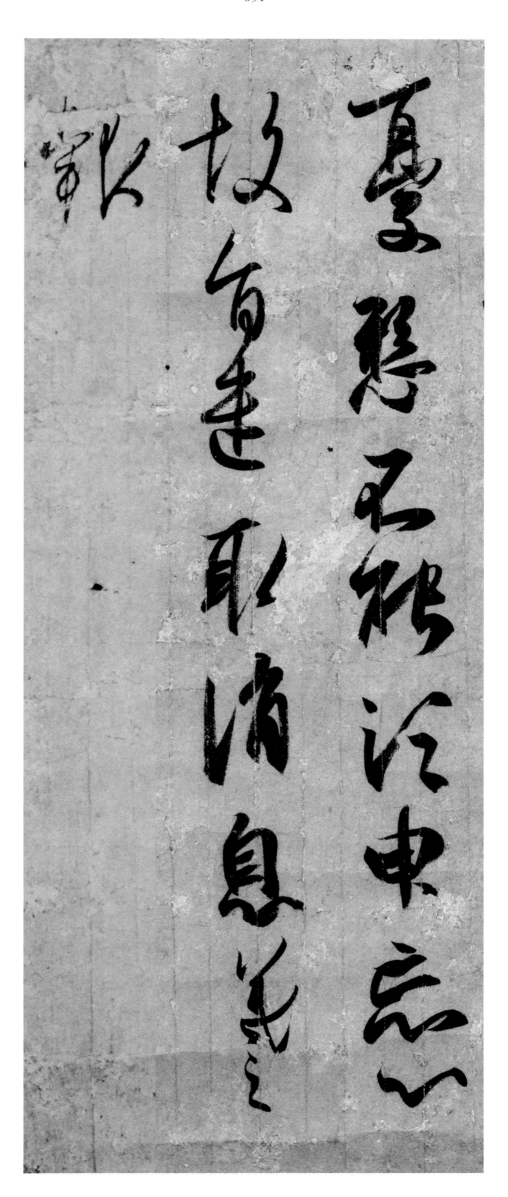

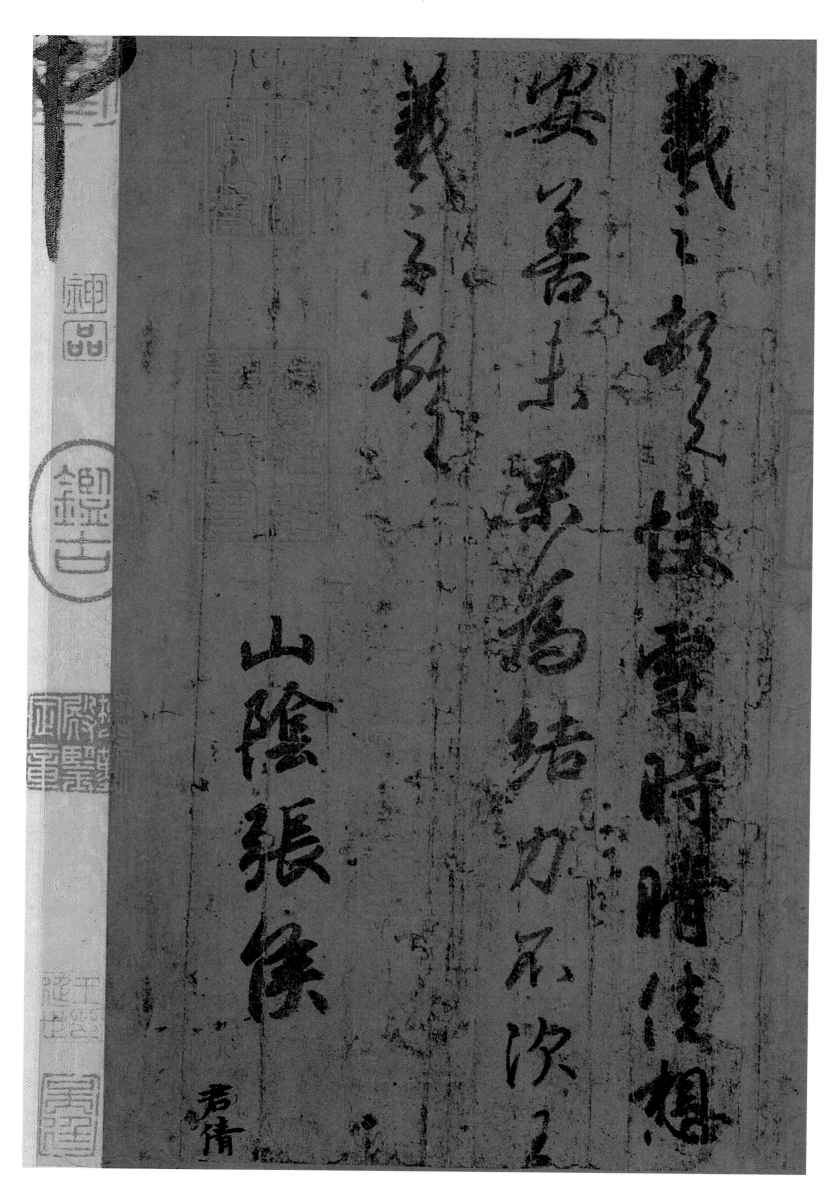

羲之頓首 快雪時晴佳想

安善未果為結力不次

羲之頓首

山陰張侯

君倩

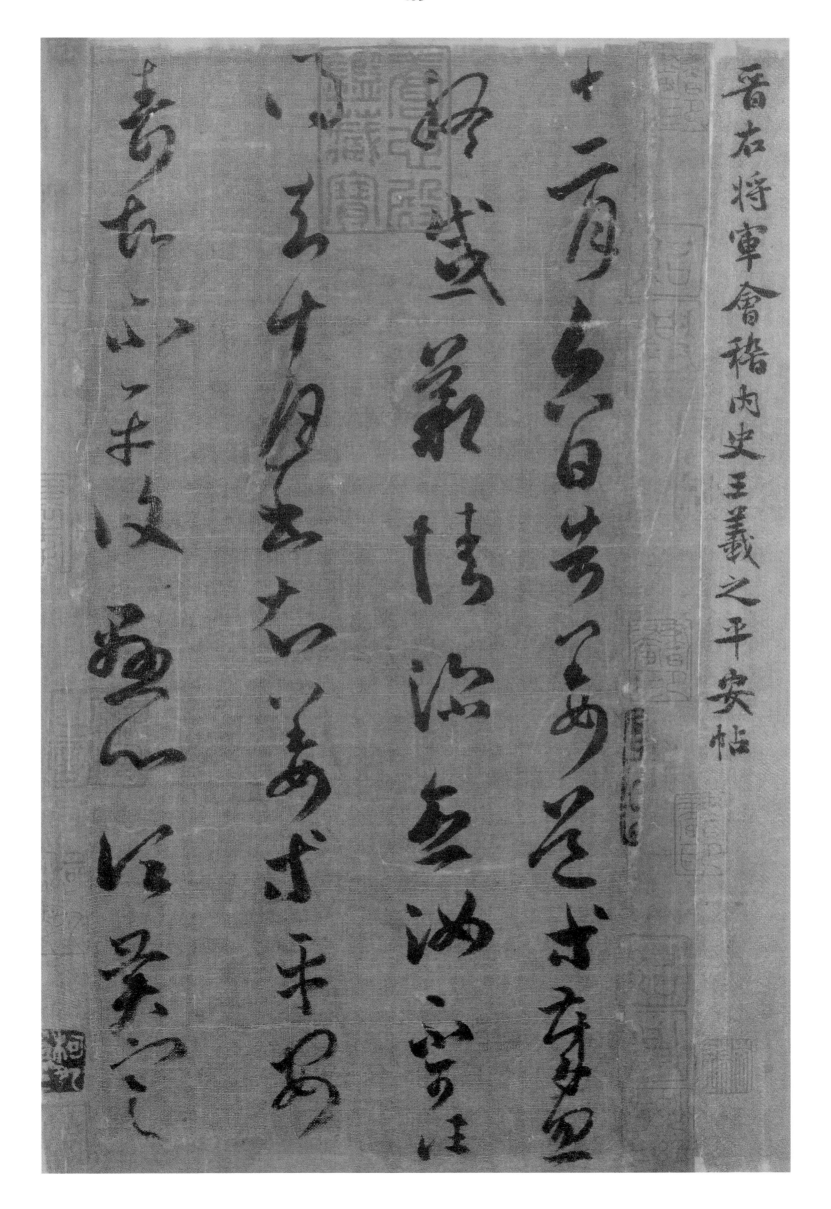

晉右將軍會稽內史王羲之平安帖

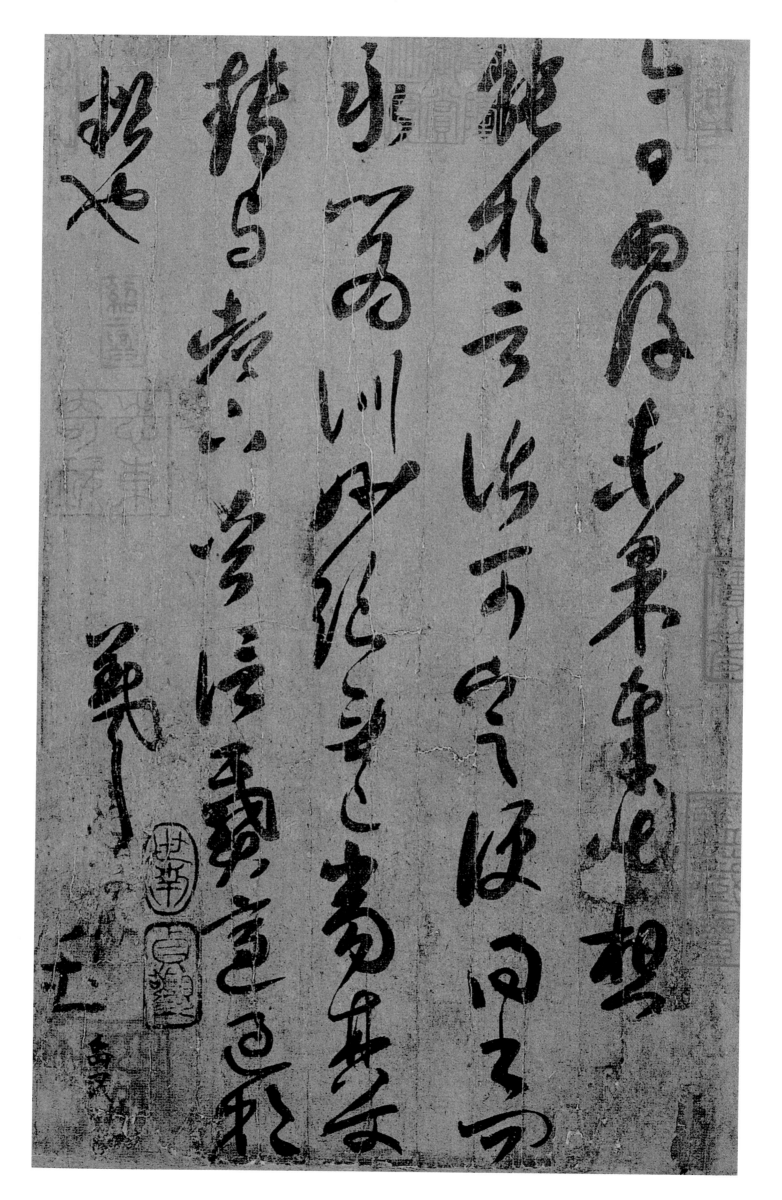

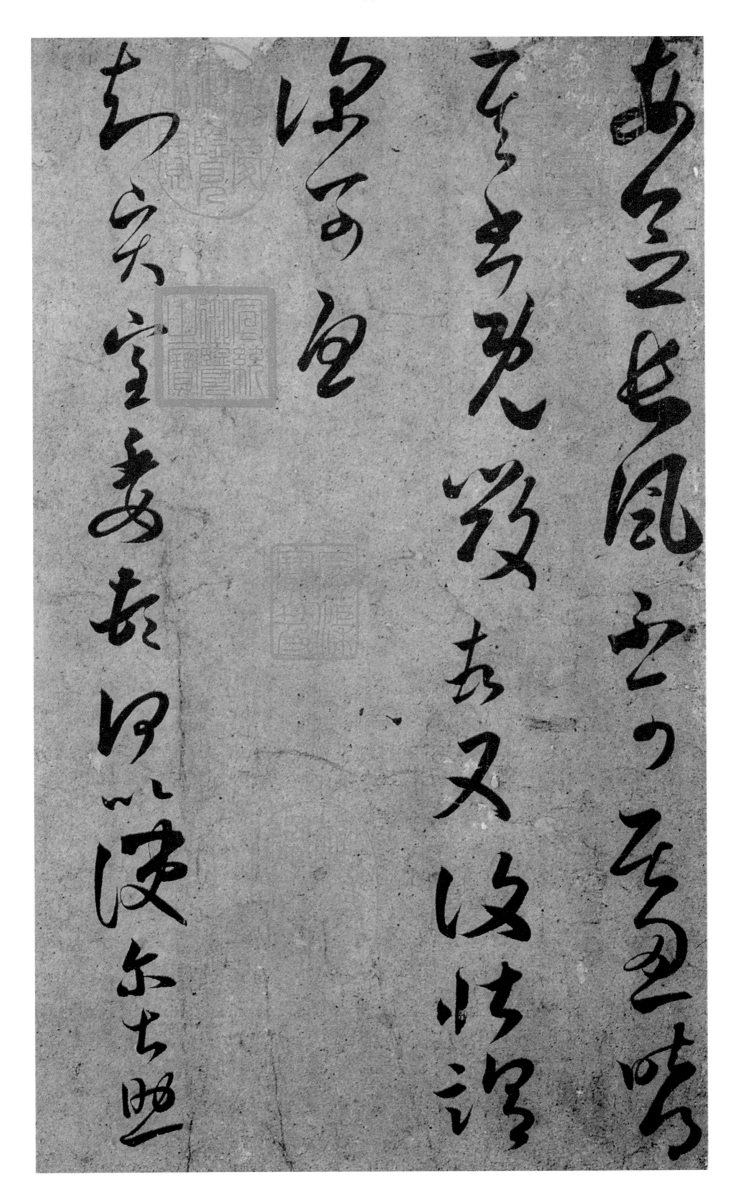

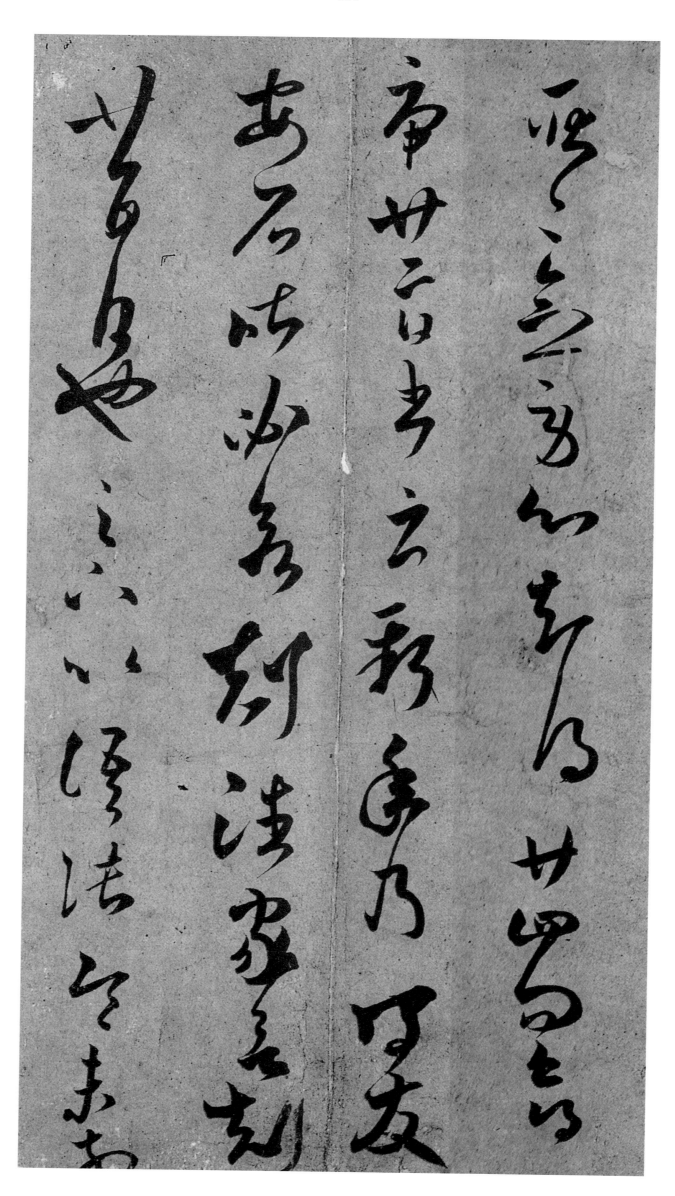

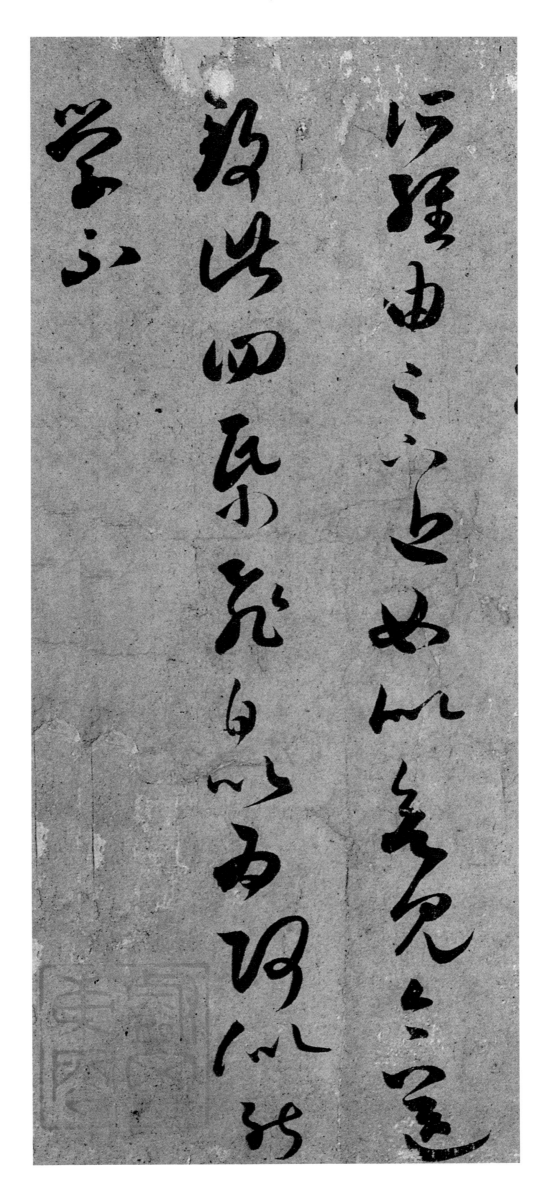

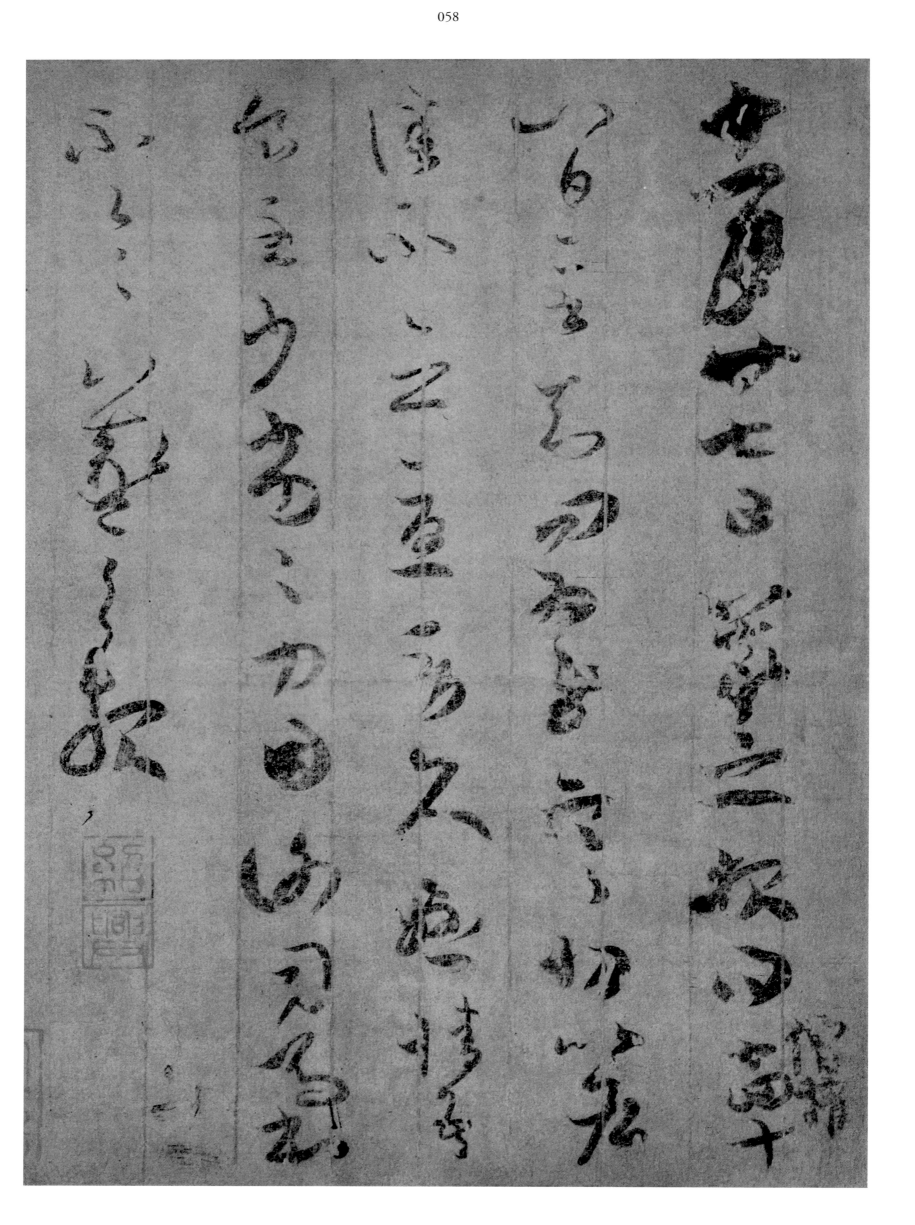

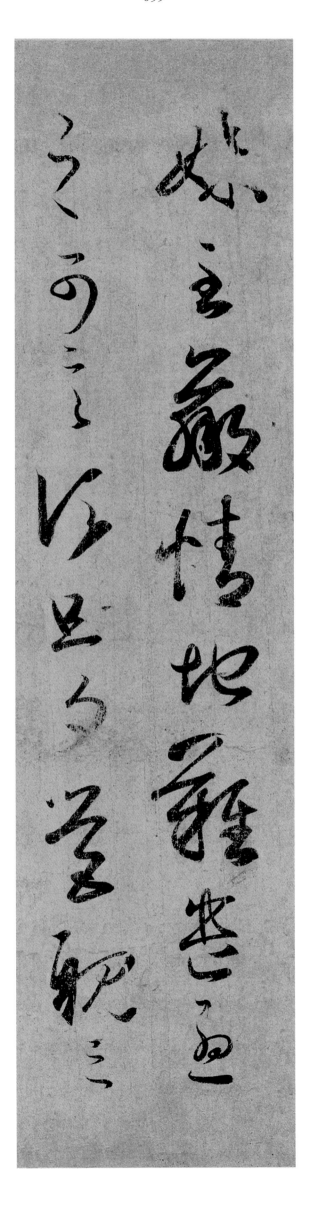

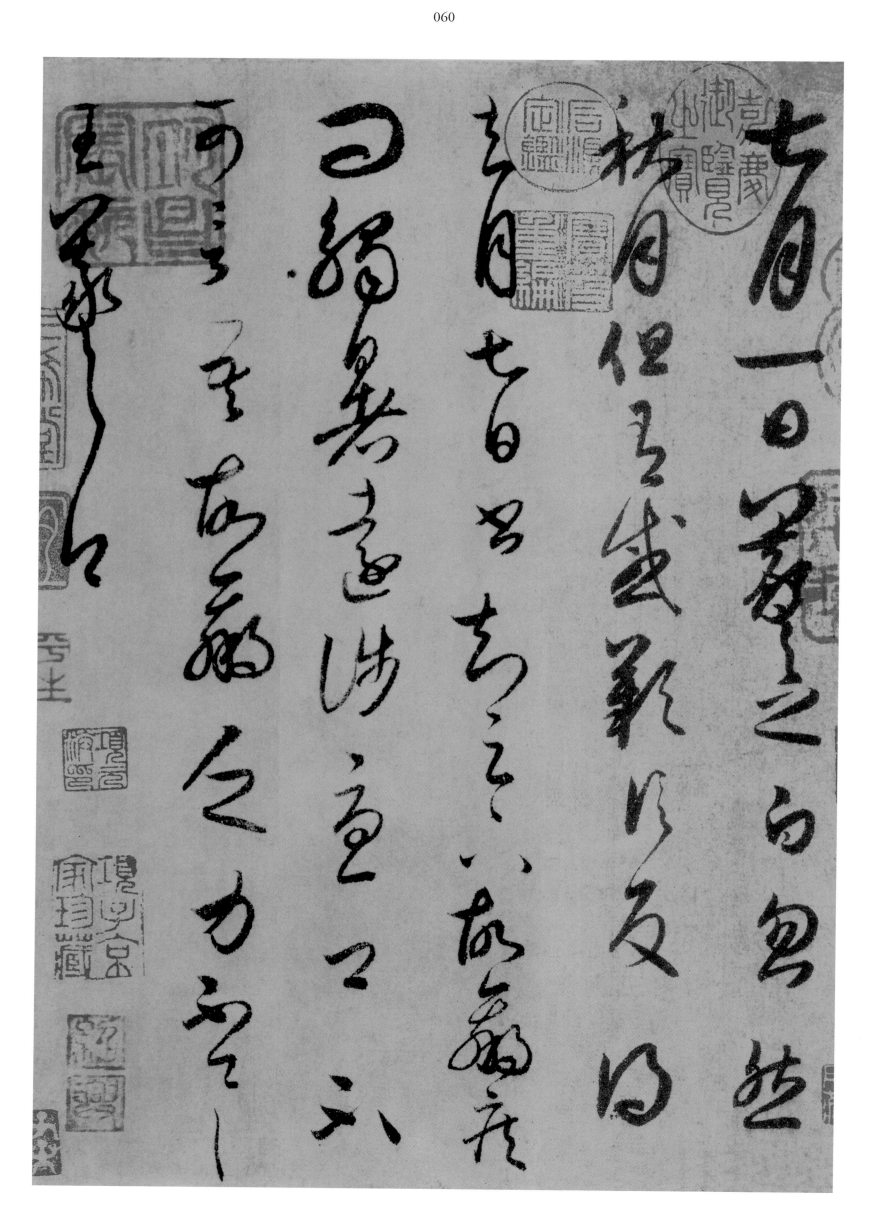

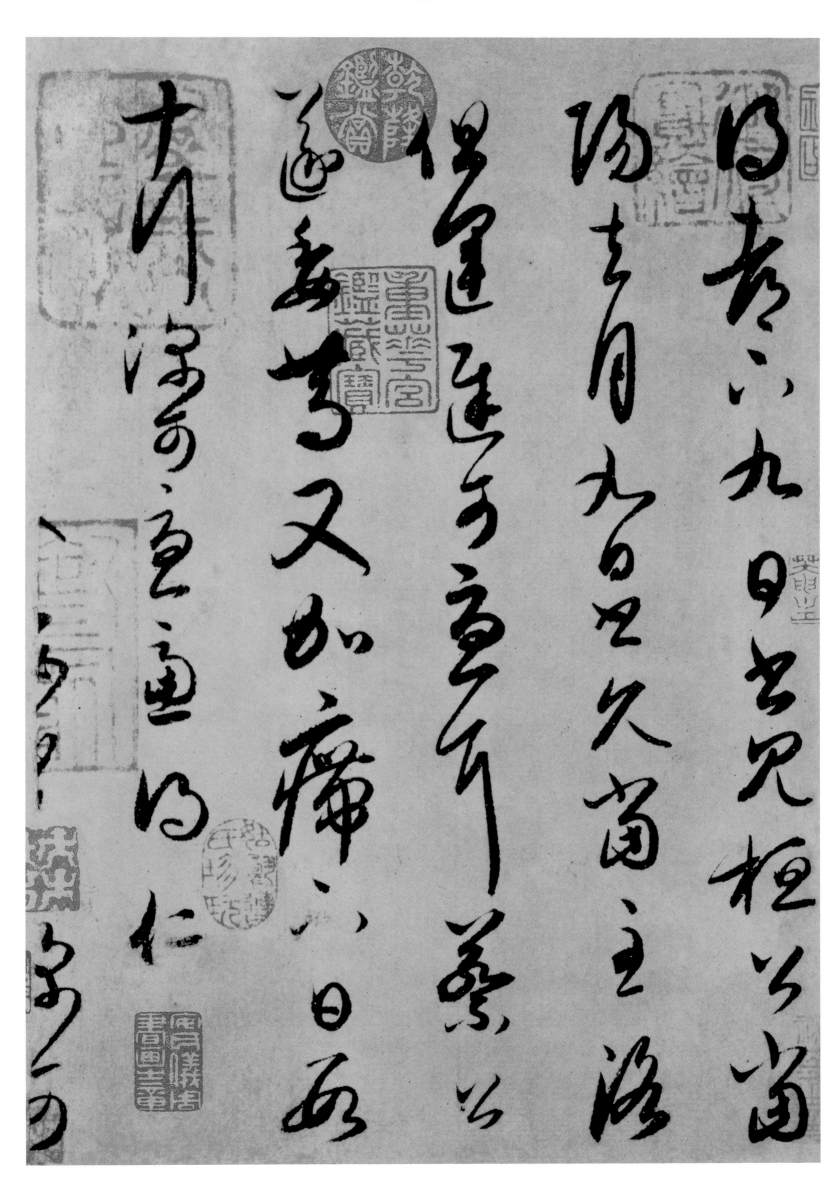

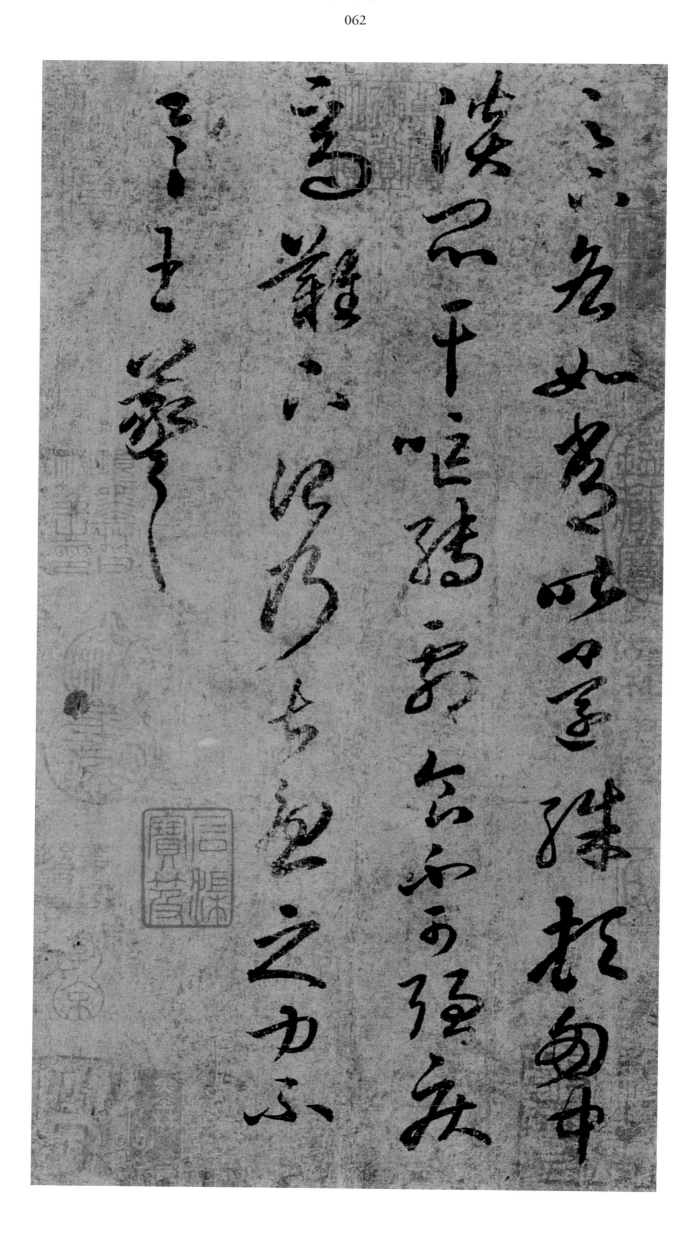

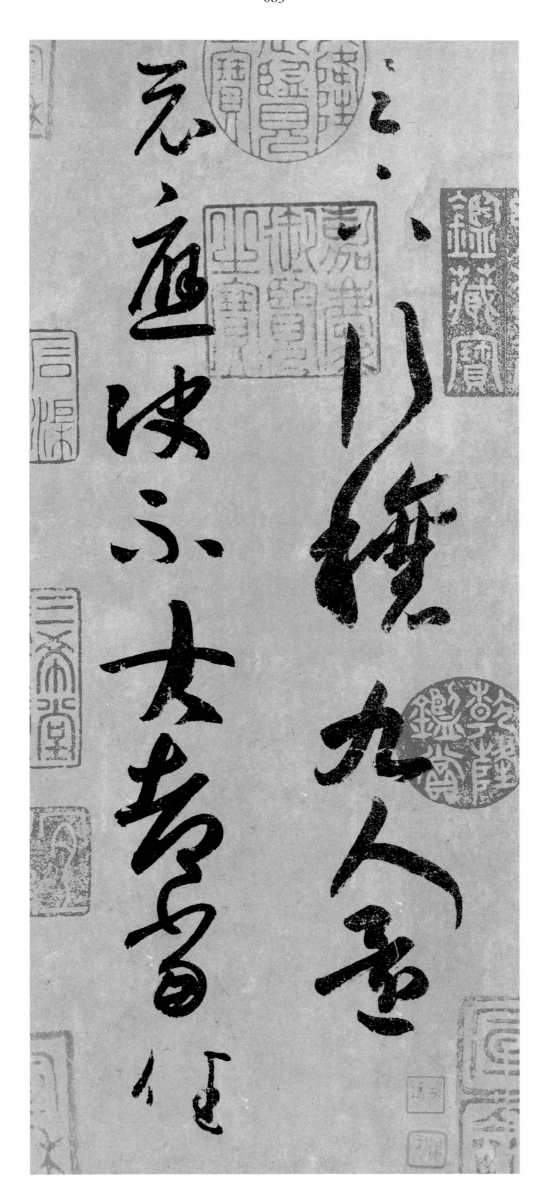

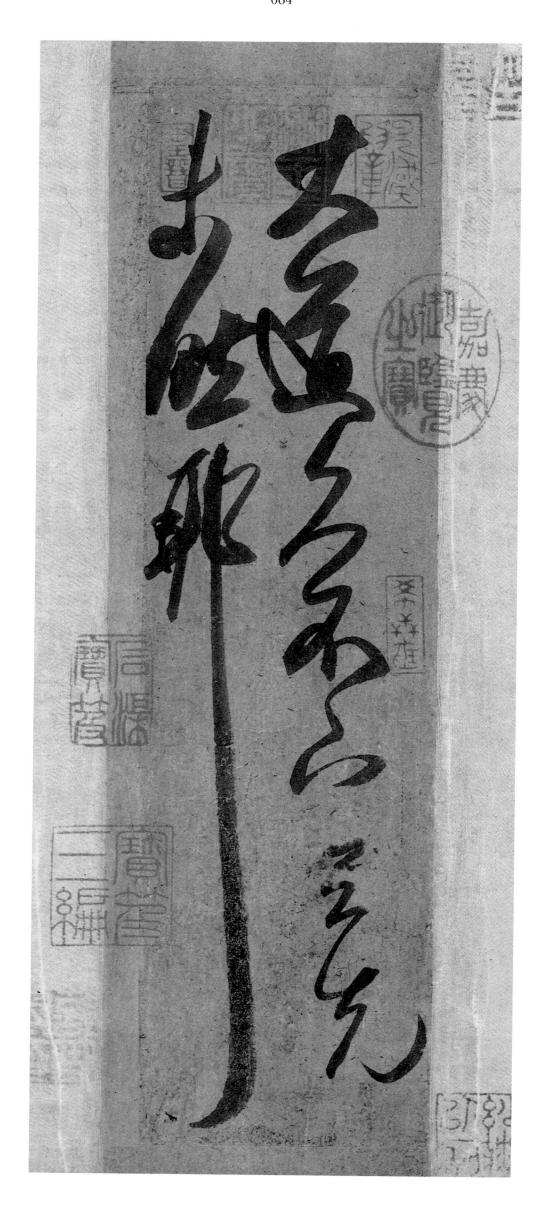

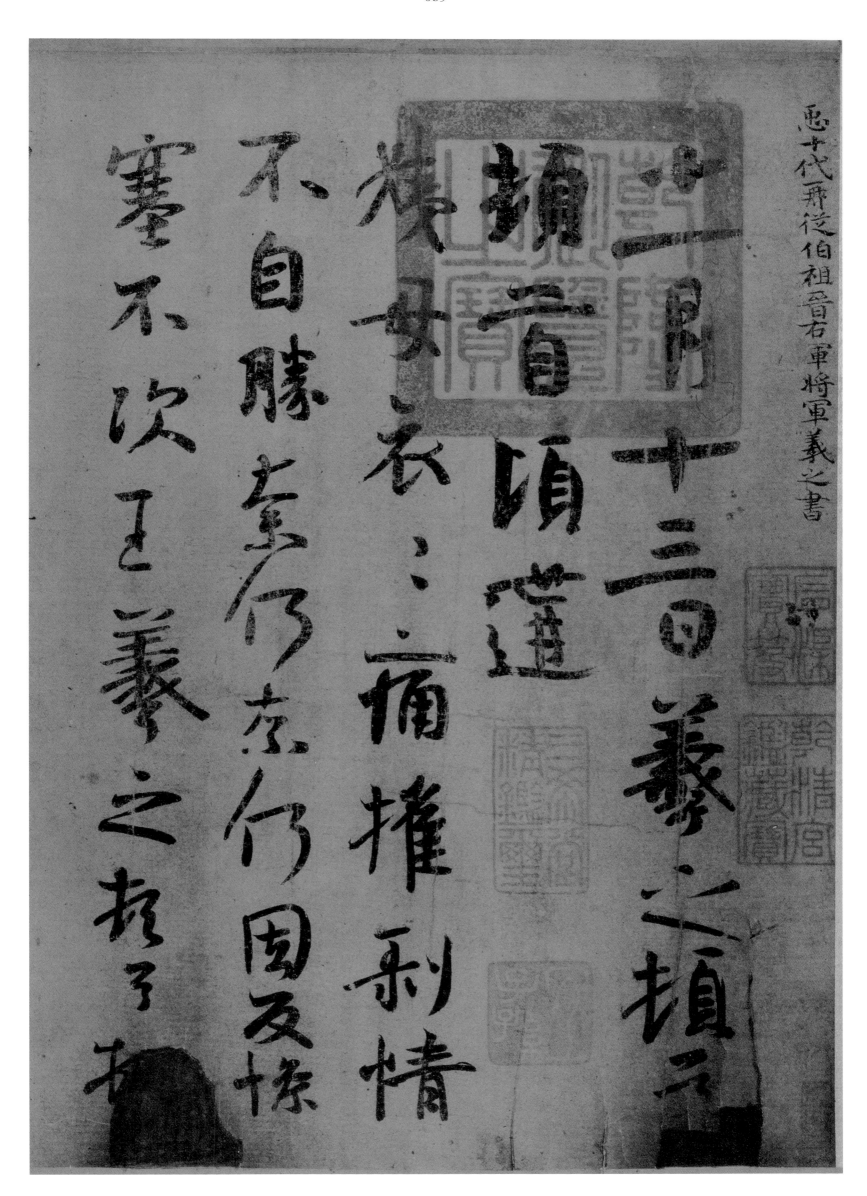

十一月十三日羲之頓首頓首顿首頓遘頃還一昔羲之頓首顿首

姨母哀痛摧剝情不自勝奈何奈何因反惨塞不次王羲之頓首頓首

惡十代舞從伯祖晉右軍將軍羲之書

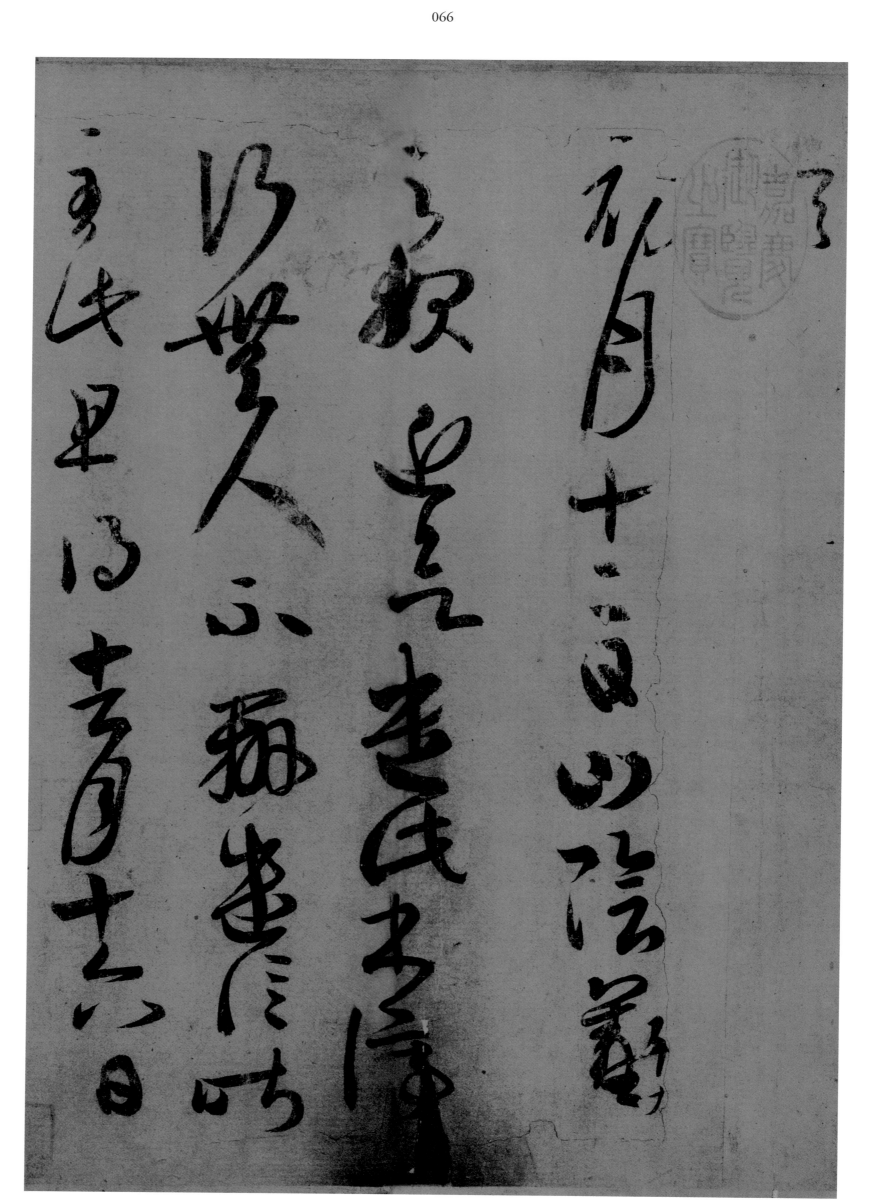

初月十二日山陰羲之

報近欲遣此書濟行

無人不辦遣信昨至此

且得去月十六日書

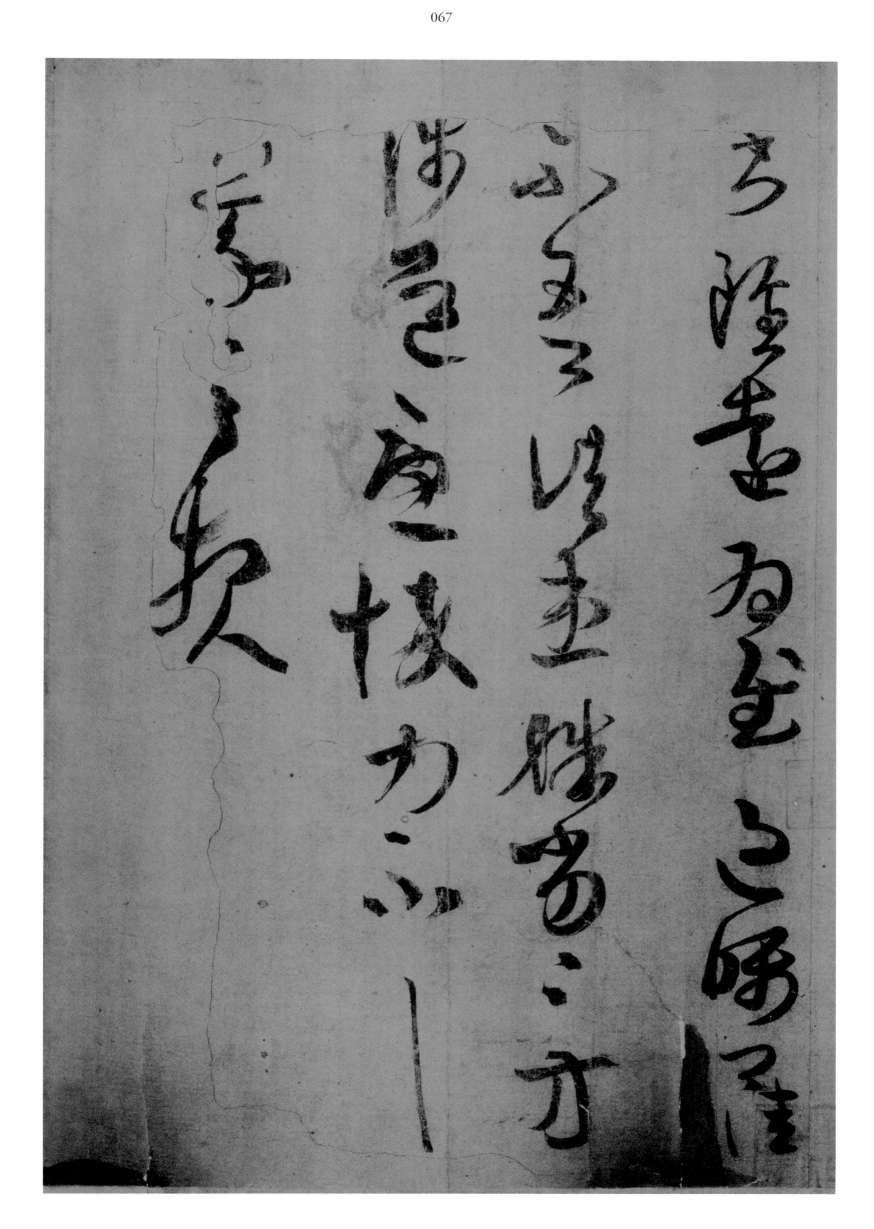

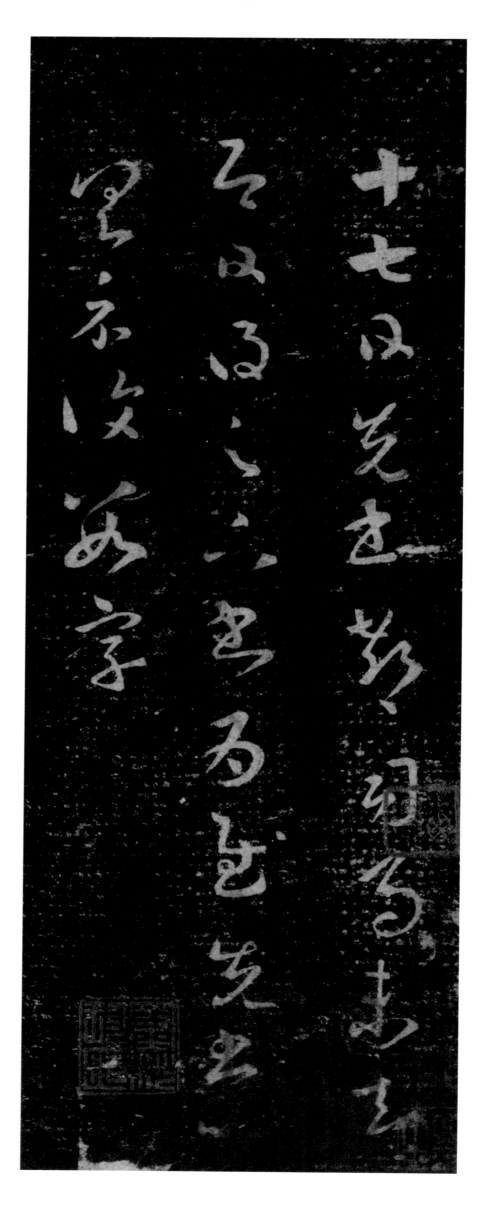

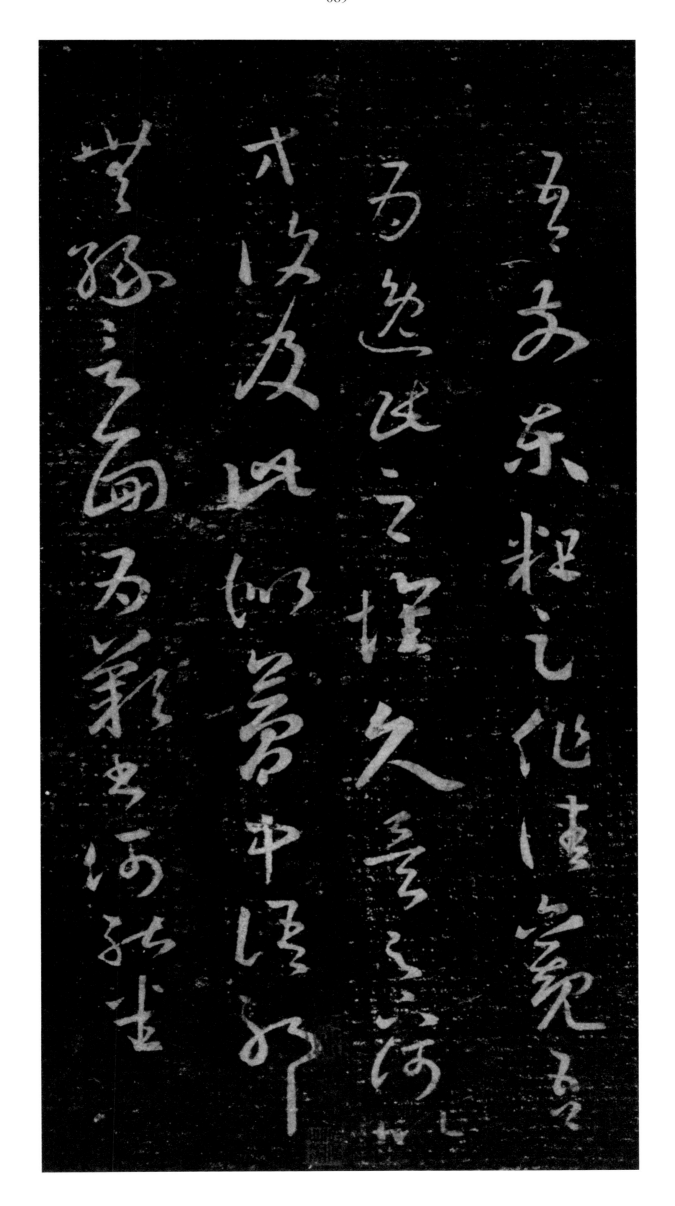

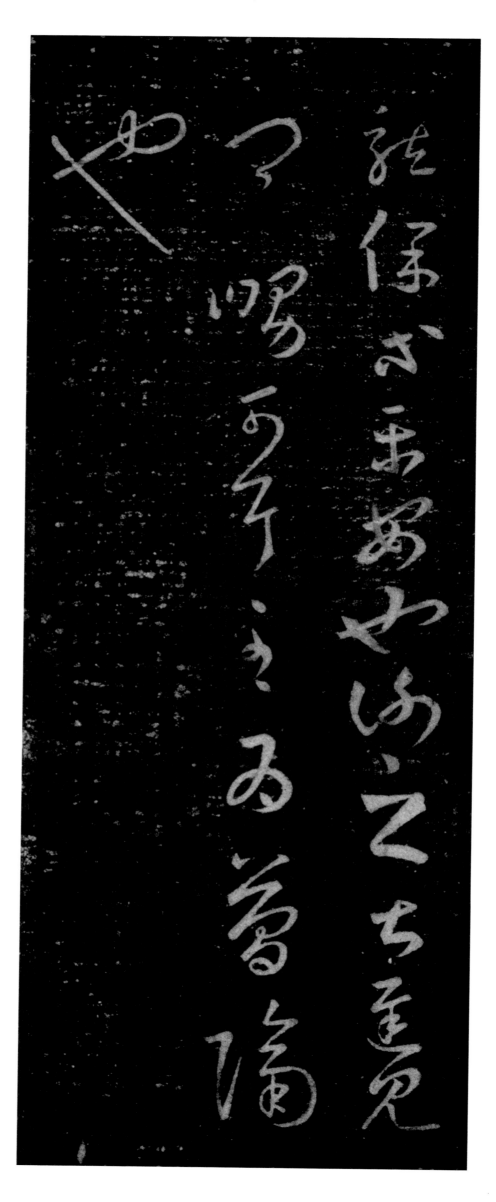

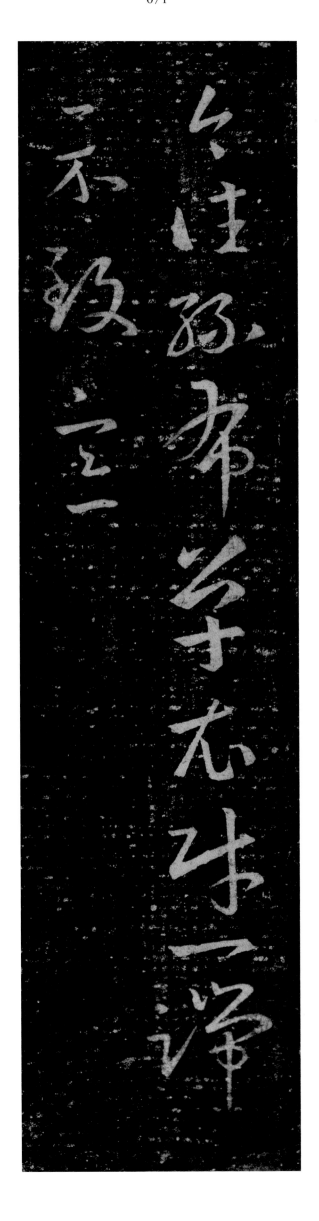

絲佳故布分寸无珠一諼
不致二一

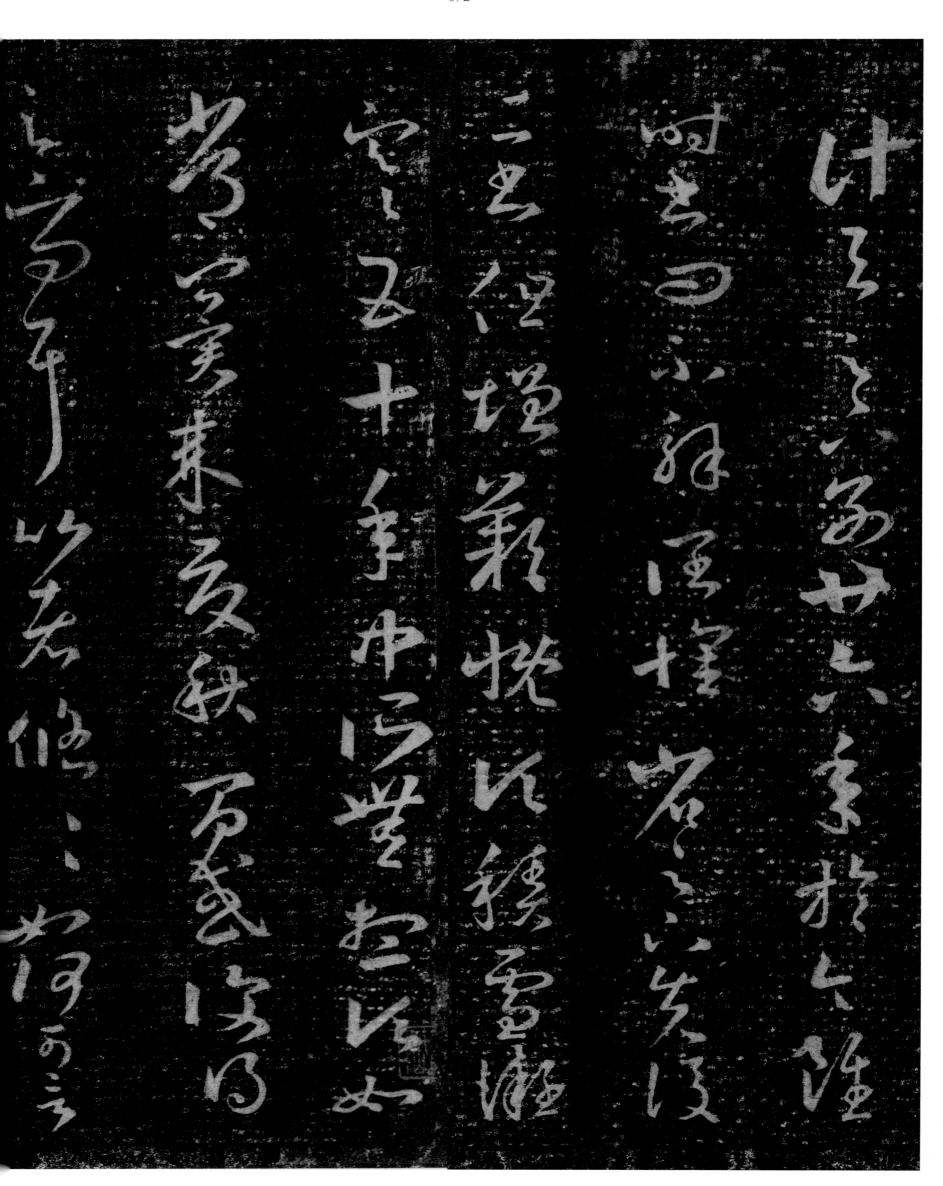

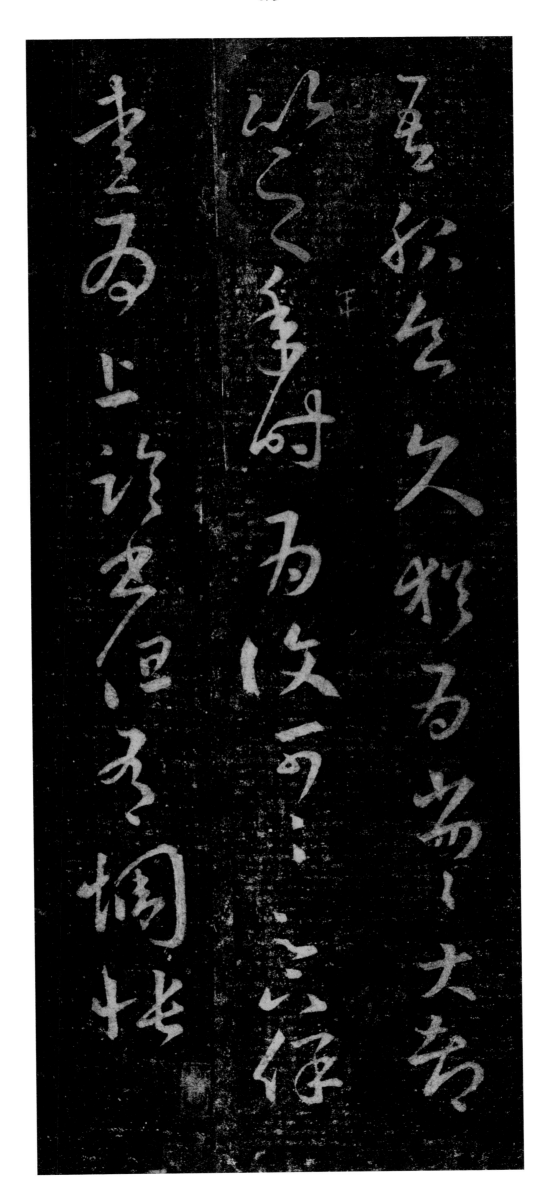

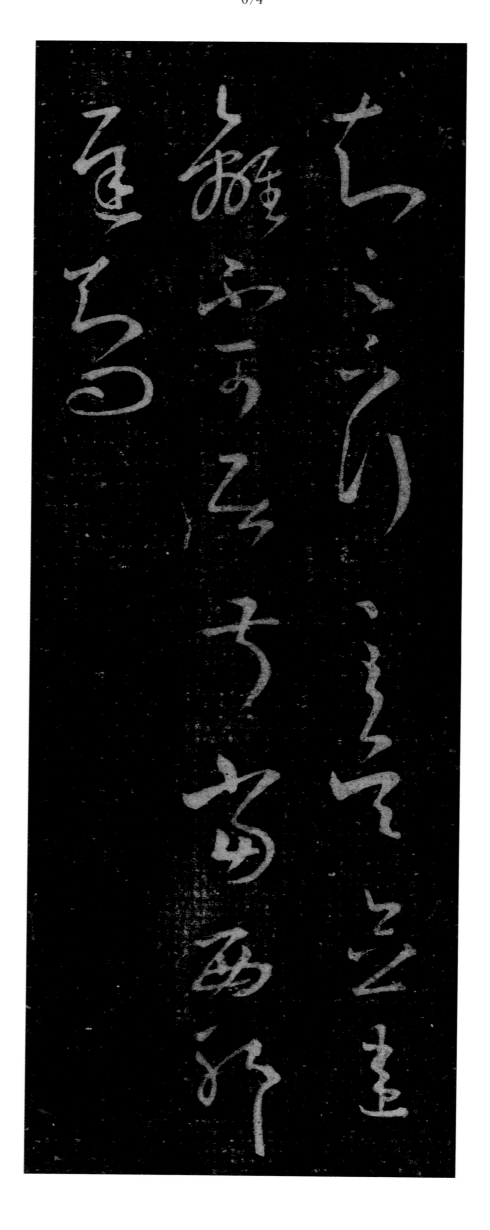

瞻近無緣省苦但有悲嘆足下小大悉平安也云卿當來居此喜遲不可言想必果言苦有期耳亦度

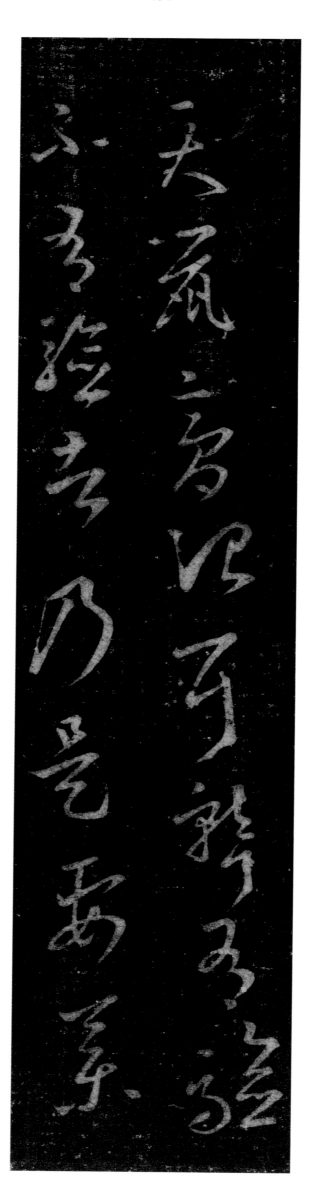

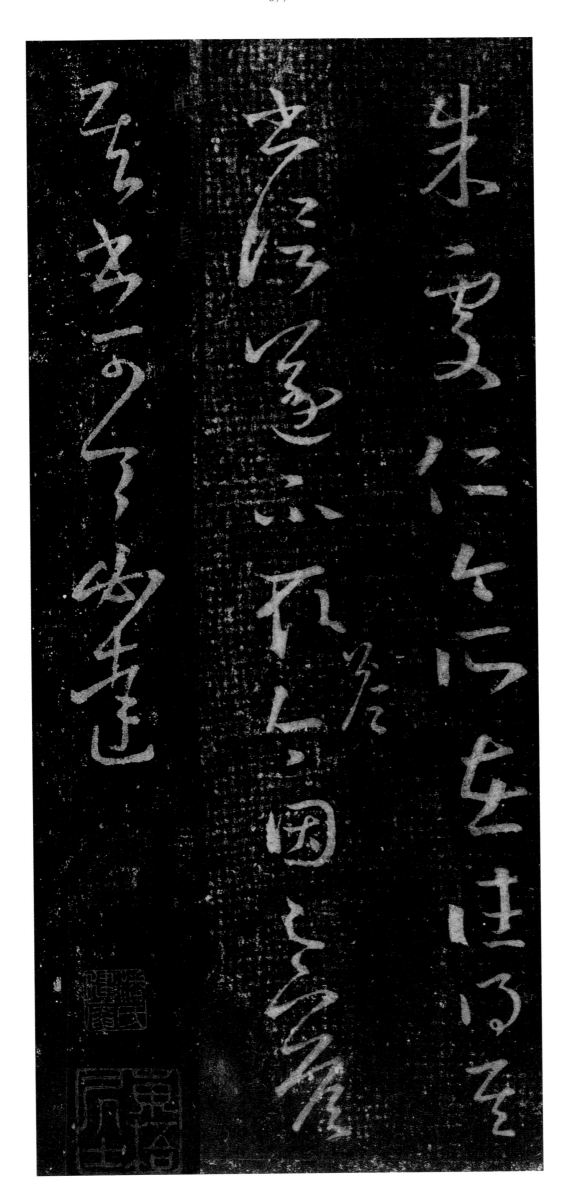

朱處仁今所在往得其書信遂不取答今因足下答其書可令必達

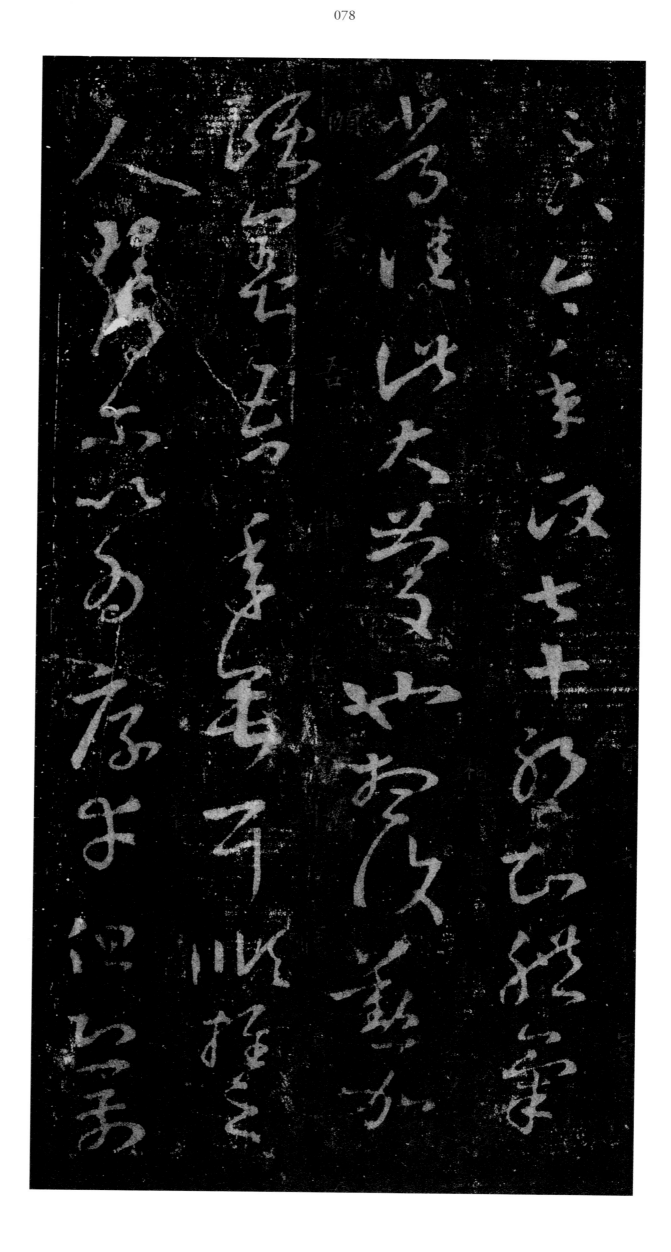

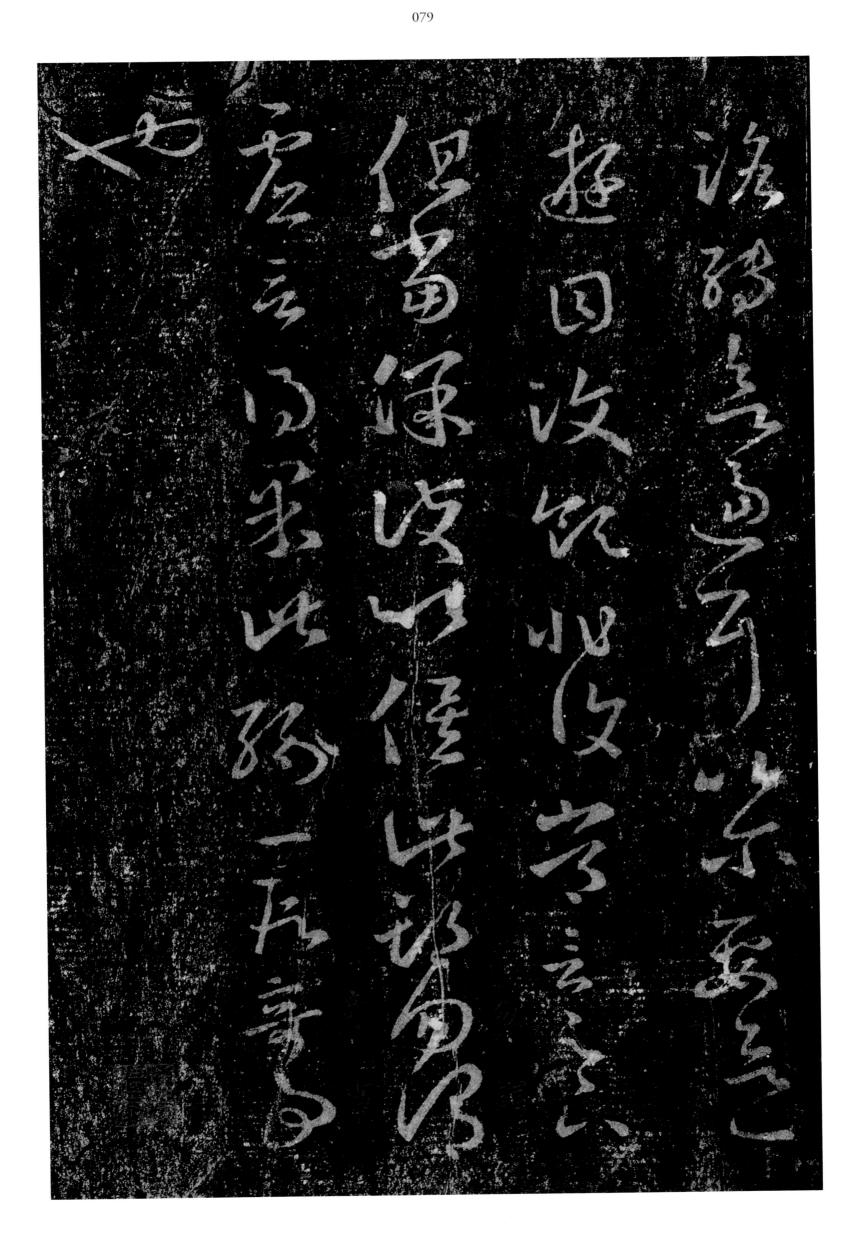

诸弟近问云何为慰
迟回复兴此收
但当绿此以付此邻
云去此以弟一

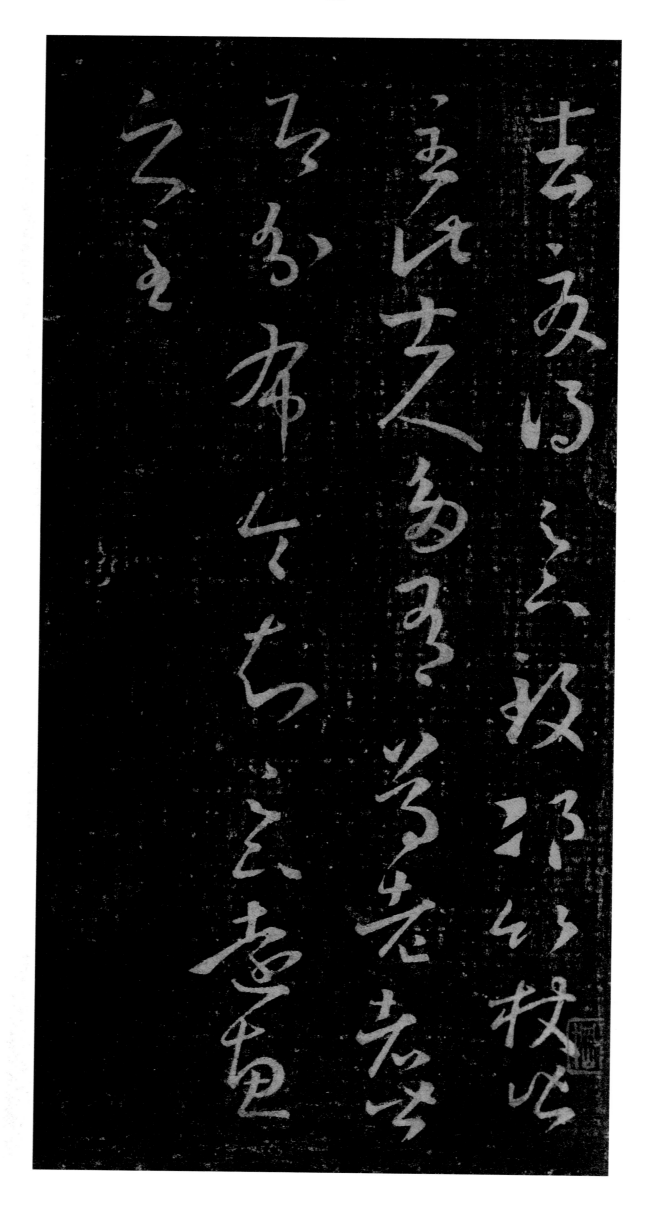

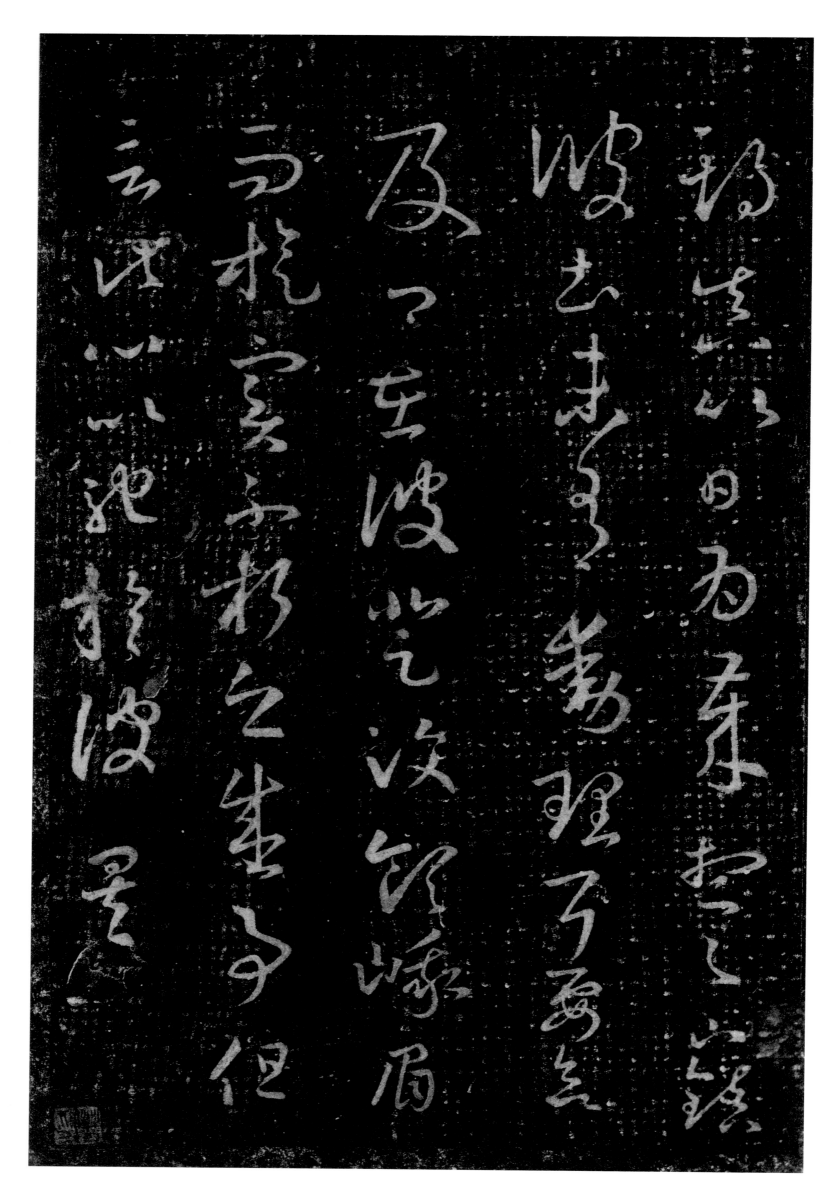

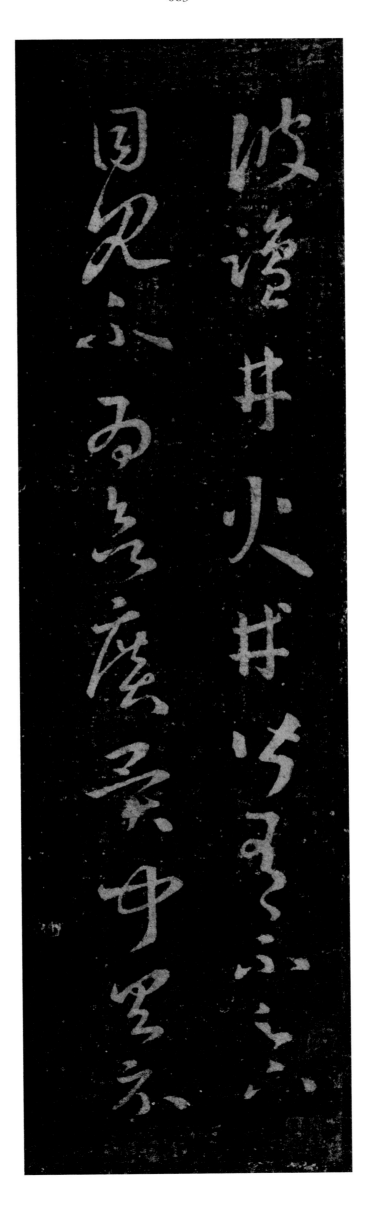

收鹽井火井
皆不可去日
見不可廢吳中
雲雲

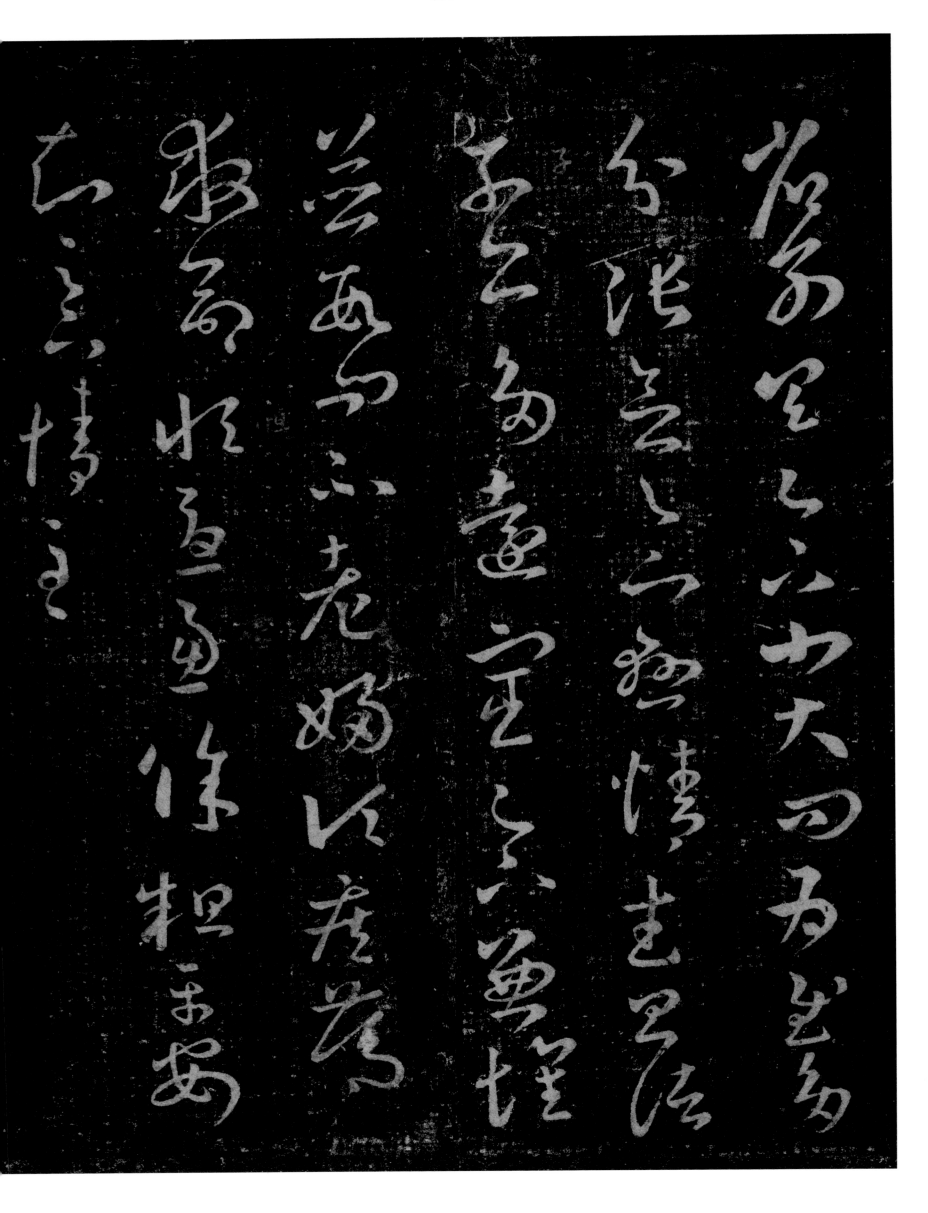

省別具足下大小問為慰多分張念足下懸情武昌諸子亦多遠宦足下兼懷并數問不老婦頃疾篤救命恒憂慮餘粗平安知足下情至

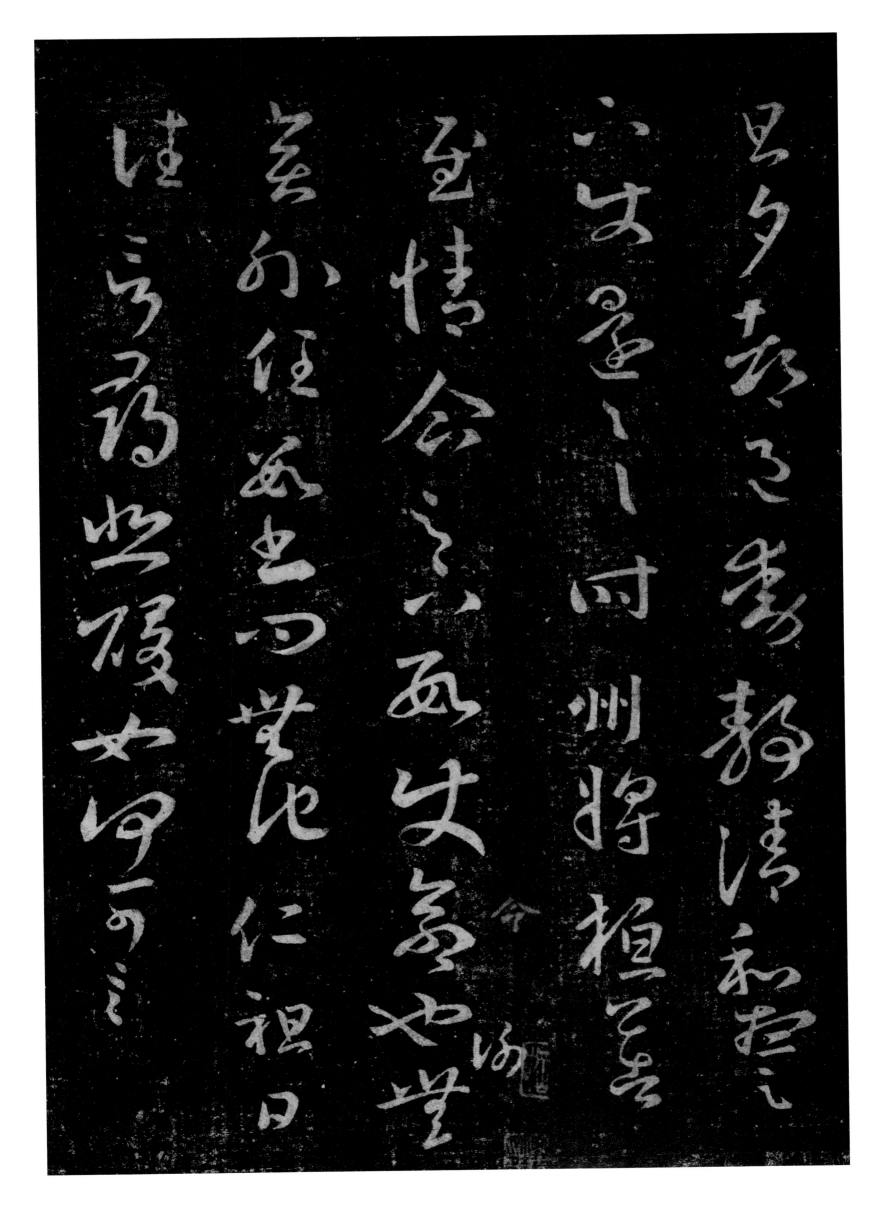

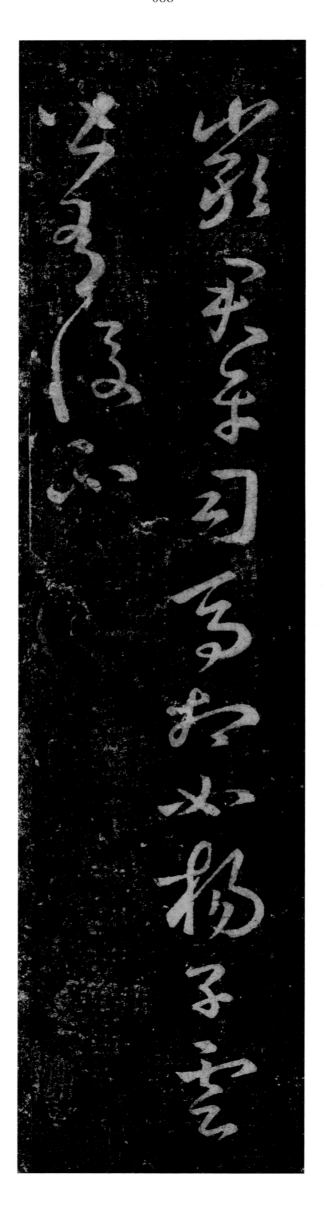

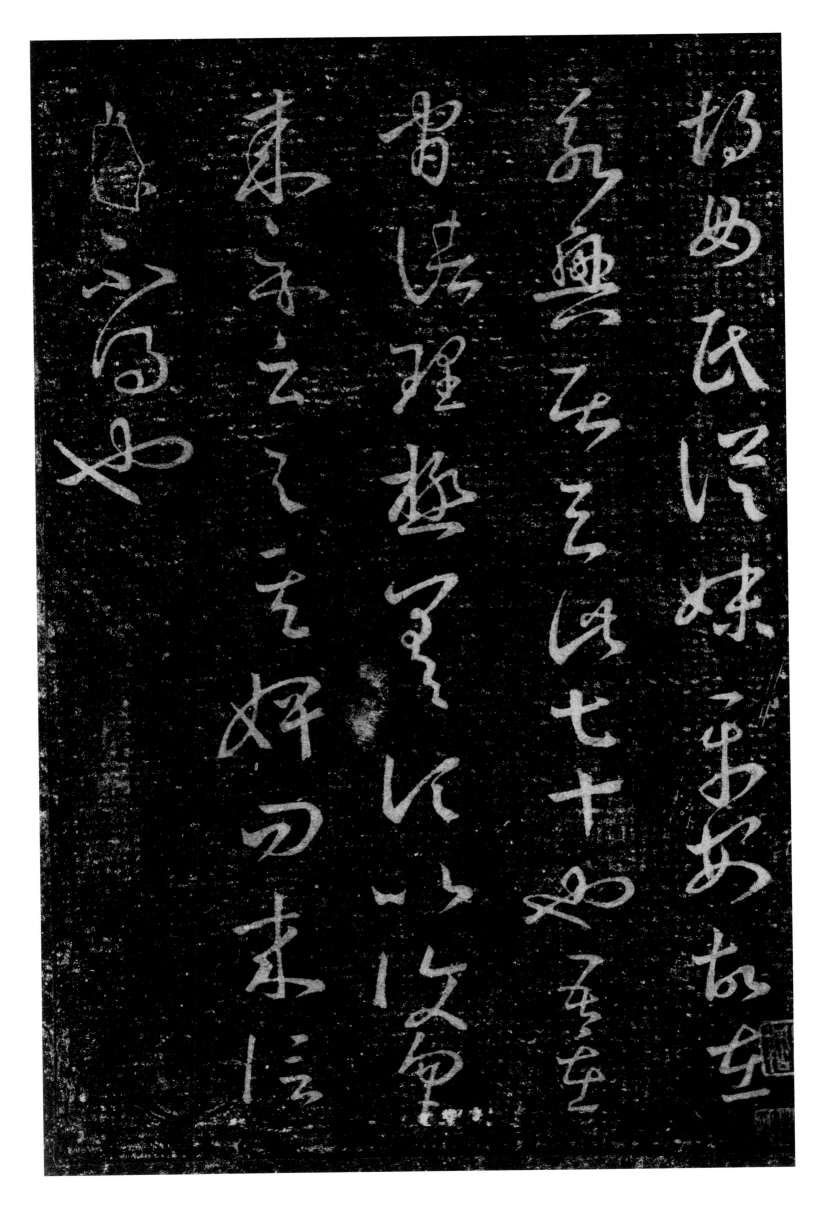

胡毋氏从妹平安故不知
问无还
期深
慰情不能不
有时叹罪疾
首
下诸
理极难为
叹
顷
服散寒
改益
佳
冀
可
行
未
信

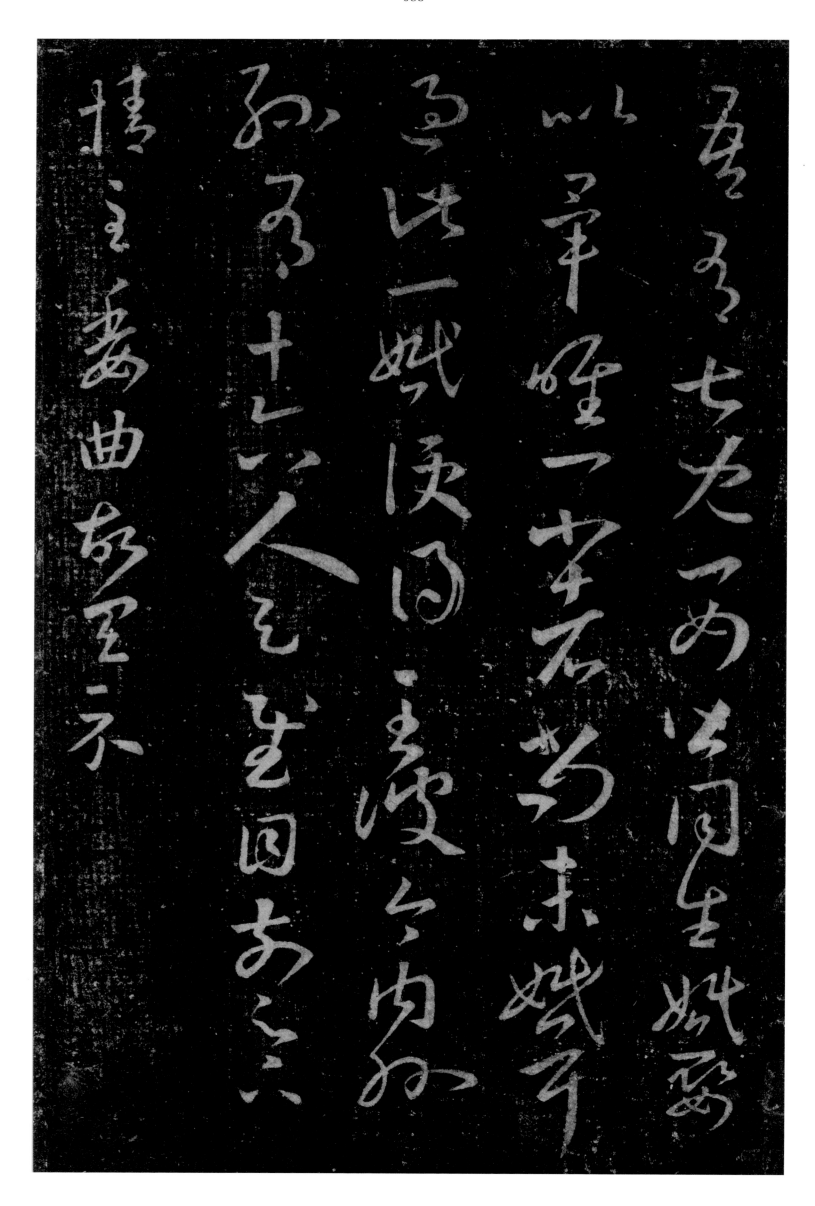

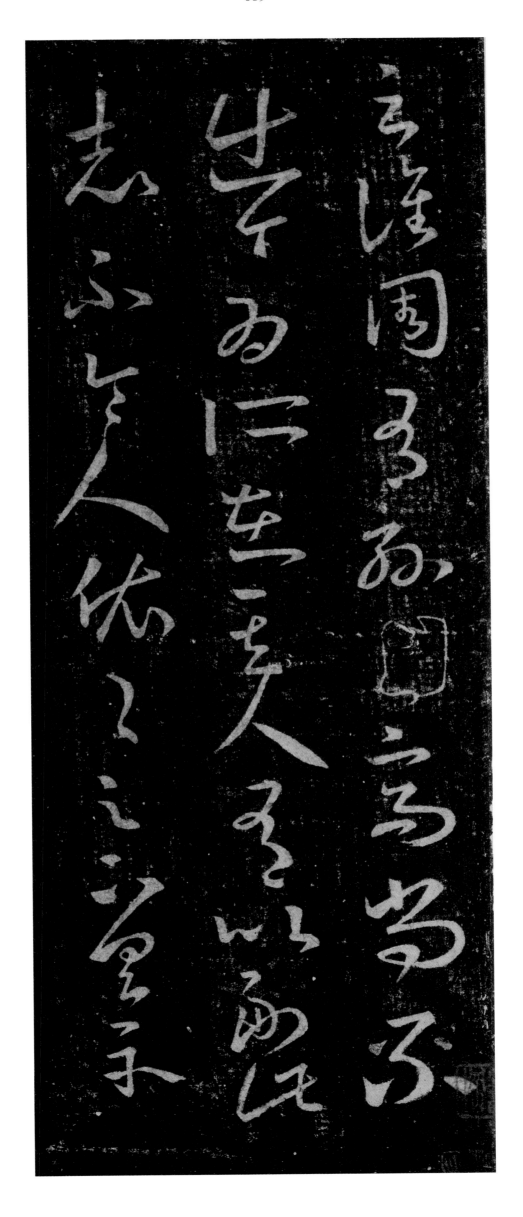

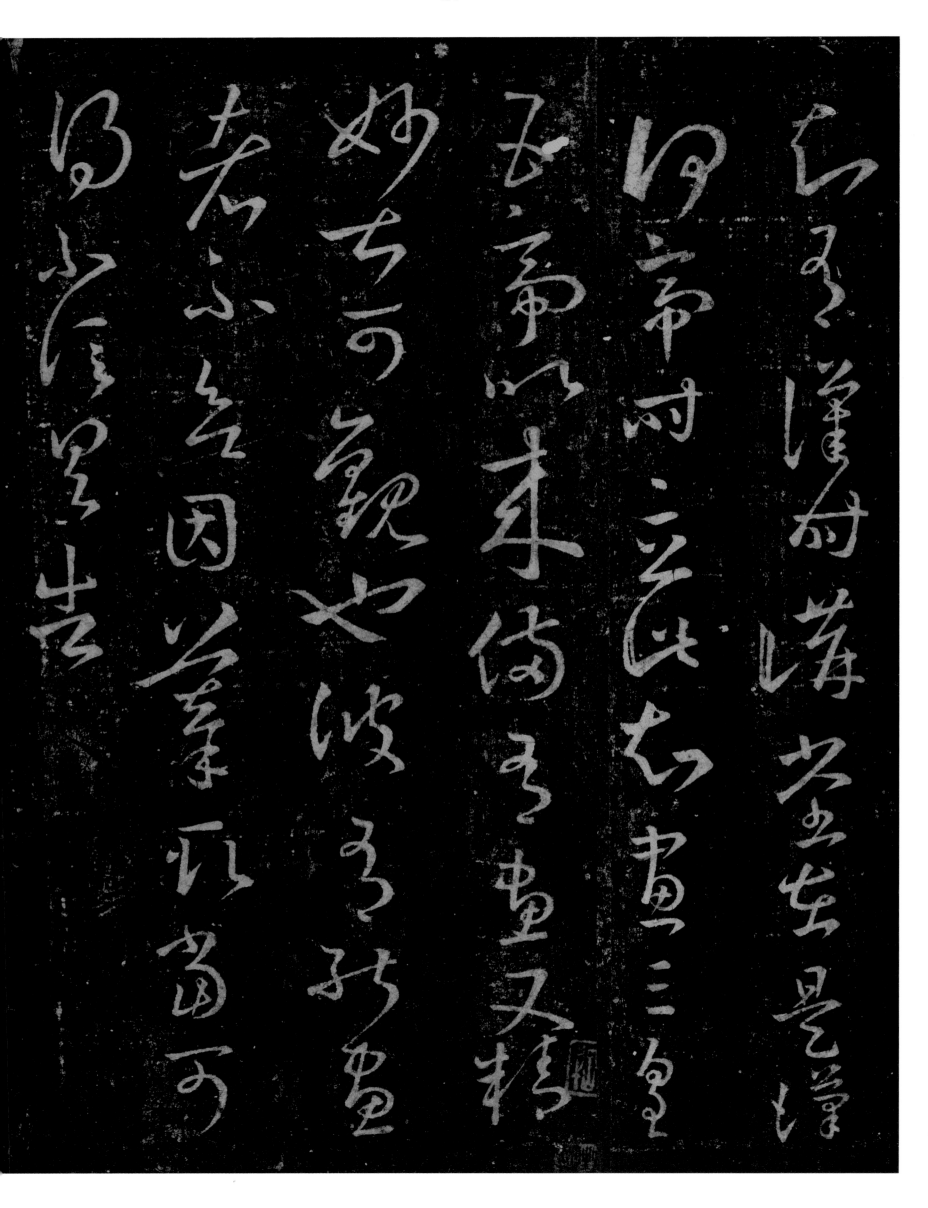

云是漢時講堂，在是漢

何帝時立此，知畫三皇

五帝以來備有，畫又精

妙，甚可觀也。彼有能畫

者不，欲因摹取，

當可得不，信具告

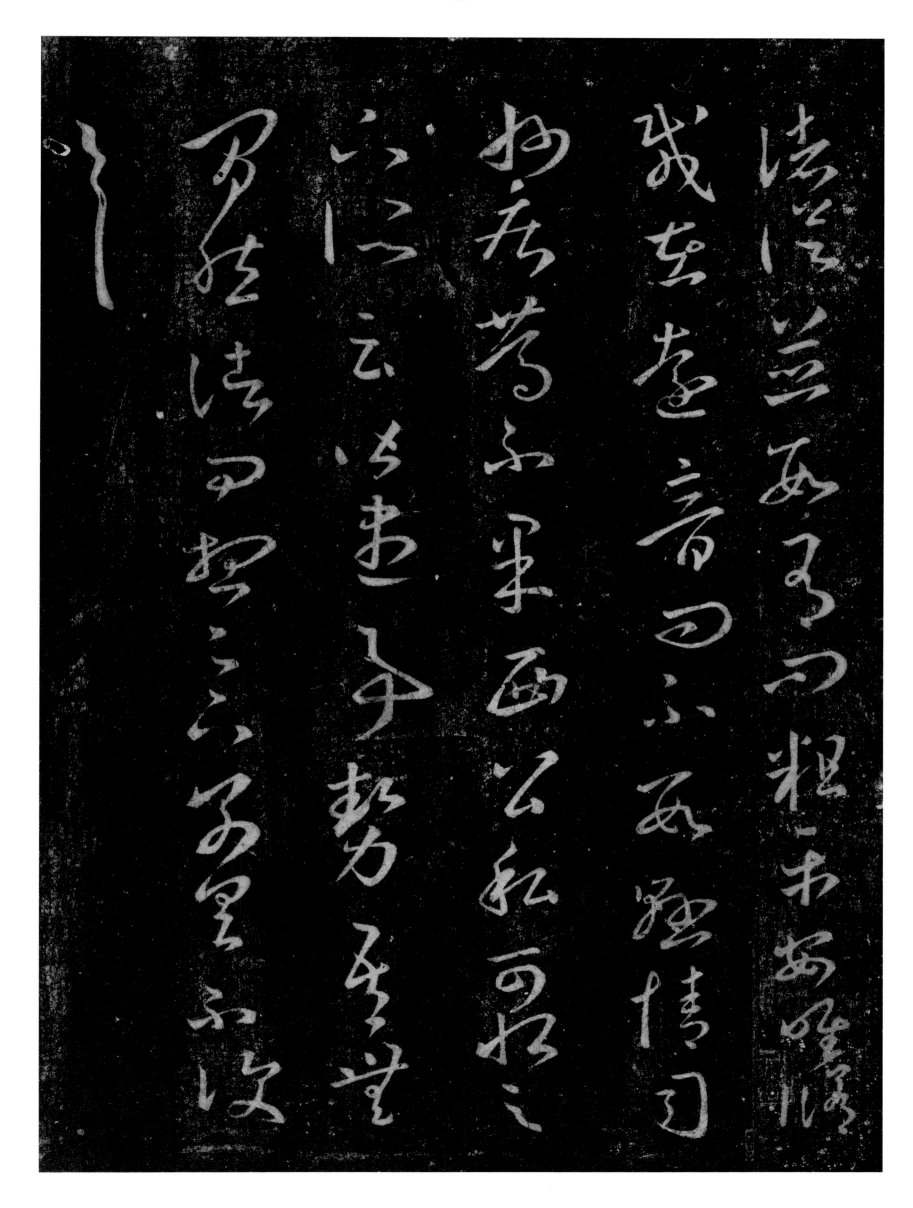

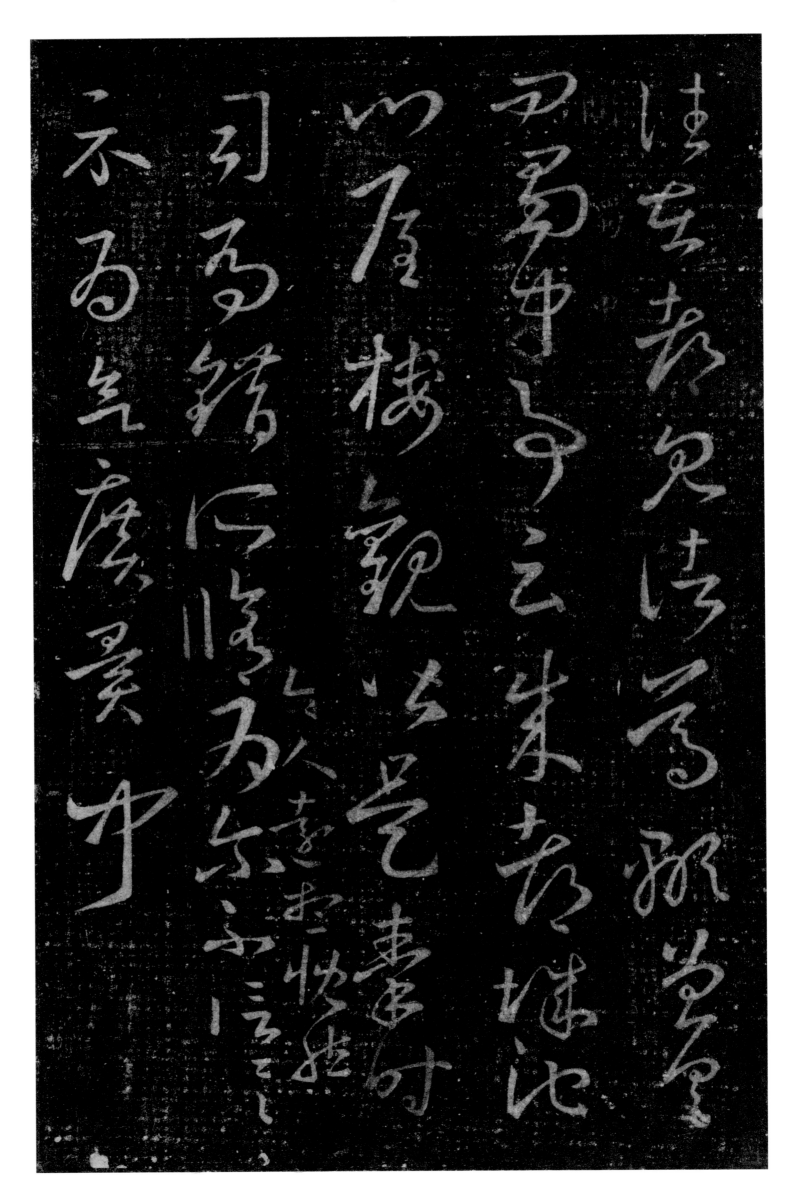

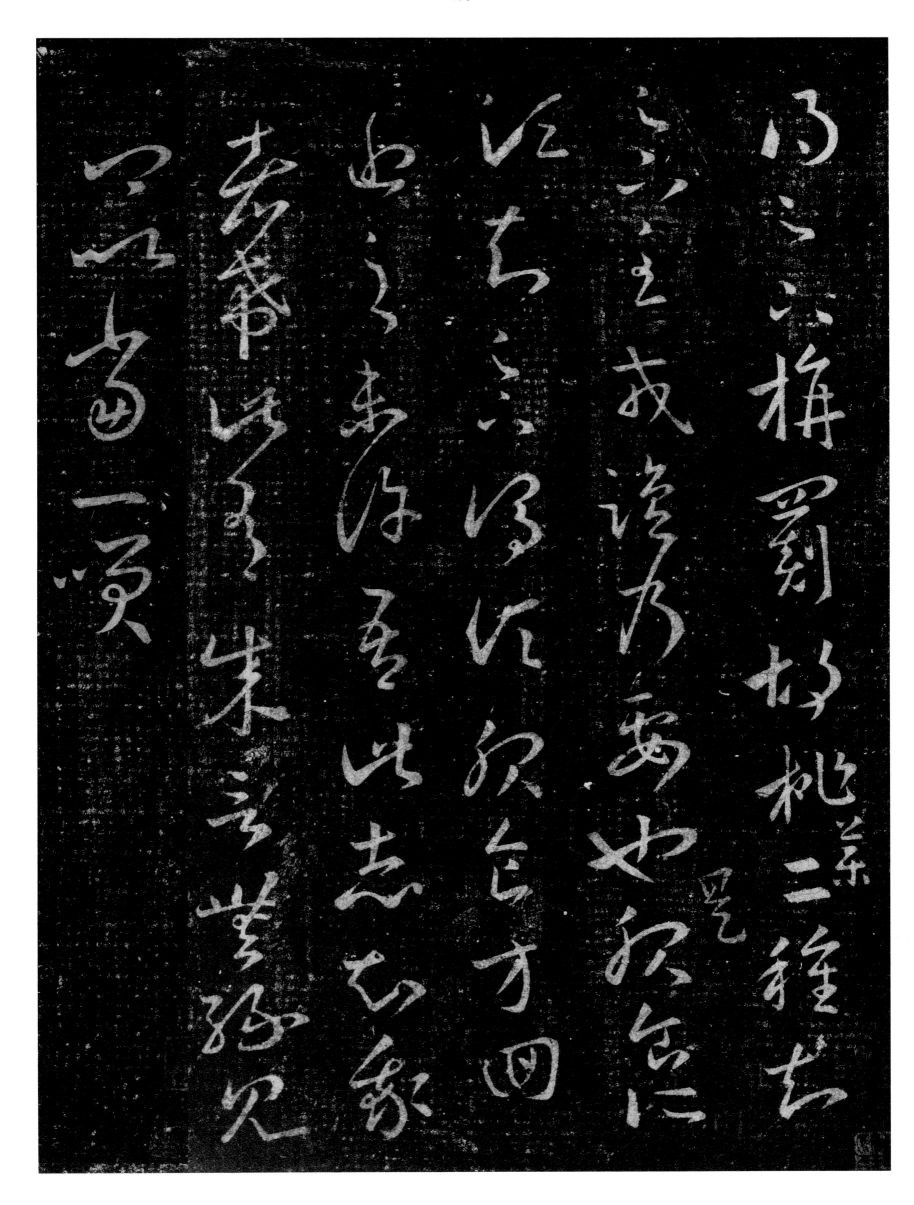

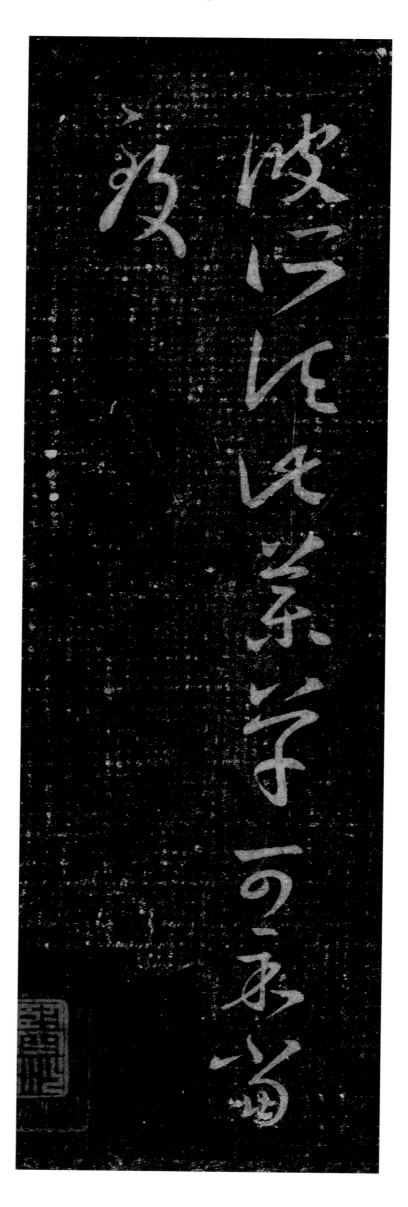

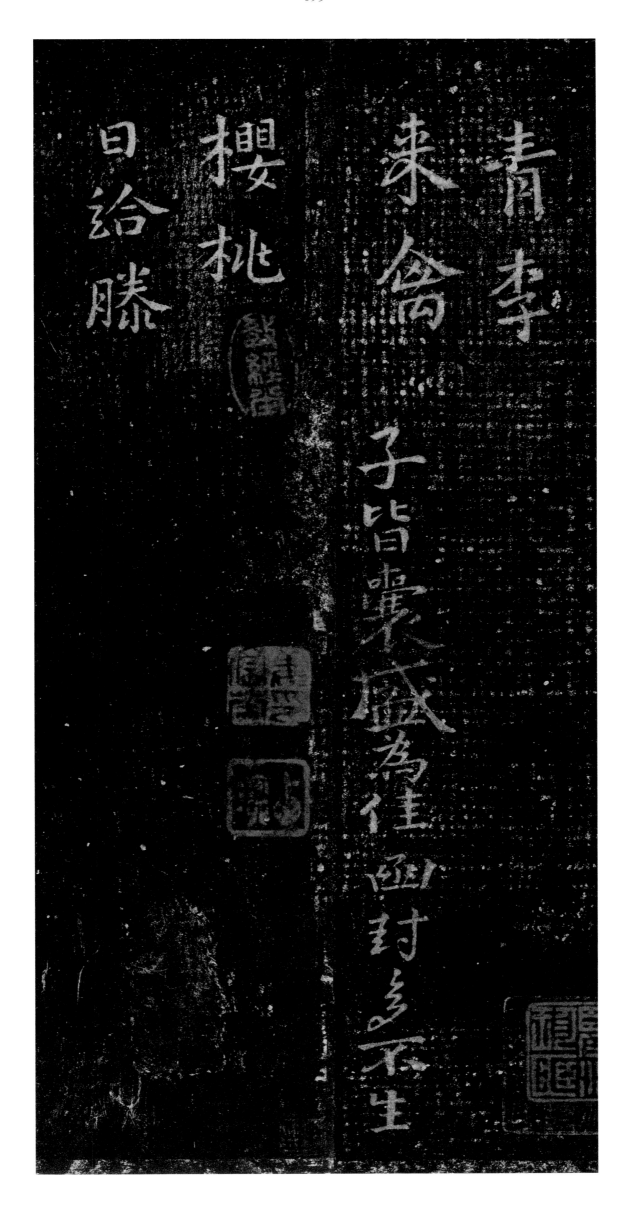

青李

來禽

子皆

日給滕

櫻桃

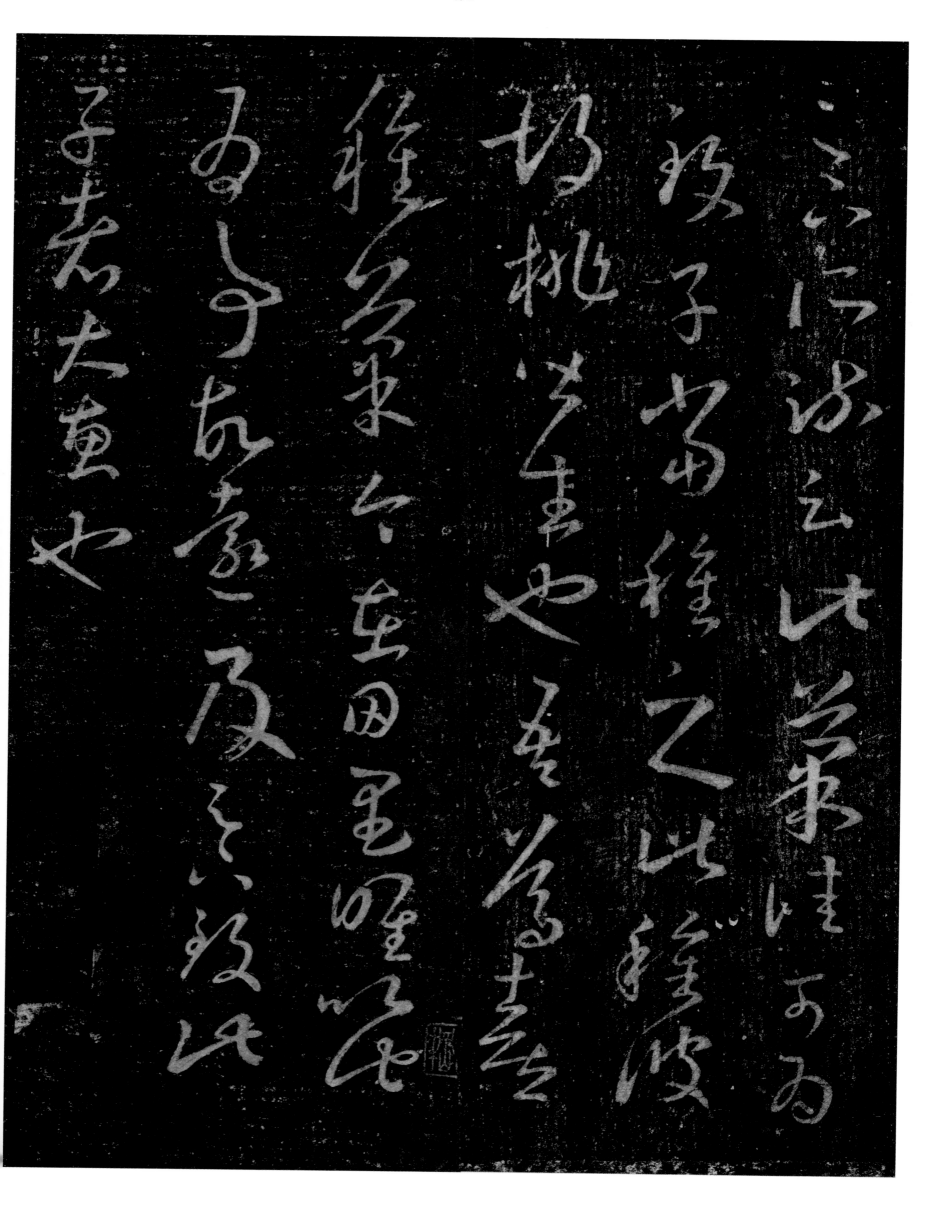

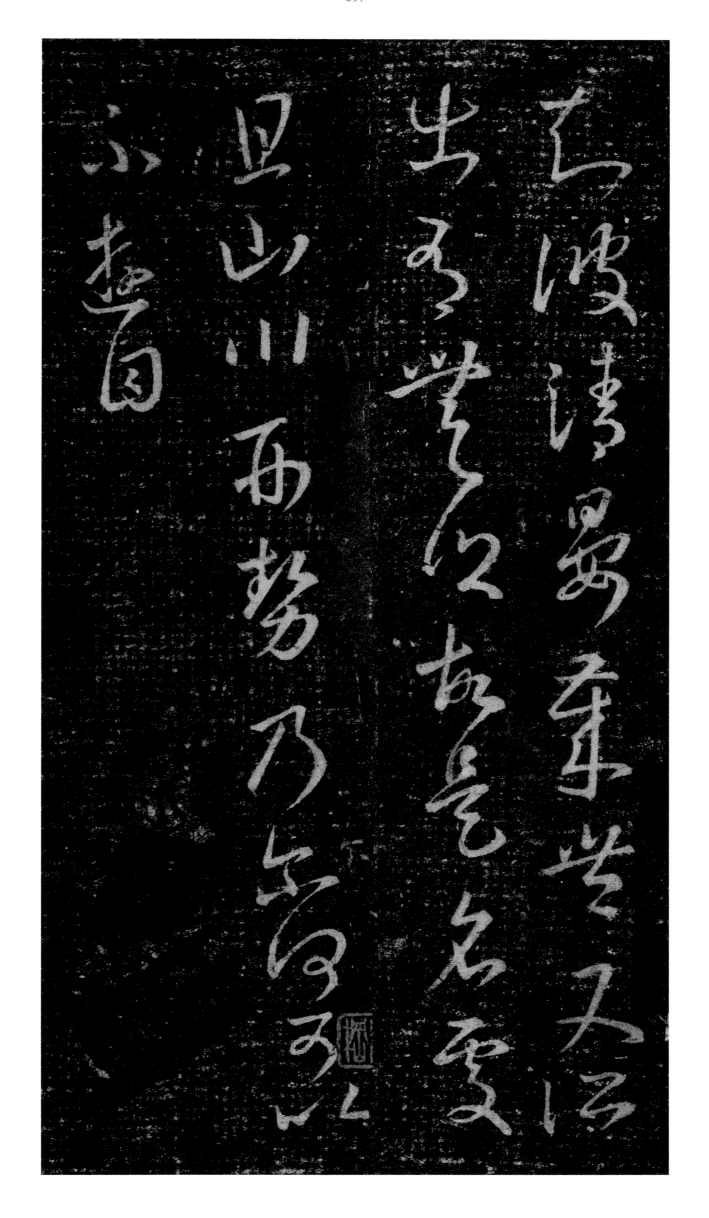

右波清晏要奔峨汉河
出为学注故然各変
旦山川西势乃至弘以
不超首

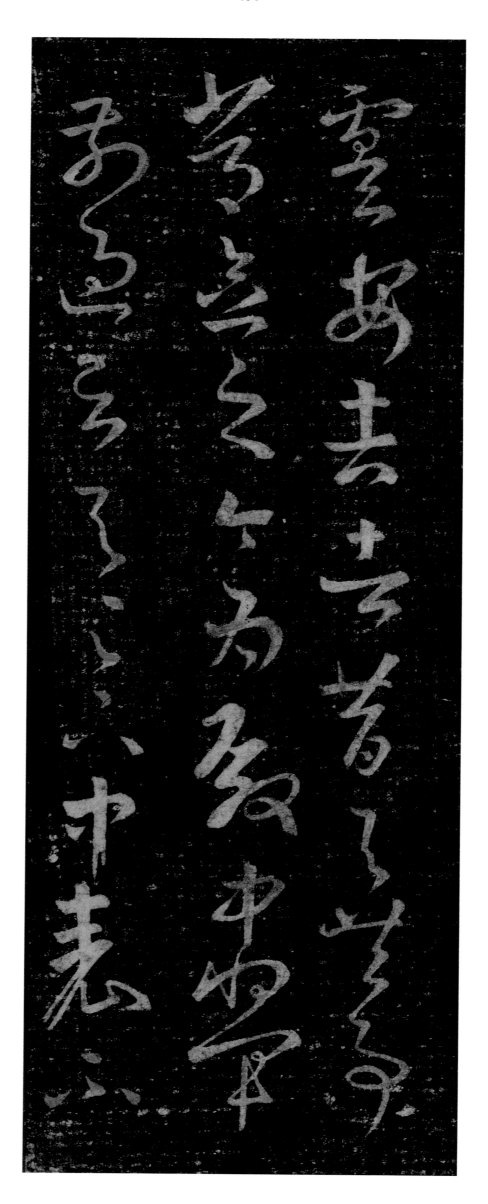

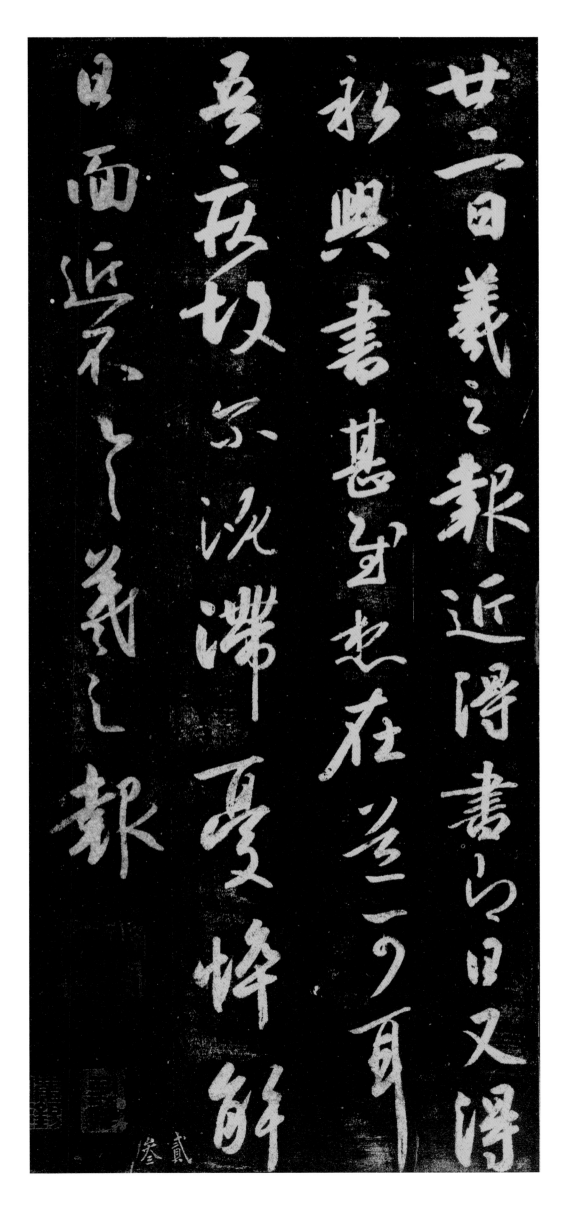

廿二日羲之報近得書二日又得
敬豫書甚慰也在此二旬
吾夜故不沈滯憂憤悵
日而近不之羲之報

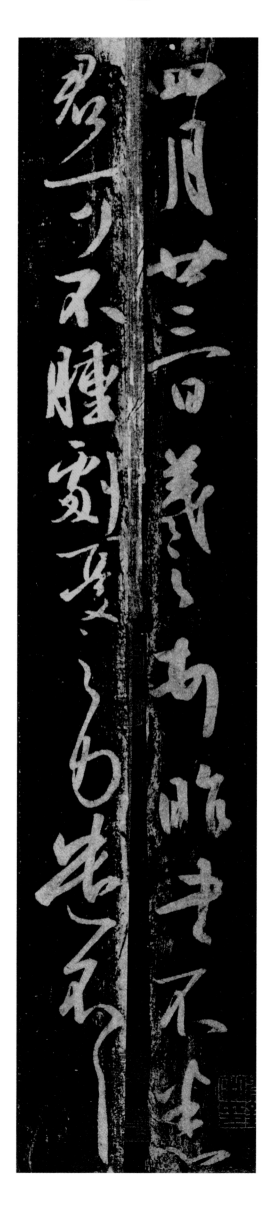

蒙眷知之甚久養之時無聲
教育自我如抱深涿乎授情之妨以
以教使清靜退理留不諫之未
秋月就無如以風物清堂之教化
緣未追束室快然以美日月為不遣
起龍走了沒而一旦意為無風遠
清日通為為海

旦極寒得示承夫人復小欬不善

得眠助反側想小尓復進何藥念足

下猶悚息卿可不吾昨暮復大凶

小敦物便尓旦來可耳知足下念

之義之報

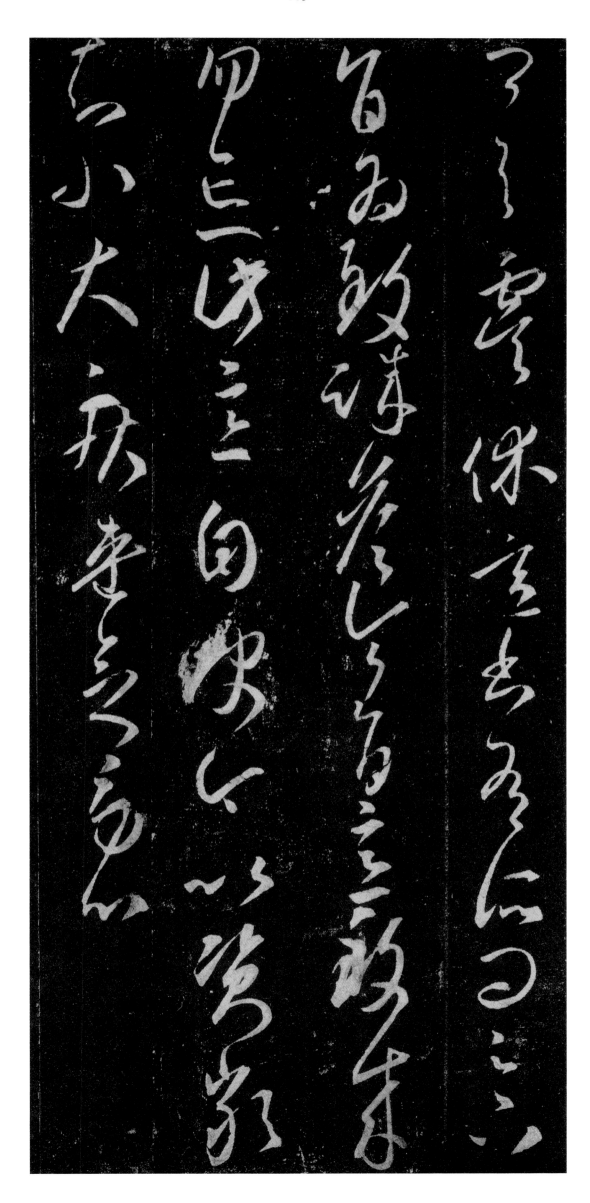

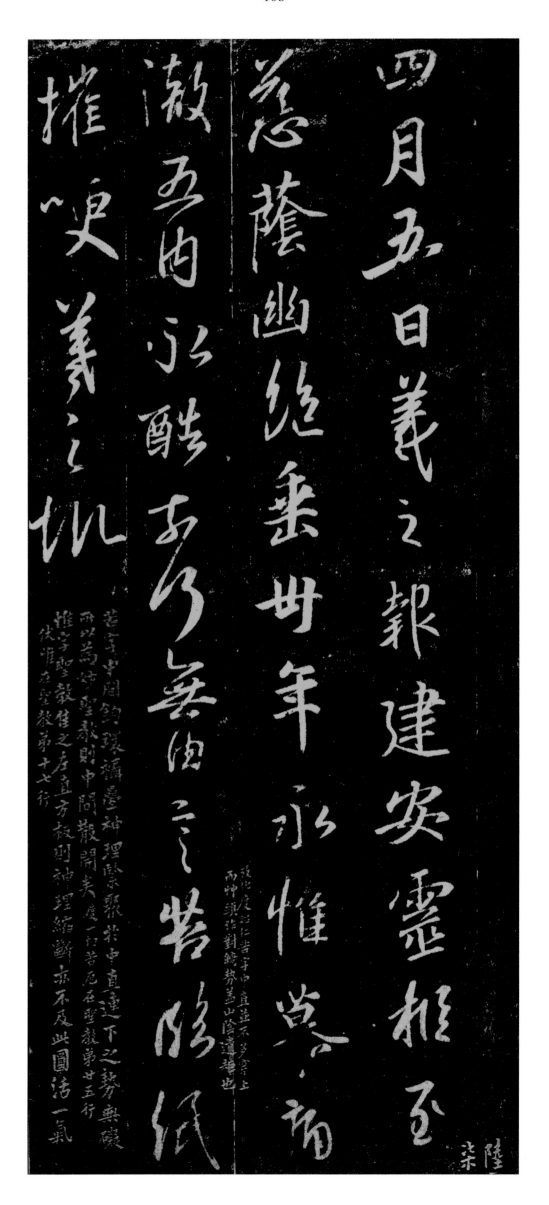

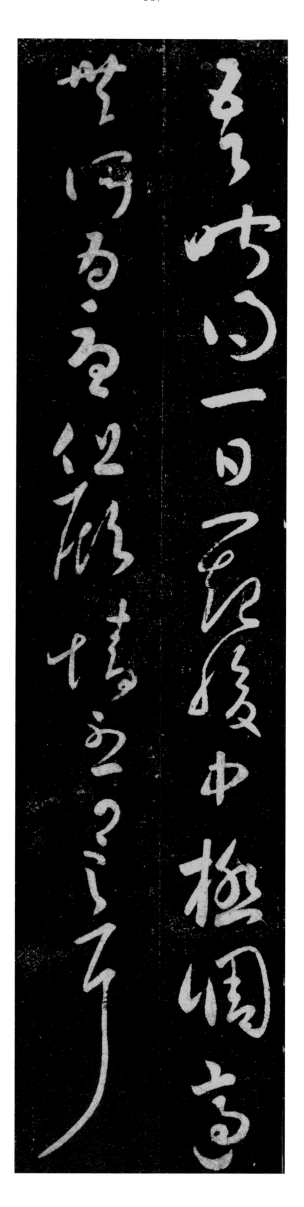

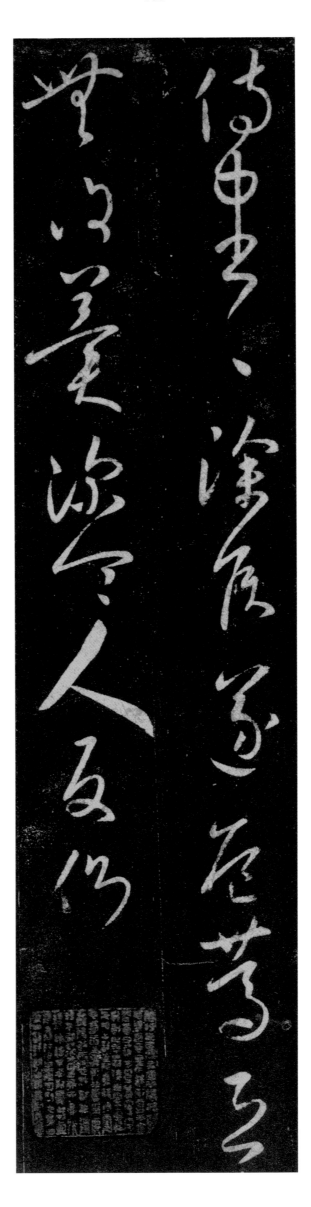

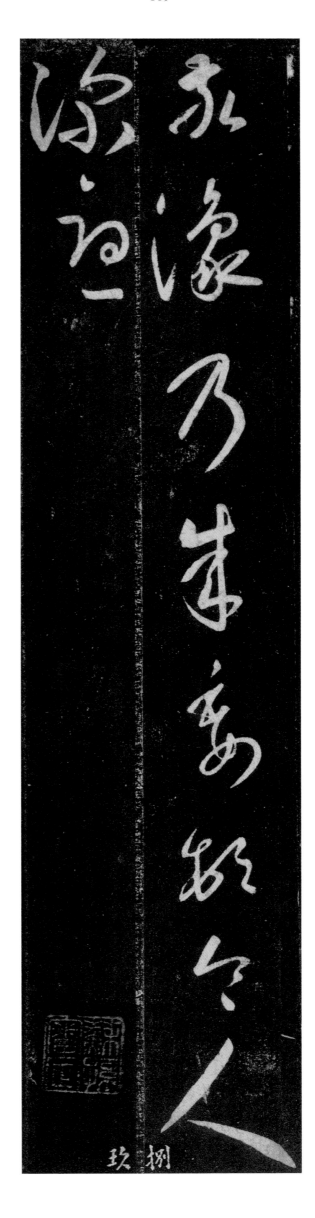

求豫乃生善報令
涂白

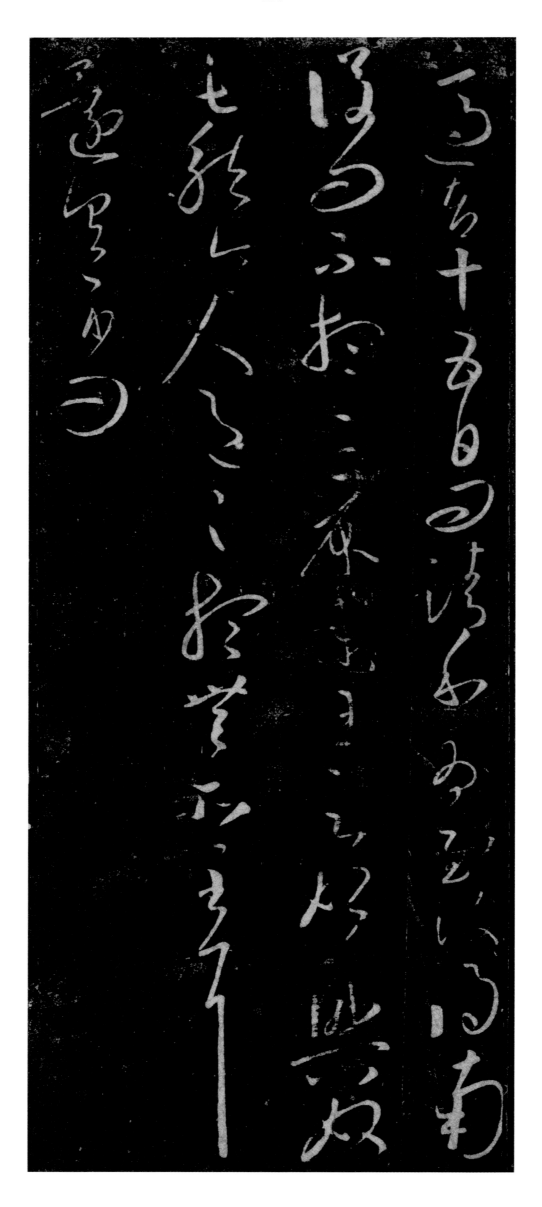

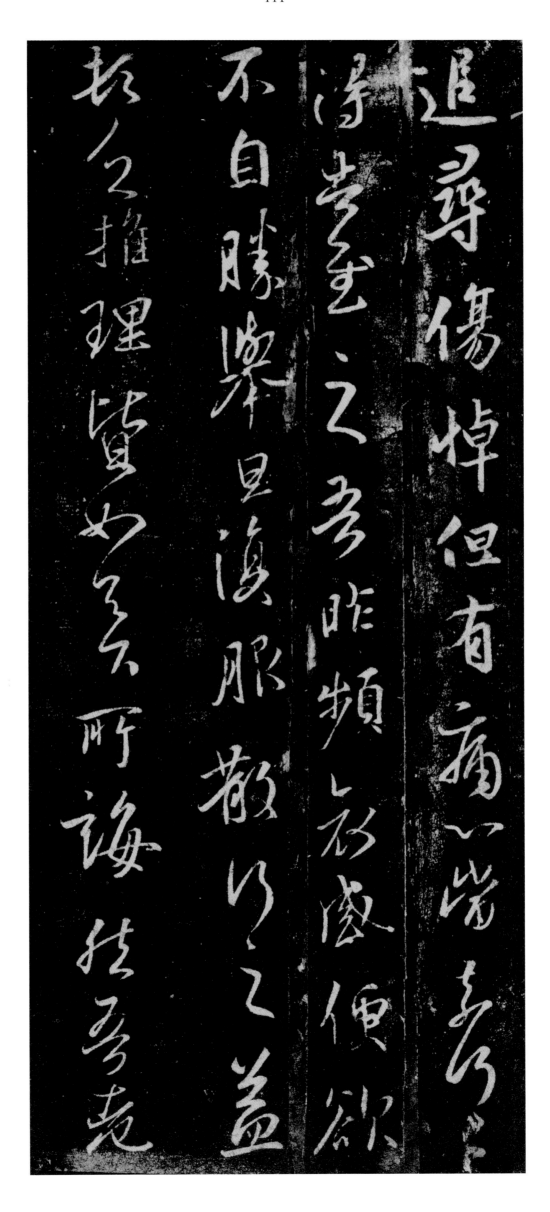

追尋傷悼但有痛心當奈何奈何得
漸近示差不自勝舉哀旦復服散行
之不自勝深念卿昨頻見不廬便欲
不自勝舉哀旦復服散行之益
吾久推理賢如之所論憂其心憂矣

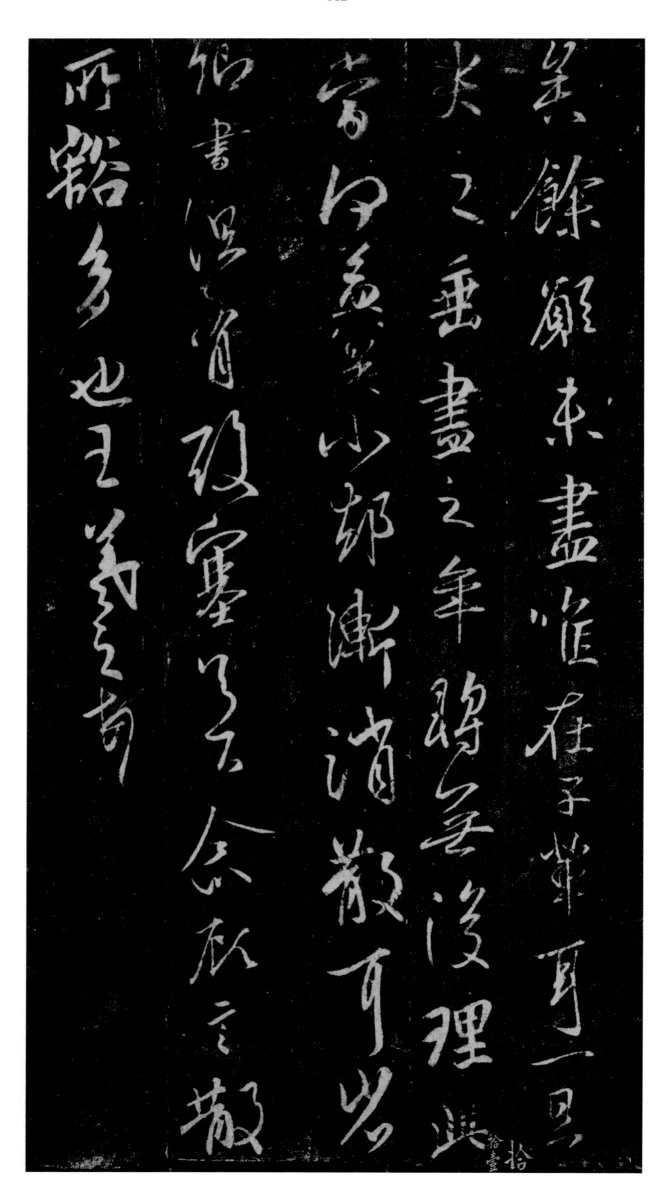

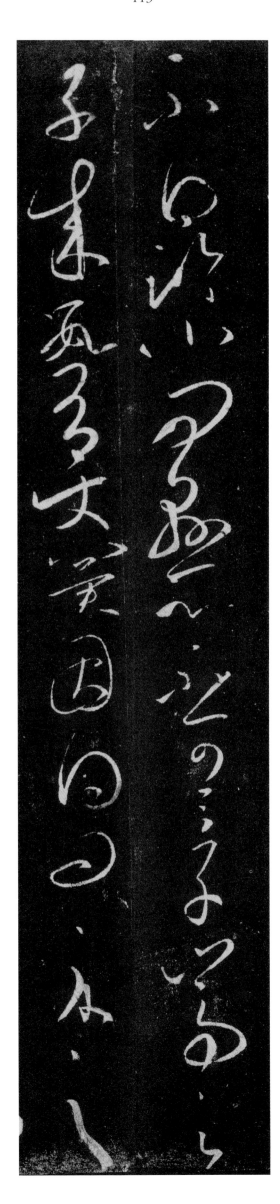

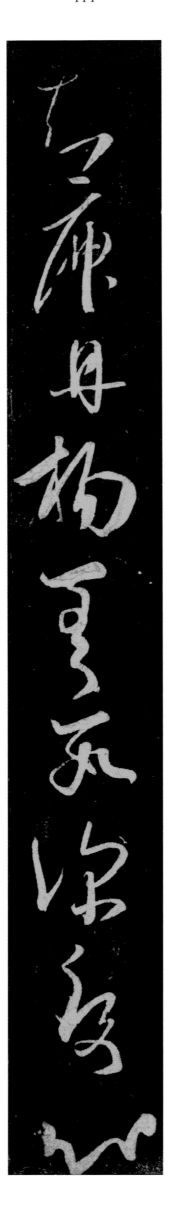

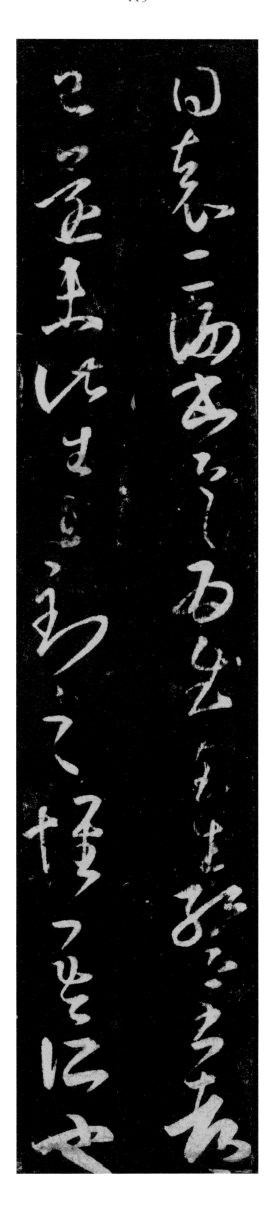

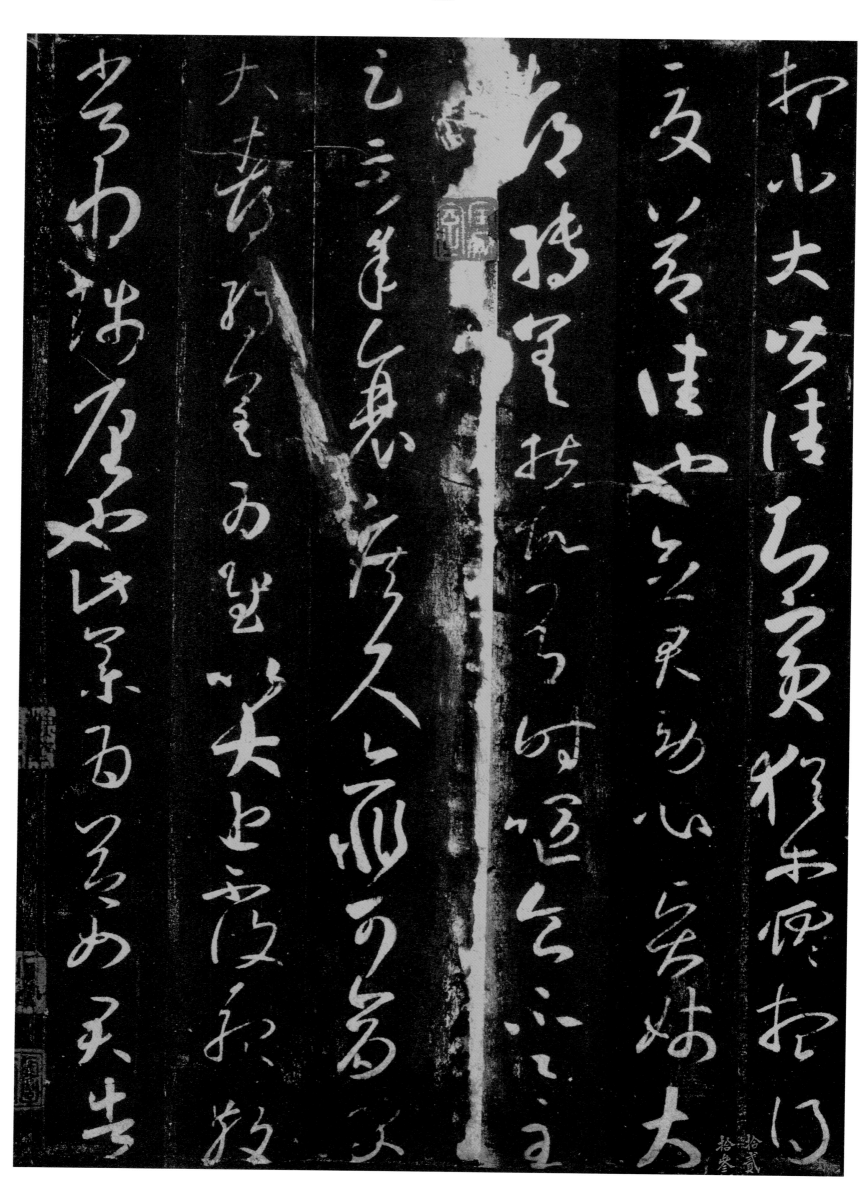

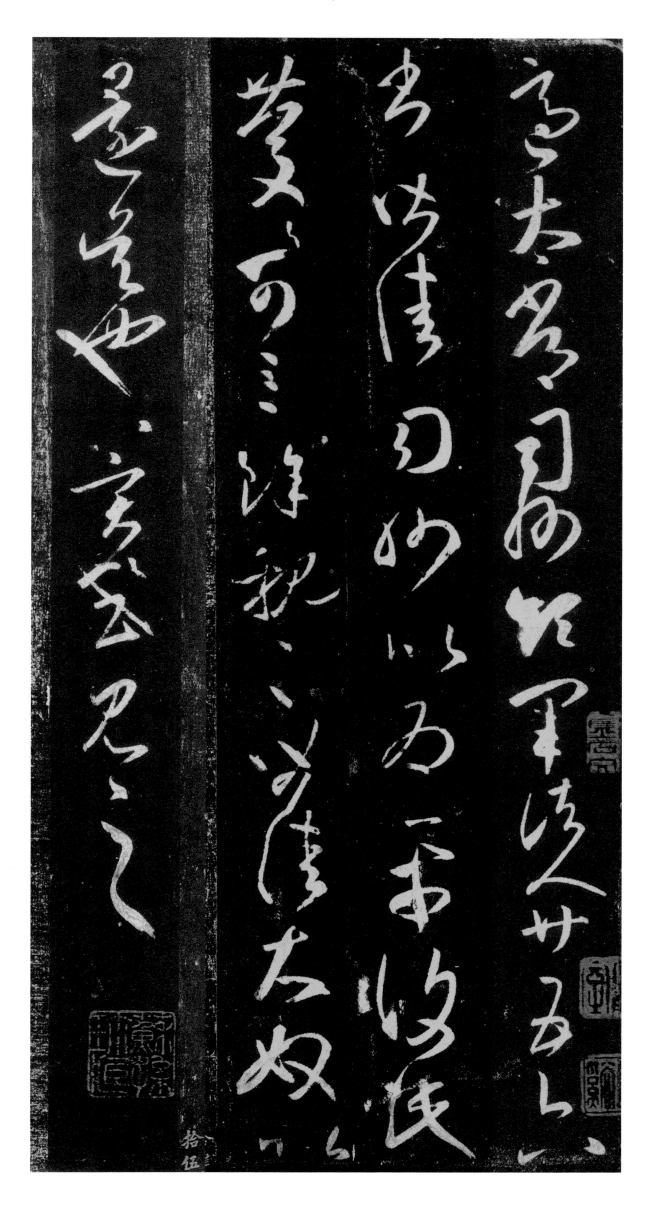

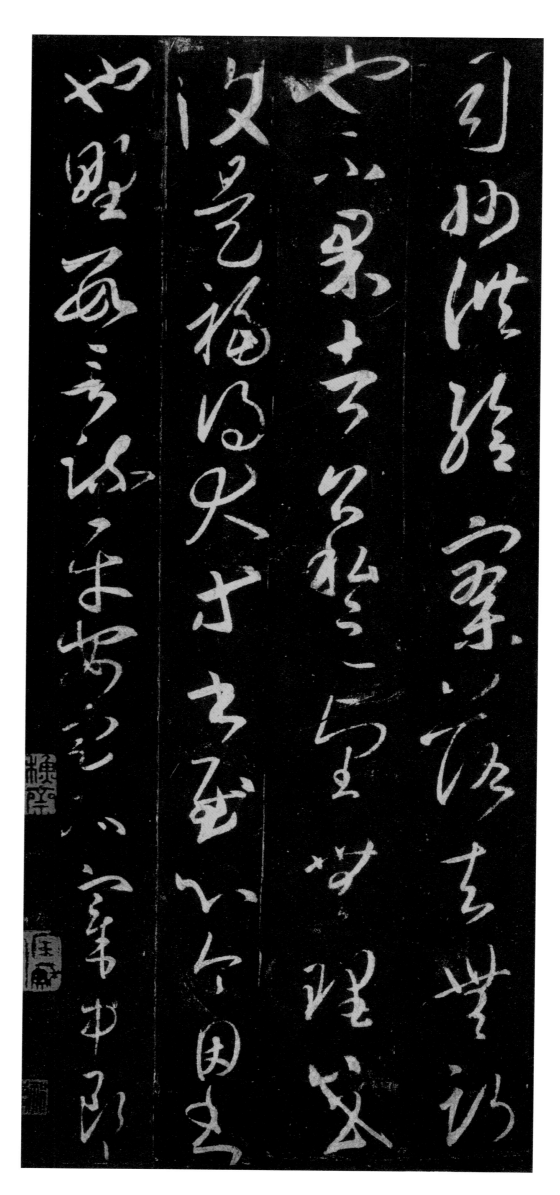

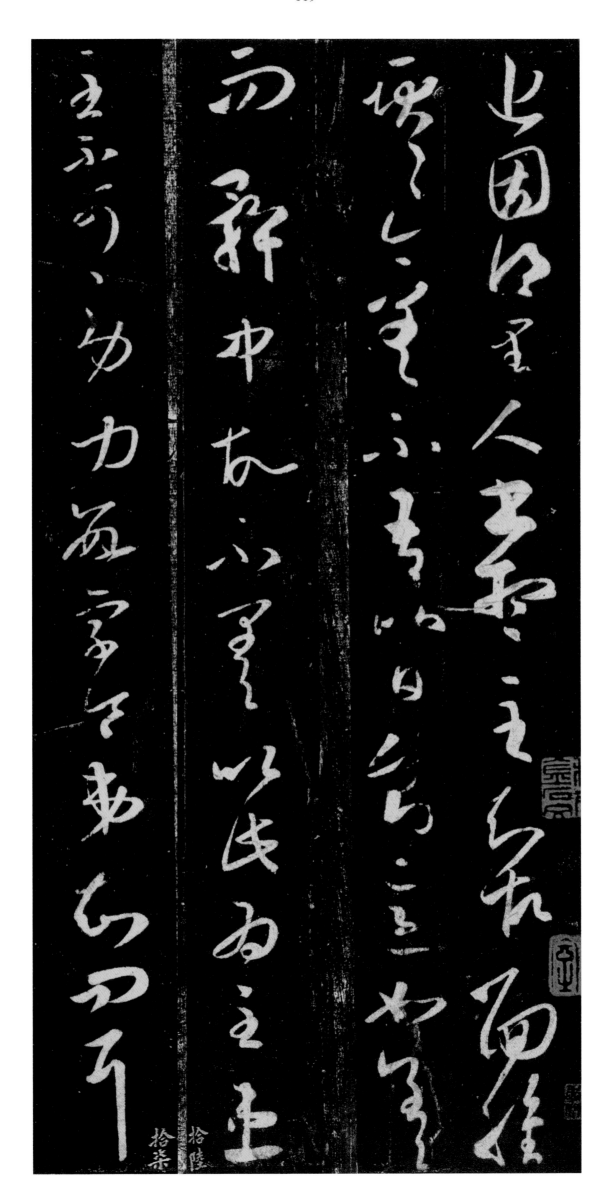

拾柒　拾陸

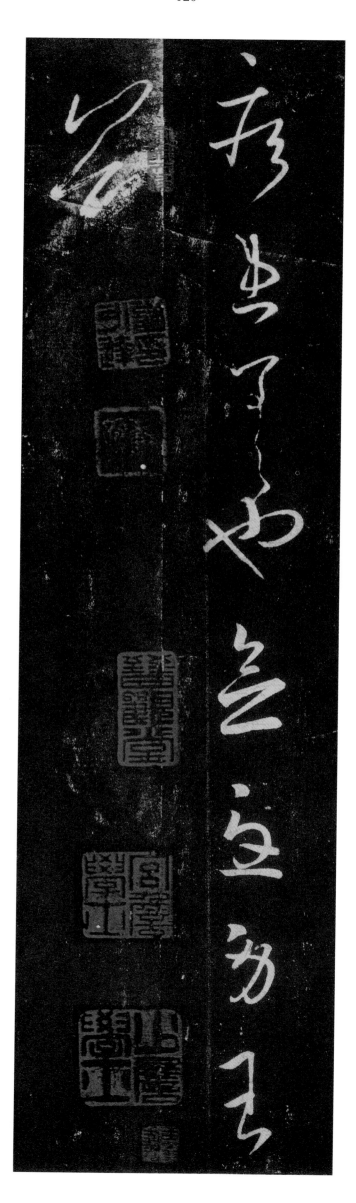

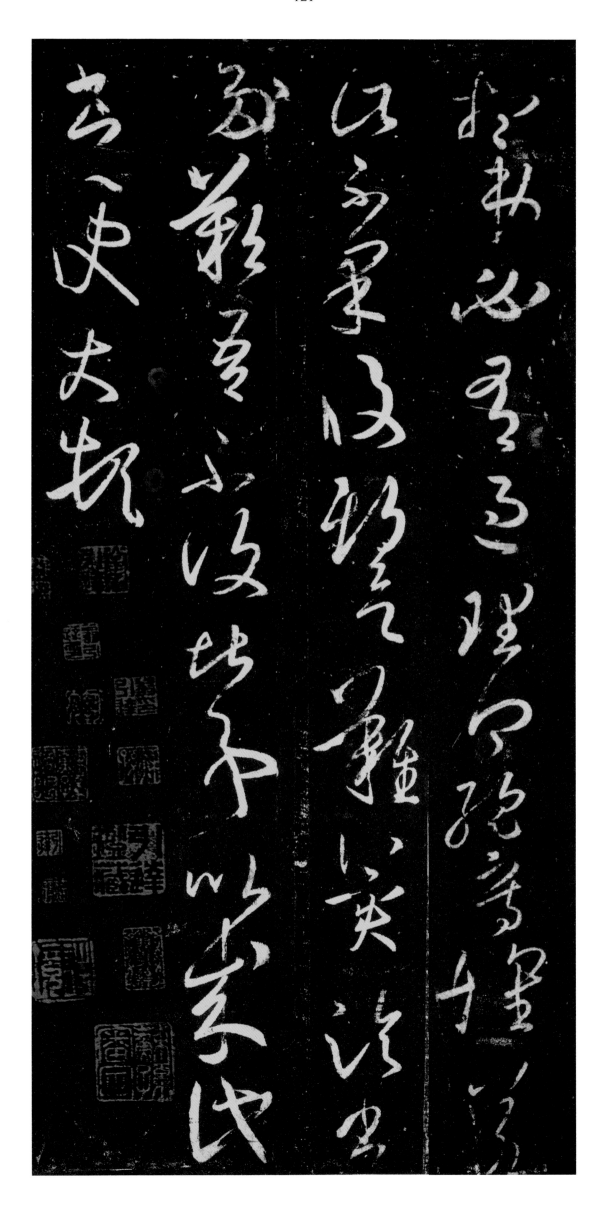

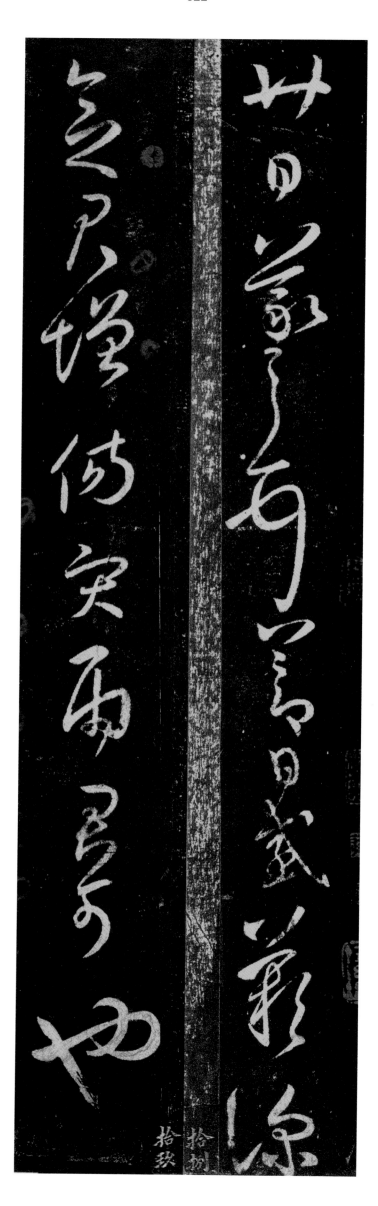

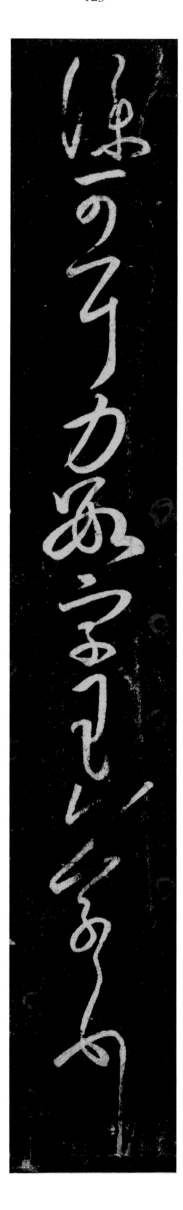

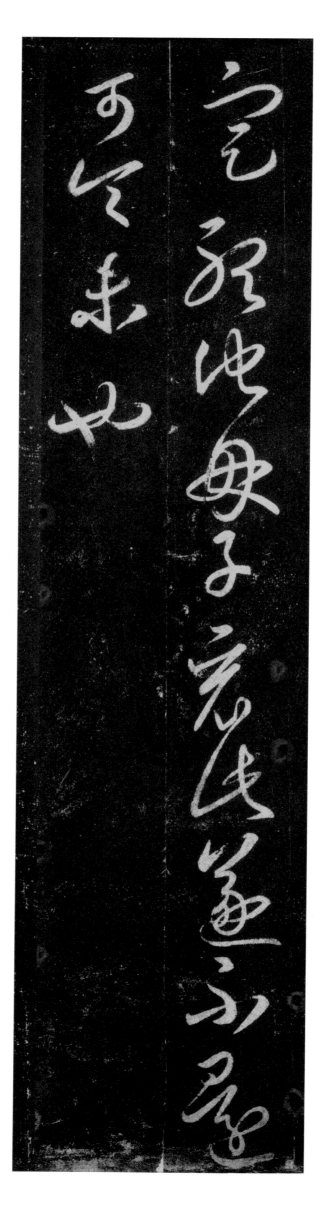

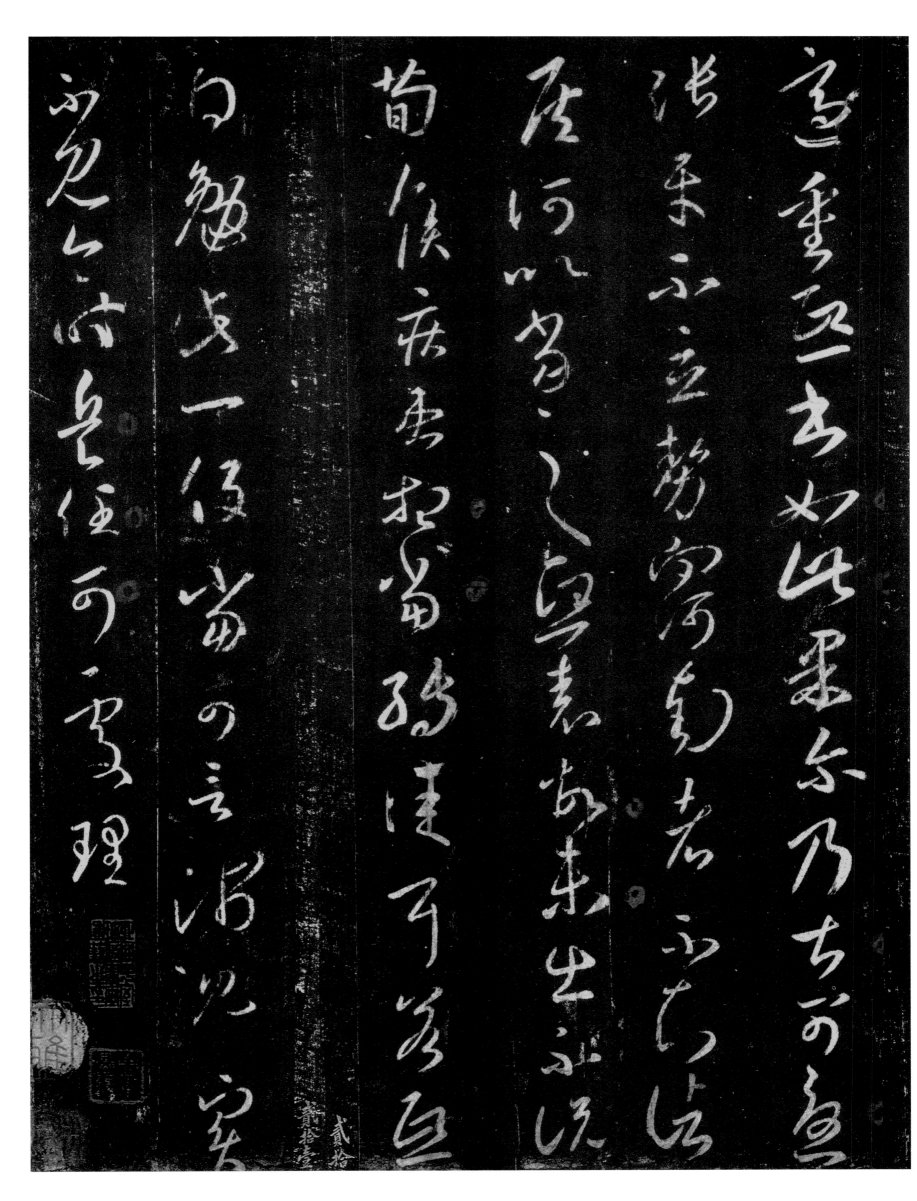

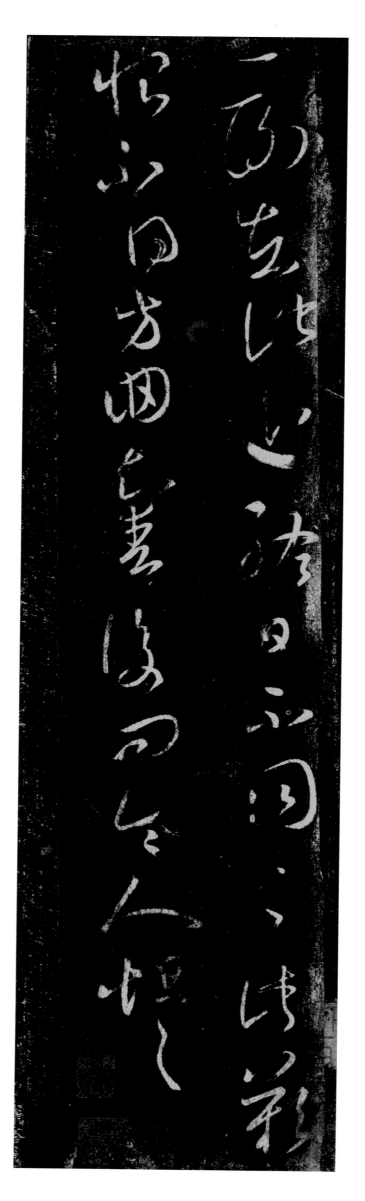

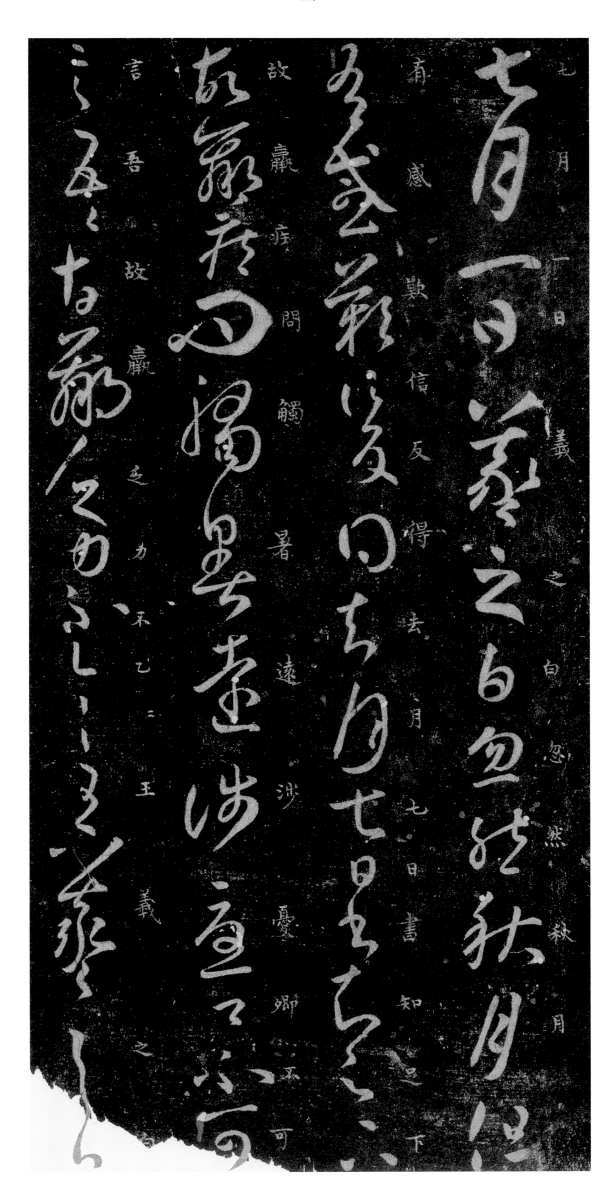

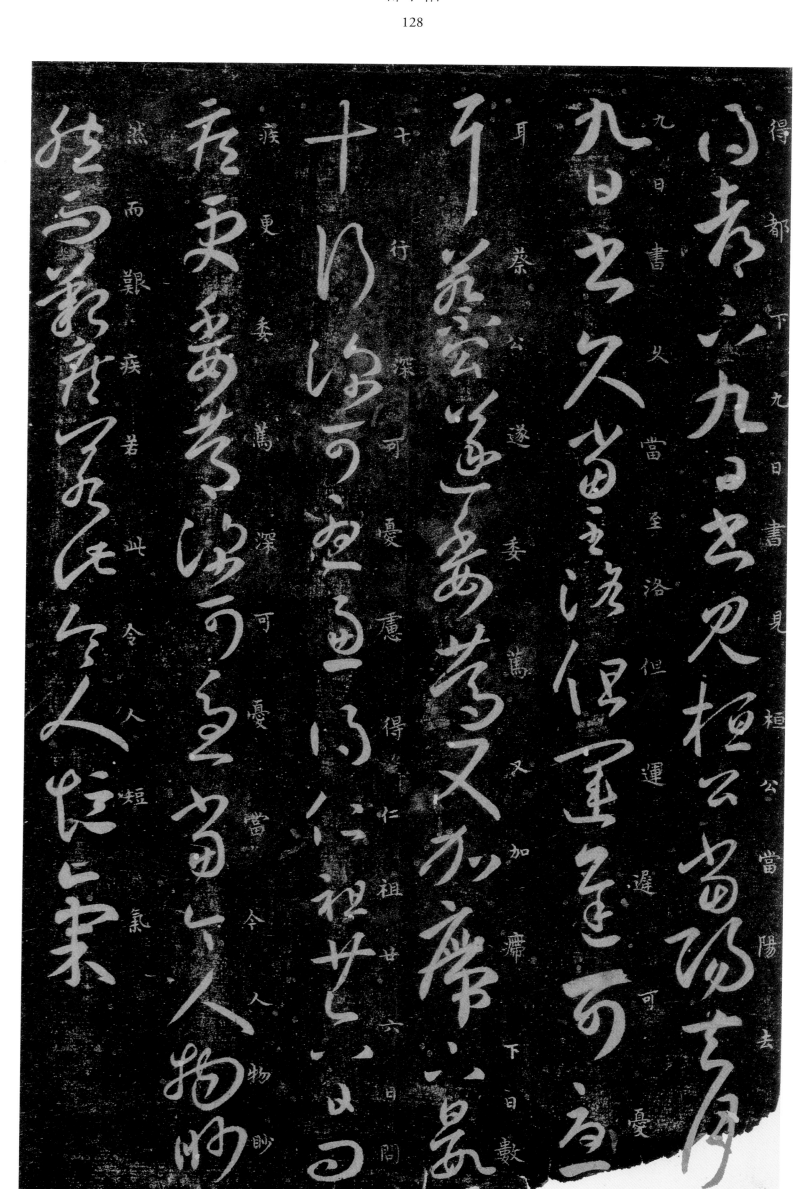

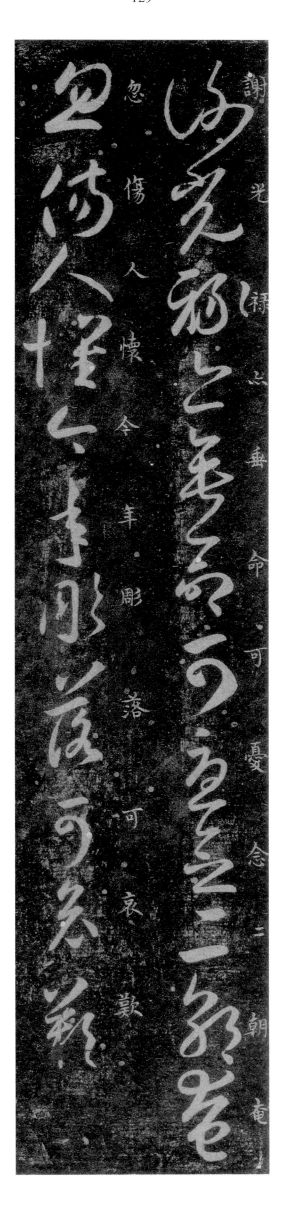

謝光禄念足下垂命，可憂念二朝廷垂
忽傷人懷，令余年彫落，可哀歎

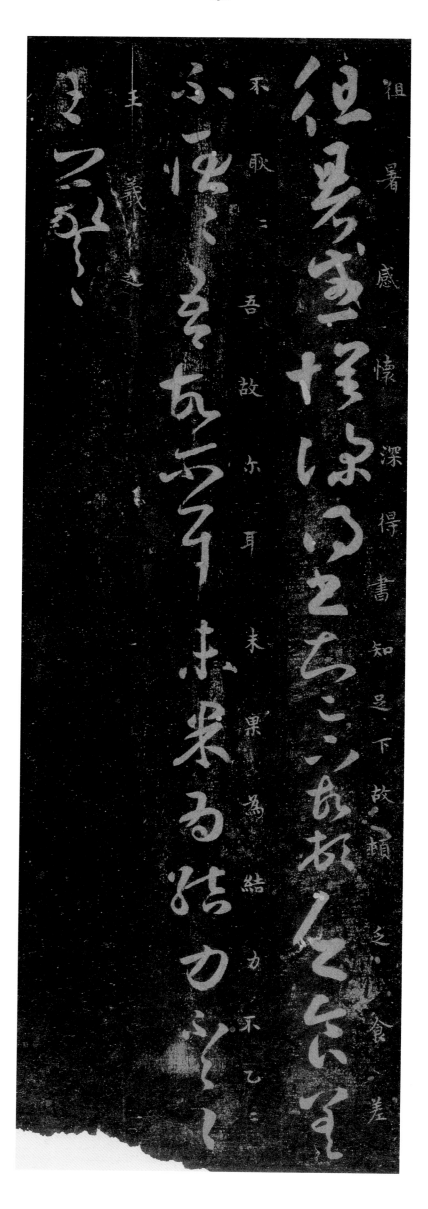

祖暑感懷深得書知足下故頓乏食甚
不耿吾故不耳未果爲結力不乙二

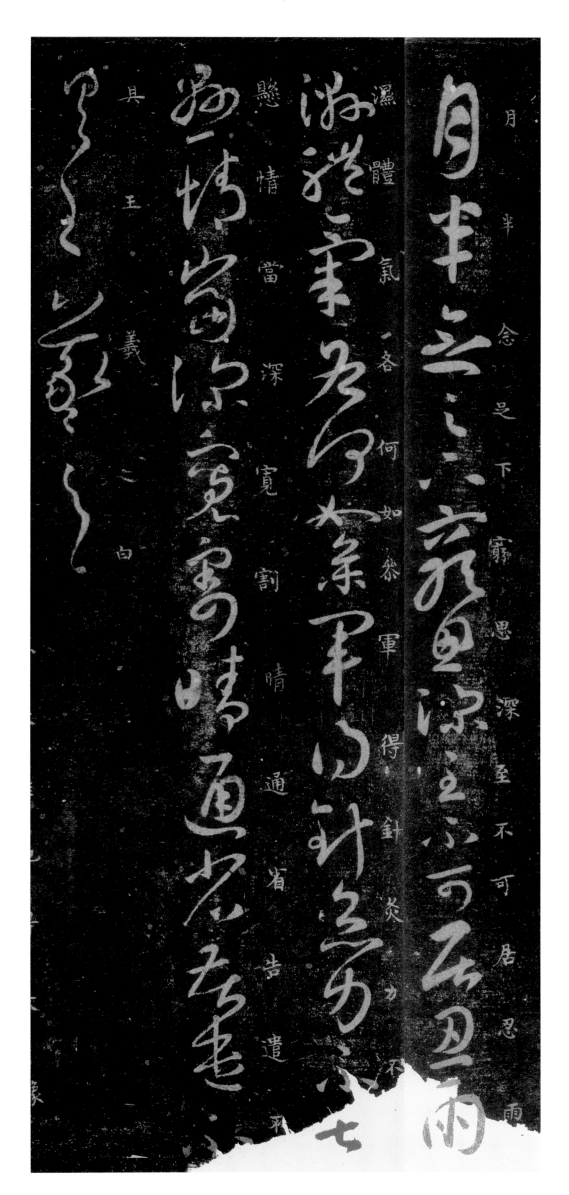

月半念足下帖

月半念足下，窈思深至，不可居思。雨

濕，體氣各何如。參軍得針，炙力不

懸，情深，當寬割。晴通省告，遣

深潛寒，思存。

其

王羲之白

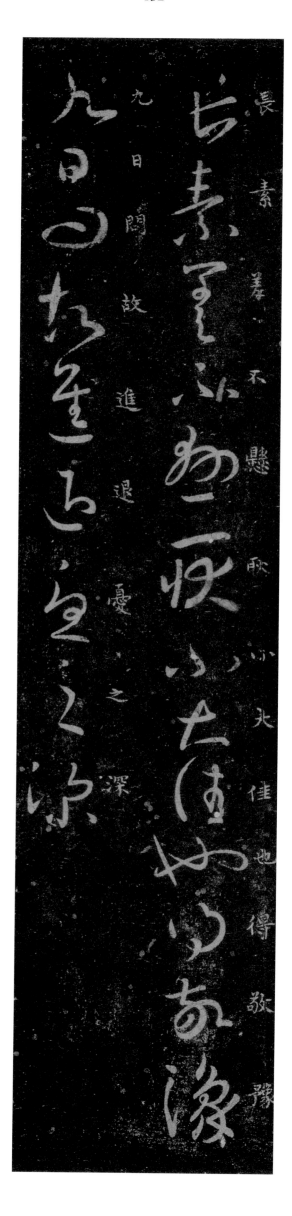

長素善養不懸然小大佳也得敬豫

九日問故進退憂之深

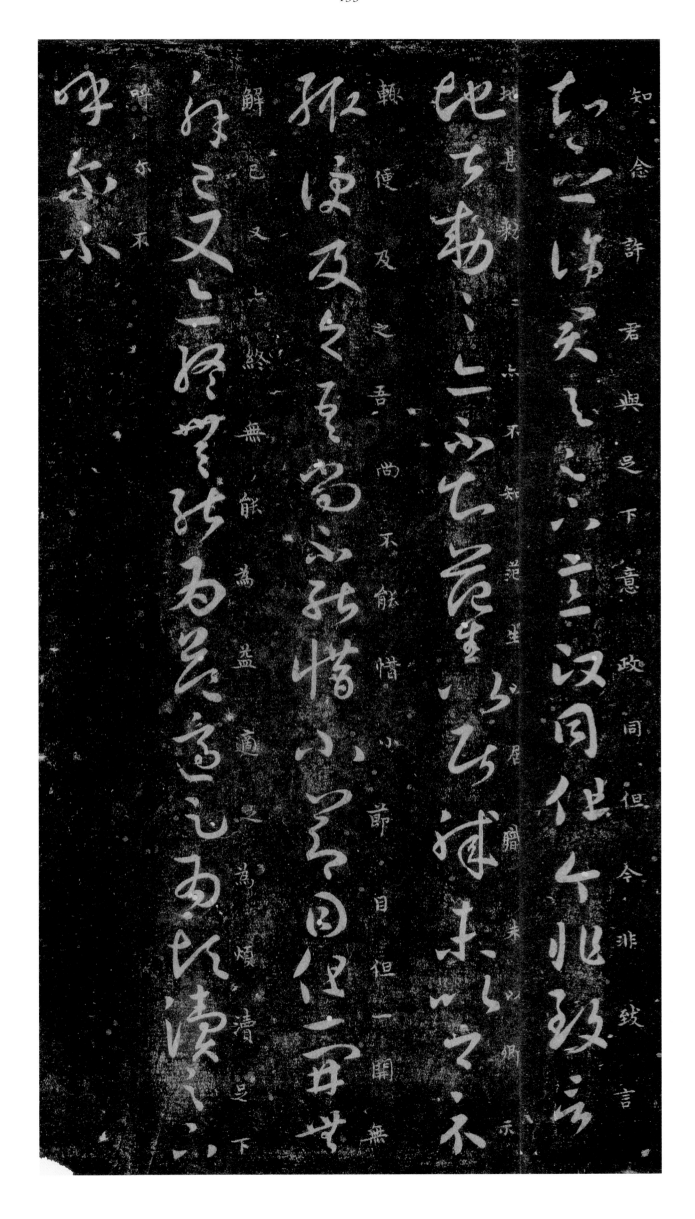

知念許君與足下意政同但今非以致言輒使便及之吾尚不能惜小節目但一開無解邑又終無能為益適足為煩憒是下

知念帖

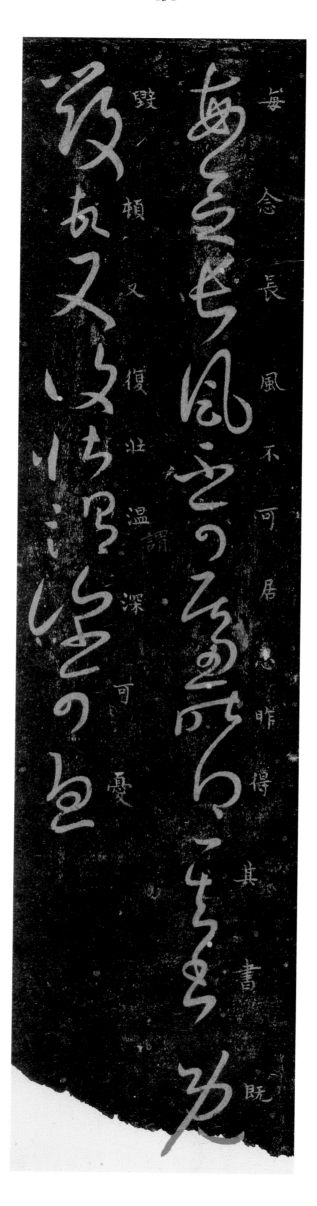

每念長風不可居思昨得其書既

毀頓又復壯溫謂深可憂

每念長風帖

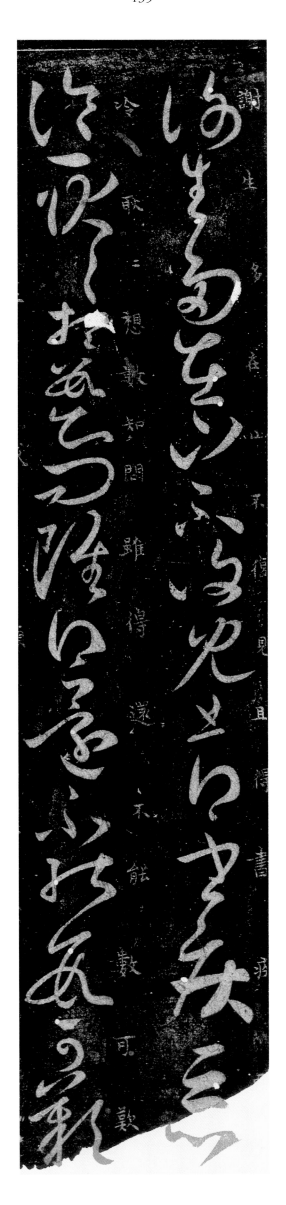

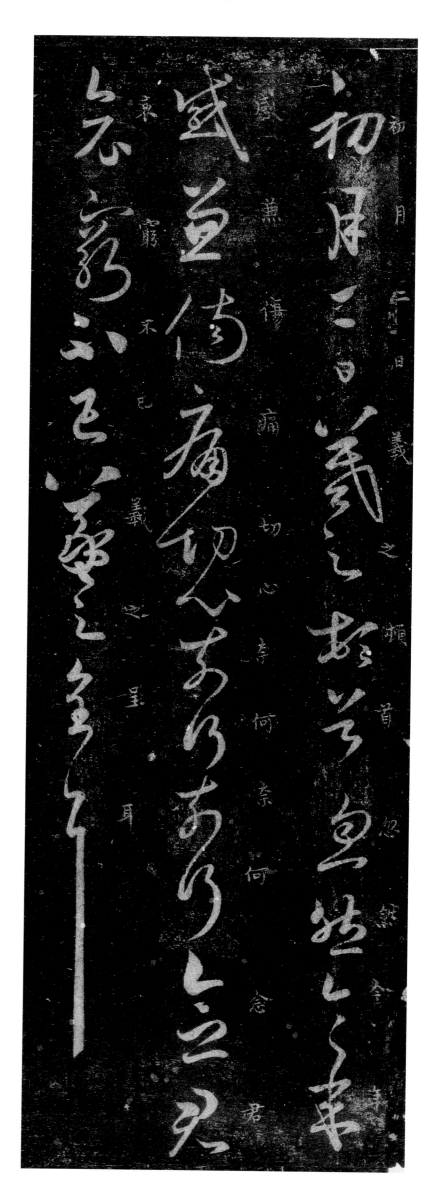

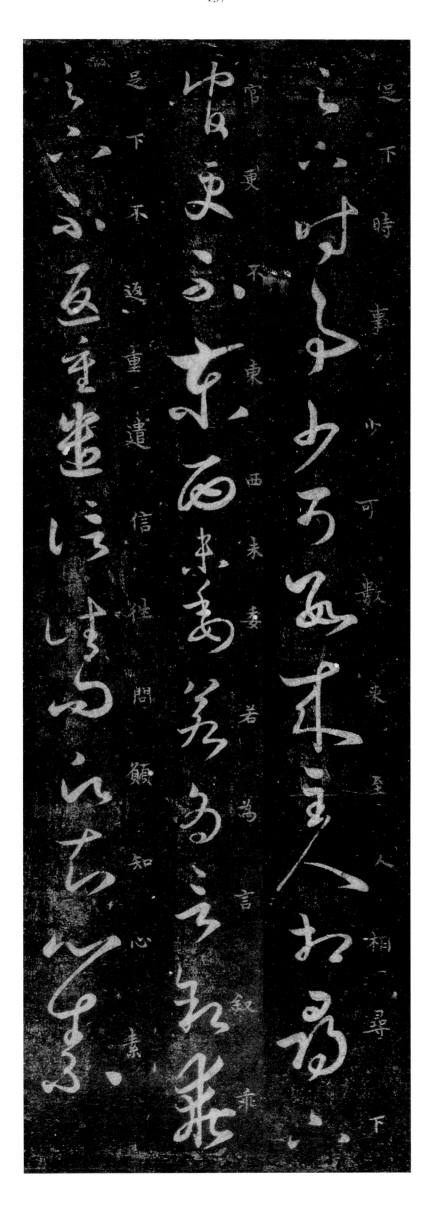

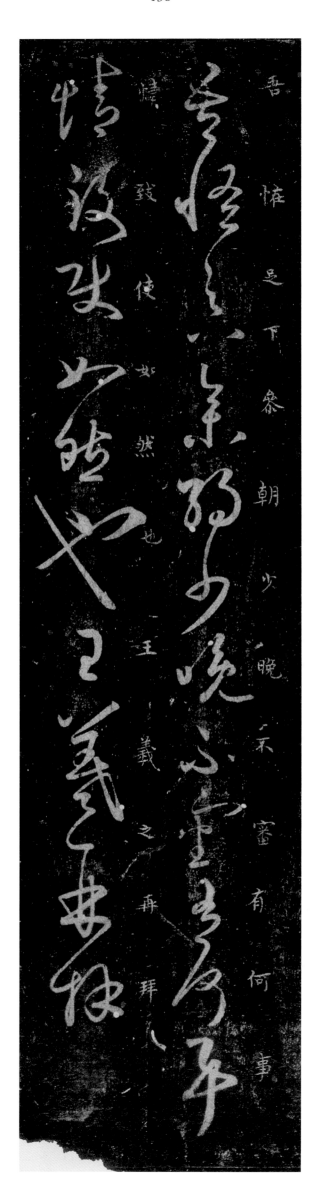

吾怪帖下参朝少晚不審有何事
慢致使如然也王羲之再拜

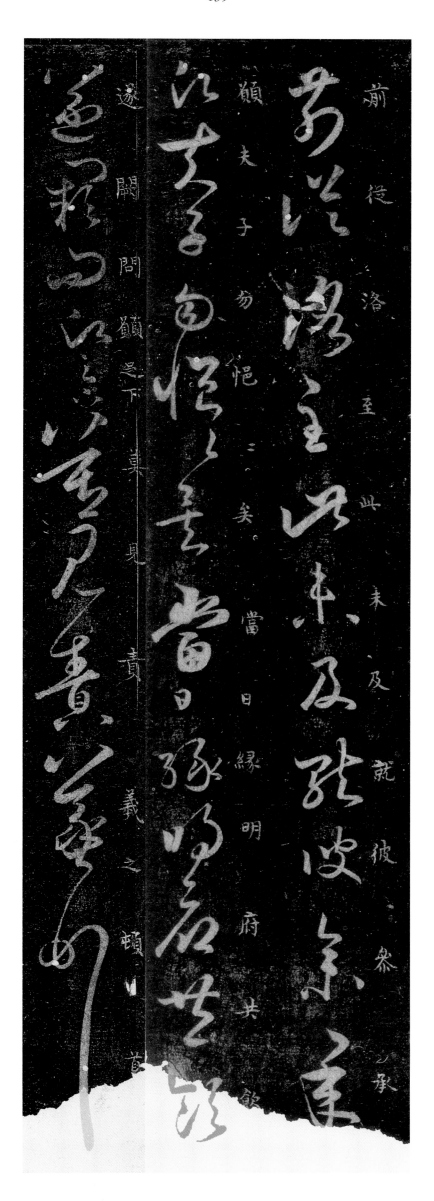

前從洛至此未及就彼參承顧夫子勿悒悒矣當日緣明府共飲

顧前從洛至此未及就彼參顏夫子勿悒悒矣當日緣明府共飲

遠闕問顧受下見責義之頓首

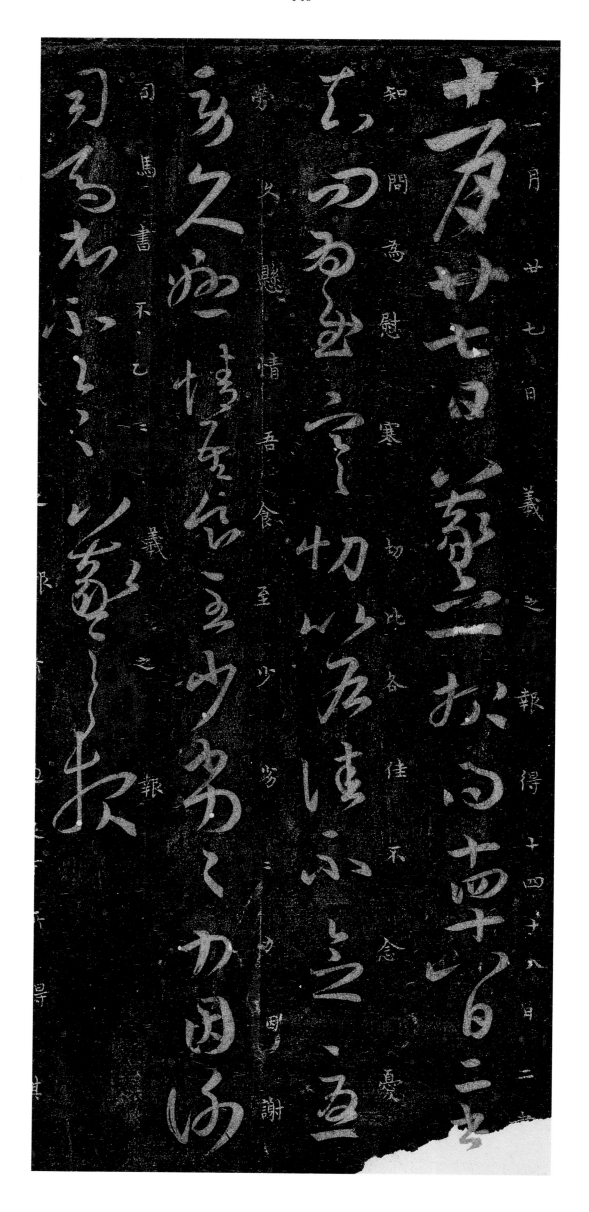

十一月廿七日義之報得十四十八日二書

知問為慰寒切各念不佳各念不

勞於食吾食至少劣劣因謝

此懸情吾食至少劣劣因謝

十一月廿七日藍二於尚書省二書

至四日至至切以此

至久慰情懷不不之少弟之力因

司馬書不乙

義之報

司馬書不乙

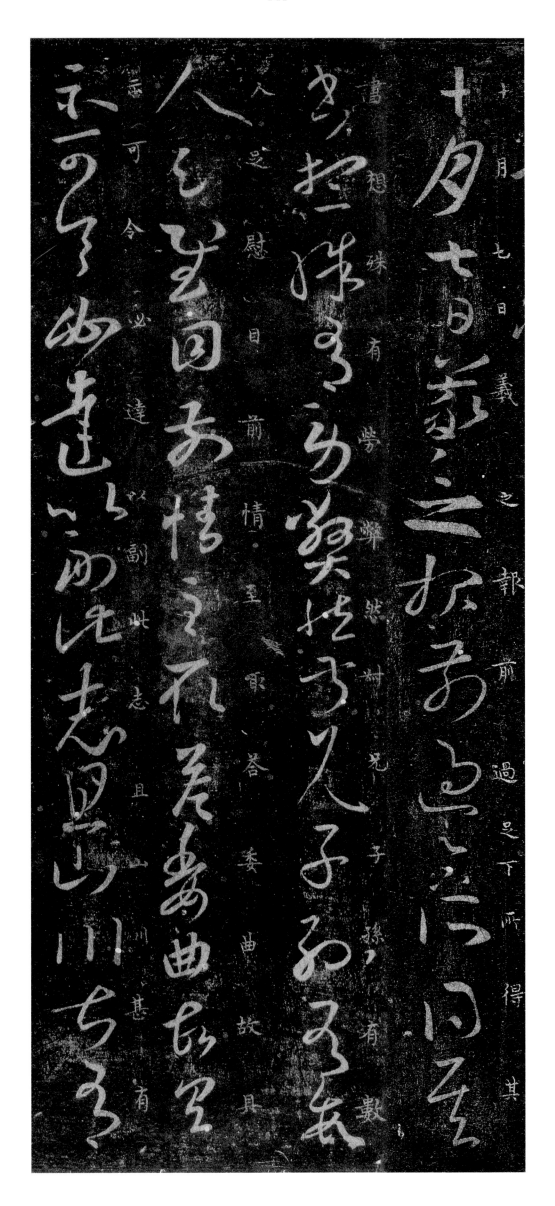

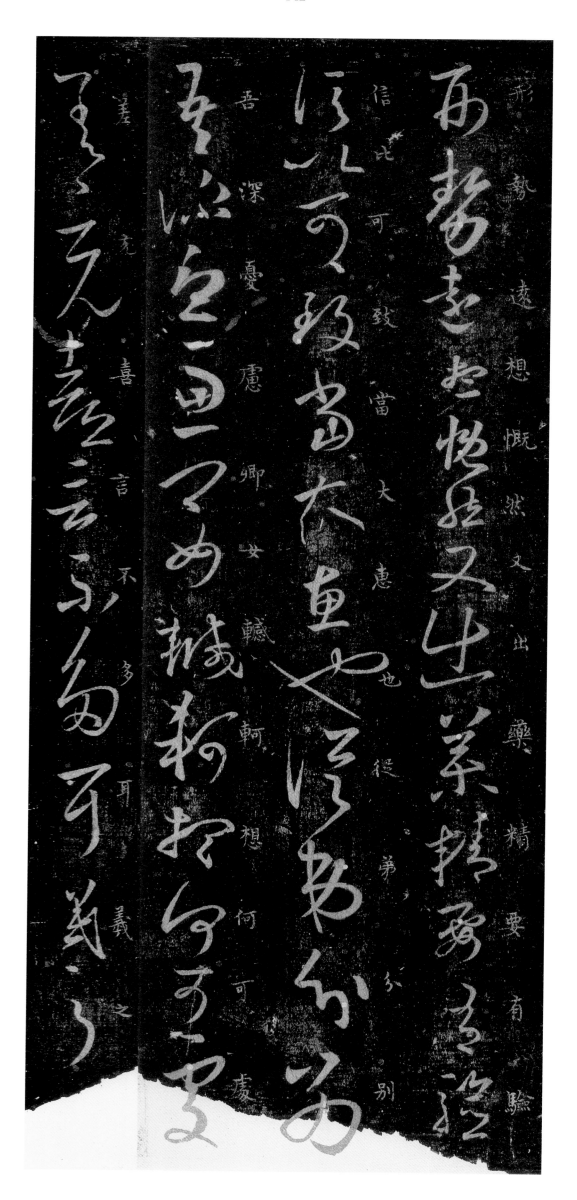

形勢遠想慨然又出藥精要有驗

信比可致當大惠很弟分別

吾深憂慮卿女轗軻想何可慶

亮喜言不多耳義之

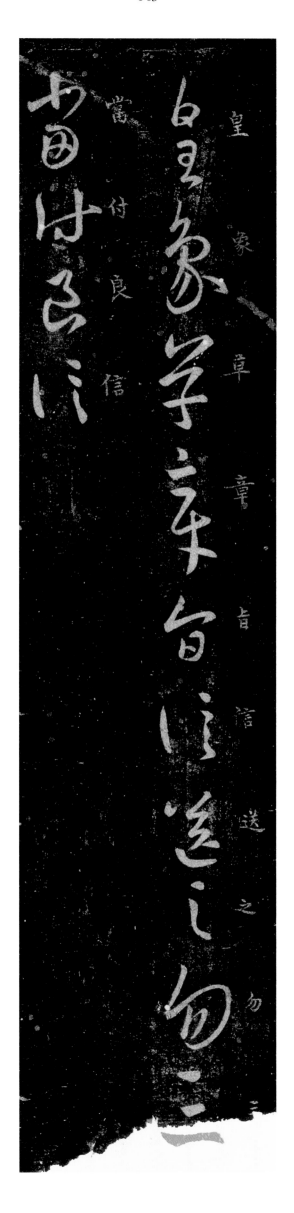

皇象草章

皇象

章

旨信

皇送之勿

勿草

當付良信

付良信

三

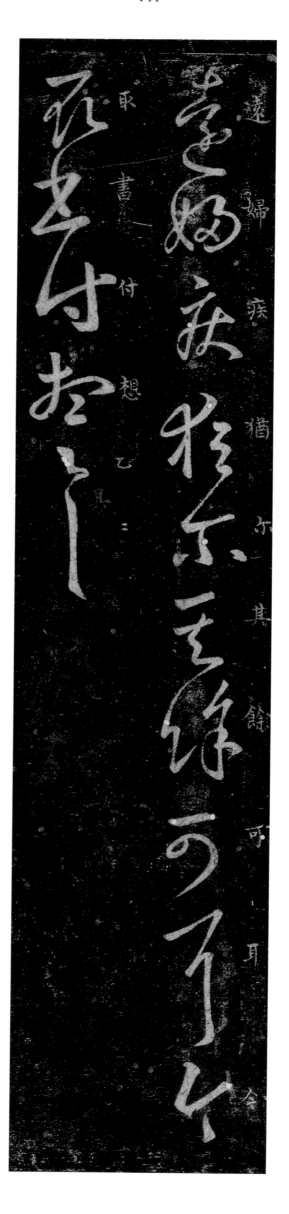

遠婦疾猶爾其餘可耳取書付想已具

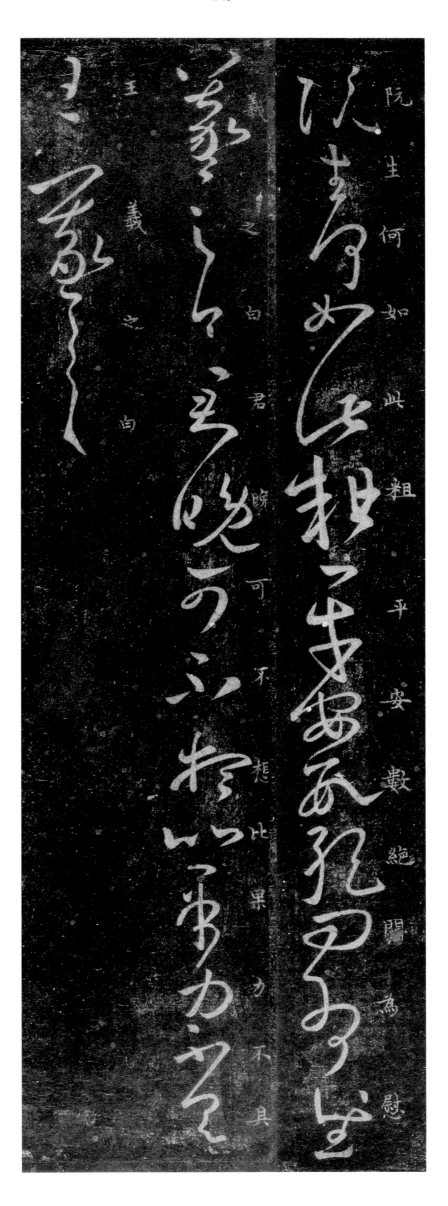

阮生何如此粗平安數問為慰

王義之白君晚可不悲此果力不具

王義之白

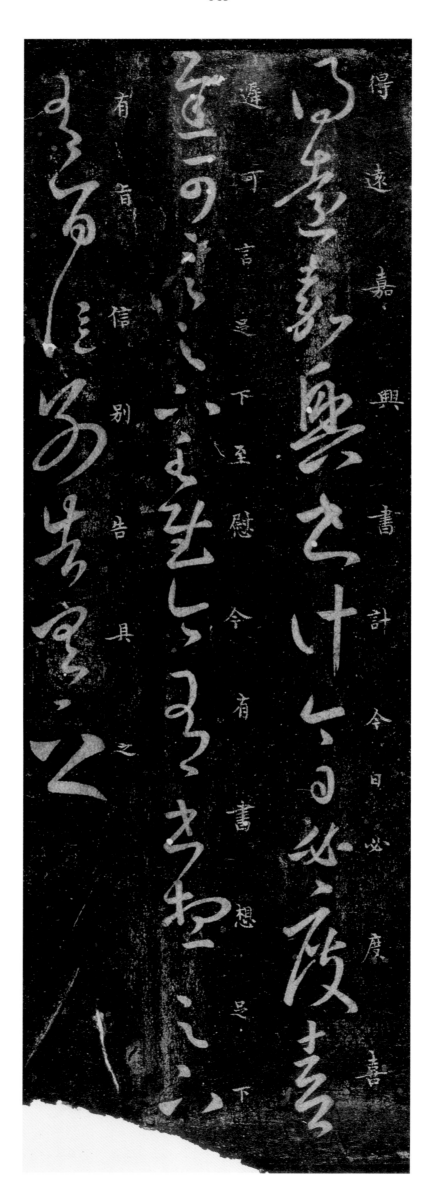

得遠嘉興書計今日必應嘉

遲可言是下至慰今有書想是下

有信別告具之

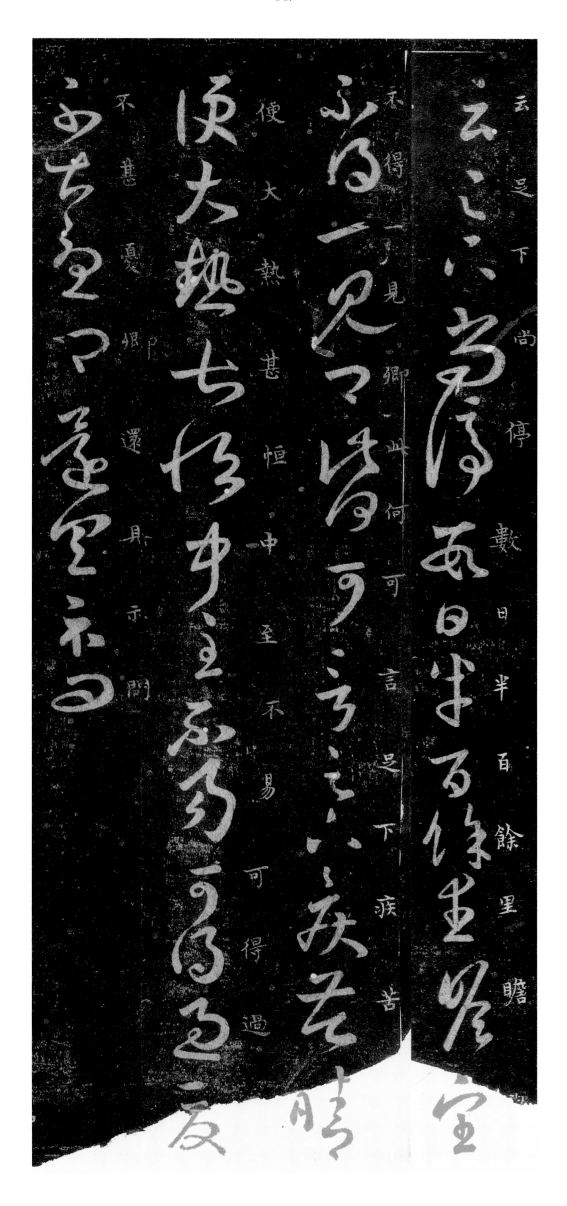

云是下尚停數日半百餘里瞻

不得一見卿邂逅何可言吾是下疾苦

使大熱甚恒中至不易可得過

不甚夏娘還具示問

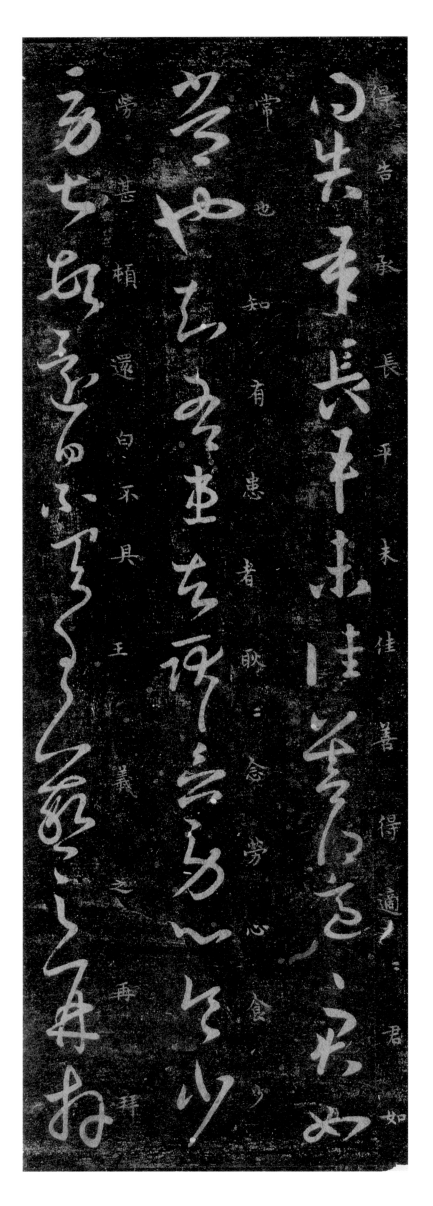

得告承長平未佳善得適君如
常也知有患耿念勞心食少
勞甚也頓還白不具王羲之再拜

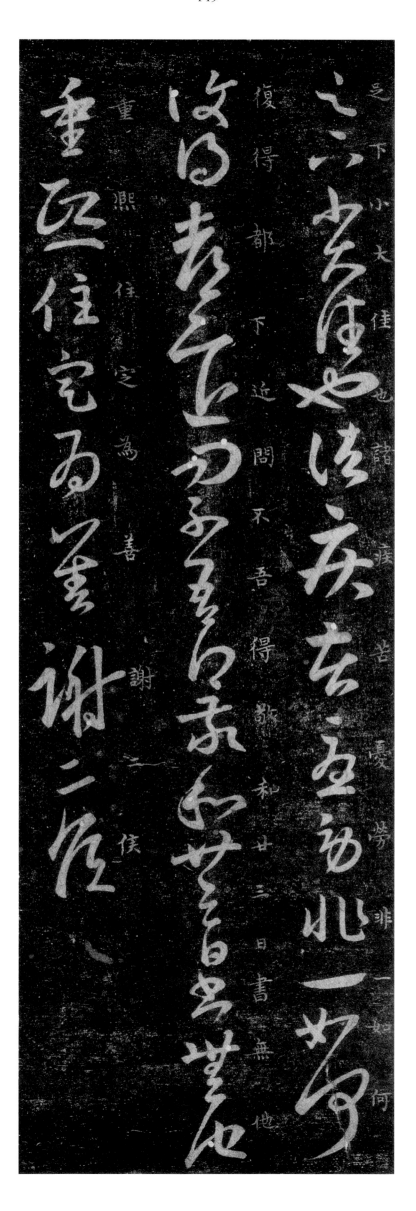

是下小大佳也諸患憂勞非一如何

復得都下近問不吾得敬和廿三日書無他

重熙住佳定為善

謝二侯

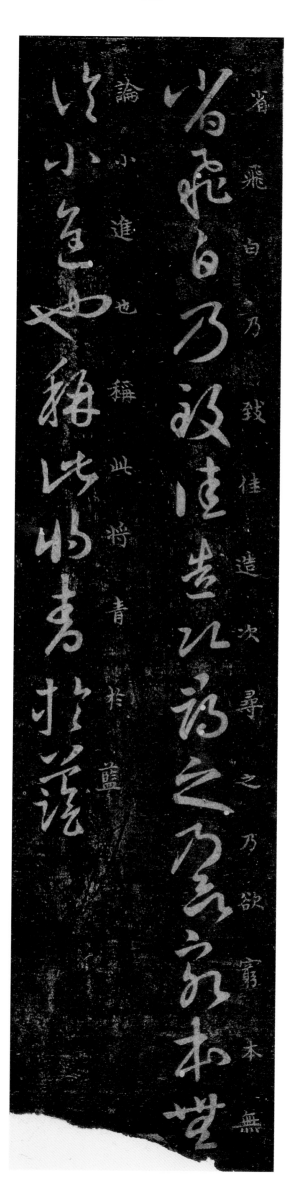

省飛白乃致佳造次尋之乃欲窮本無
論小進也稱此將青於藍
省飛白乃致佳造次尋之乃欲窮本無
論小進也稱此將青於藍

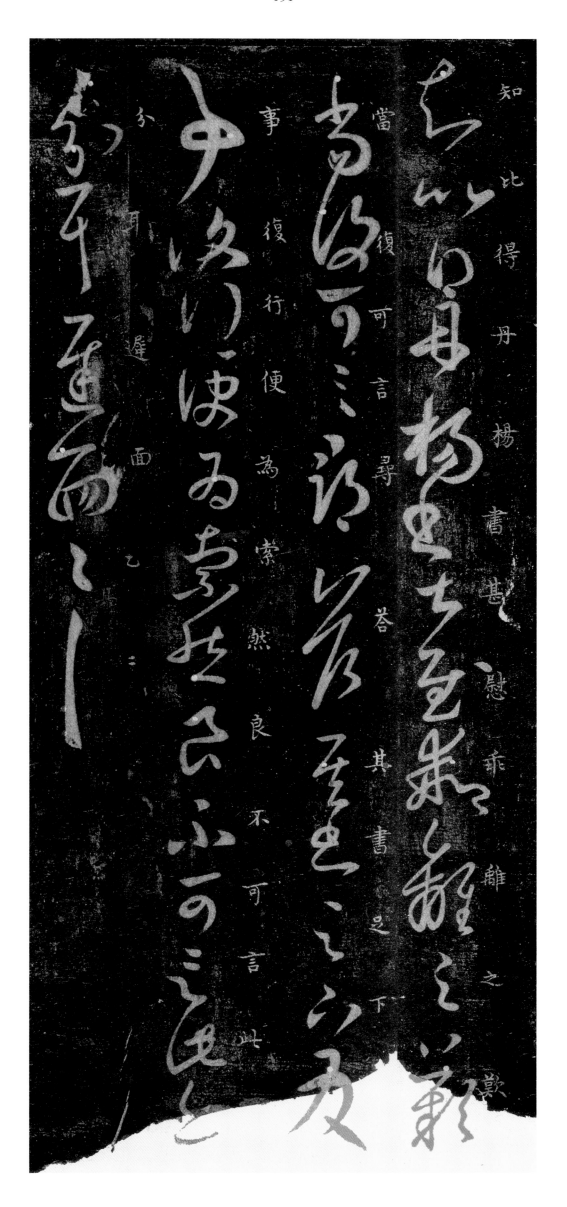

知比得丹楊書慰乖離之歎

當復可言尋其書足下

事復行便為索然良不可言此

分明遲面乙其

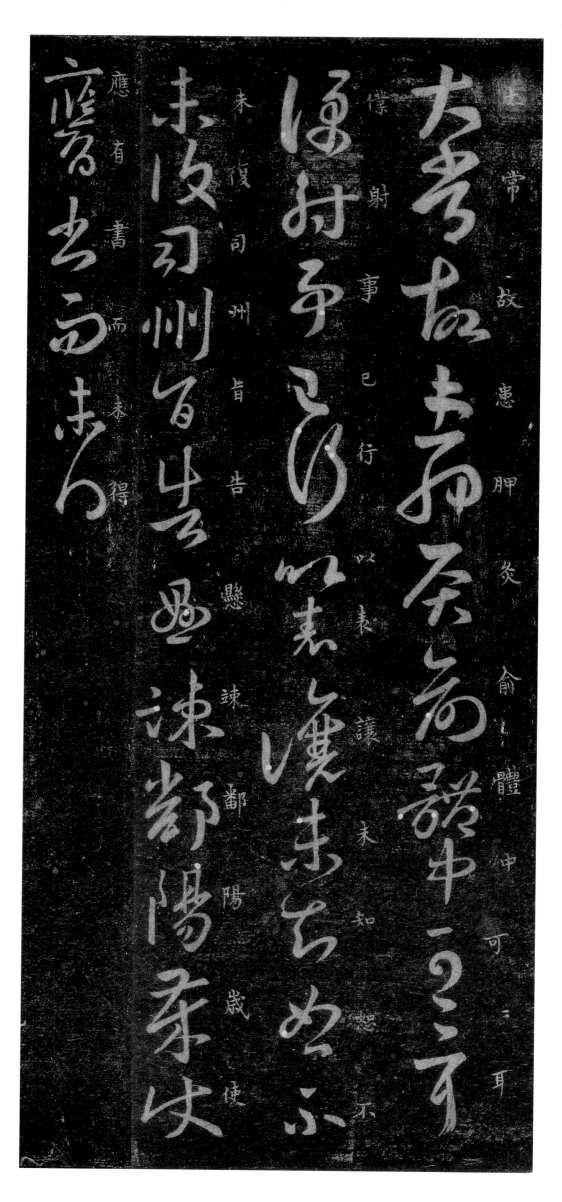

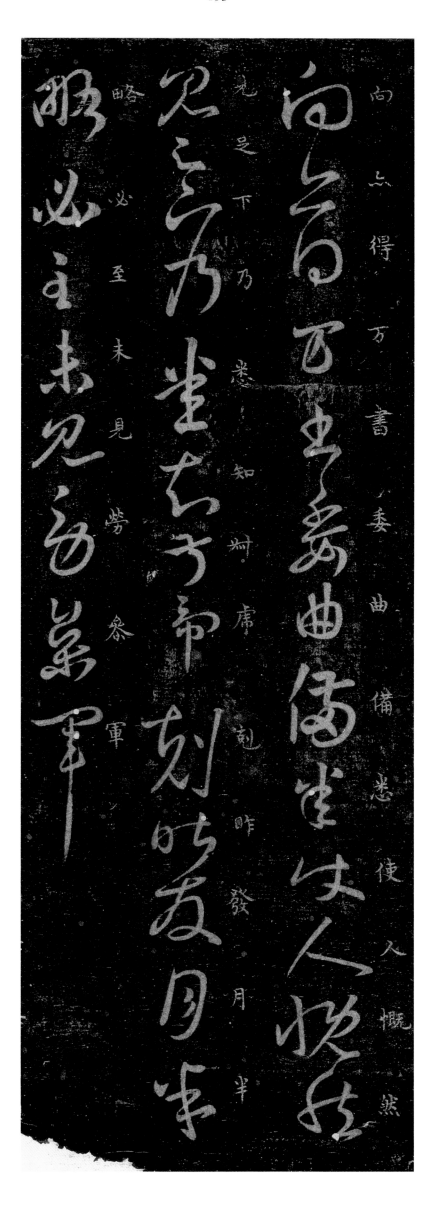

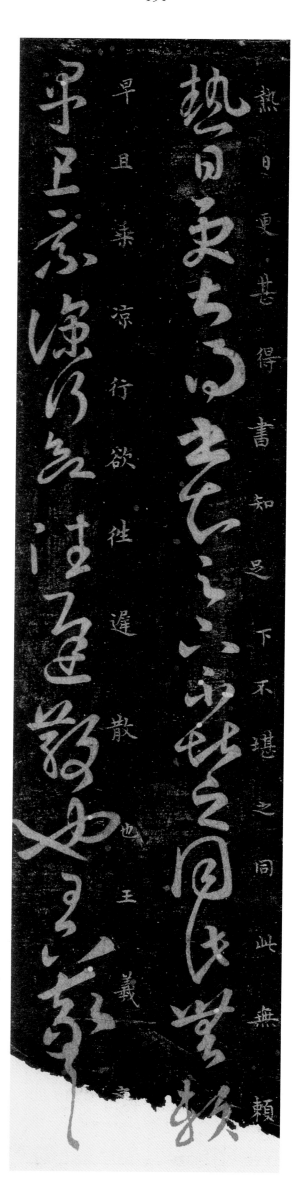

熱日更甚得書知足下不堪之同此無賴

早且乘涼行欲往遲散也 王羲之

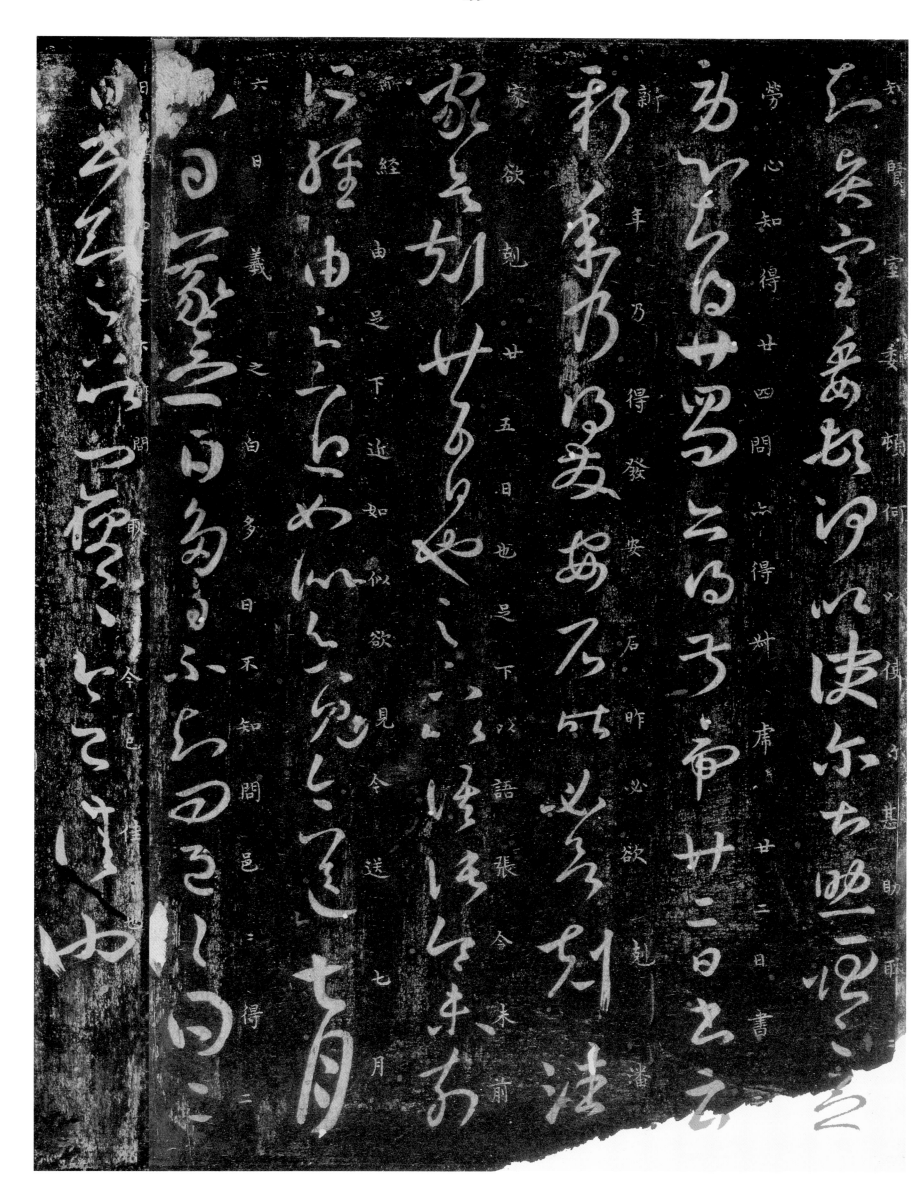

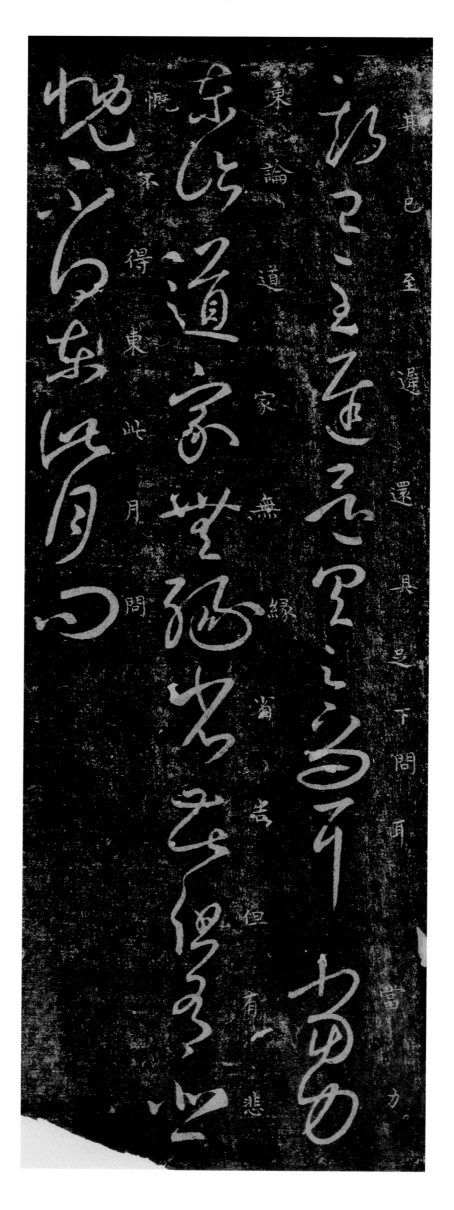

期已至帖还具足下当问顿当力东论道家无缘省告但有一悲慷不得东此月得问道家世孤至与但东不自肯

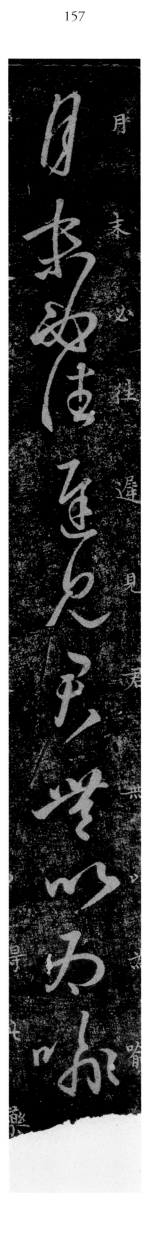

月末必往迟见君无以为喻

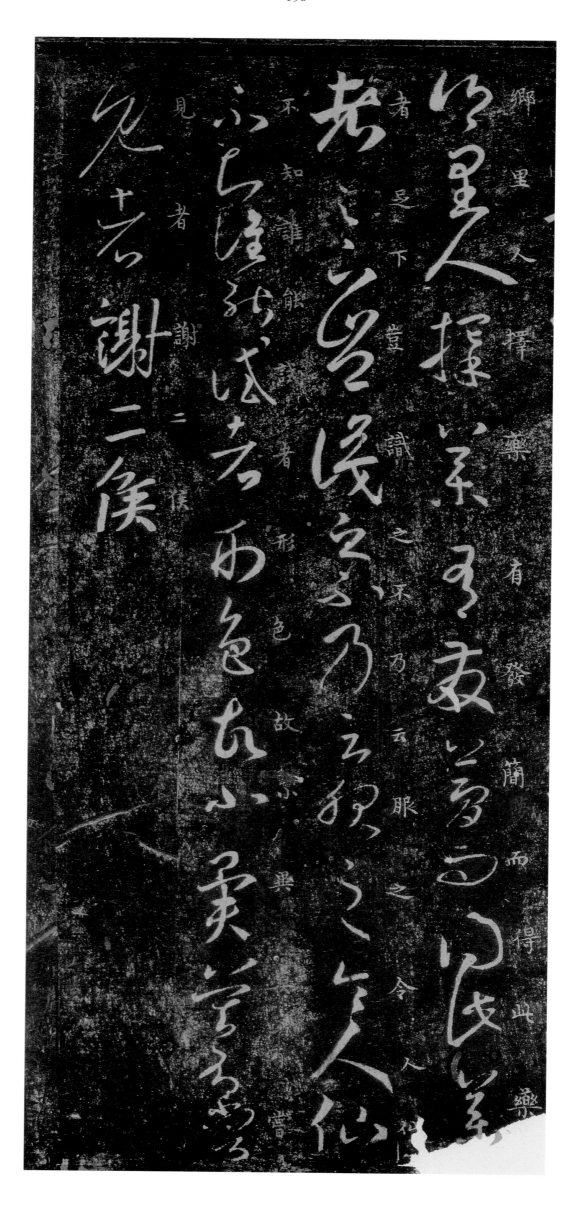

鄉里人擇藥

有發簡而得此藥

者是下嘗服之不乃云問人得

者不知是誰能試者形色故不興嘗

見者謝二侯

謝二侯

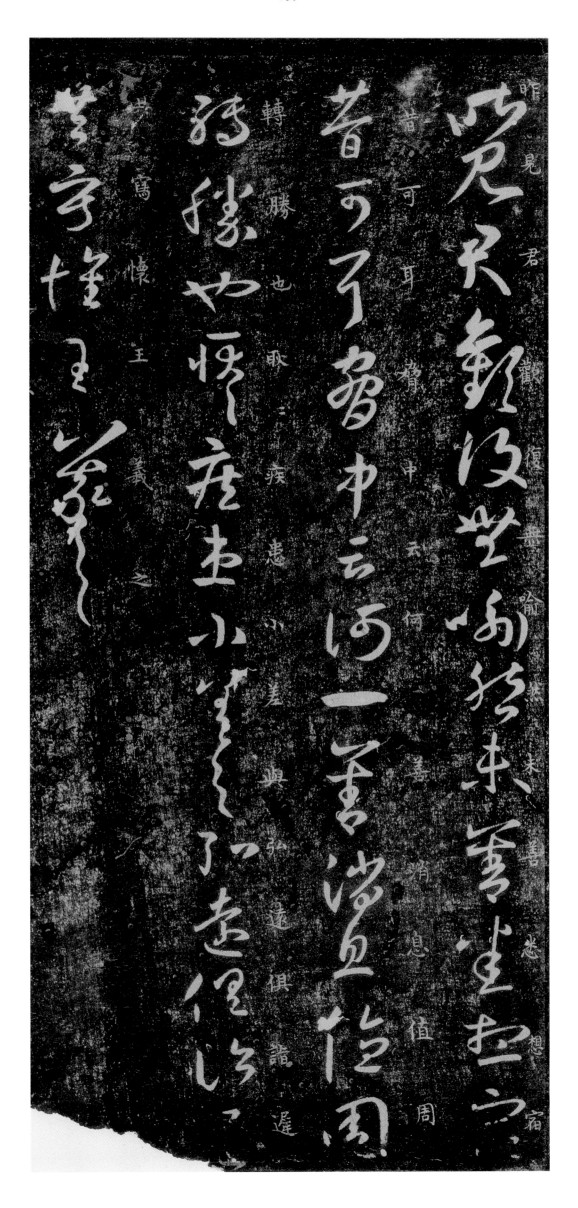

昨見君歡復無已喻想宿
昔可耳脊中云何善消息當值周
轉勝也取小差與弘遠俱詣遲

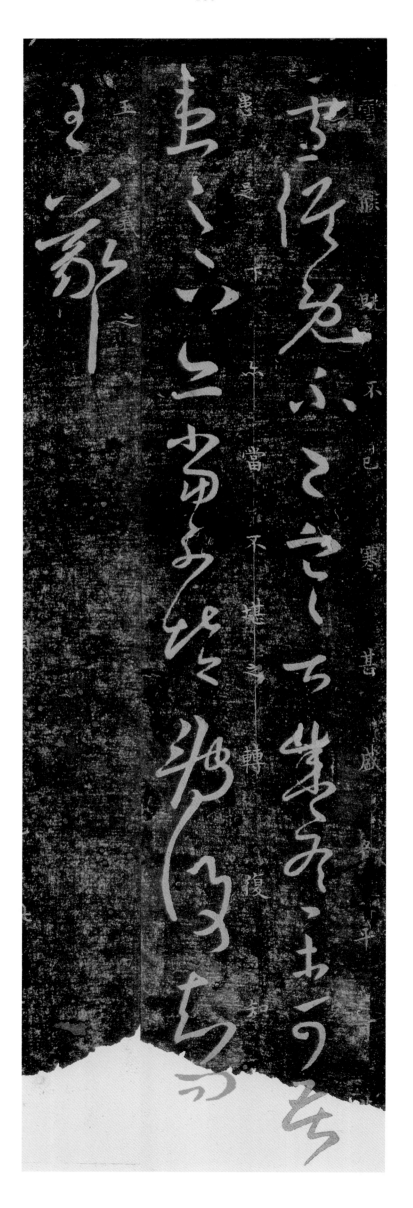

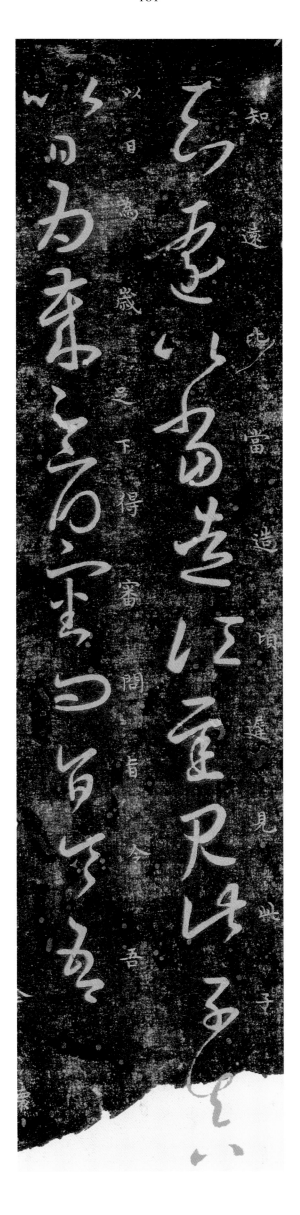

知遠當造
遠見此子
以日為歲
是下得審
問旨今吾

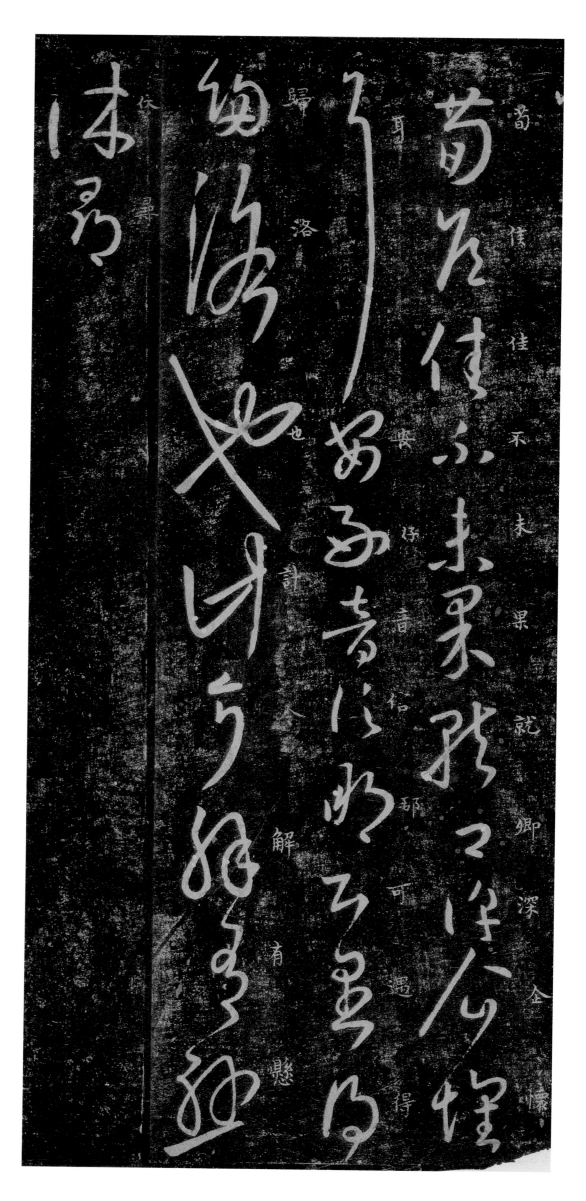

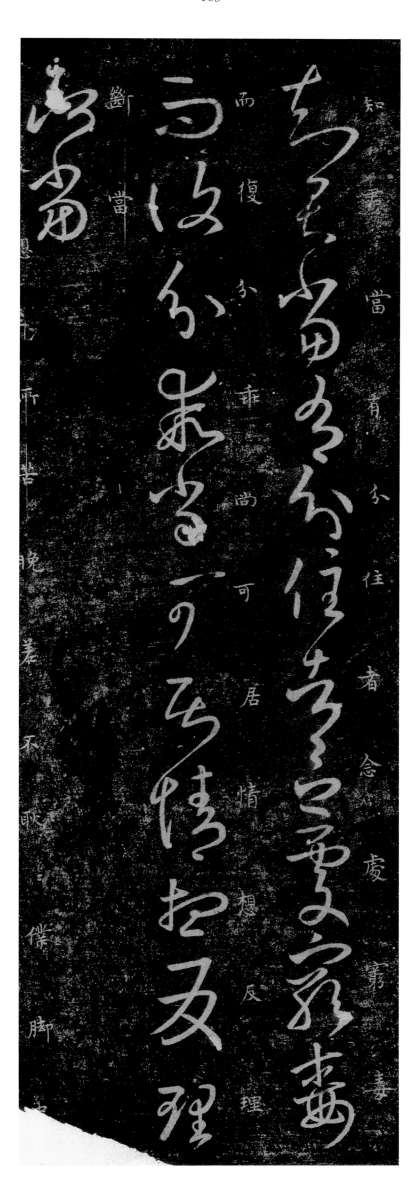

知君当还有妻当分念怀当住者念怀
而复分尔尚可居情想反理
断当晚差不暇僕脚所苦

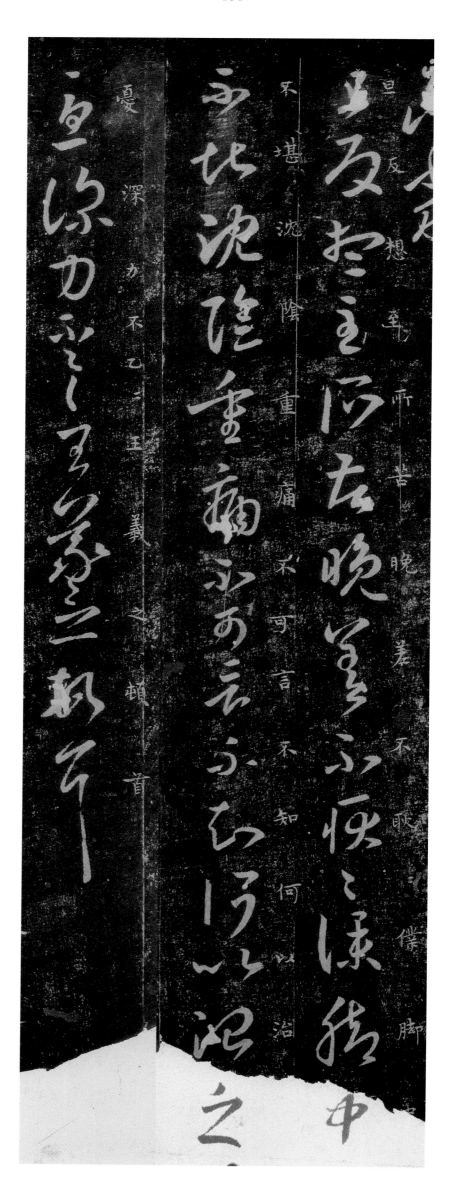

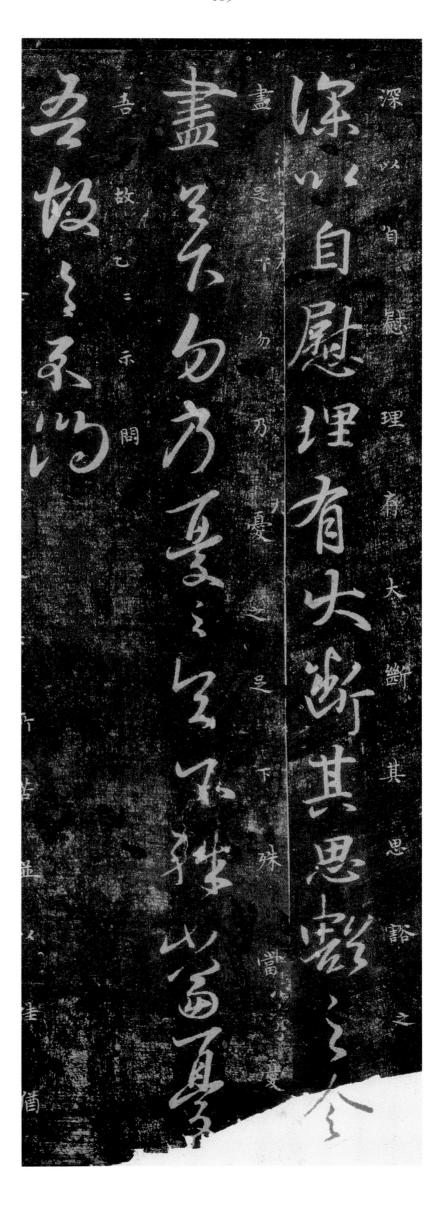

深以自慰理有大斷其思憂之至

盡勿勿為憂之至不復此過

吾奴之不欲

吾故乙示問

盡下殊當憂之是

深以自慰理齋太斷其思懇之

深以自慰理齋大斷其思

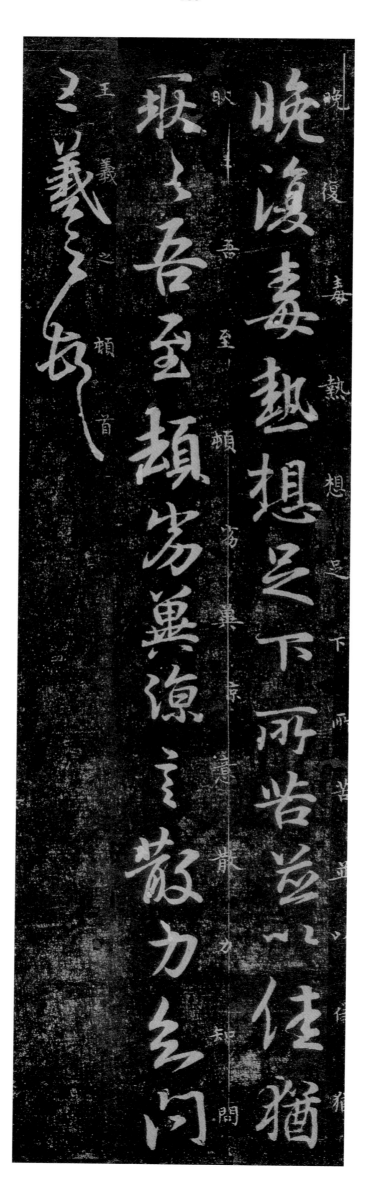

晚復毒熱想足下所苦益以佳猶

耿耿吾至頽劣冀涼言散力知問

王羲之頓首

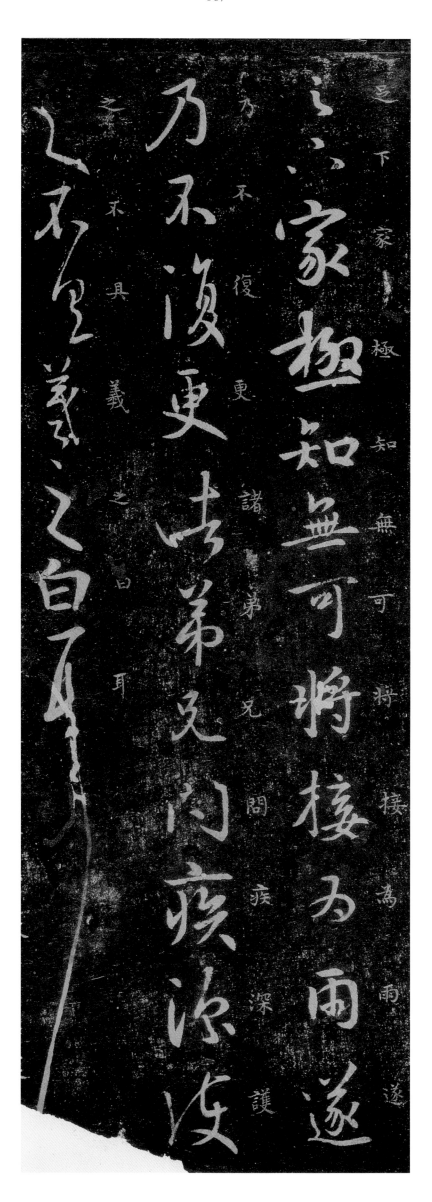

足下家极知无可将接为雨遂
极知无可将接为雨遂
不复更诸弟问疾深护
不具义之曰耳
乃不复更告弟乏内疾涼
之不望羲之白

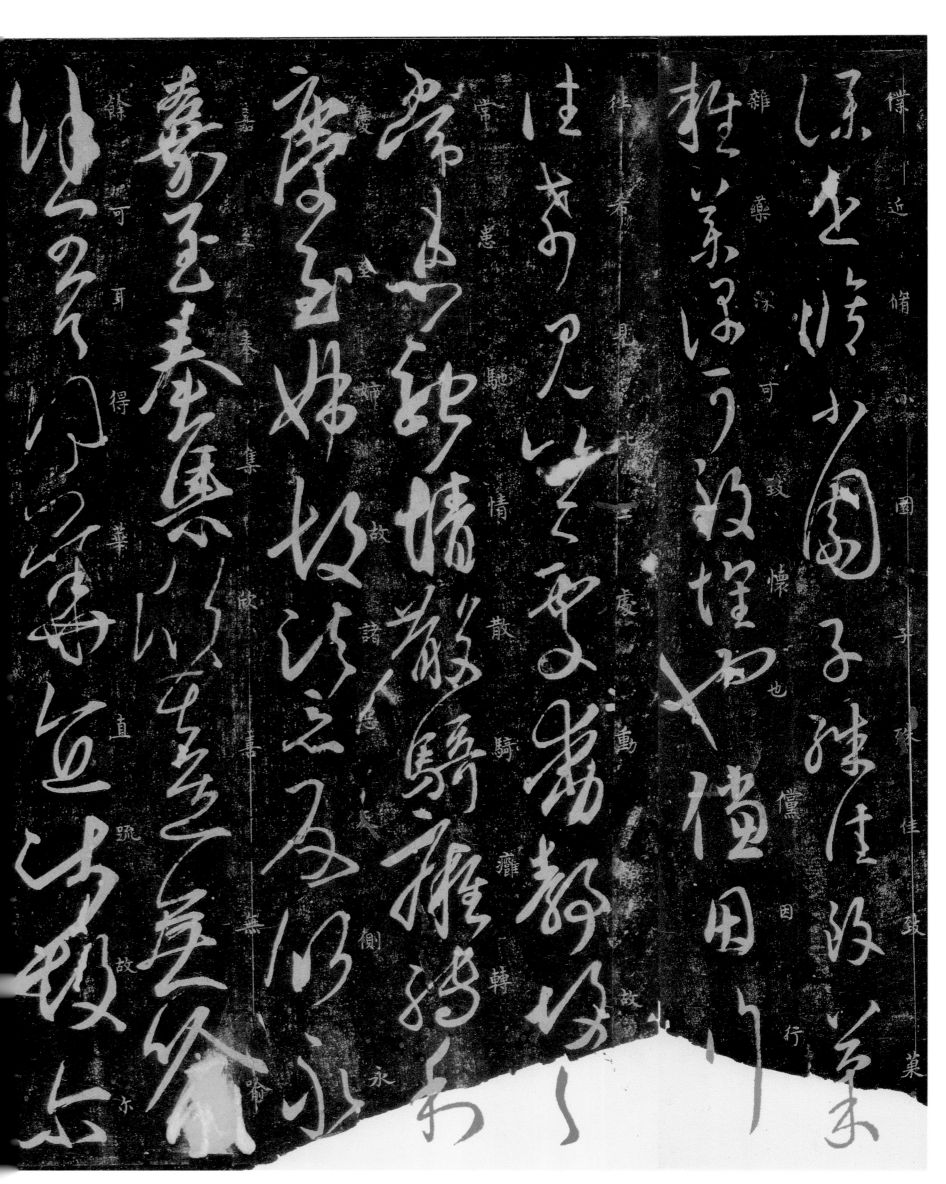

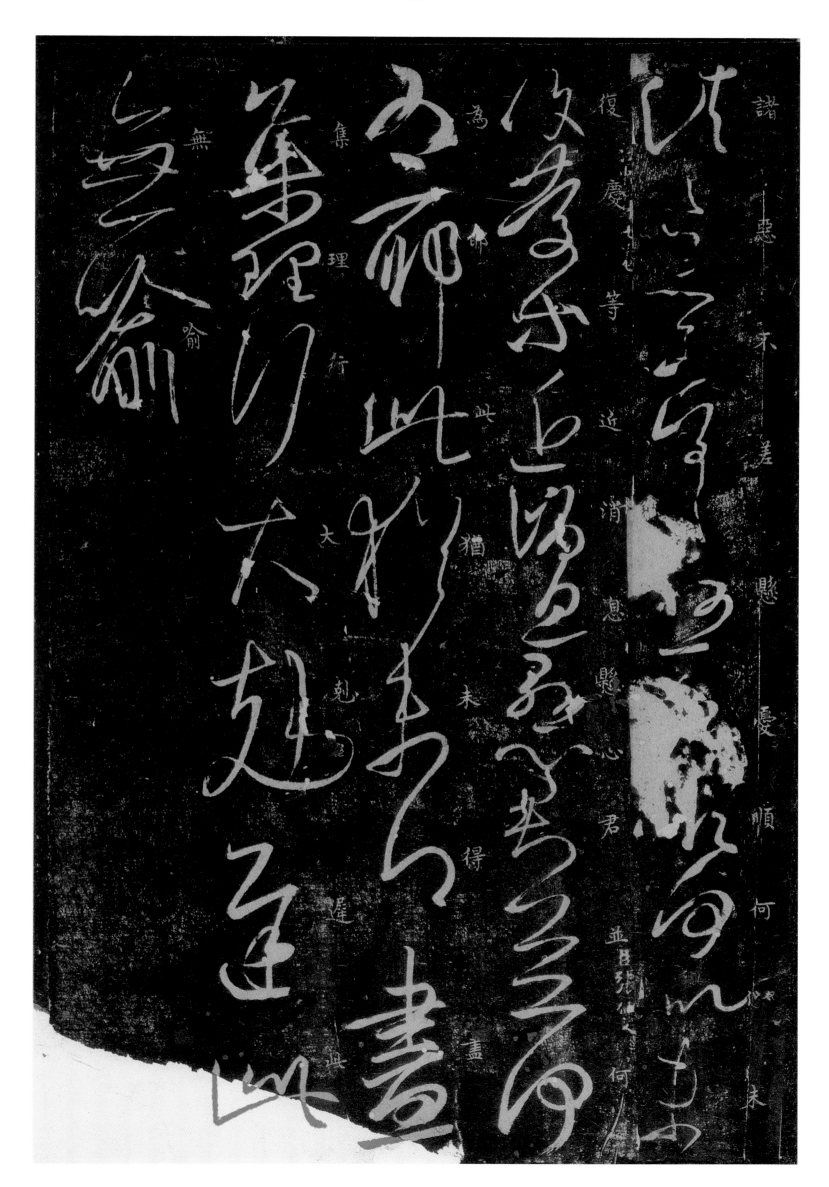

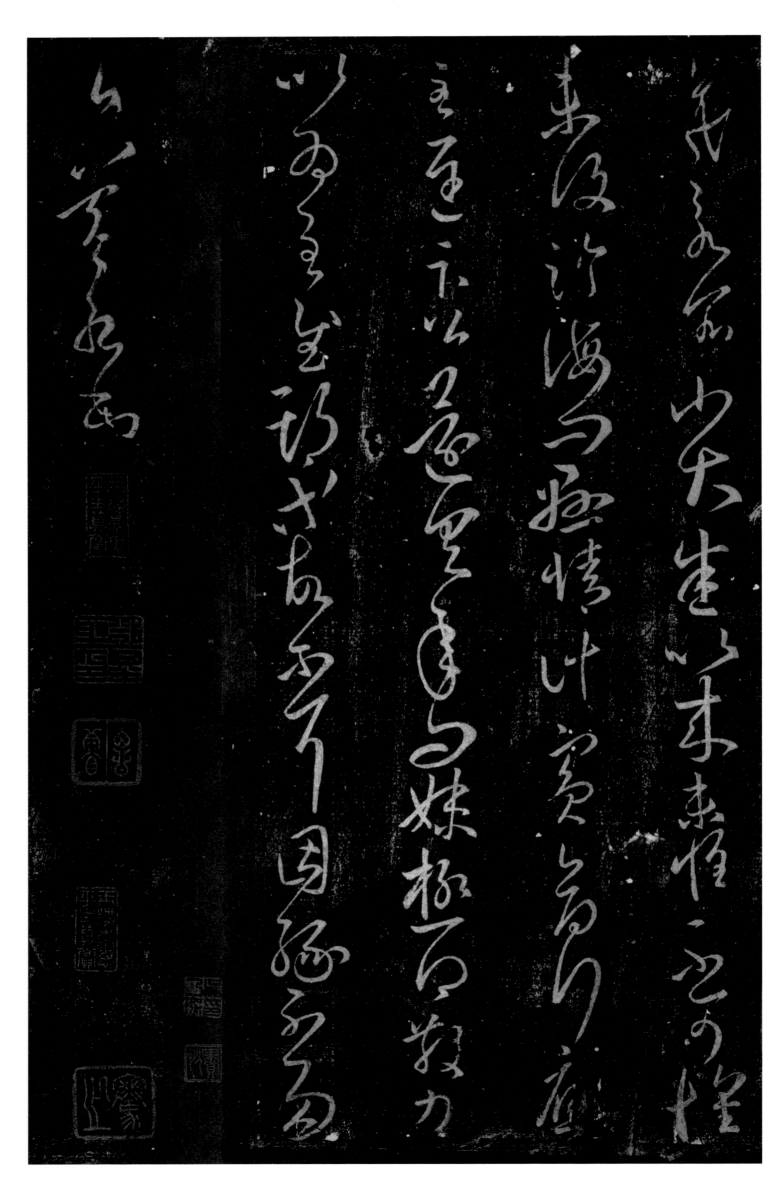

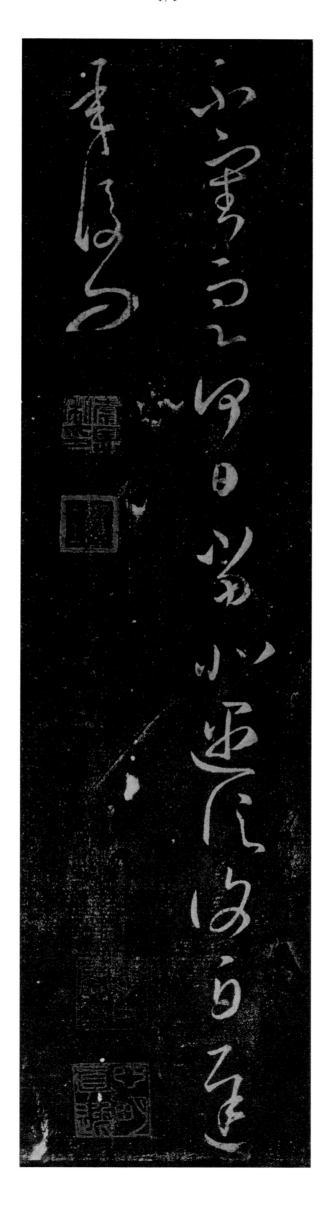

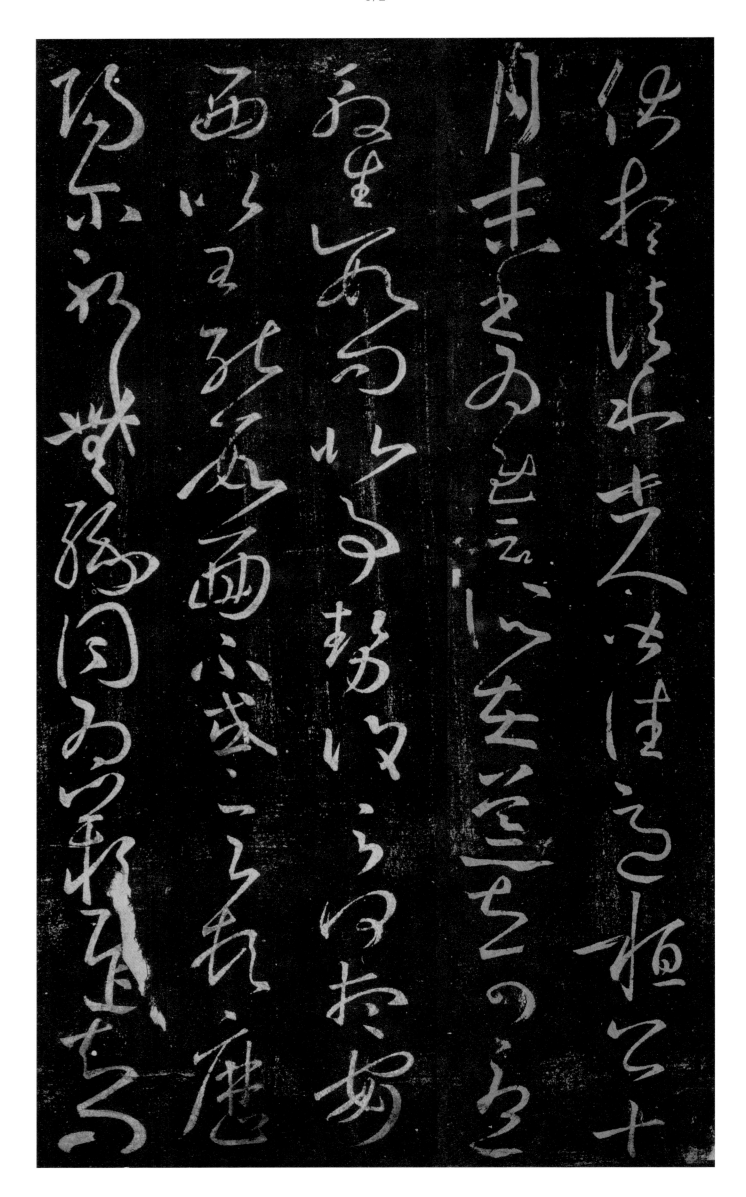

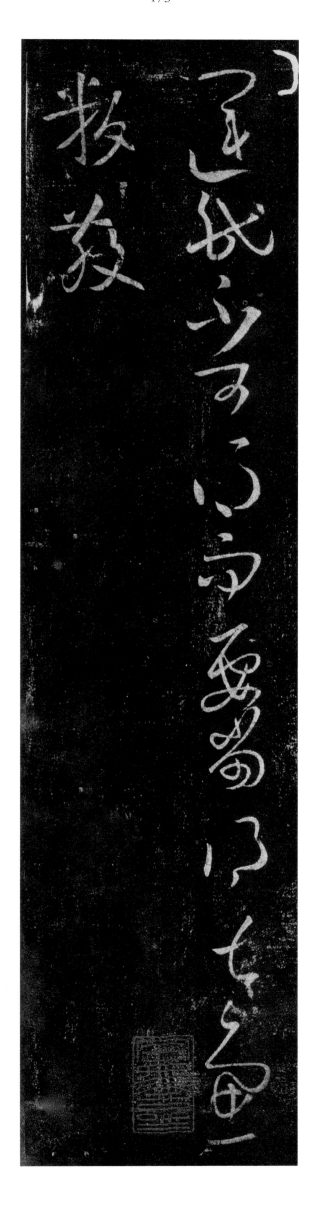

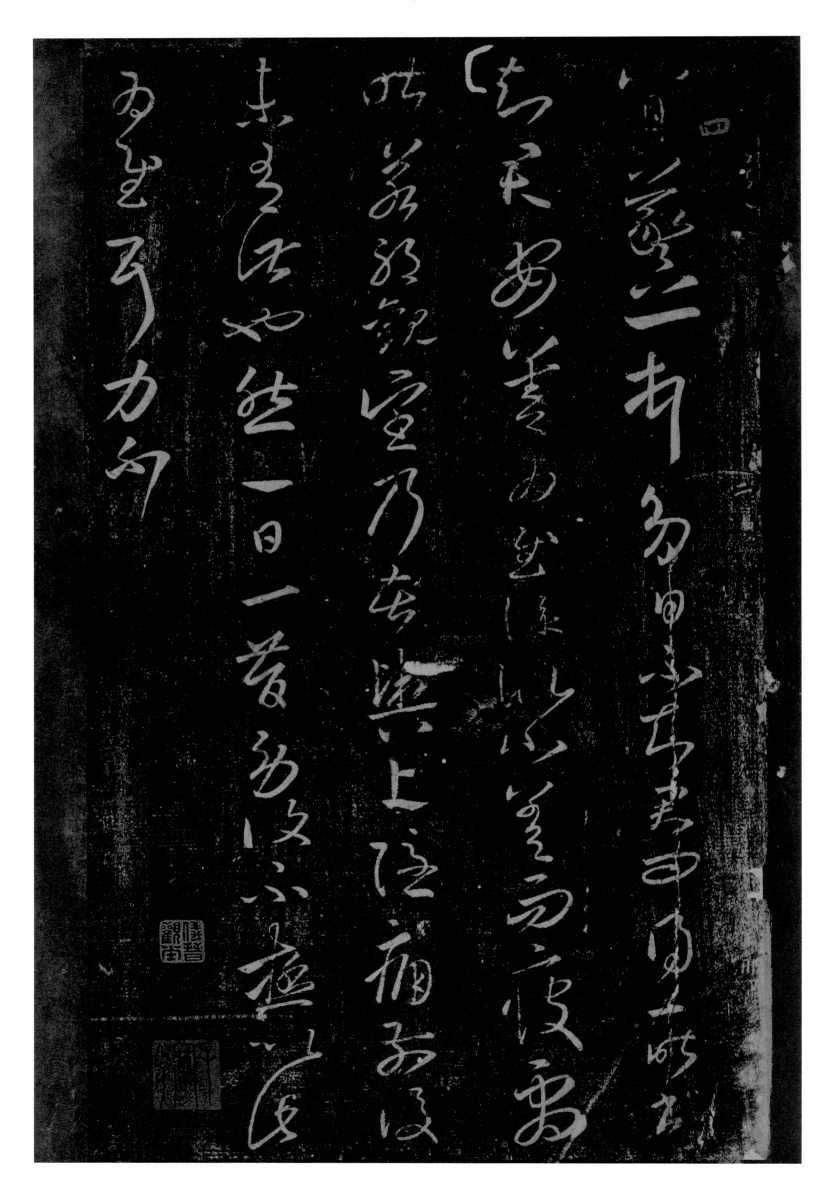

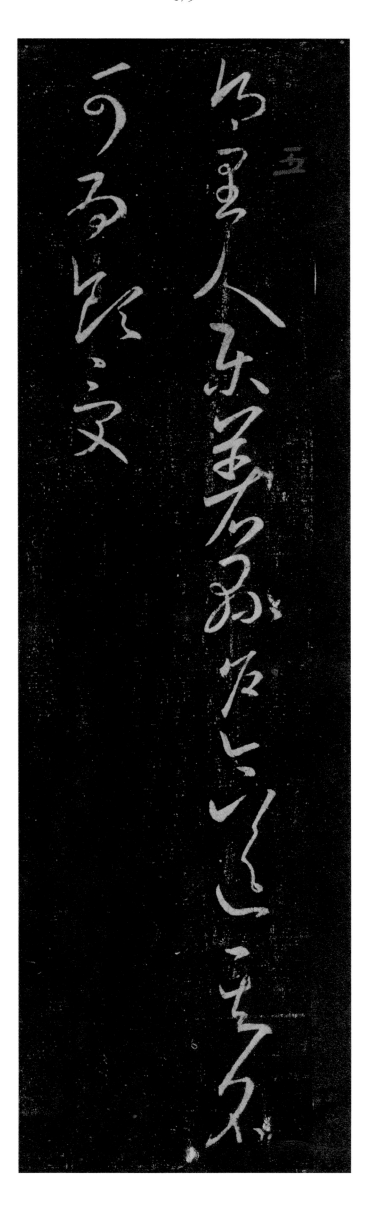

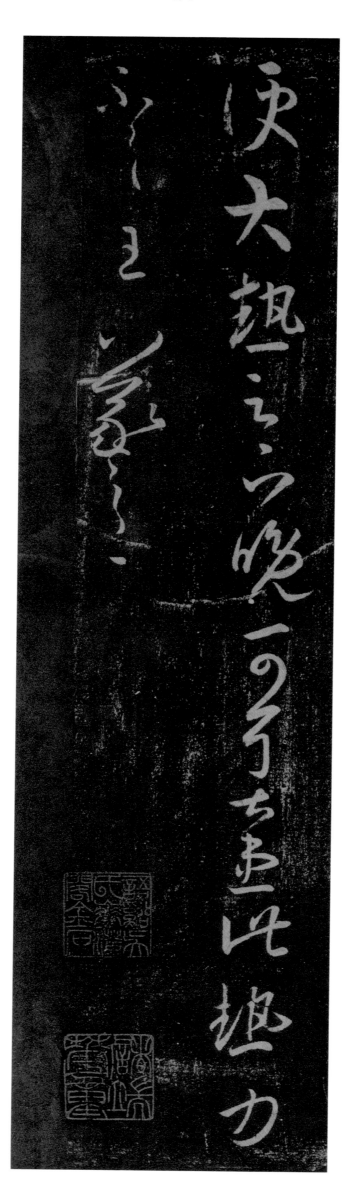

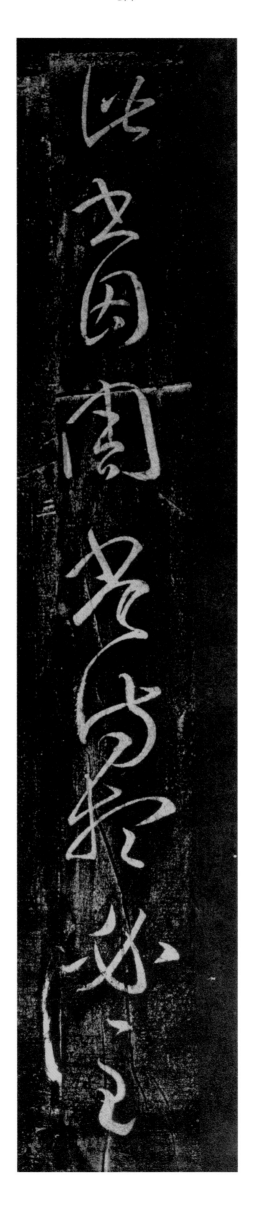

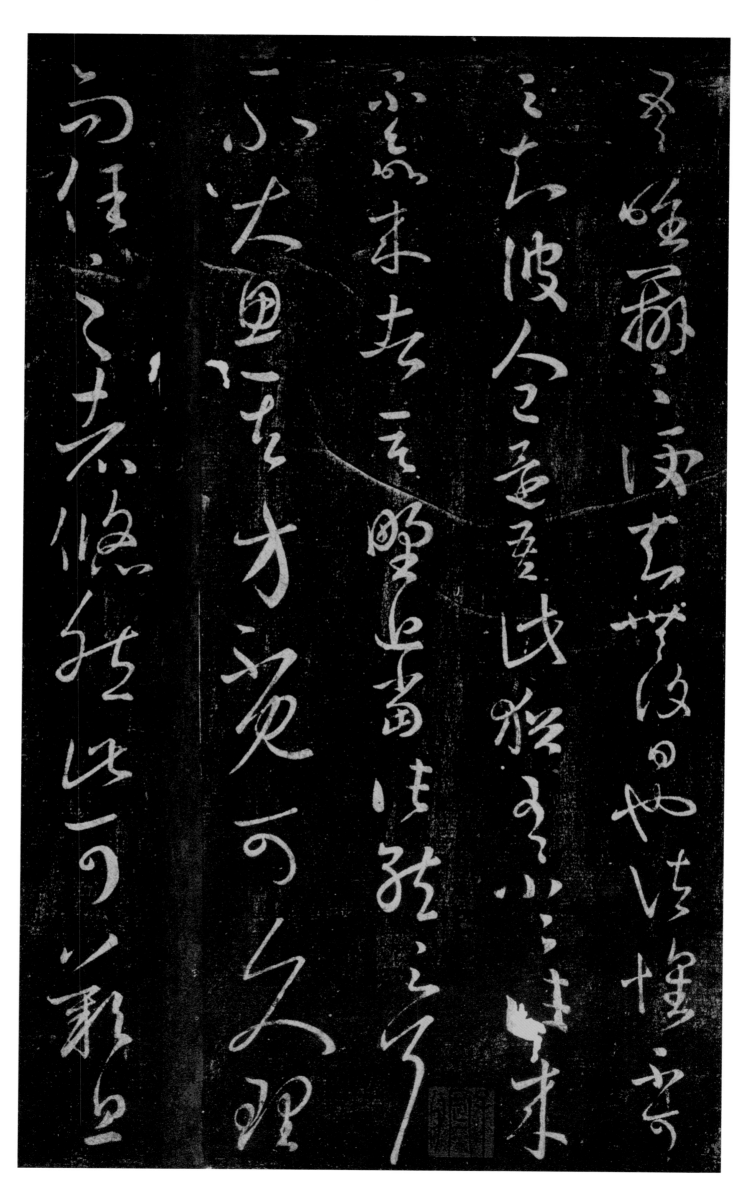

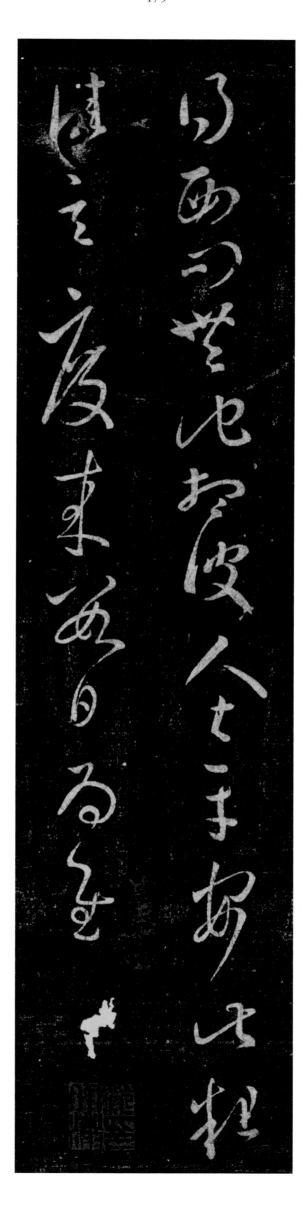

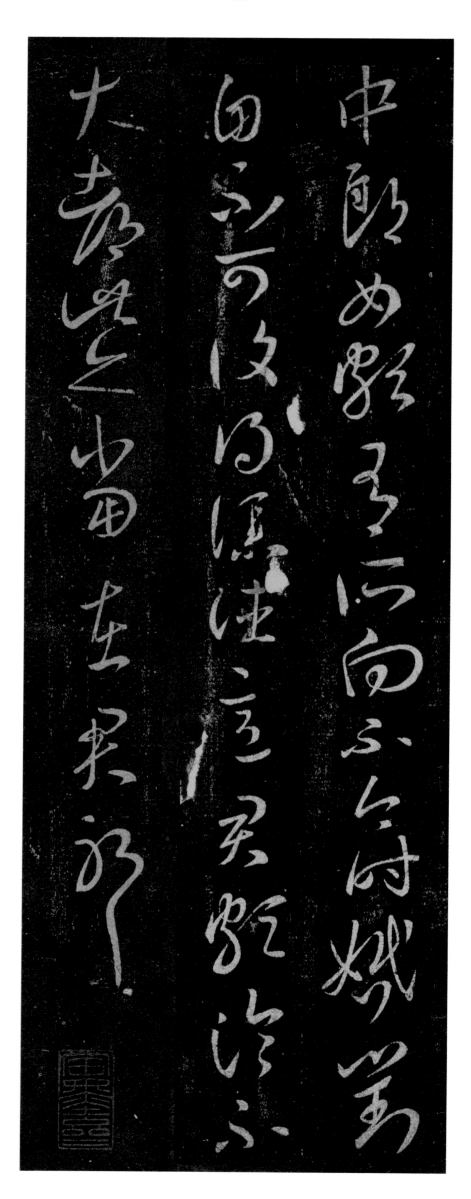

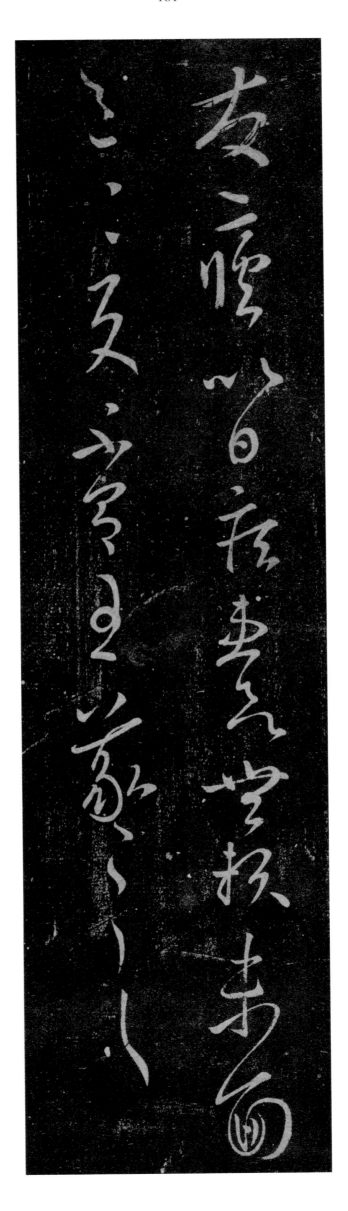

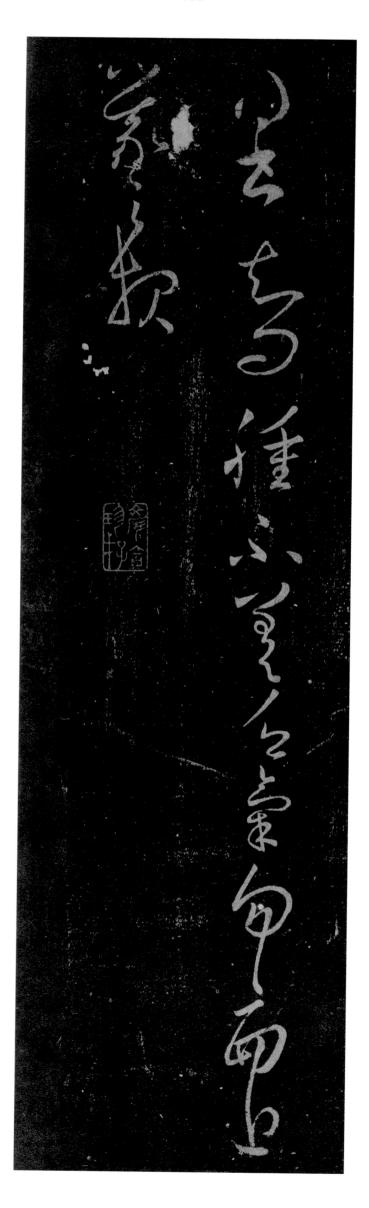

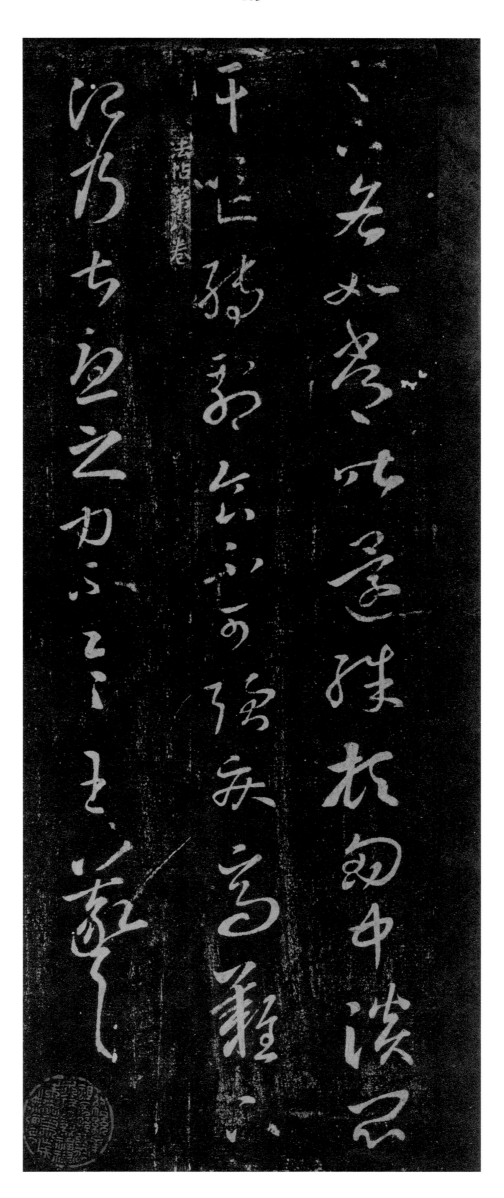

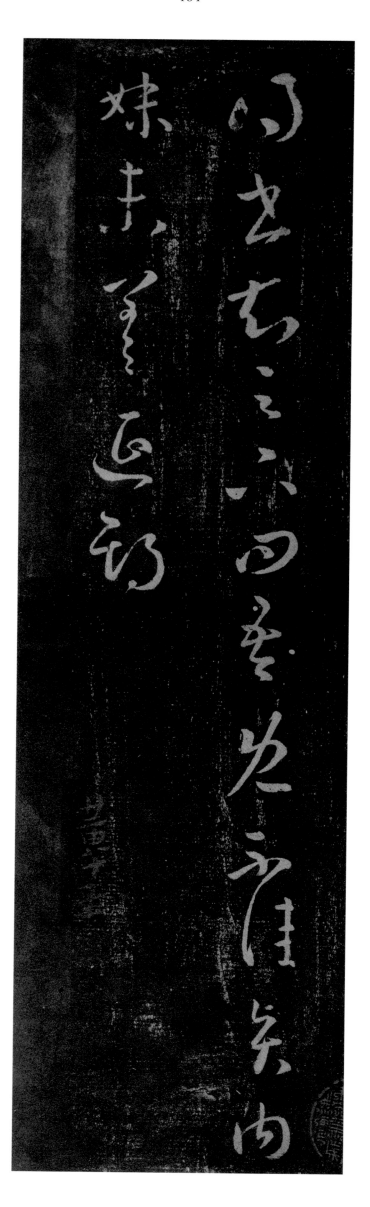

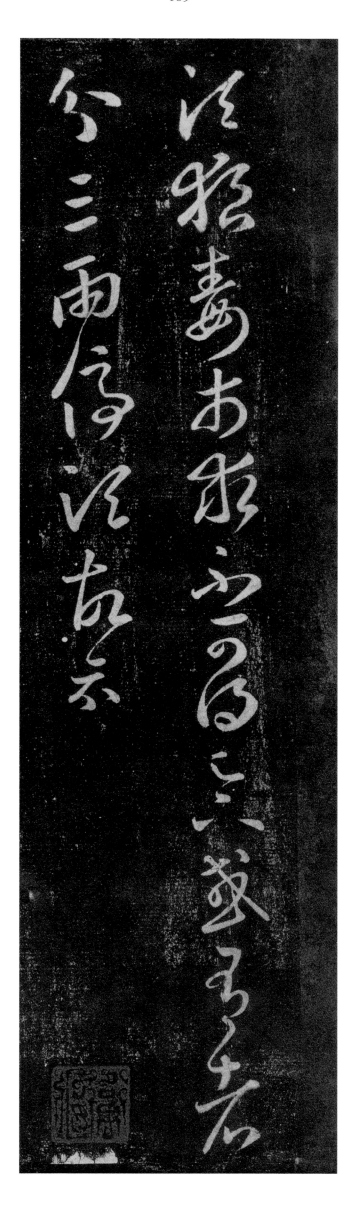

得書知問吾夜來腹痛不堪見卿甚恨想行復來修齡來經日今在上虞月末當去重熙旦便西與別不可言不知安所在未審時意云何甚令人耿耿

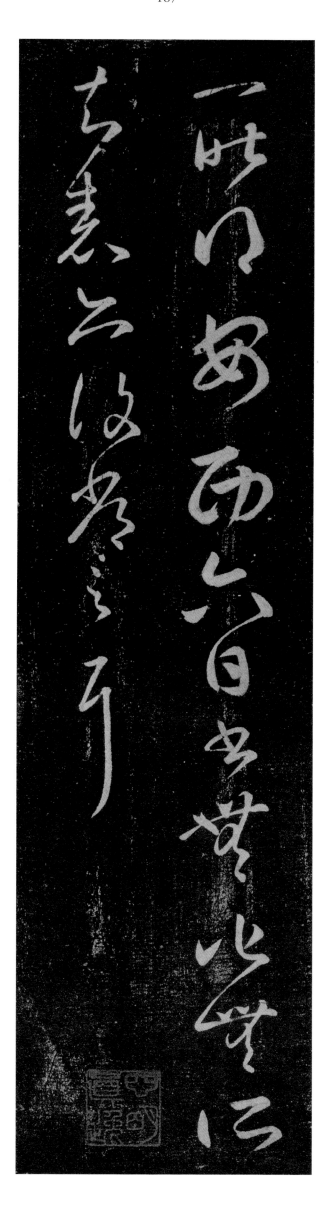

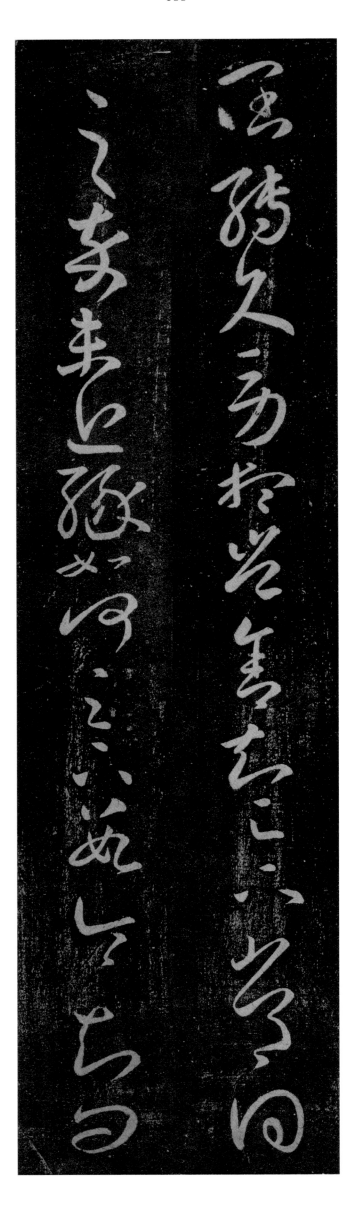

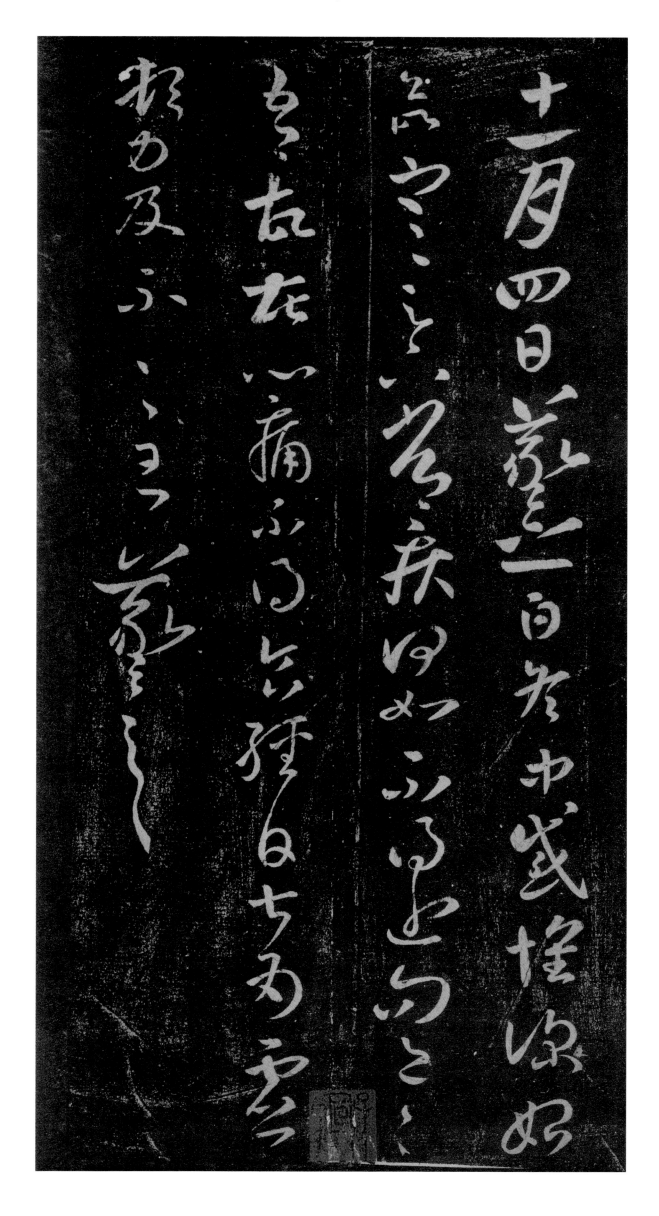

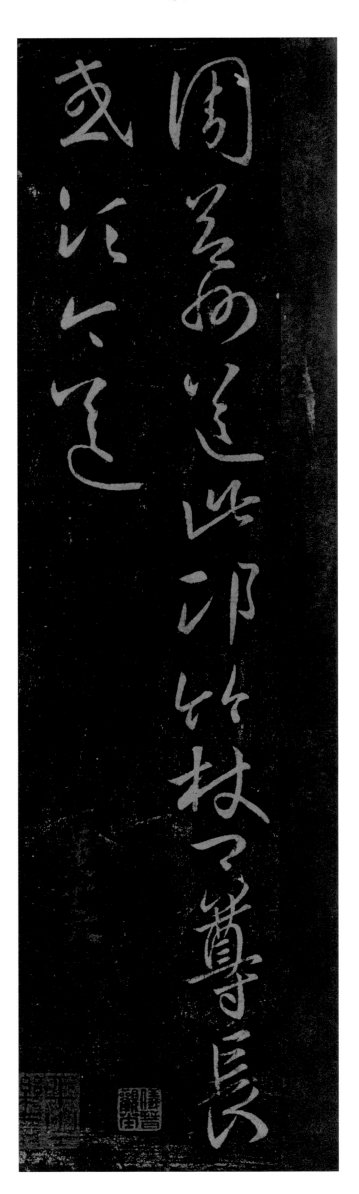

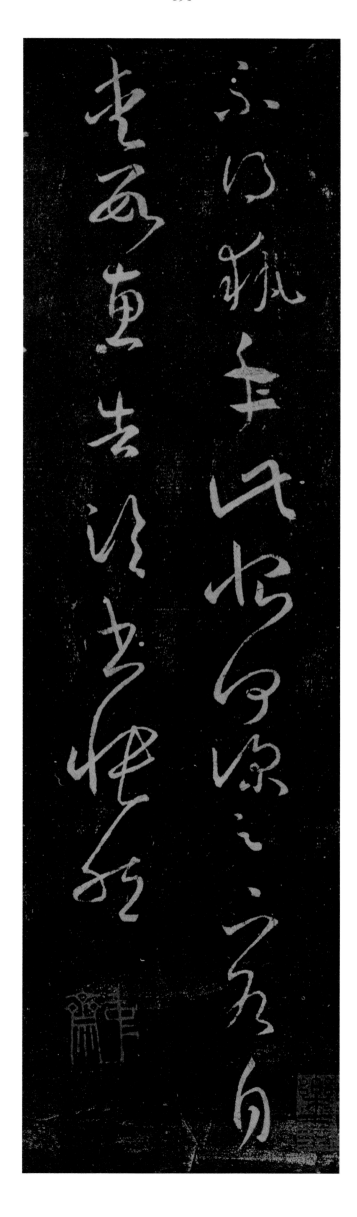

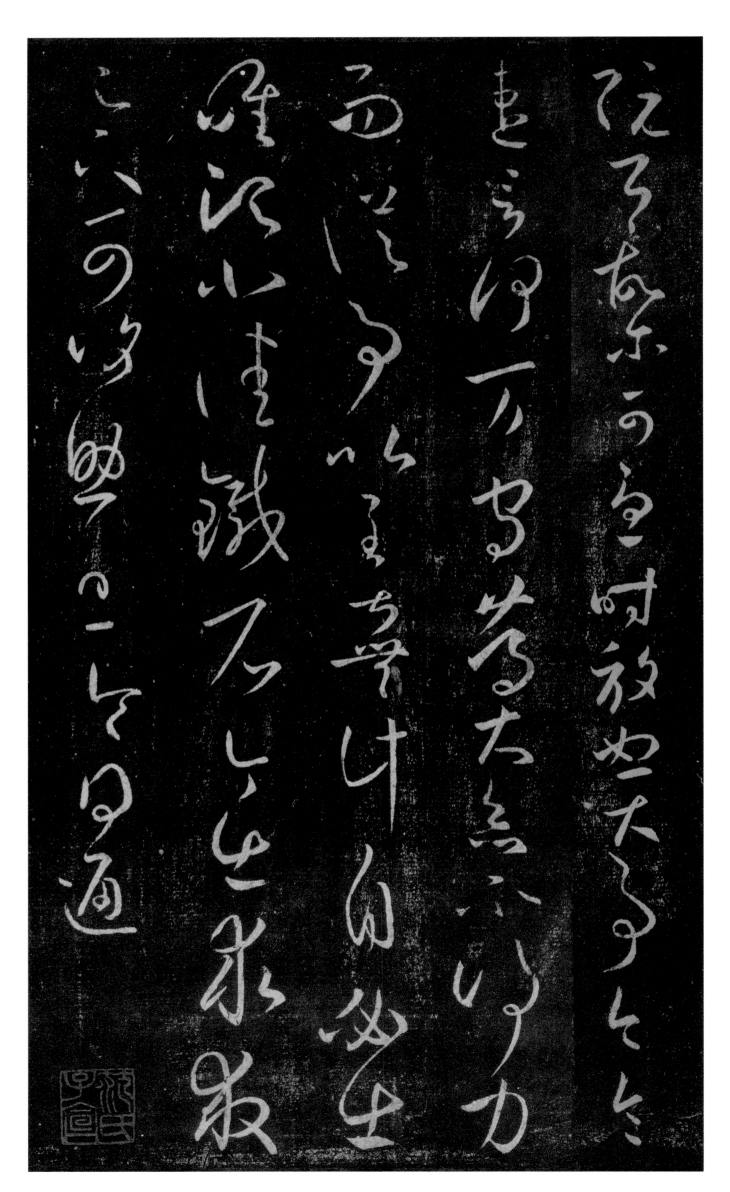

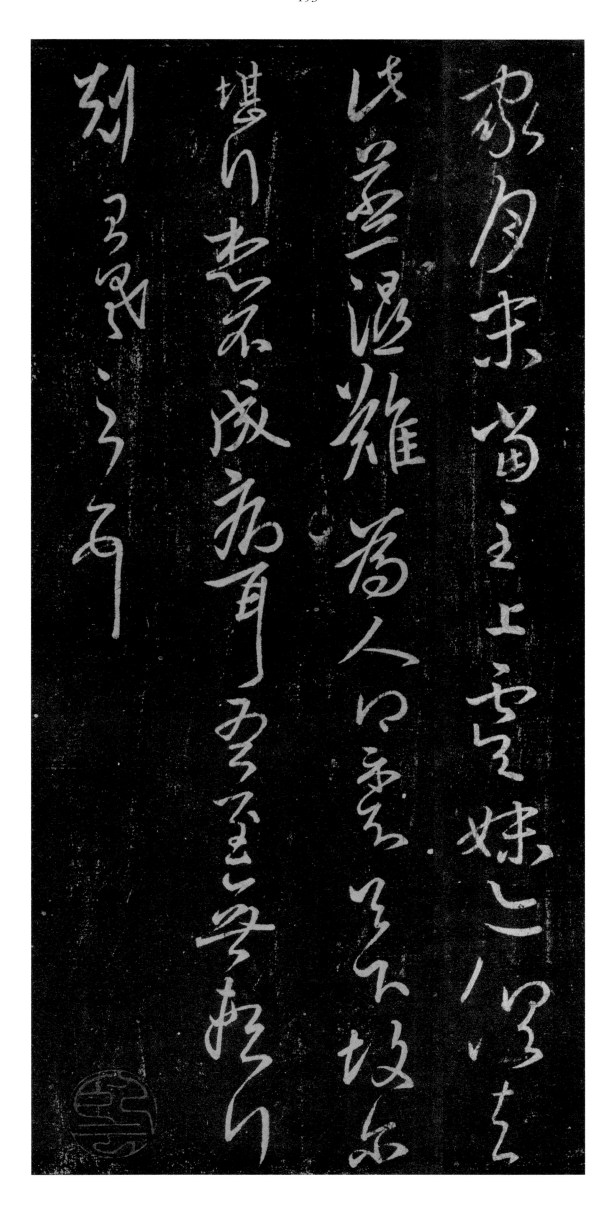

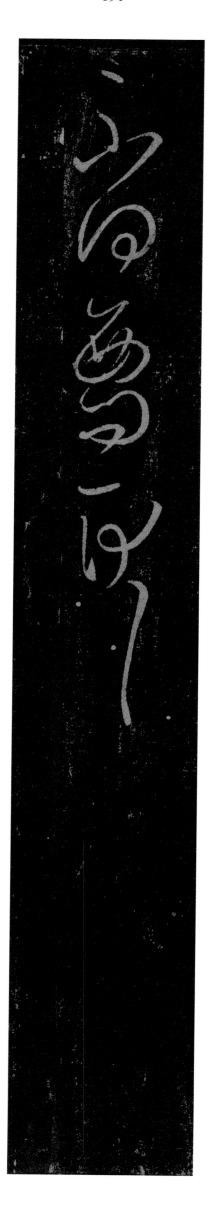

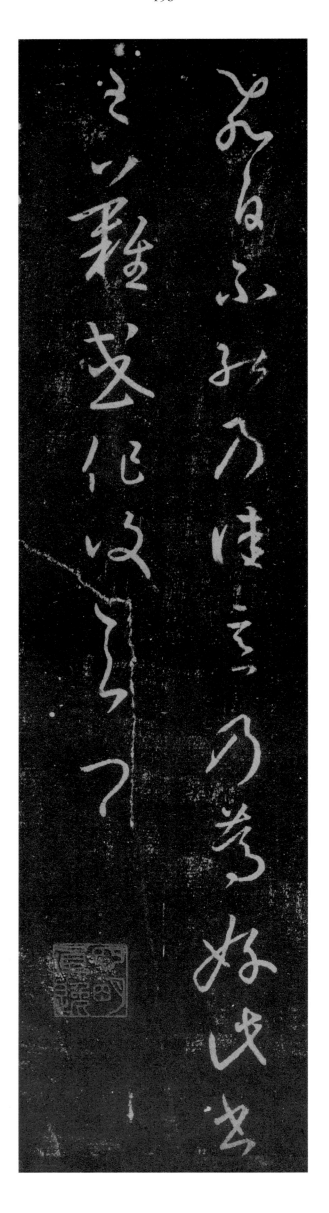

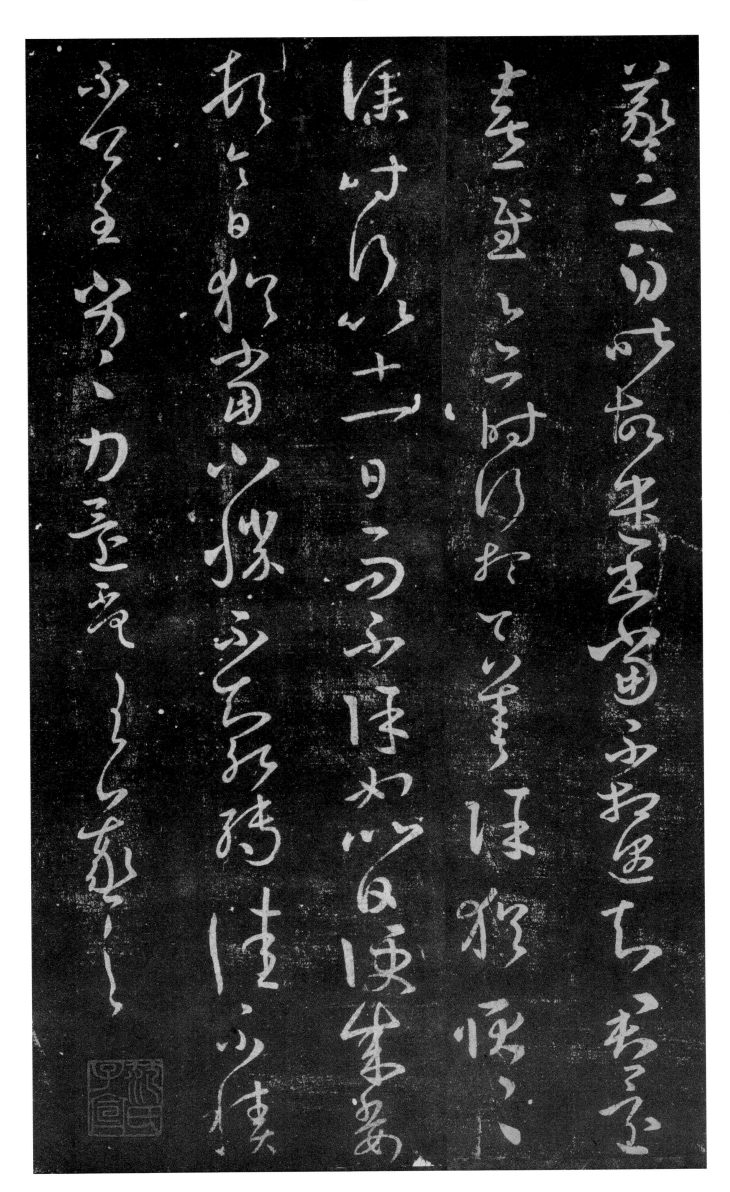

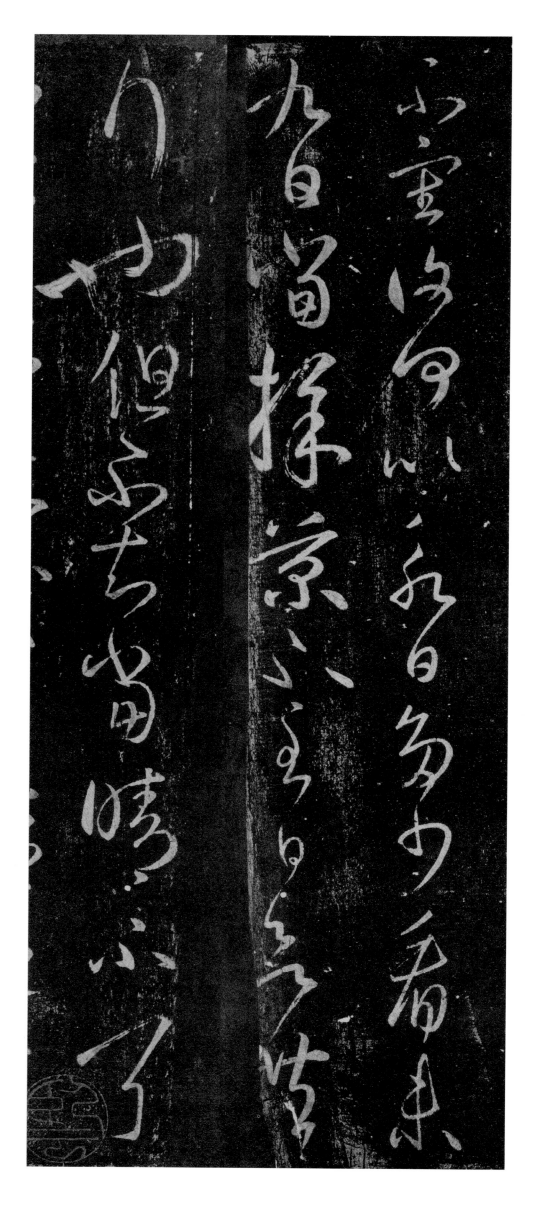

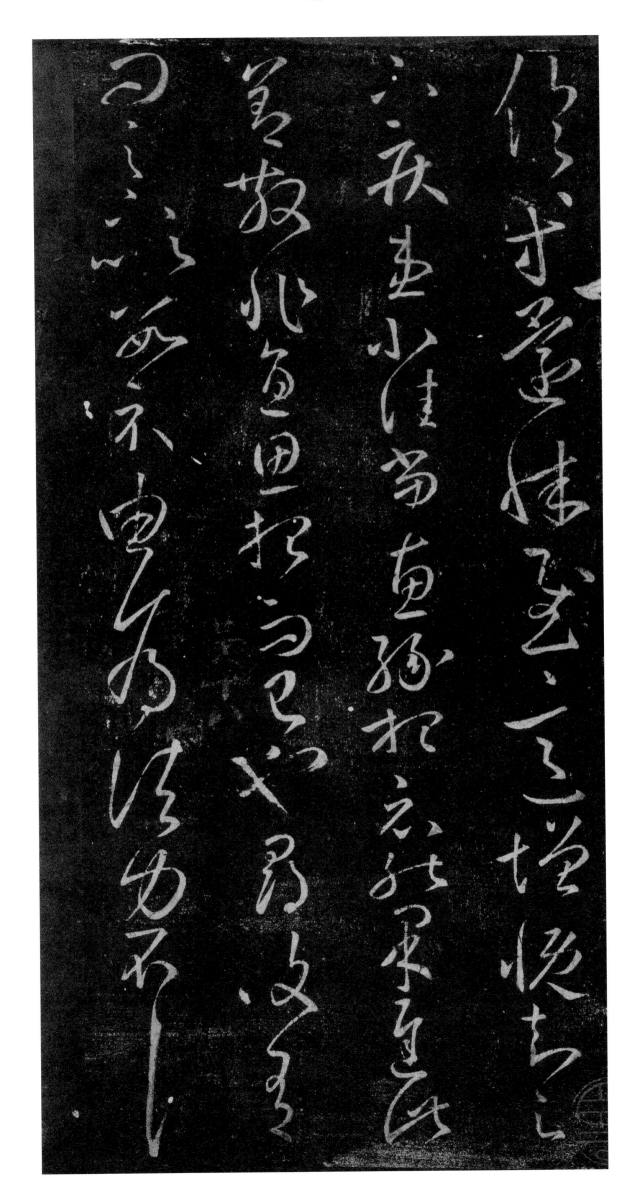

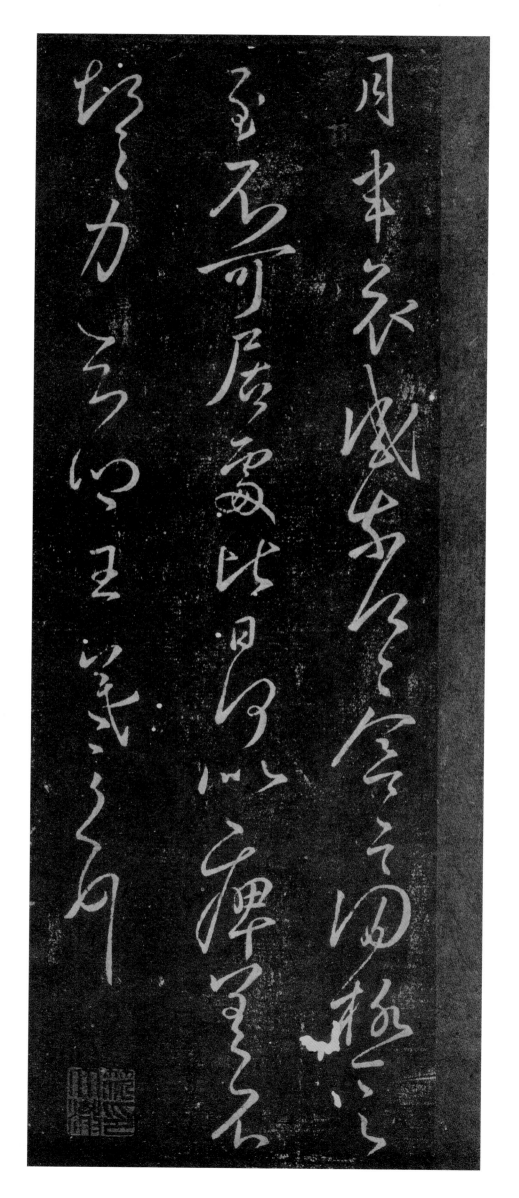

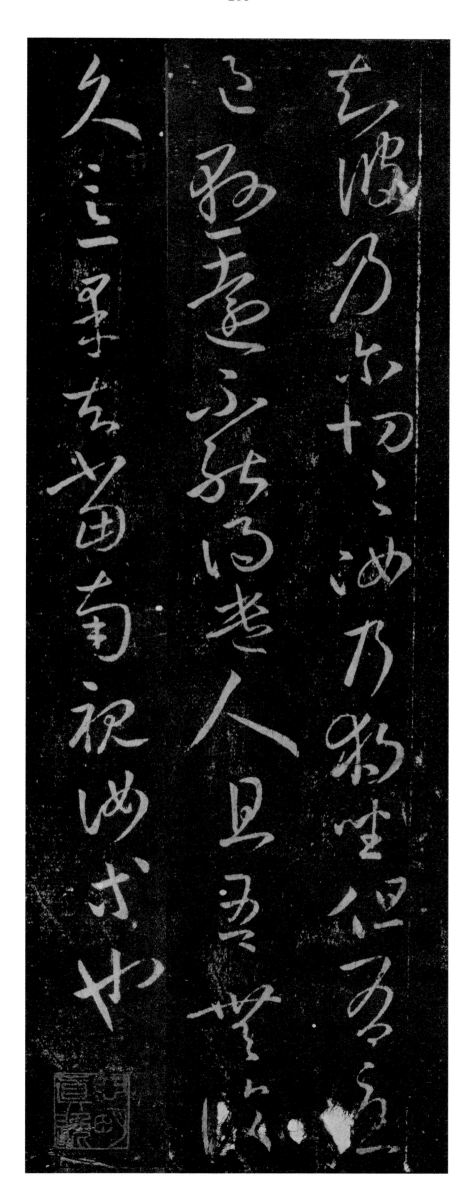

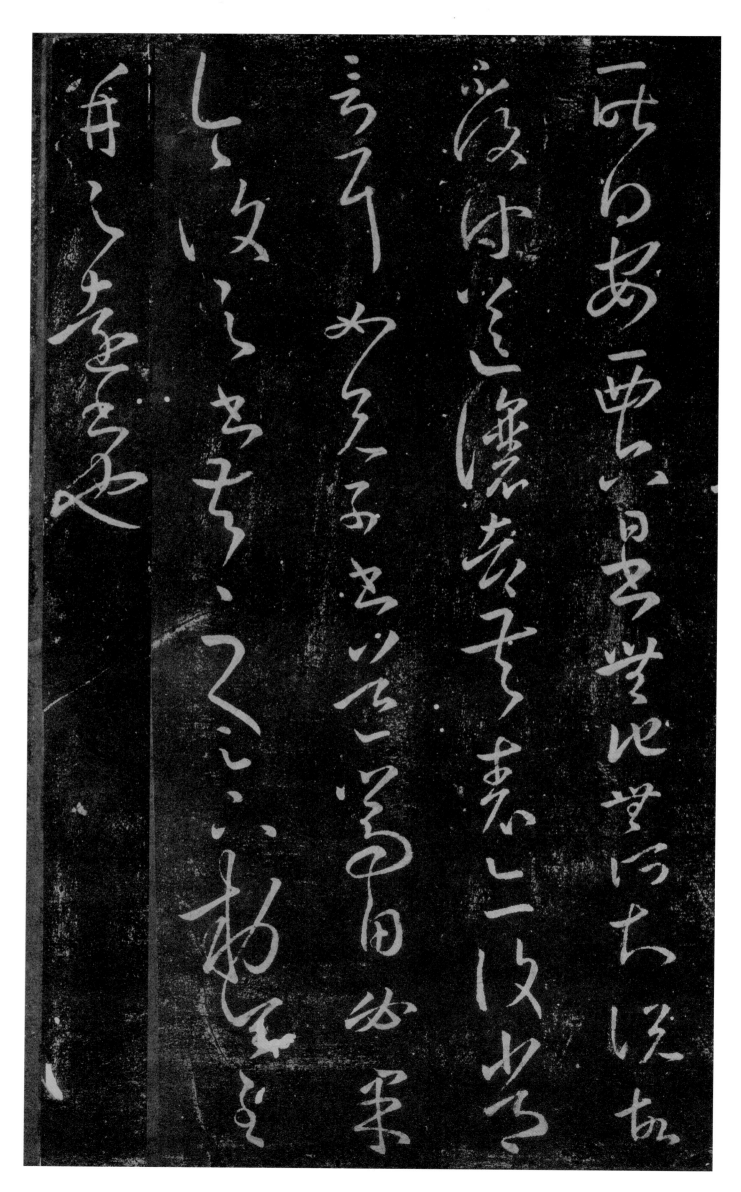

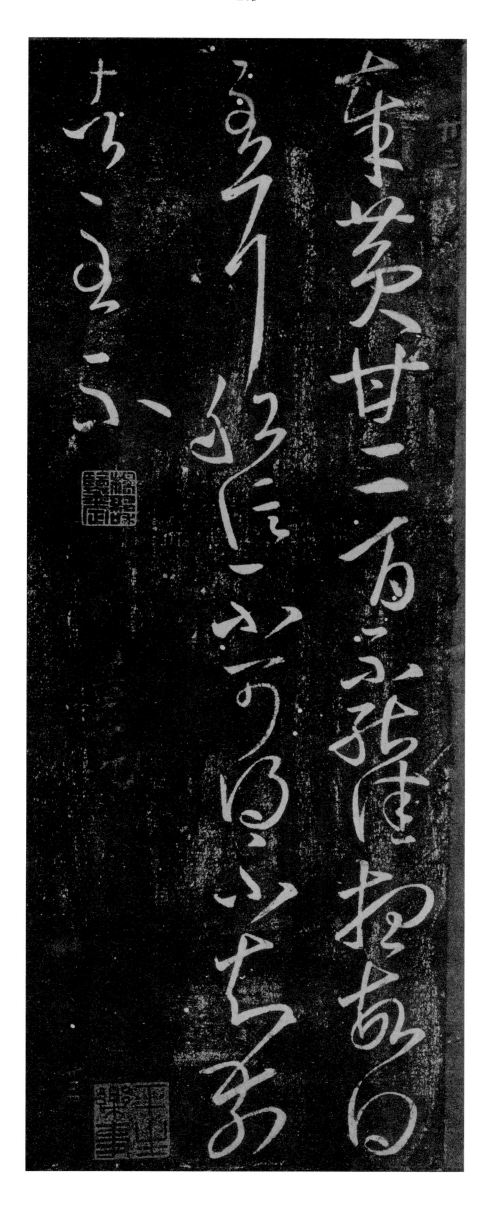

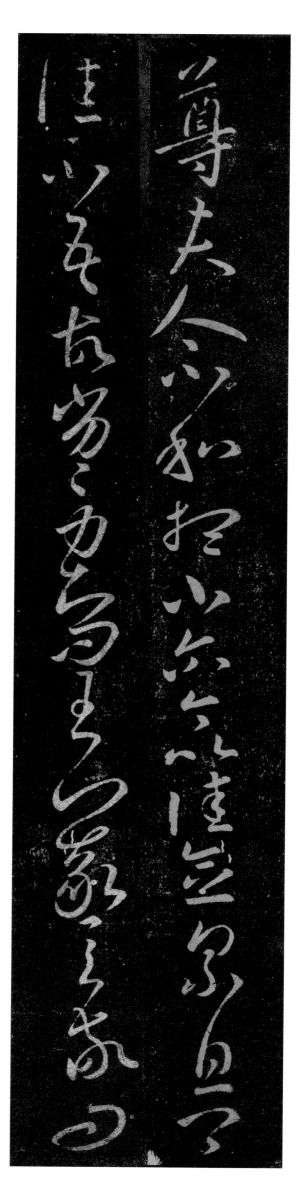

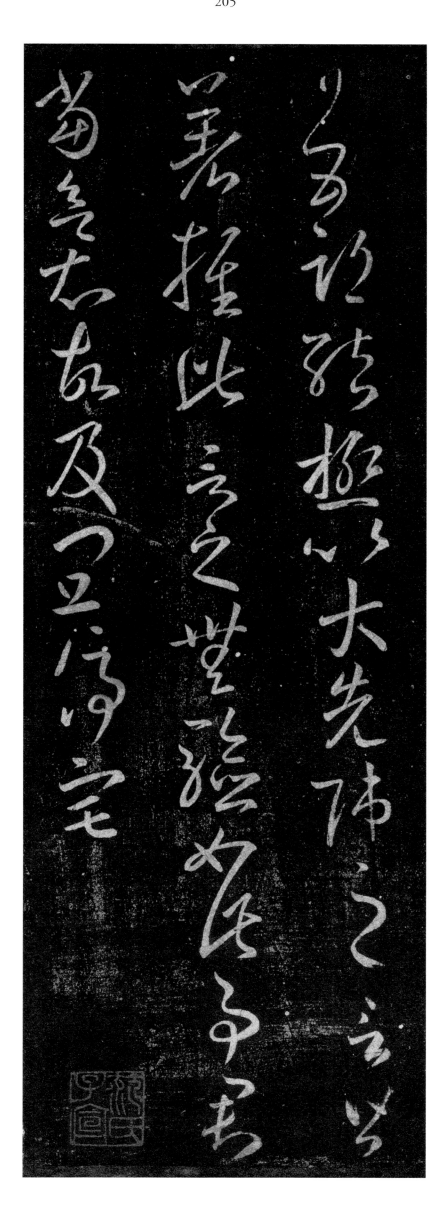

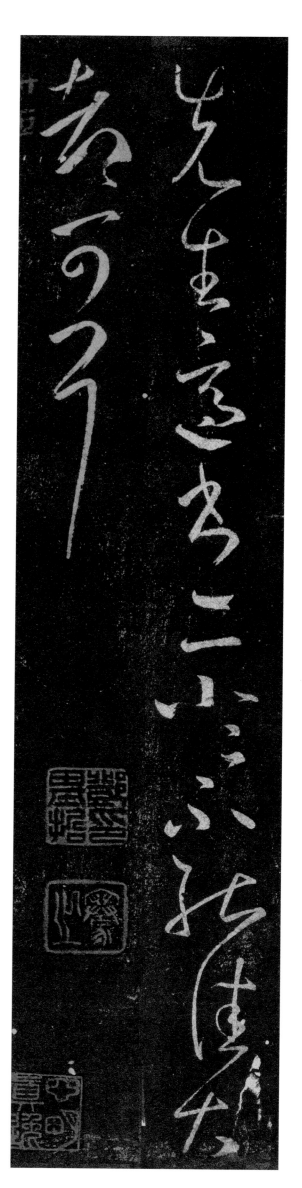

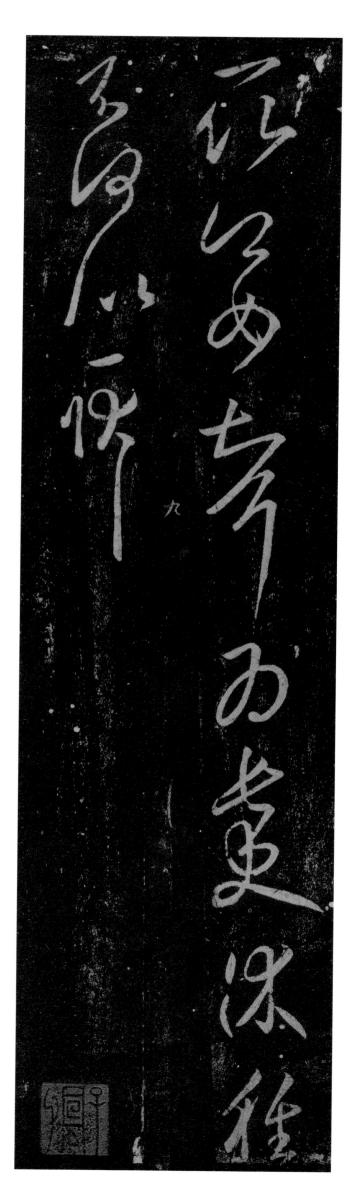

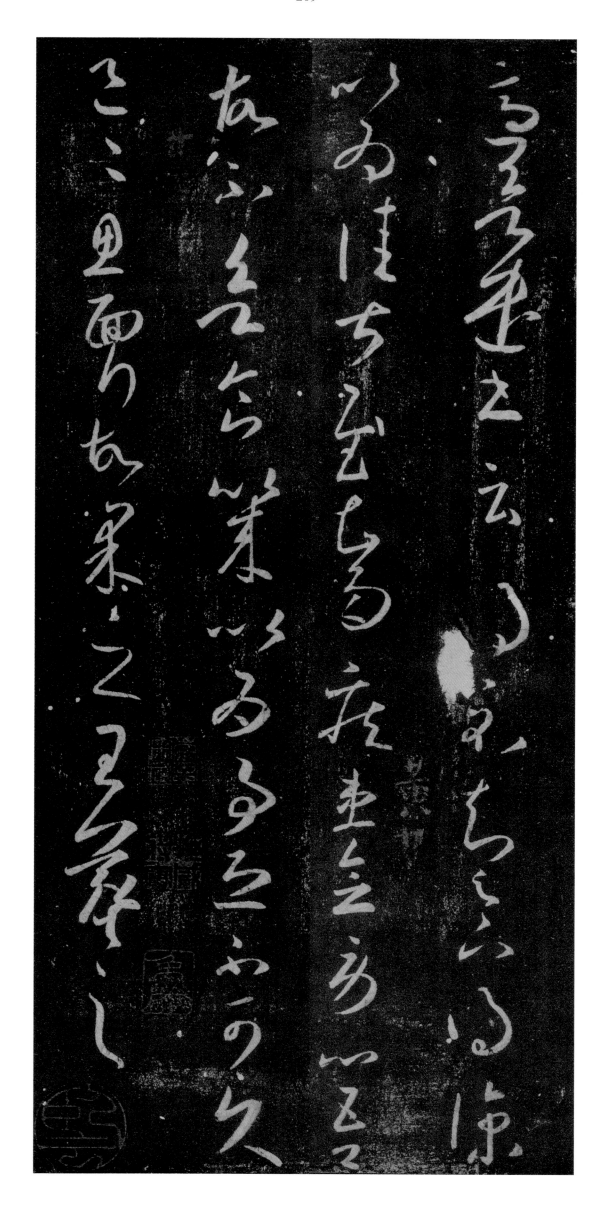

此郡之弊不谓顿至于此

犹当有限一隄始尔而

至于此所得已少

百姓流亡户口日减

其弊可知吾邑邑

殆无复生理政

自顷年以来

及人乖离如

此故也

书弊不得一往但有叹慨

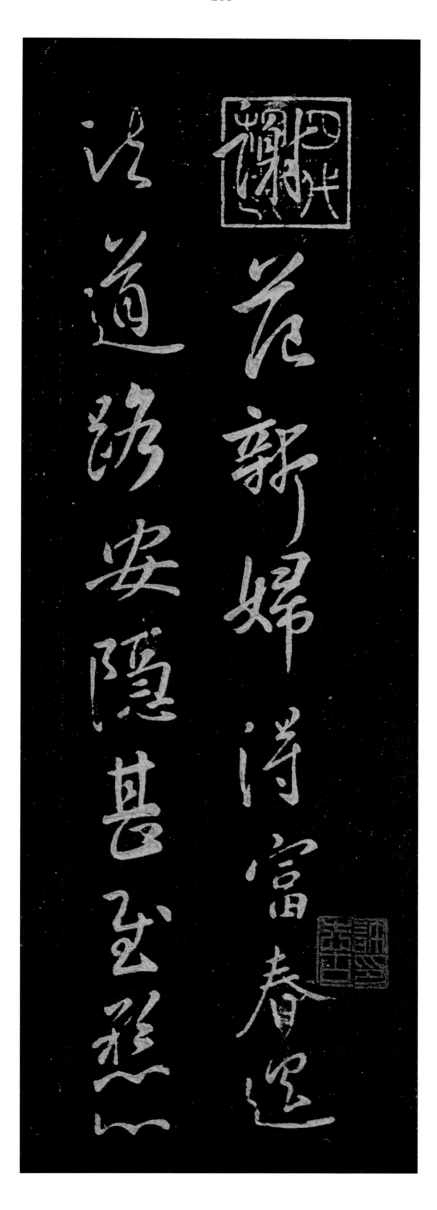

若新婦得當春迎
還道路安隱甚玉然心

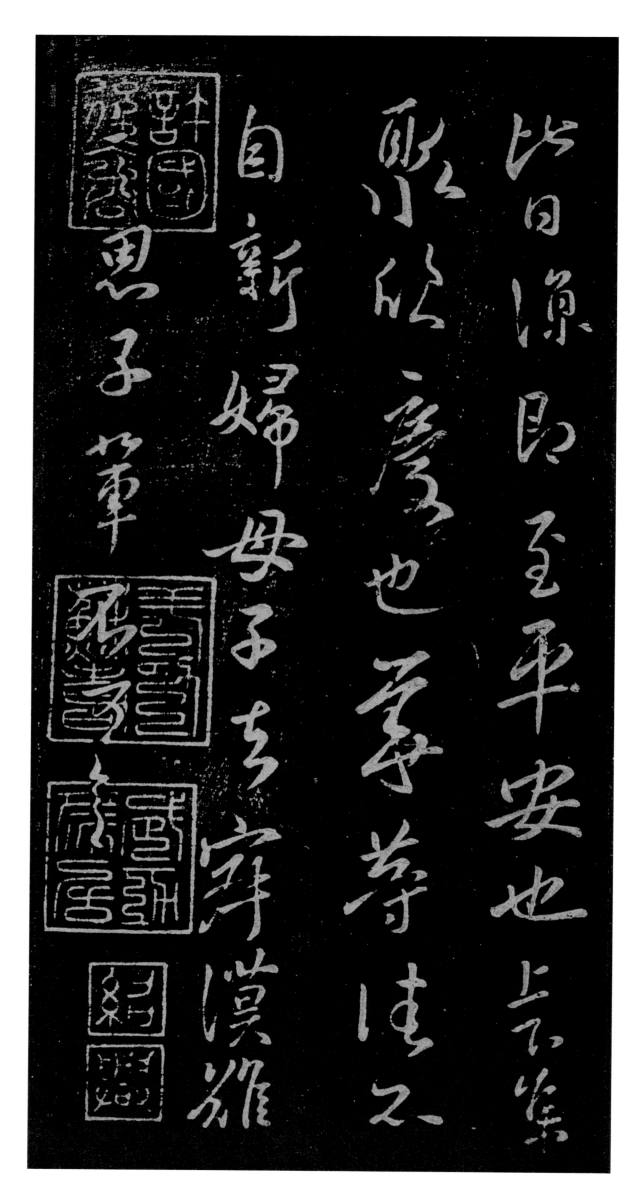

比日涼冷至平安也上云崇

聚欣慶也尊体之

自新婦母子去寧漠雄

思子筆

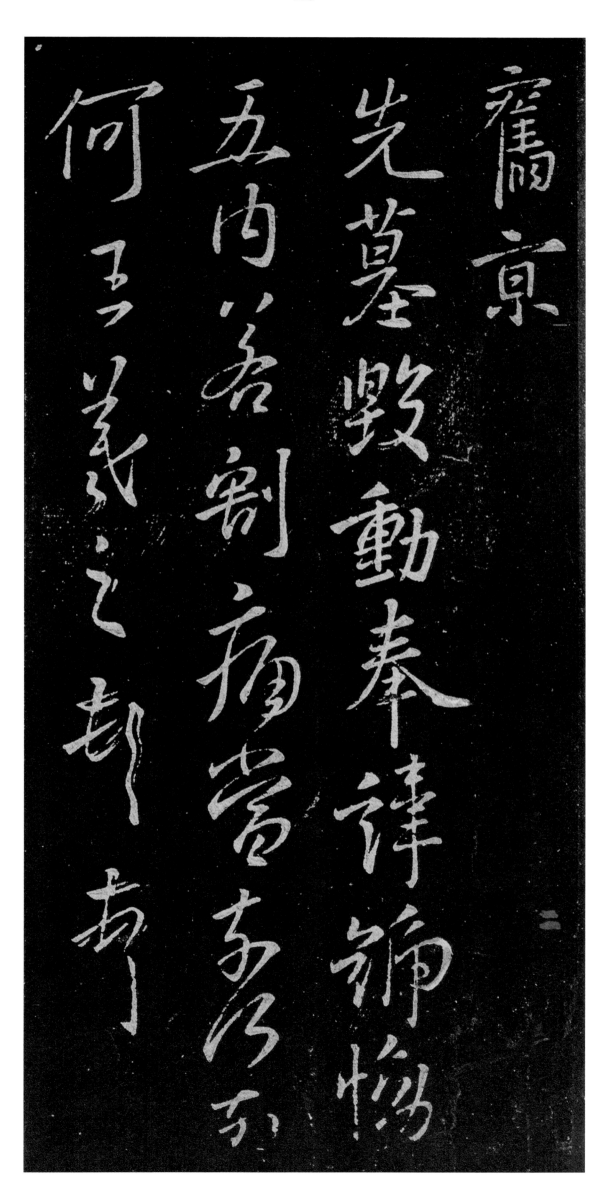

先墓數動奉辭翰慨
五內若割痛當奈何
舊京
何言及之耶耶

期小女四歲暴疾不救哀
愍痛心奈何吾衰老情
之所寄唯在此等奄失
此女痛之纏心不能己可
復如何臨紙情致

僧權

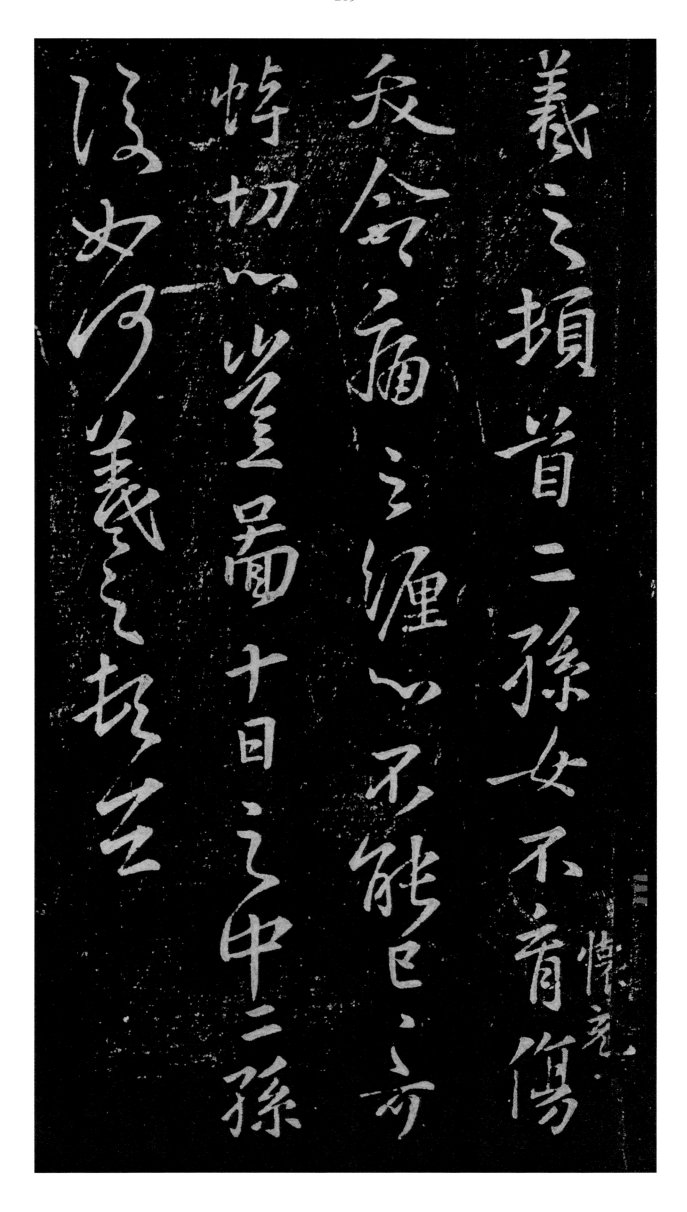

羲之頓首二孫女不育傷

夭余痛之纏心不能已可

悉知之尚十日之中二孫

特切心常當奈何奈何

羲之再拜

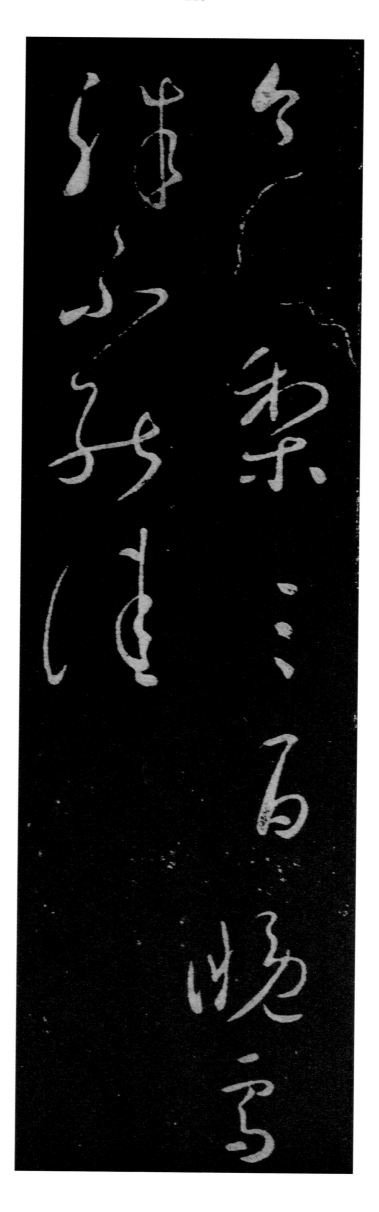

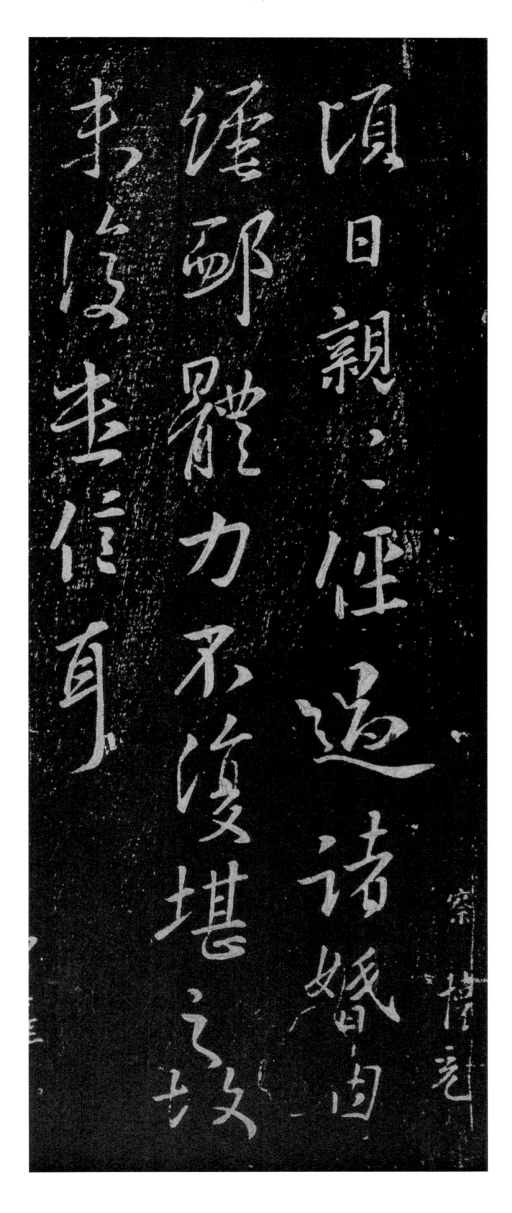

頃日親，佐遠诸娱因
姪郎體力不復堪之故
未後坐信耳

崇基元

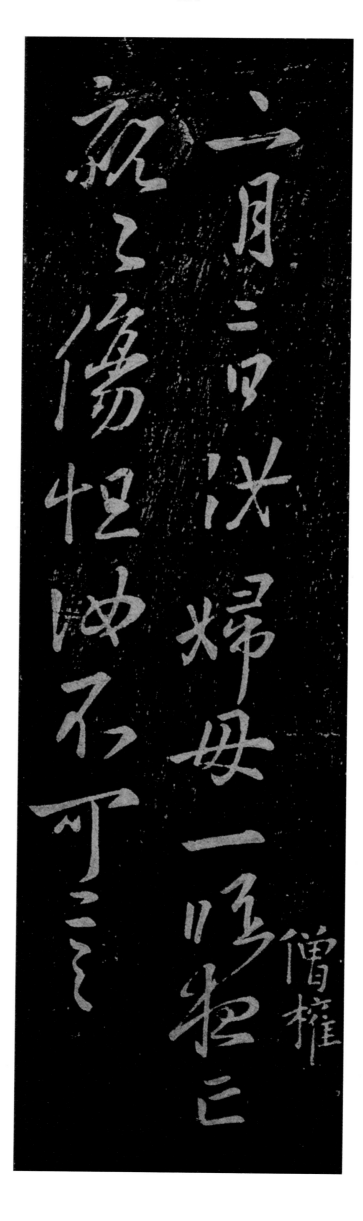

二月二日洗帰母一旧粗三就之傷怛曲不可言

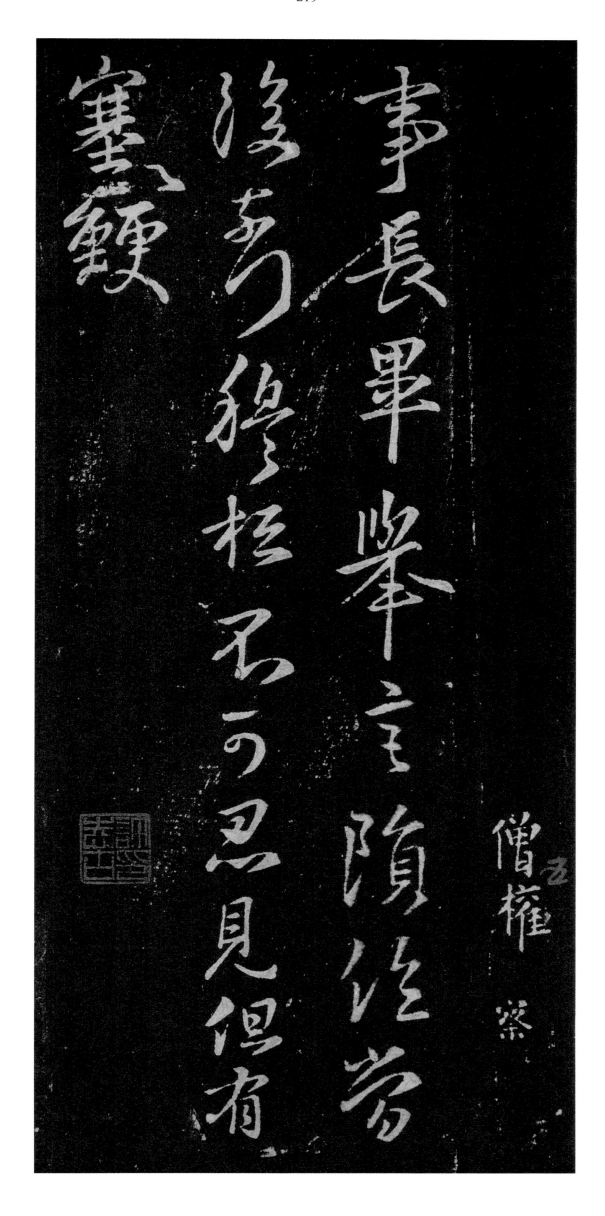

僧權 緊

九月三日羲之報敬倫遠諸
人去晦祥禫情以酸割念
卿傷切諸人鑒可堪奈
何及書不一羲之

察懷充

四月五日羲之報

建安靈柩至慈蔭幽

絕垂卅年永惟岑崝崩

激五内永酷奈何兾

當�576紙摧便哽絕之凡

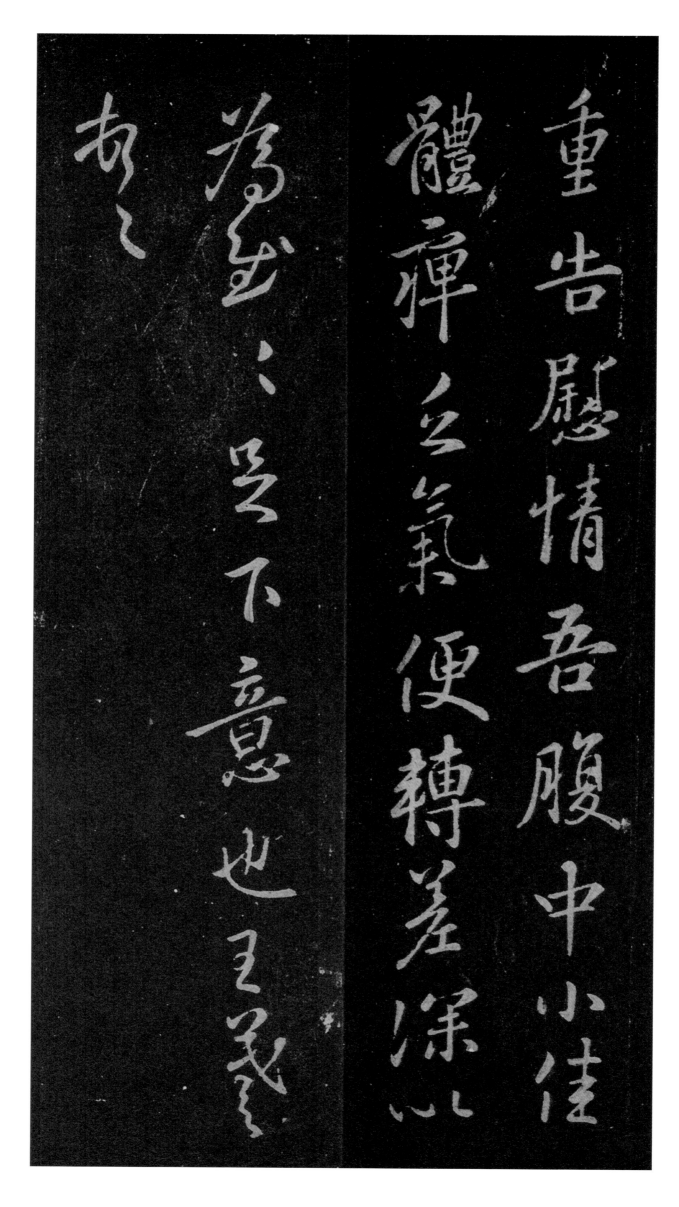

重告慰情吾腹中小佳體畫亦氣便轉差深以為慰不意也王義之

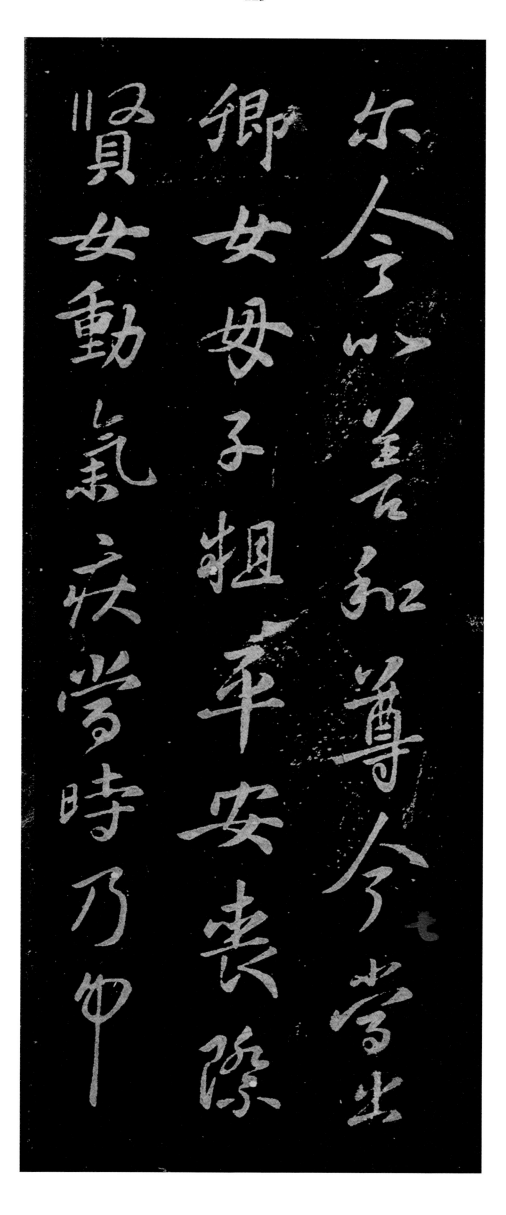

尔今以当坐言和尊今今当出

卿女母子想平安丧除

贤女动气疾尝时乃中

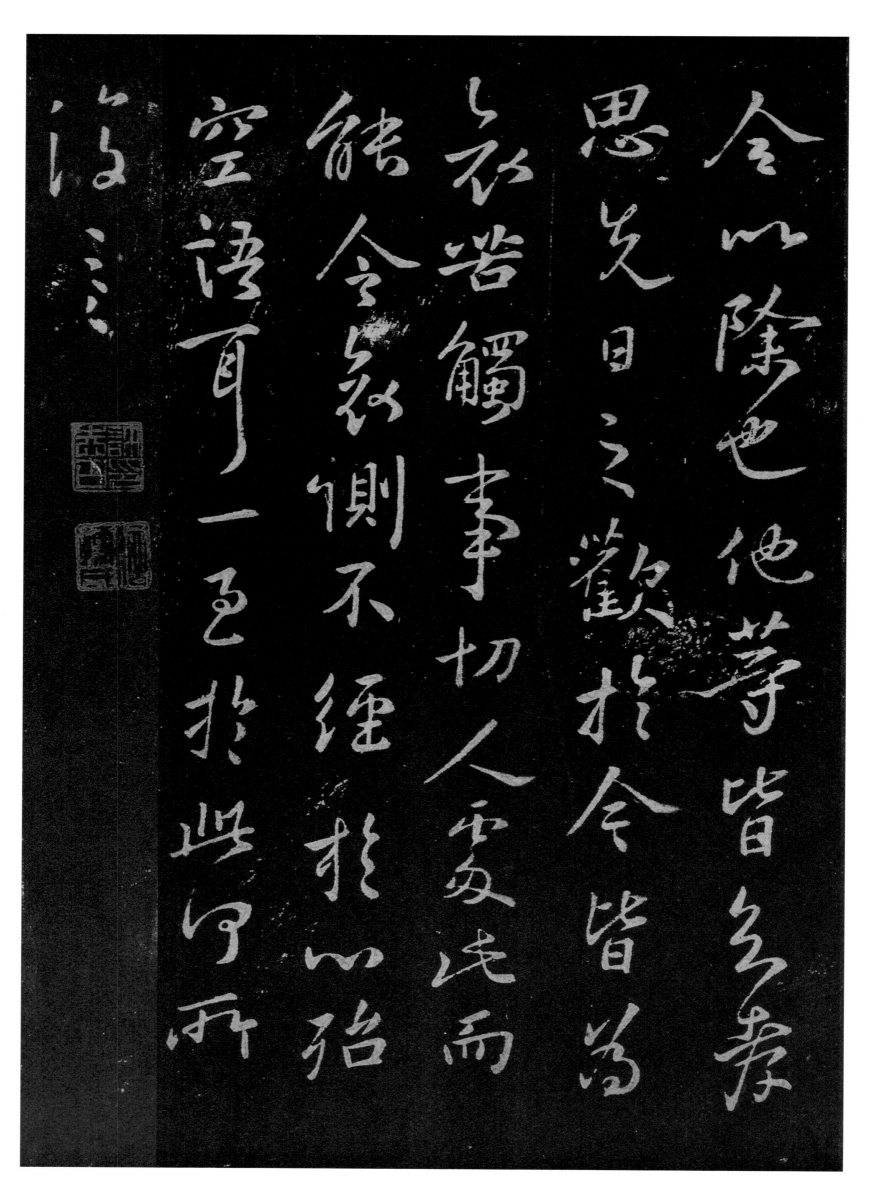

今以隆也他等皆名義

思兑日之歡於今皆為

衣若觸事切人憂變此而

能今致側不經於以始

空語耳一豆於此字所

治至

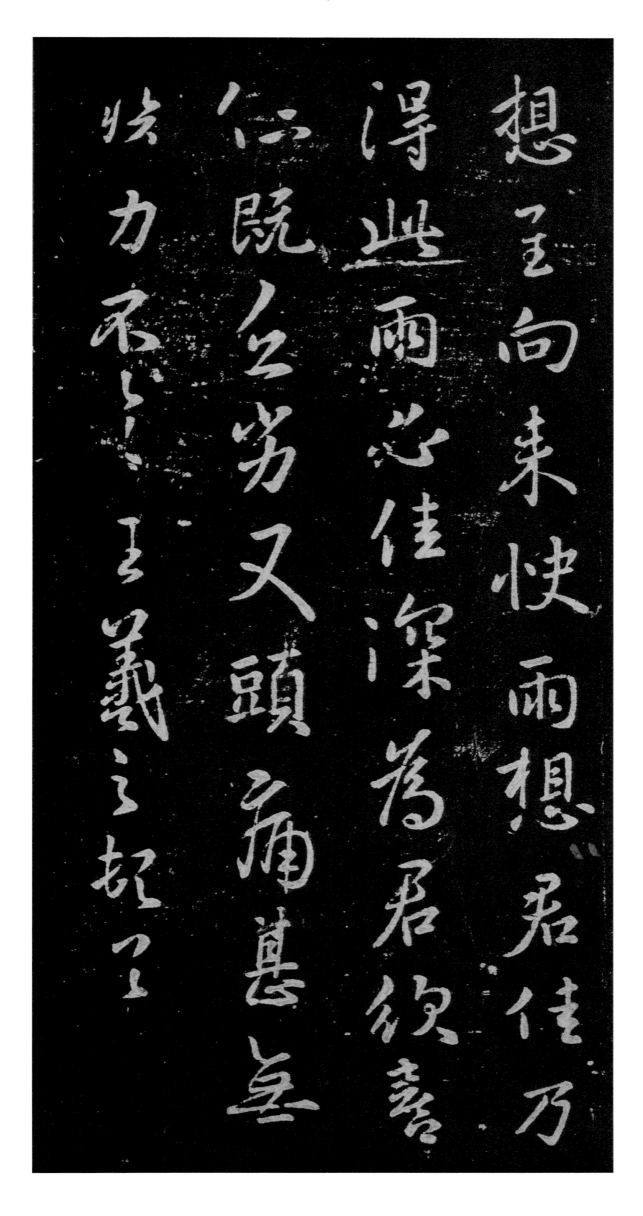

想至向来快雨想君佳
得此雨忘佳深为君欣善
仁院复第又头甚至
故力不次王羲之起了

諸賢子粗足自枝注不
亭殆息歎斃大嘅恒救
命至今人心憔悴日之懼於
今皆爲衰苦自非復衰年
所堪當復以既注累心率
事自雖爲懷如之

六月十一日羲之報道護不救

疾慟恒傷懷念弟聞問悲

傷不可勝事乃甚為

喪兒女不可為也得廿

三日書為慰及還不次武

之報

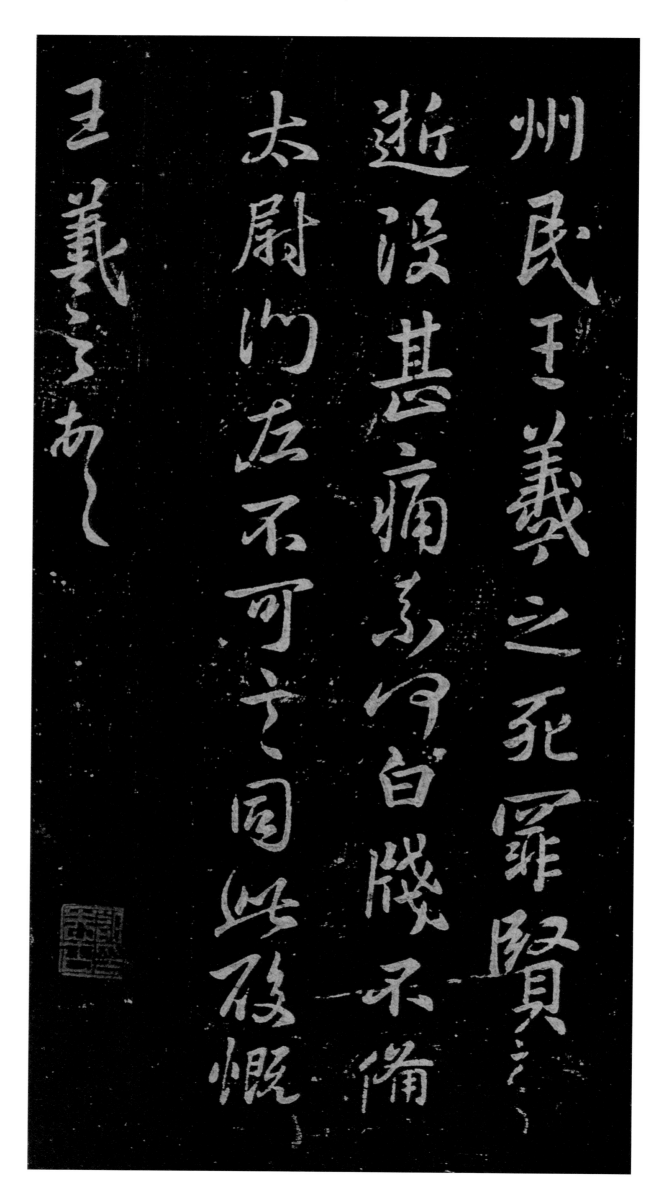

州民王羲之死罪賢弟近沒甚痛念何可白愧不備太尉門左不可言同此攺慨王羲之白

官奴小女玉潤病來十餘日了

不令民知昨來忽發痼至今

轉篤又苦頭癰以潰尚不

足憂痼病少有差者憂之燋

心良不可言頃者艱疾未之

有良由民為家長不能剋己

愍惰訓化上下多犯科試～人

毛於此民唯歸誠待罪而此非

復常言常辭想官奴辭

以具不復多自上負道德下

愧先生夫復何言

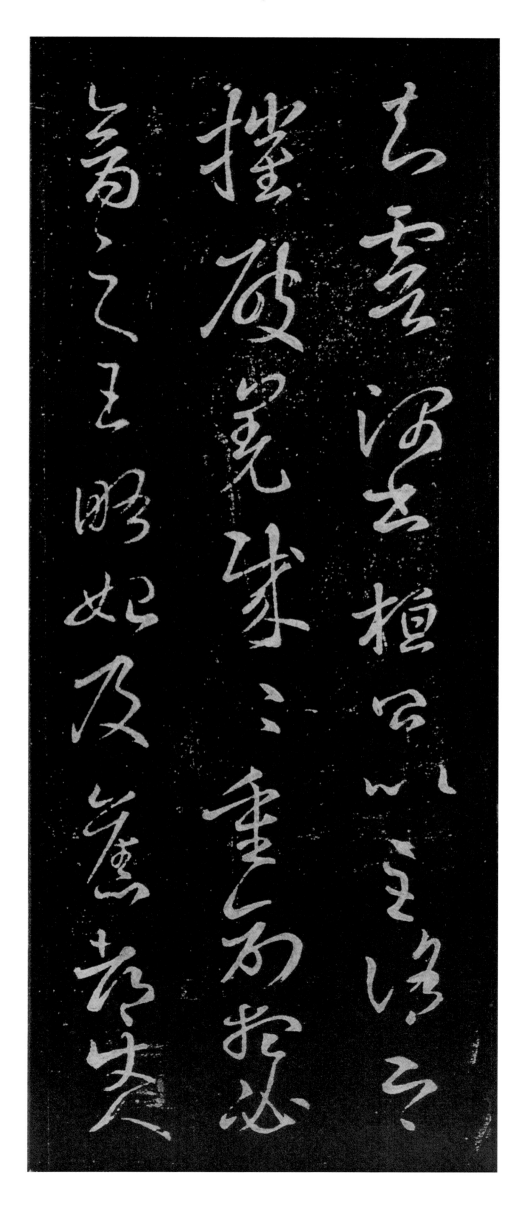

云谓可謂虚心

坐悦除此以戚既朗實當

自當永以為訓

以久戰失人彩無以仁祖

小異民得可言

百尔不尔尔尔

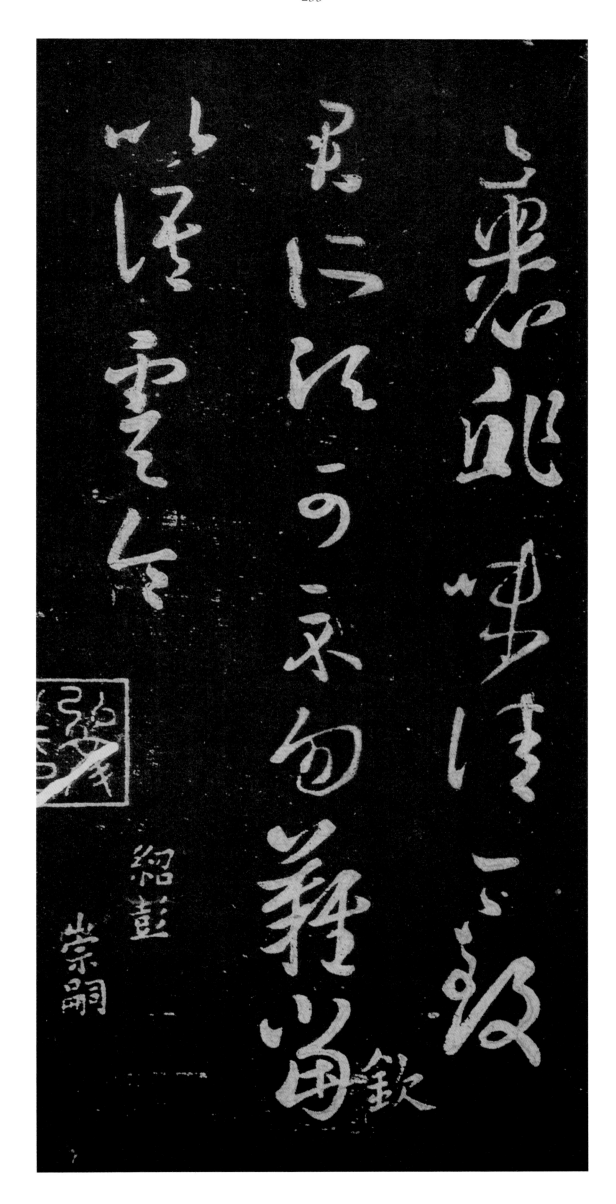

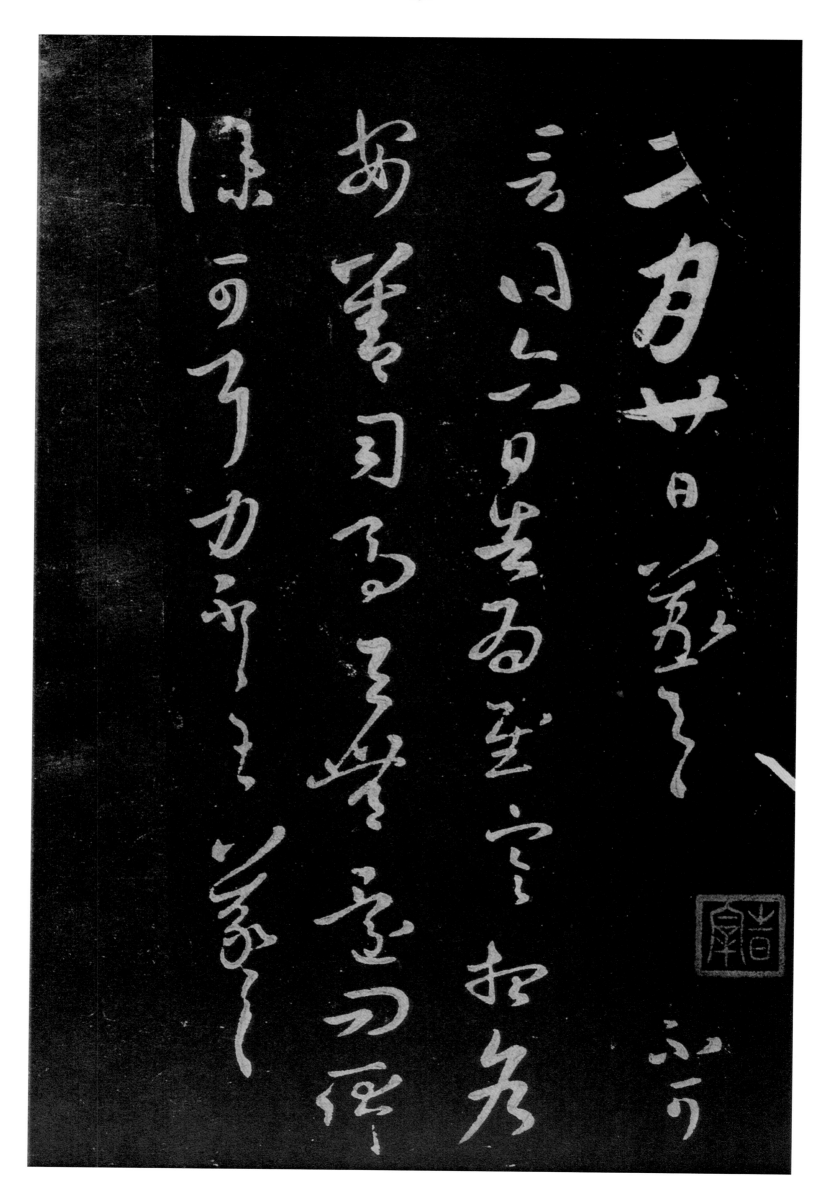

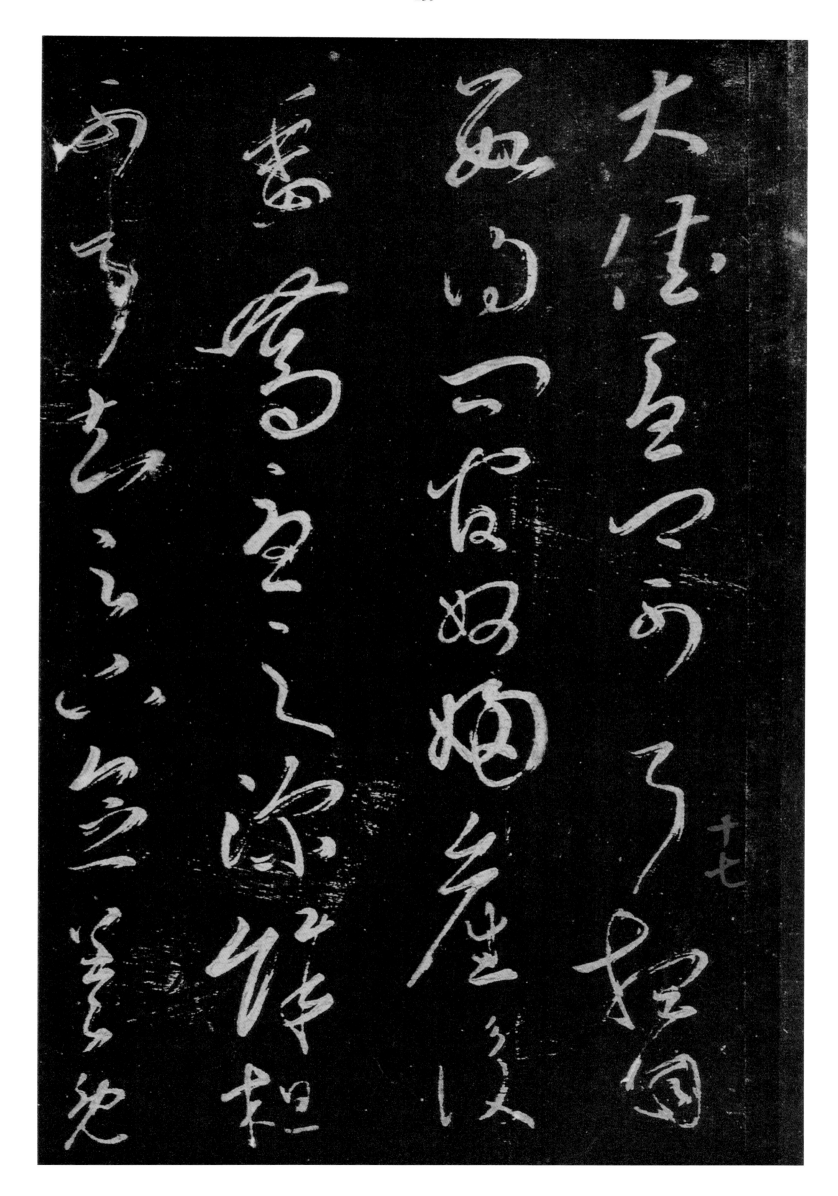

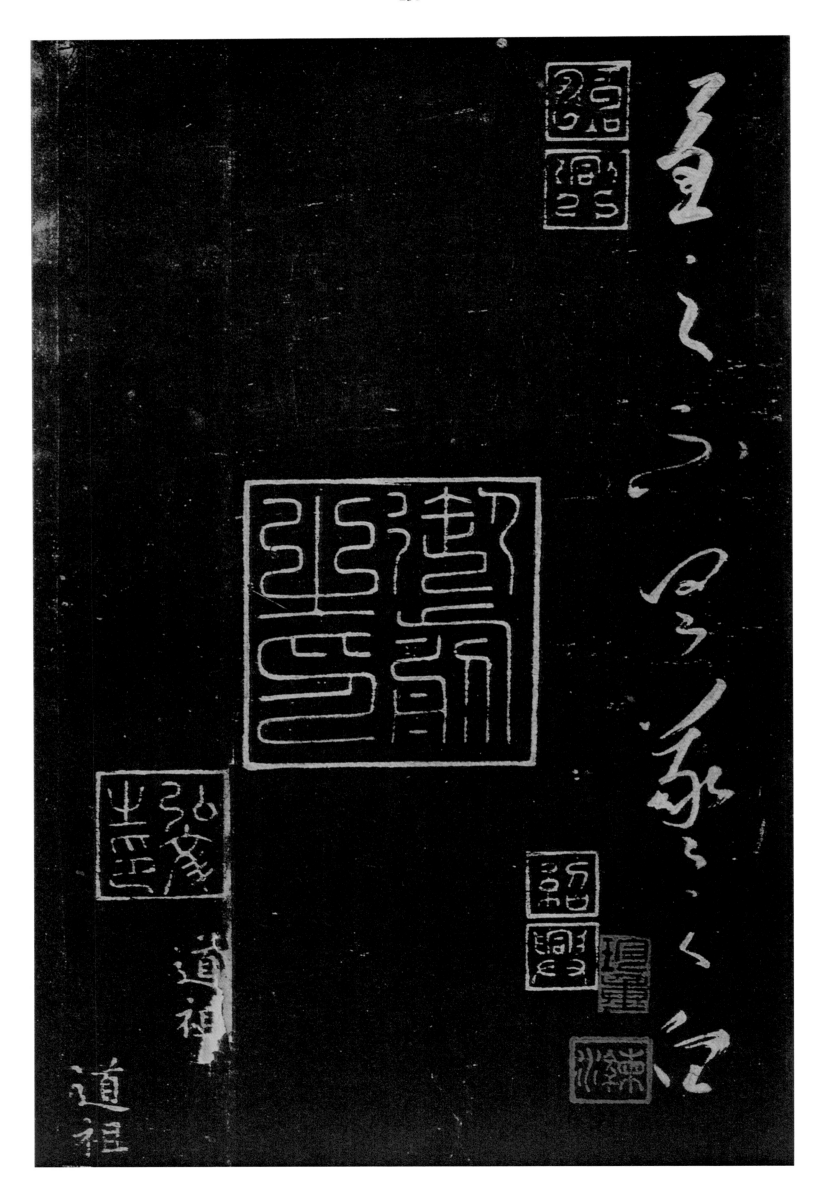

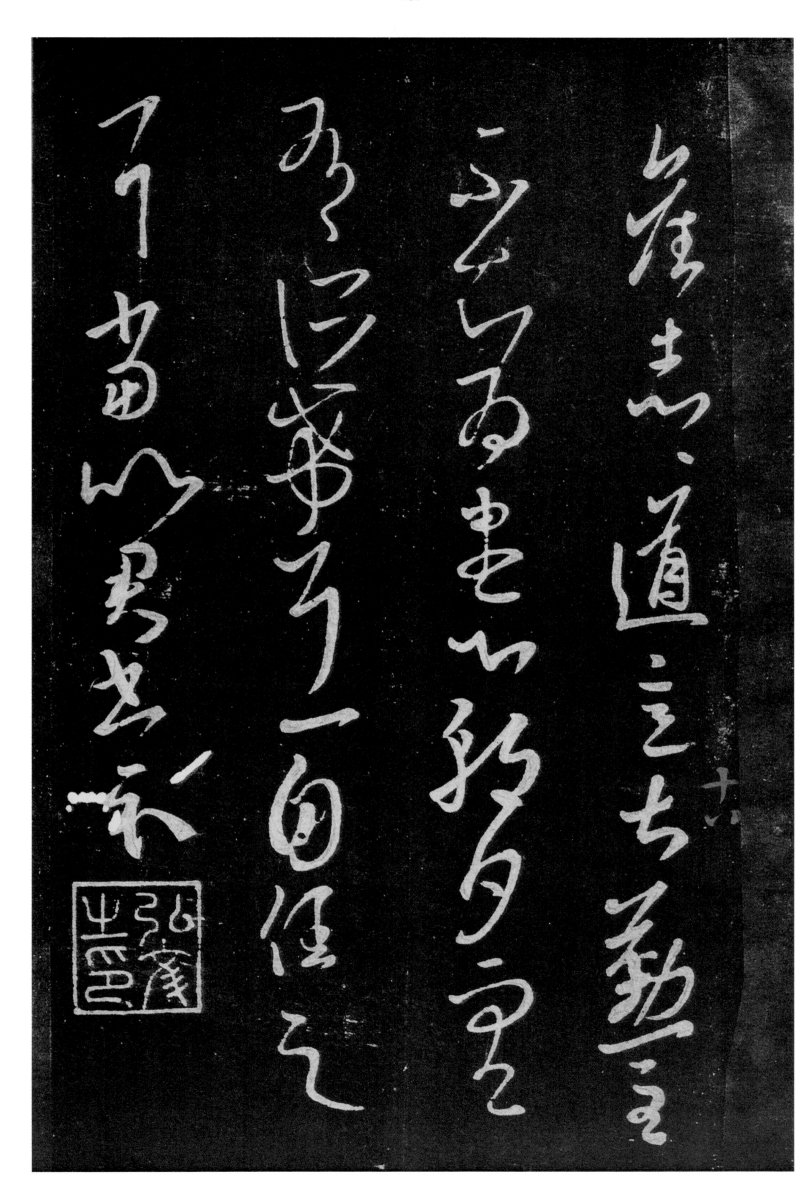

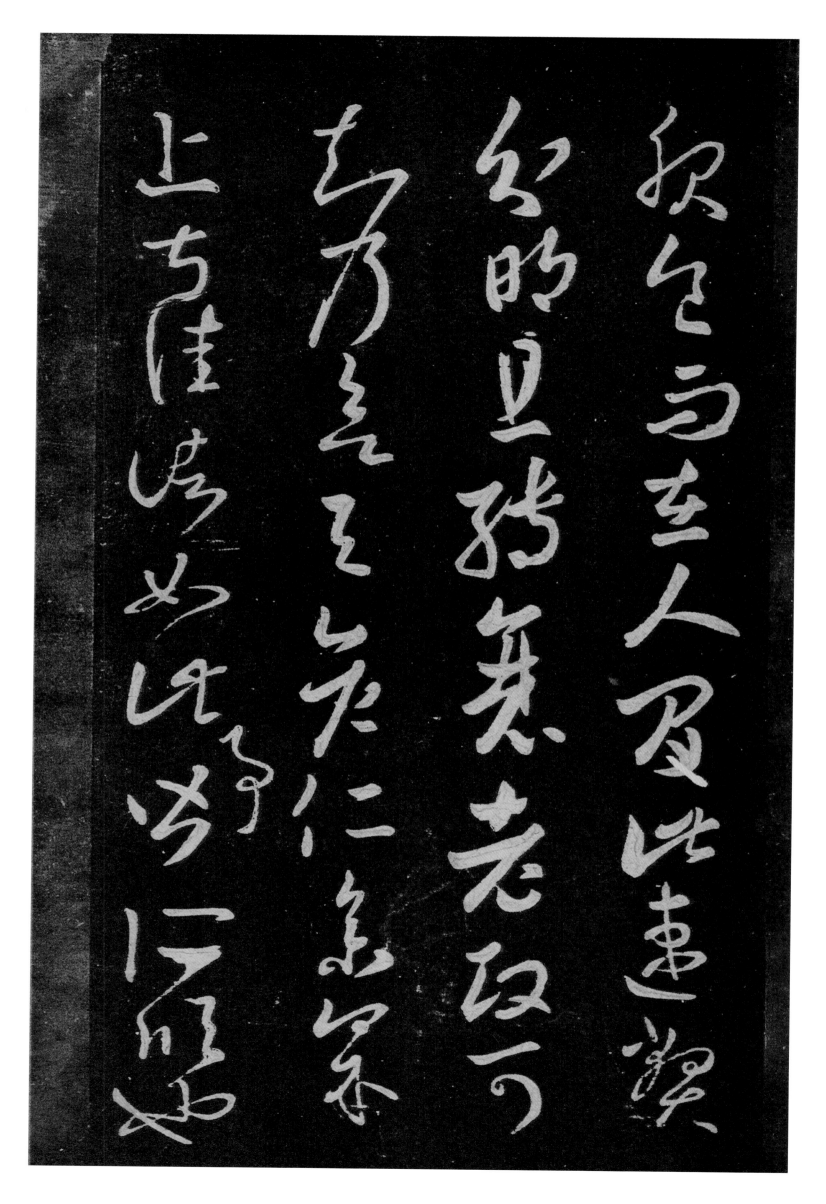

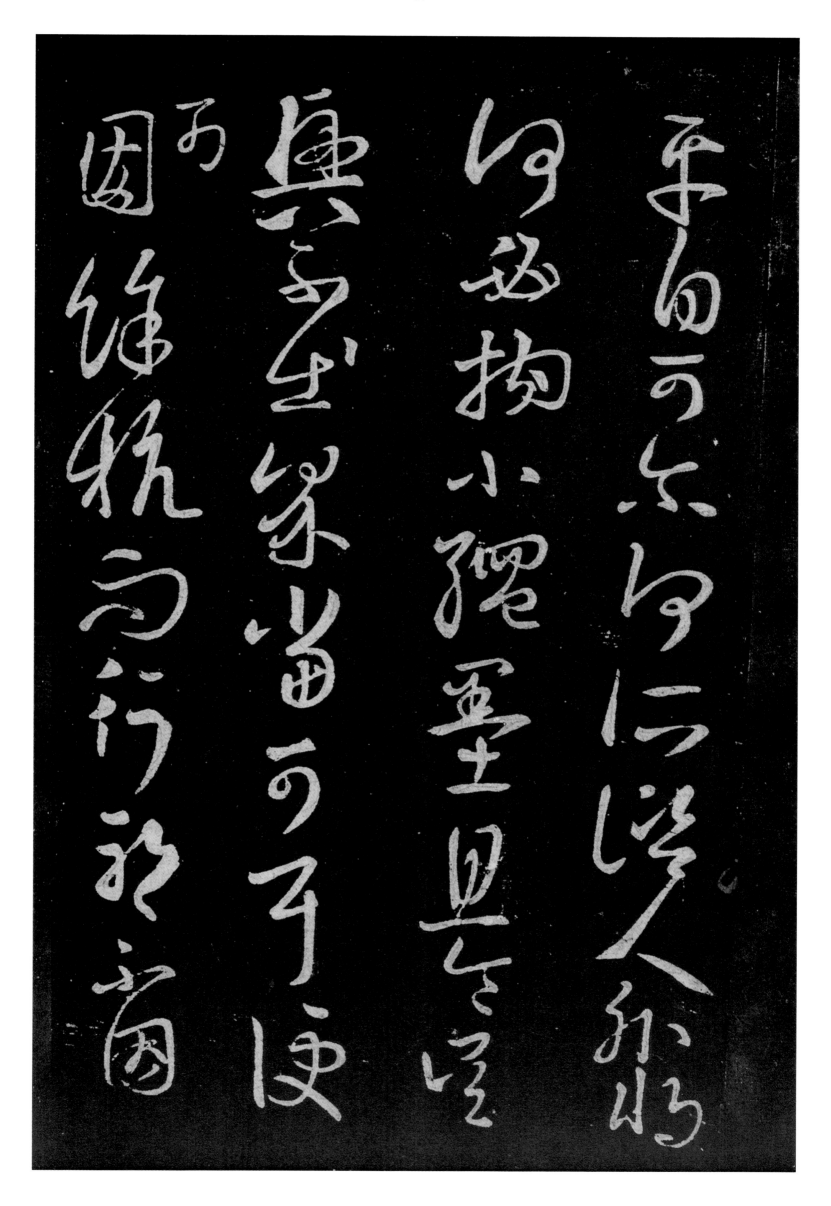

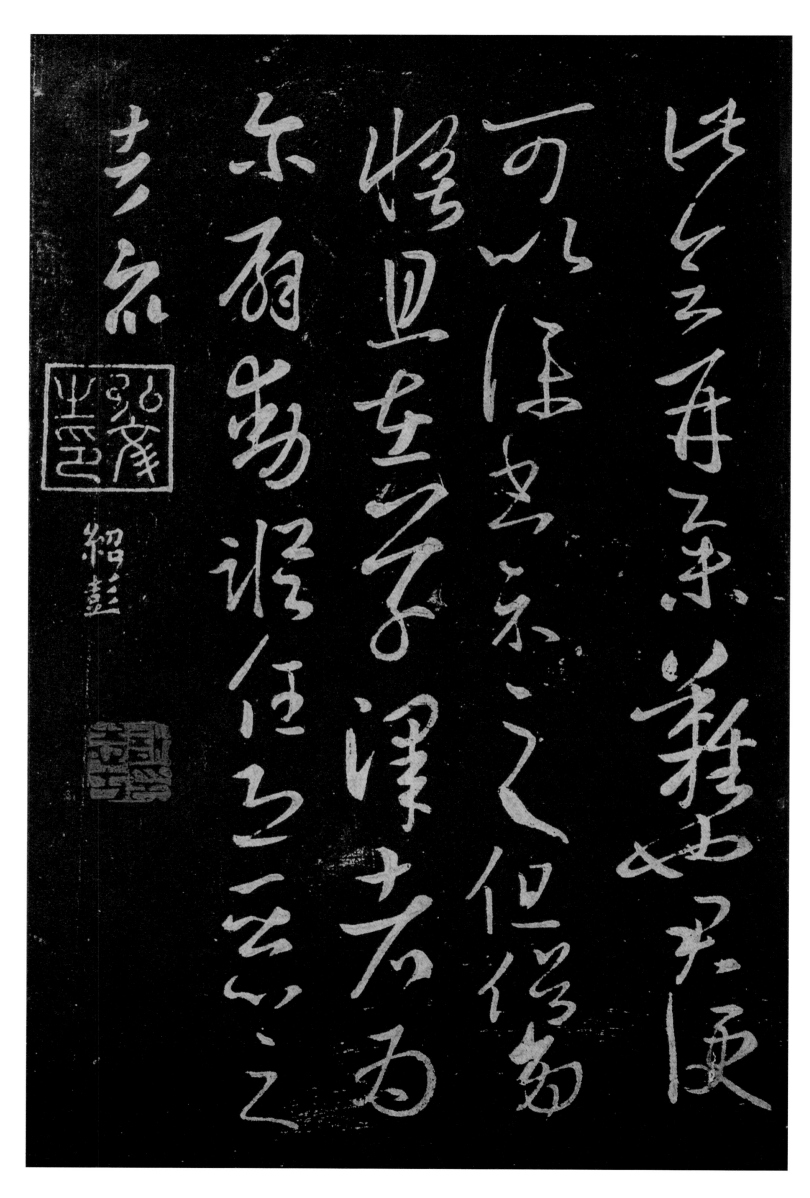

大唐三藏聖教序

太宗文皇帝製

弘福寺沙門懷仁集晉

將軍王羲之書

蓋聞二儀有像顯覆載以含

生四時無形潛寒暑以化物

是以窺天鑑地庸愚皆識其

端明陰洞陽賢哲罕窮其數

然而天地苞乎陰陽而易

識者以其有像也陰陽處乎天

地而難窮者以其無形也故

知像顯可徵雖愚不惑形潛

莫覩在智猶迷況乎佛道崇

虛乘幽控寂弘濟万品典御

十方舉威靈而无上抑神力

而无下大之則弥於宇宙细

之則攝於豪釐无滅无生歷

千劫而不古若隱若顯運百

福而長今妙道凝玄遵之莫

知其際法流湛寂挹之莫測

其源故知蠢蠢凡愚區區庸

鄙投其旨趣能無疑惑者哉

然則大教之興基乎西土騰

漢庭而皎夢照東域而流

慈昔者分形分跡之時言

馳而成化當常現常之世民

仰德而知遵及乎晦影歸真

遷儀越世金容掩色不鏡三

千之光麗象開圖空端四八

之相投是微之廣被拯含類

於三途遺訓遐宣導群生於

十地然而真教難仰莫能一

其旨歸曲學易遵邪正於焉

紛紏所以空有之論或習俗

而是非大小之乘乍沿時而

隆替者玄奘法師者法門之

領袖也慧懷貞敏早悟三空

之心長契神情先苞四忍之行

松風水月未足比其清華仙

露明珠詎能方其朗潤故以

智通無累神測未形超六塵

而逈出隻千古而無對凝

晨飛途間失地驚岋多起空

域乗危遠邁杖策孤征積雪

後學是非魁心淨出法遊西

理廣被前聞截偽績真用莊

門慨深文訛謀思然分條析

內境悲正法之陵遲栖慮玄

外迷天萬里山川撥煙霞而

進影百重寒暑躡霜雨而前

蹤誠重勞輕求深願達周遊

西宇十有七年窮歷道邦詢

求正教雙林八水味道餐風

鹿菀鷲峰瞻奇仰異

於先聖受真教於上賢探賾妙門精窮奧業一乘五津之道馳驟於心田八藏三篋之文波濤於口海爰自所歷之國總將三藏要文凡六百五十七部譯布中夏宣揚勝

業引慈雲於西極注法雨於

東垂聖教缺而復全蒼生罪

而還福濕火宅之乾焰共拔

迷途朗愛水之昏波同臻彼

斯是知惡因業墜善以緣昇昇

之隆兮蕭惟人所託譬夫桂生

高嶺雲露方得泫其花蓮

出溪波飛塵不能汙其葉非

蓮性自潔而桂質本貞良由

所附者高則微物不能累所

憑者淨則濁類不能沾夫以

卉木無知猶資善而成善況

浮人倫有識不緣慶而求慶

方冀茲涯流施將日月而無

窮斯福遐敷与乾坤而永大

朕才謝珪璋言慚博達至

於内典尤所未聞昨製

深為鄙拙唯恐穢翰墨於金

簡標瓦礫於珠林忽浮來書
詠承昊讚偹彤有雪弥益
摩頡善不足稱空勞致謝
皇帝在春宮述三藏聖記
夫顯揚正教非智無以廣其
文崇闡激之非賢莫能定其

旨盡真如聖教者諸法之玄

宗衆經之軌躅也綜括宏遠

奥旨遐深極空有之精微體

生滅之機要詞茂道曠尋之

者莫究其源文顯義幽履之

者莫測其際故知聖慈所被

業無善而不臻妙化所敷緣

無惡而不剪開法網之綱紀弘

六度之正教拯羣有之涂炭

啓三藏之秘扃是以名無翼

而長飛道無根而永固道名

流慶歷遂古而鎮常赴感應

身經塵劫而不朽晨鍾夕梵交

二音於鷲峯慧日法流轉雙

輪於鹿苑排空寶蓋接翔雲

而共飛莊野春林與天花而合

彩伏惟

皇帝陛下上玄資福垂拱

而宣八荒德被黔黎斂祍而

朝萬國恩加朽骨石室歸貝

葉之文津及昆蟲金匱流梵

說之偈遂使阿耨達水通神

甸之川耆闍崛山接嵩華

之翠嶺竊以法性凝寂靡歸

心而不通。智地玄奥，感懇誠而

遂顯。當謂重昏之夜，燭慧

炬之光火宅之朝，降法雨之

潤於是百川異流，同會於海。

乃知惡攘善挹成乎實，罄與湯

武挍其優，方堯舜比其聖德。

者哉玄奘法師者風懷聰令

立志夷簡神清齠齔之年體

欲浮華之世凝情空室遁迹

幽巖栖息三禪巡遊十地超六

塵之境獨步迦維會一乘之台

隨機化物以中華之美賀之守

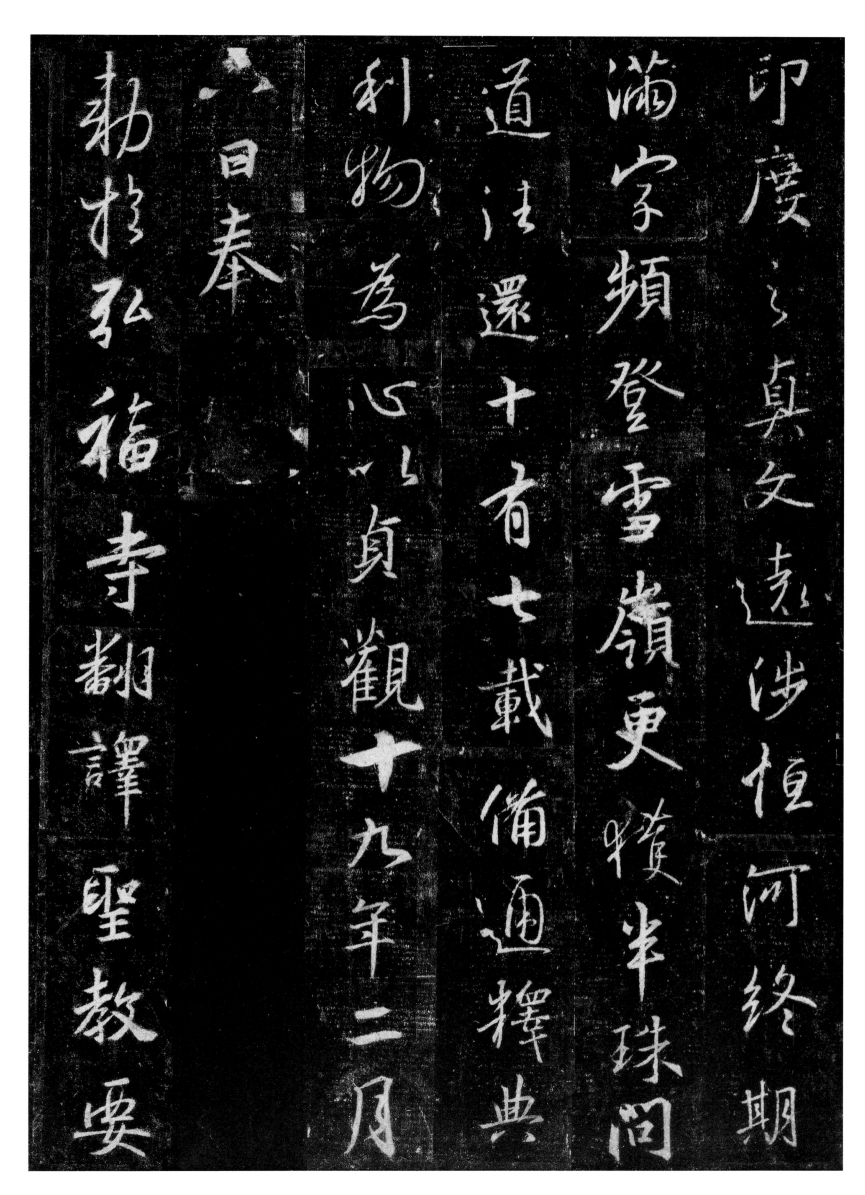

即度之真文遠涉恒河終期

滿字頻登雪嶺更倍慈門

道法還十有七載備通釋典

利物為心以貞觀十九年二月

六日奉

勅於弘福寺翻譯聖教要

文化六百五十七部引大海之法流洗塵勞而不竭傳智燈之長燄皎皎幽闇而恒明自此久植勝緣□七顔揚斯臺所謂法相常住齊三光之明我皇福臻同二儀之固伏見

御製眾經論序照古騰今理

含金石之聲文抱風雲之潤

治輒以輕塵足岳墜露添流

略舉大綱以為斯記

治素無才學性不聰敏内典

諸文殊未觀攬所作論序鄙

拙尤繁忽見來書褒楊讚

述擺耶自省輕惟交并勞

師等遠臻深以為愧

貞觀廿二年八月三日内

般若波羅蜜多心經

沙門玄奘奉

詔譯

觀自在菩薩行深般若波羅

蜜多時照見五蘊皆空度一

切苦厄舍利子色不異空空

不異色色即是空空即是色

受想行識亦復如是舍利子

是諸法空相不生不滅不垢

不淨不增不減是故空中無

色無受想行識無眼

舌身意無色聲香味觸法

無眼界乃至無意識界無

明亦無無明盡乃至無老死

亦無老死盡無苦集滅道無

智、無得、以無所得故菩提薩陸

埵、依般若波羅蜜多故心無

罣礙、無罣礙故、無有恐怖遠

離、顛倒夢想、究竟涅槃三世

諸佛、依般若波羅蜜多故得

阿耨多羅三藐三菩提故知

般若波羅蜜多是

大明呪是無上呪是

無等等呪能除一切苦真實不虛故說

般若波羅蜜多呪即說呪曰

揭諦揭諦

般若波羅蜜多呪即說

揭諦揭諦

般羅僧揭諦

菩提薩婆訶

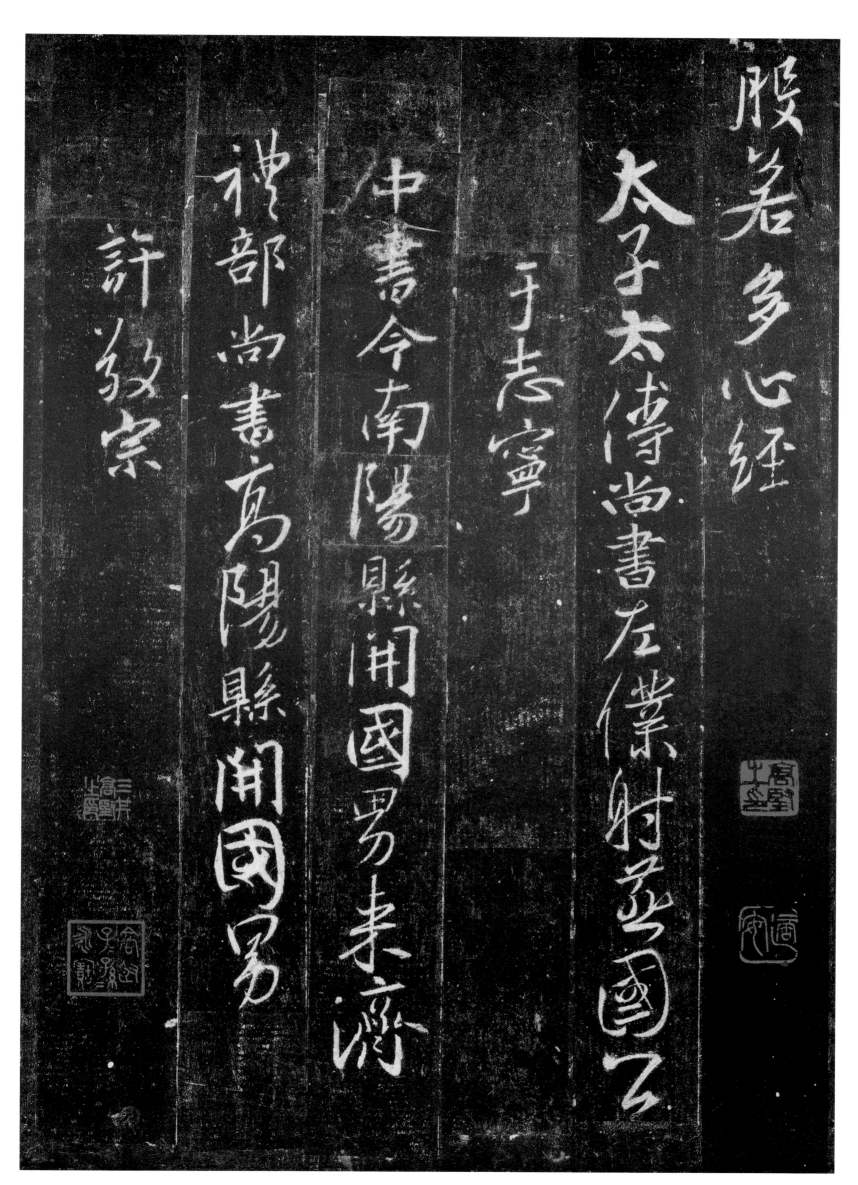

般若多心經

太子太傅尚書左僕射燕國公

于志寧

中書令南陽縣開國男來濟

禮部尚書高陽縣開國男

許敬宗

守黃門侍郎兼左庶子薛元超

守中書侍郎兼右庶子李義

府等奉

勅潤色

咸亨三年十二月八日京城法侶建

立文林郎諸葛神力勒

武騎尉朱靜藏鑴字

黄庭經

上有黄庭下關元　後有幽闕前有命門噓吸廬外出　入丹田審能行之可長存黄庭中人衣朱衣關門壯籥　蓋兩扉幽闕俠之高巍巍丹田之中精氣微玉池清水上　生肥靈根堅志不衰中池有士服赤朱横下三寸神所居　中外相距重閉之神廬之中務脩治玄雍氣管受精符　急固子精以自持宅中有士常衣絳子能見之可不病橫　理長尺約其上子能守之可無恙呼噏廬間以自償保守

兒堅身受慶方寸之中謹蓋藏精神還歸老復壯俠

以幽關流下覺養子玉樹不可杖至道不煩不旁迕

靈臺通天臨中野方寸之中至關下至房之中神門戶

既是公子教我者明堂四達法海源真人子丹當我前

三關之間精氣深子欲不死惰崑崙絳宮重樓十二級

宮室之中五采集赤神之子中池宮下有長城玄谷邑世生蕃

生要助房中急棄捐澡欲專守精寸田尺宅可治生繫

子長流志安寧觀志流神三奇靈閒暇無事心太平

常存玉房視明達時念大倉不飢渴後使六丁神女

謁開子精路可長活正室之中神所居洗心自治無敗

汚廬觀五藏視節度六府脩治潔如素虛無自然道

之故物有自然事不煩垂拱無為心自安體虛無之居

在廉間寂莫曠然口不言恬惔無為遊德園積精香

無為何思慮羽翼以成正扶疏長生久視乃飛去五行

潔玉女存作道憂柔身獨居㧱養性命守虛無恬

參差同根節三五合氣要本一誰與共之升日月抱珠

候玉和子室子自有之持無失即得不死藏金室出月

含自庭吾道天七地呈面相守升降五行一合九玉石落是

吾寶子自有入何不守心曉根蒂養華采服天順地

含藏精七日之前五連相合崑崙之性不迷誤九源之

山何亭中有真人可使令嬃以嶳宮丹城樓俠以日月

如明琭萬歲眇非有期外本三陽神自来内養三神

可長生魂欲上天魄入淵還魂反魄道自與�懸

環無端玉石尸金塗體身完堅載地玄天逥乾坤象以四

時共如丹前卯後甲各異門運以還丹與玄家泉象龜引

氣致遂根中利真入小金巾員甲持符開七門此非枚

葉賽眞是根晝夜思之可長存仙人道士非可神積精所

致為專年人皆食穀與五味獨食大和陰陽氣故能不

死天相既心為國主五藏王受意動靜氣得行道自守

我精神光晝日照夜自守渴自得飲飢自飽經歷

府藏卯酉轉陽之陰藏於九常能行之不知老不

為氣調且長羅汶云藏生三光上合三焦道飲憎澺我

神魂魄在中央隨鼻上下知肥香云水懸雍通明堂

伏於玄門候天道近在於身還自守精神上下關分

理通利天地長生道七孔已通不知老還坐陰陽天門

候陰陽下于嚨喉通神明過華蓋下清且涼八清淡

淵見吾形於期成還丹可長生還過華也動腎精立於明

堂臨丹田將使諸神開命門通利天道至靈根陰陽

列爺如流星肺之為氣三焦起上服伏天門候故道關

視天地存童子調和精華理髮齒頷色潤澤不復白

下于嚨喉何落之諸神皆會相求索下有絳宮紫華

色憂在華蓋通神廬壽守心神轉相好觀我諸神辟

除耶脾神還歸依大家至於胃管通虛無閉塞命門

如玉都壽專萬歲游有餘脾中之神舍中宮上伏令

閒合明堂通利六府調五行金木水火土為王曰月列宿

張陰陽二神相得下玉英五藏為王腎最尊伏於大陰

成其形出入二竅含黃庭呼吸虛無見吾形強我筋骨

血脈盛忱惚不見過清靈悟恢無欲遂得生還極

門欲天淵漠我玄雍過清靈問我仙道與奇方頭載

但素距舟田沐浴華池生靈根被髮行之可長存

相得開命門五味皆至開善氣還常能行之可長生

永和十二年五月廿四日五山陰縣寫

晉右將軍王羲之正書

樂毅論　　　夏侯泰初

世人多以樂毅不時拔莒即墨為劣是以叙而

論之

夫求古賢之意宜以大者遠者先之必迂迴

而難通然後已焉可也今樂氏之趣或者其

不盡乎而多劣之是使前賢失指於將來

不示惜哉觀樂生遺燕惠王書其殆庶乎

機合乎道以終始者與其喻昭王曰伊尹放

大甲而不疑大甲受放而不怨是存大業於

至公而以天下為心者也夫欲極道之量務以

天下為心者必致其主於盛隆合其趣於先

王苟君臣同符斯大業定矣于斯時也樂生
之志千載一遇也亦將行千載一隆之道豈其
局蹟當時止於兼并而已哉夫兼并者非
樂生之所屑彊燕而廢道又非樂生之所求
也不屑苟得則心無近事不求小成斯意兼
天下者也則舉齊之事所以運其機而動四

海也夫討齊以明燕主之義此兵不興於為
利矣圍城而害不加於百姓此仁心著於遐
邇矣舉國不謀其功除暴不以威力此至德
全於天下矣邁令德以率列國則幾於湯
武之事矣樂生方恢大綱以縱二城牧民明
信以待其弊使即墨莒人顧仇其上願澤

戈賴我猶親善守之智無所之施然則求

仁得仁即墨大夫之義也任窮則從微子適

周之道也開彌廣之路以待田單之遠長容

善之風以申齊士之志使夫忠者遂節通者

義著昭之東海屬之華裔我澤如春下應

如草道光宇宙賢者託心鄰國傾慕四海

延頸思戴燕主仰望風聲二城必從則王業

隆矣雖淹留於兩邑乃致速於天下不幸

之變世所不圖敗於垂成時運固然若乃逼

之以威刦之以兵則攻取之事求欲速之功使

燕齊之士流血於二城之間侈殺傷之殘示

四國之人是縱暴易亂貪以成私鄰國望之其

猶觖臂既大墮稱兵之義而喪齊隳之

霸齊士之節虧廉善之風掩宏通之度廓

王德之隆雖二城幾於可拔霸王之事逝其

遠矣然則燕雖無齊其與世主何以殊其

與鄰敵何以相傾樂生豈不知拔二城之速

了其顧城拔而業乖豈不知不速之致變

顧業乘輿變同由是言之樂生不屠二城其

未可量也

晉右軍將軍王羲之書樂毅論貞觀

一月十五日中書令河南郡開國公臣褚遂

良奉

异　僧權　永和四年十二月廿

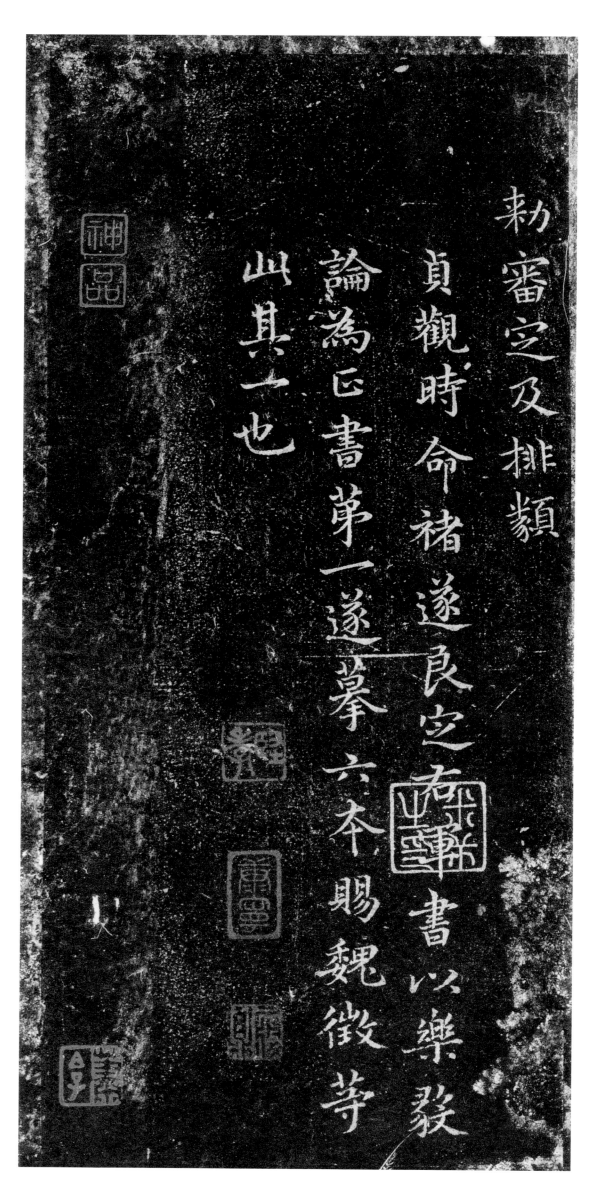

勅審定及排類

貞觀時命褚遂良定

論為正書第一遂摹六本賜魏徵等

山其一也

以樂毅

書

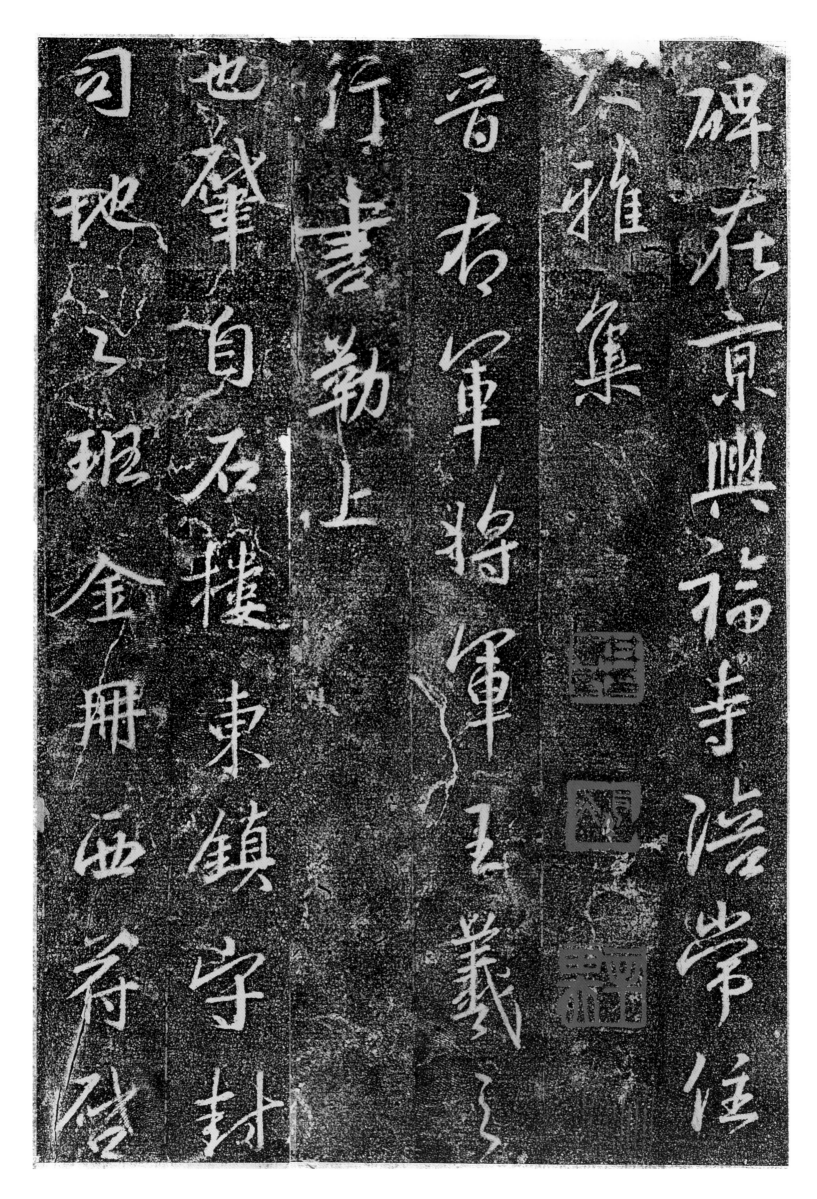

碑莊原興福寺臨岱常住

六雜集

晉右軍將軍王義之

行書勒上

也肇自石樓東鎮字封

司珣之琳金冊西符啓

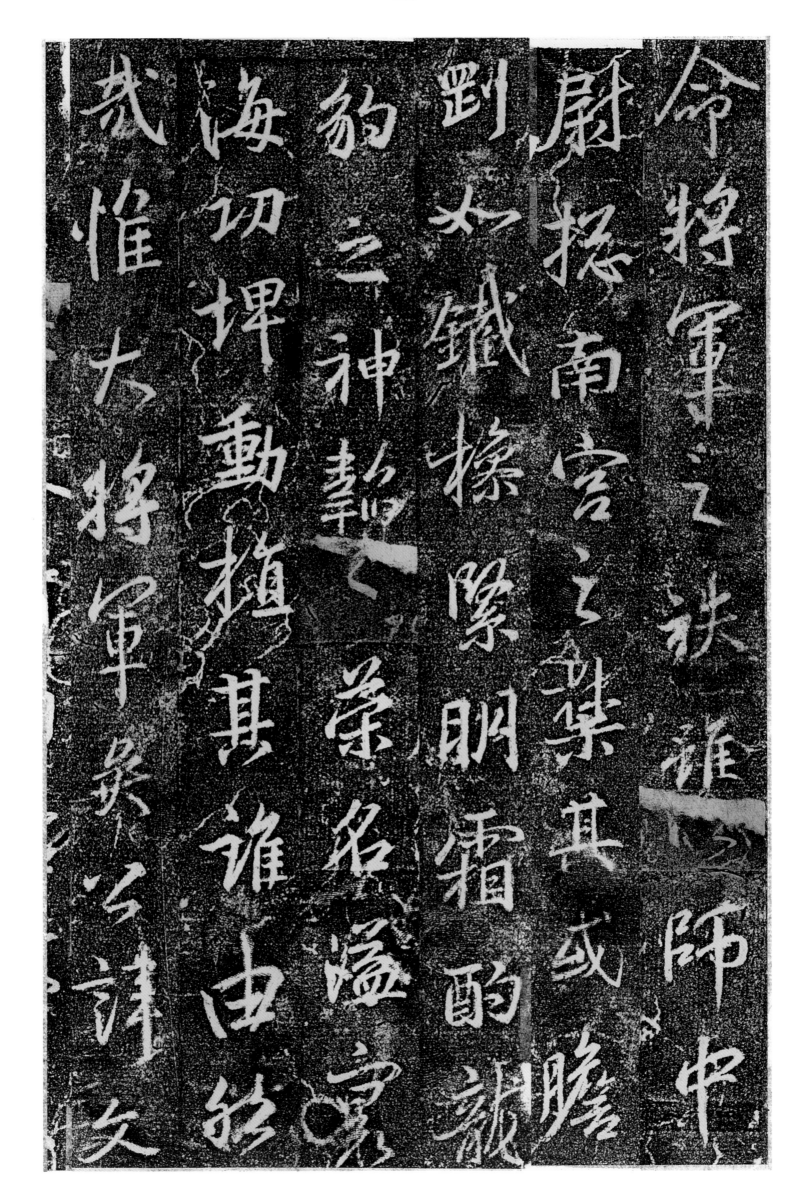

命將軍之鉄雖師中
尉拯南宮之榮其或酌膽
劉以鐵橡際朋霜酗顙
豹之三神勢榮名溢寬
海切埋動趙其誰由於
恭惟大將軍衆若詳矣

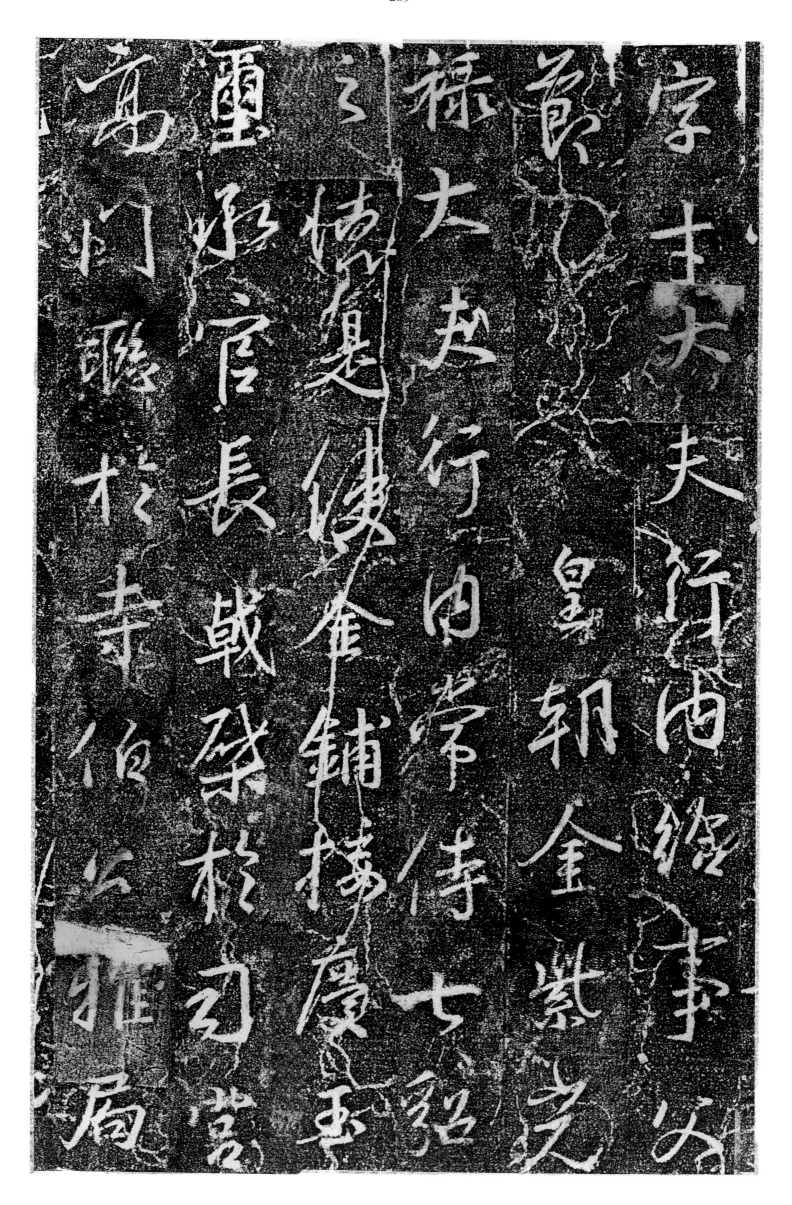

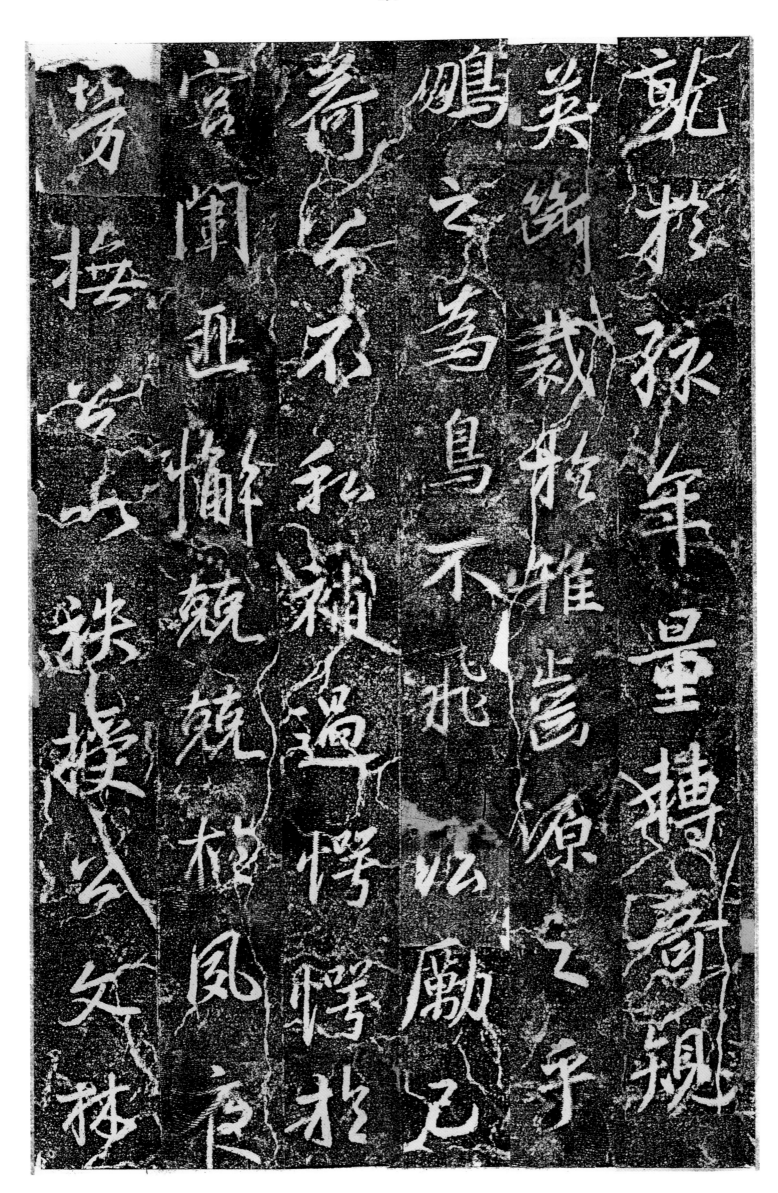

就於孫年量辯肯規

英締裁雅惟當源之于

鵑之為鳥不飛必勵已

宫荷而不私補過愕愕愕於

宮闈延慚競競椒鳳夜

勞抜吉山誅拔公父林

命騰遷持以大尚不

奏樹秋松則可

奏樹德平皇奉保元命

會務均塵元動騰

歕碌七欽動而遷

骨佾改腹心持

身彫歟心之以

歸改陵室大

常咏五壽尚

樂偏朝也不

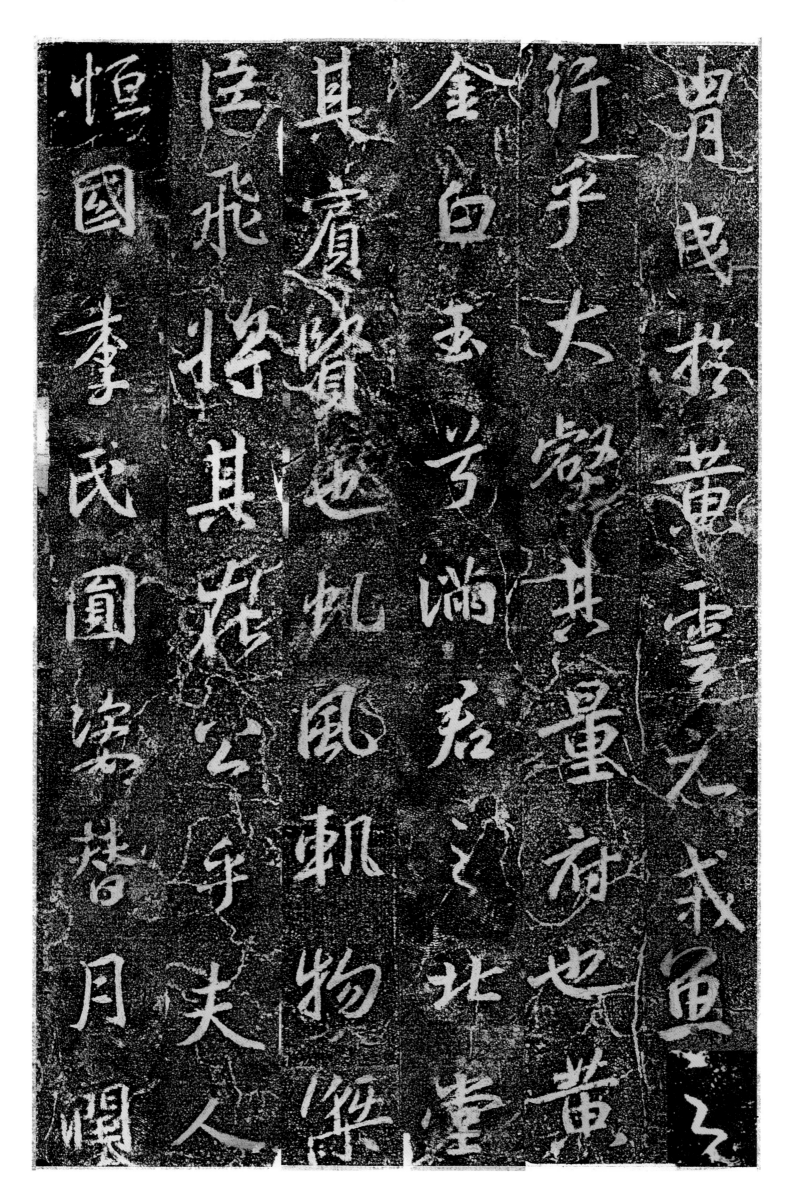

恒國李氏圓寂替月閏

臣飛將其花公乎夫人

其賓賾趨軋風軌物樂

金白玉号淌君之北崖

行子大嶽其量府也崇

曹曳於黃雲光戒魚

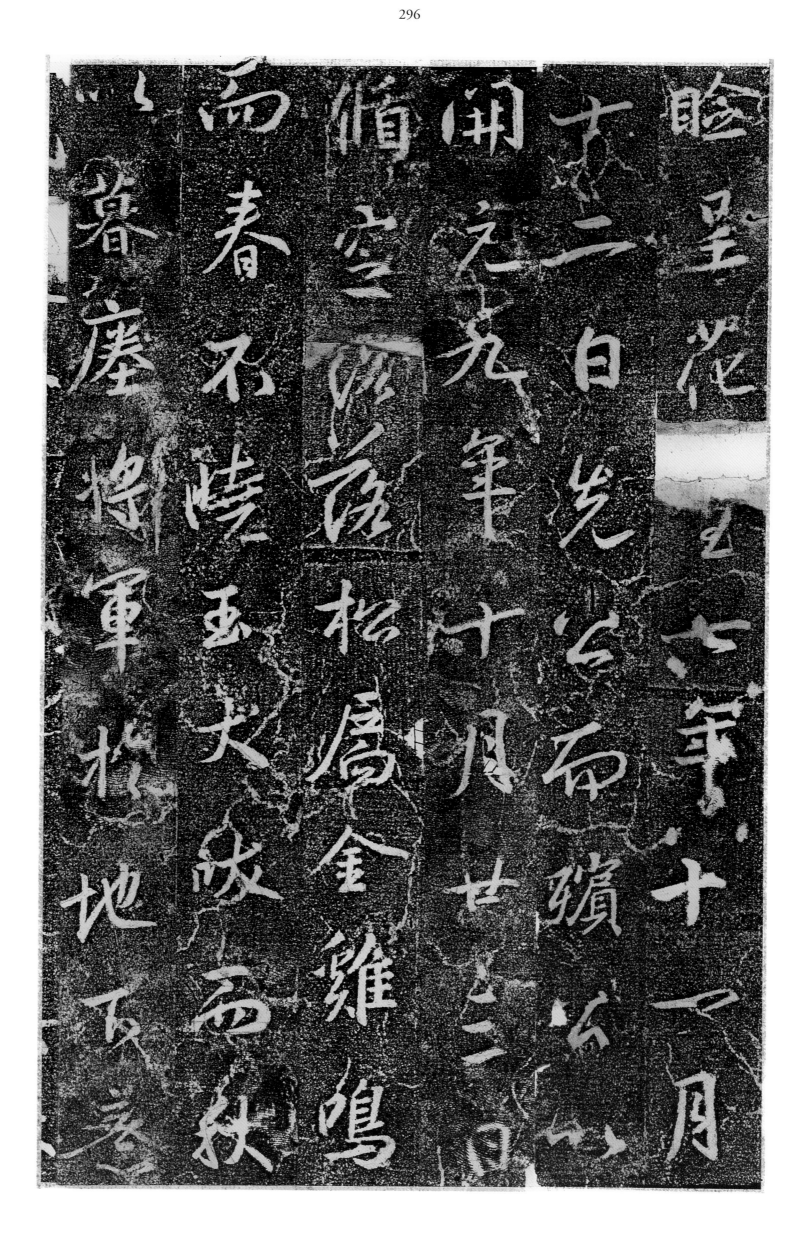

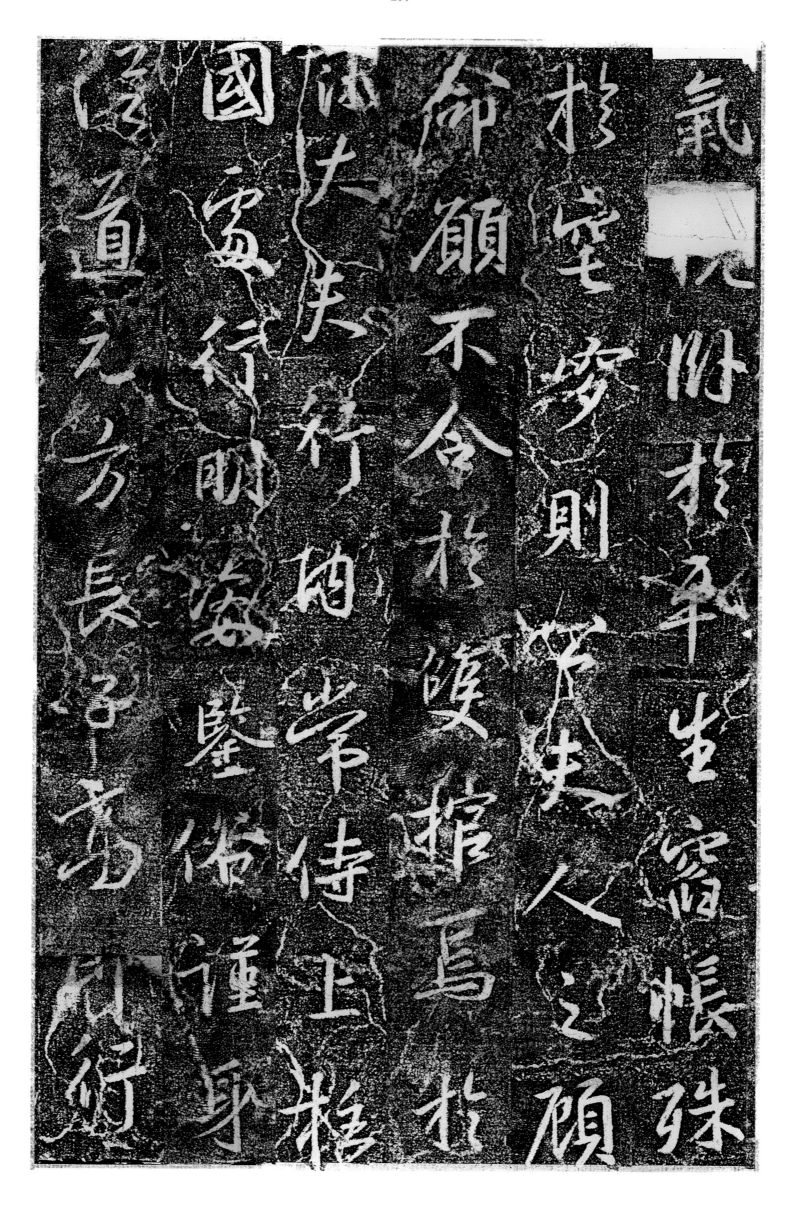

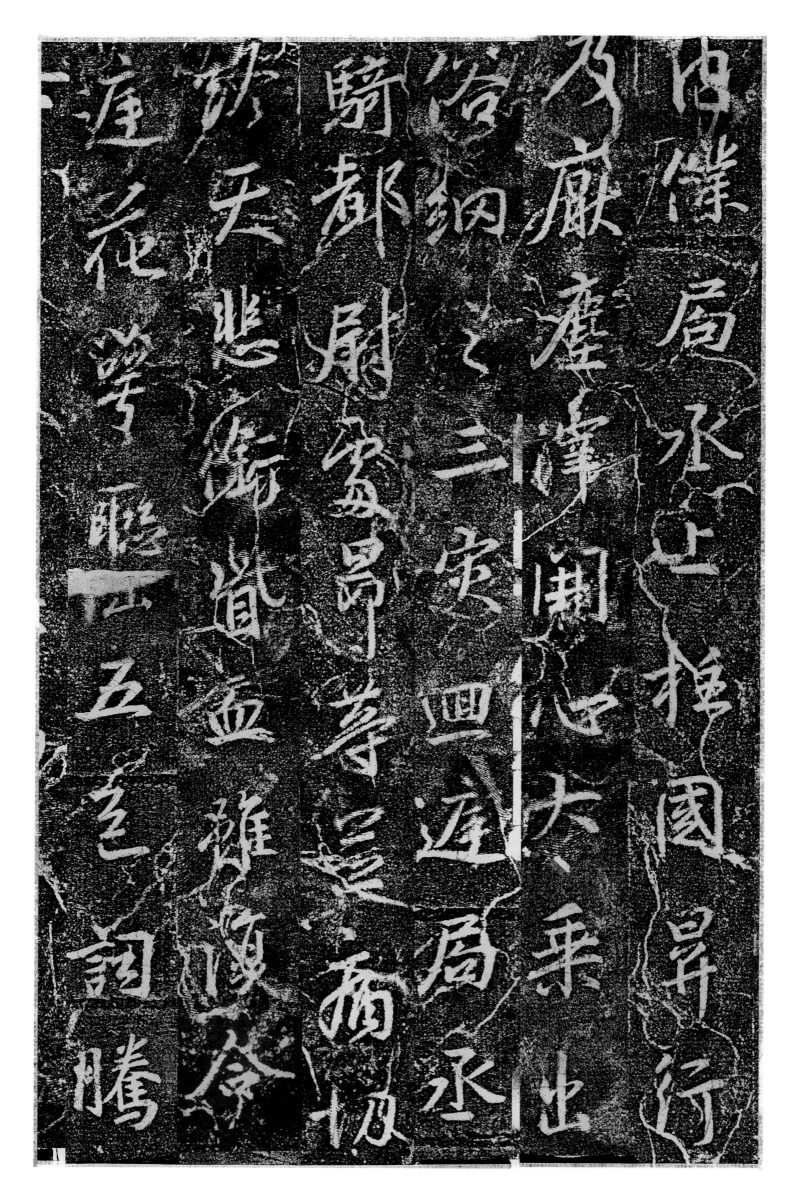

由傑局承止摧國昇行

及廠塵肇開心大乘出

騎都尉窡昌等三定四迴居承物

妖天悲衙道血雖復令

庭花學聰五意詞騰

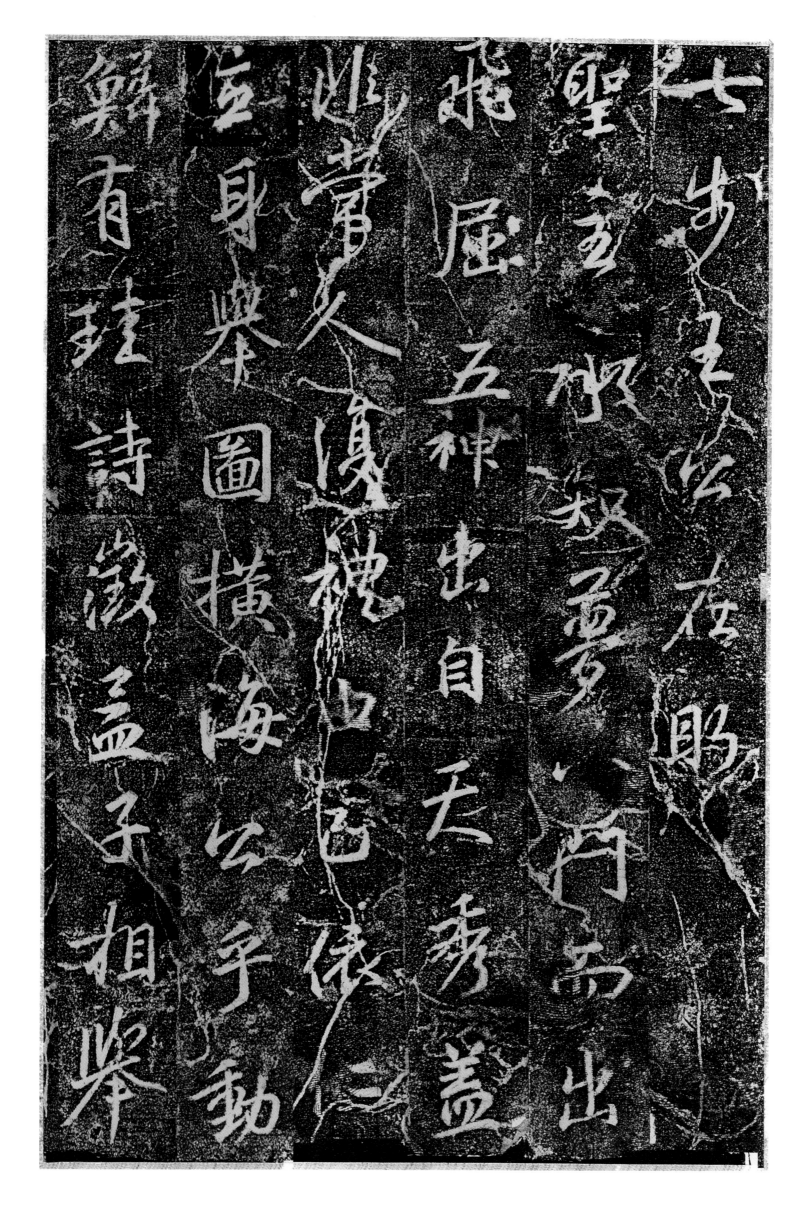

辤有諸詩徵孟子相峥

亙身擧圖橫海公乎動

此嘗久復神山巴俵

張屈五神出自天秀蓋

聖立騰教夢門尚出

七步生在明

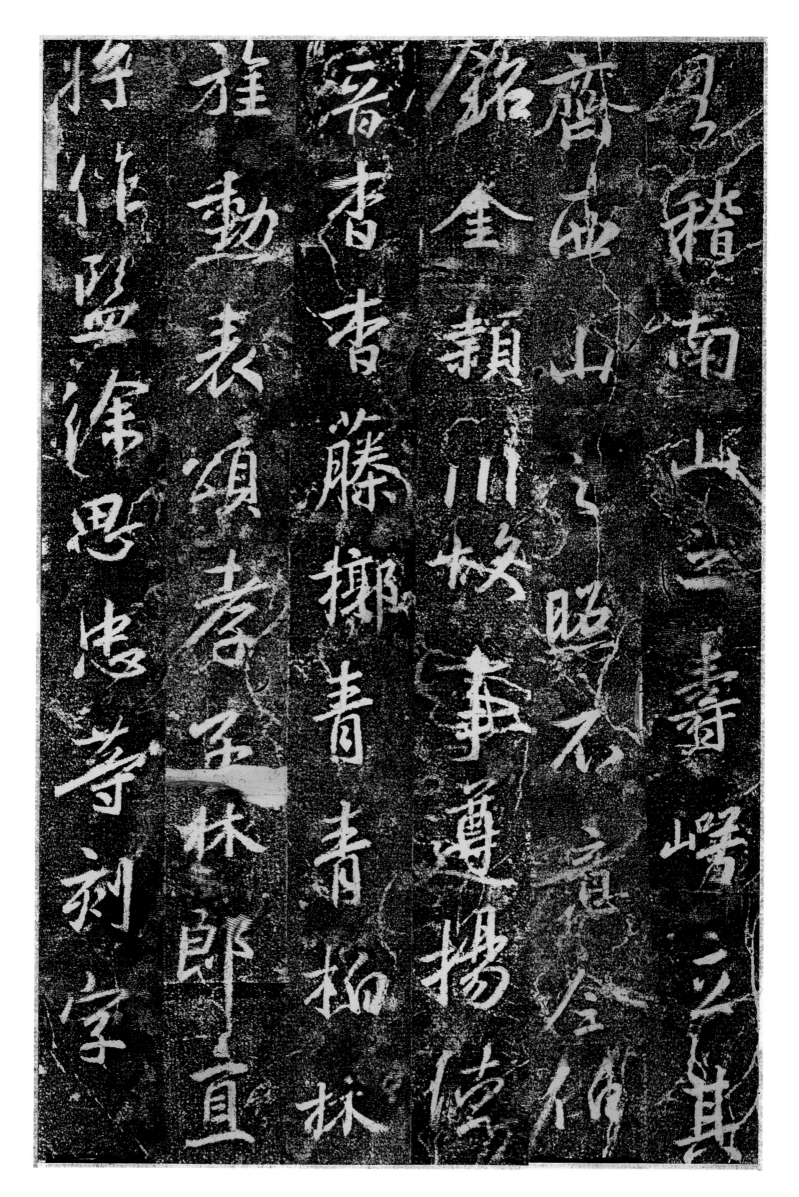

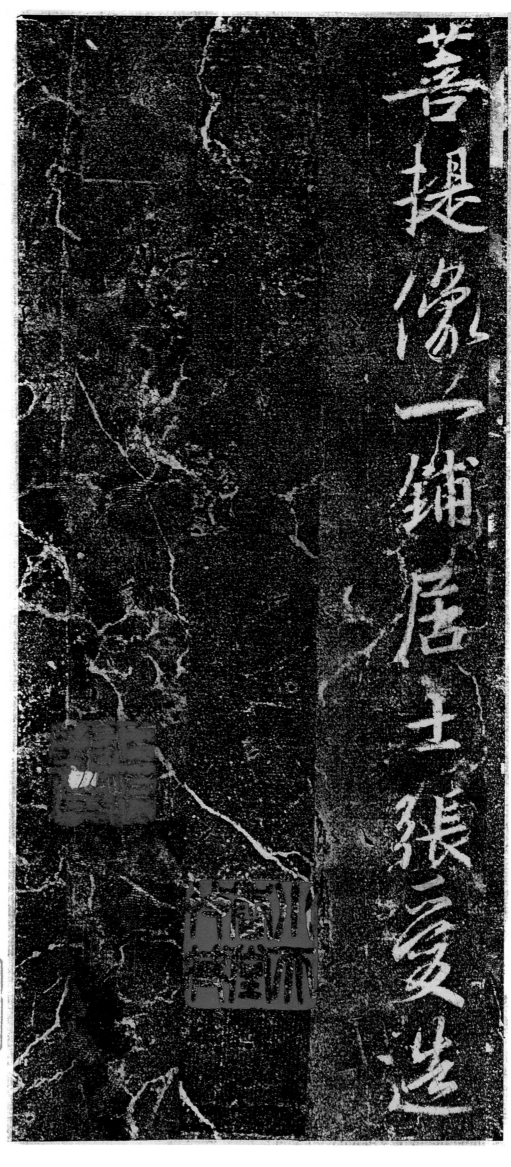

菩提像一鋪居士張愛遵造

義之

圖書在版編目（CIP）數據

王羲之名筆／上海辭書出版社藝術中心編. ——上海：
上海辭書出版社，2020
（名筆）
ISBN 978-7-5326-5557-1

I.①王… II.①上… III.①漢字—碑帖—中國—東
晉時代②漢字—法帖—中國—東晉時代 IV.①J292.23

中國版本圖書館CIP數據核字（2020）第084462號

名筆叢書

王羲之名筆

上海辭書出版社藝術中心 編

責任編輯　柴　敏　錢瑩科
裝幀設計　林　南
版式設計　祝大安

出版發行　上海世紀出版集團
　　　　　上海辭書出版社（www.cishu.com.cn）
地　　址　上海市陝西北路457號（郵編 200040）
印　　刷　上海界龍藝術印刷有限公司
開　　本　787×1092毫米　8開
印　　張　39
版　　次　2020年7月第1版
　　　　　2020年7月第1次印刷
書　　號　ISBN 978-7-5326-5557-1 /J·807
定　　價　480.00元

本書如有印刷裝訂問題，請與印刷公司聯繫。電話:021-58925888